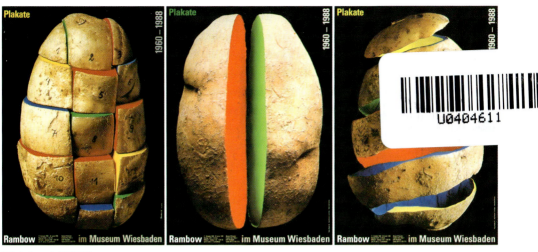

图 1-9 土豆海报

图 1-19 鲍勃·迪伦海报

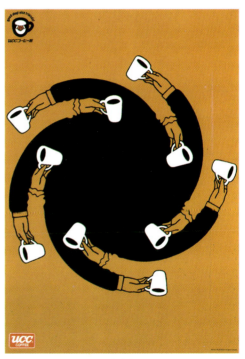

图 2-5 《UCC 咖啡馆海报》

图 2-14 《汉字》系列海报

图 2-6　日本松屋百货集团海报

图 3-3　《西域考古图记》

图 3-4　《朱熹榜书千字文》

图 2-24　红伶

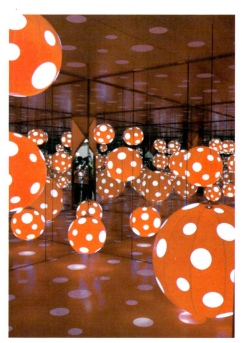

图 3-13　《无限镜屋》

图 4-2　Carlton 卡尔顿书桌

图 4-3　Olivetti 便携式红色打字机

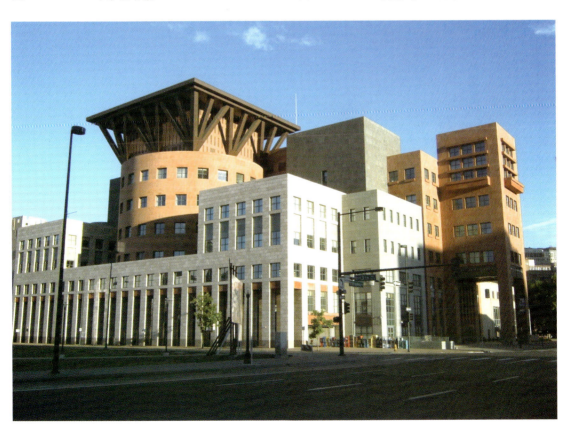

图 4-8　丹佛中央图书馆

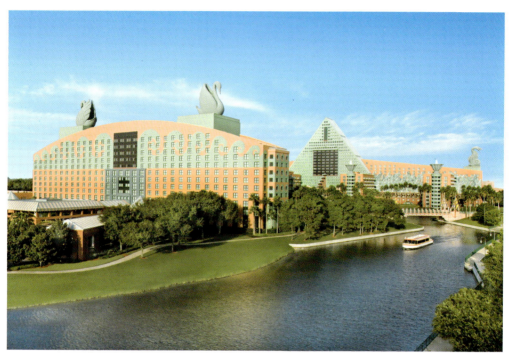

图 4-10　迪士尼乐园海豚宾馆与天鹅宾馆

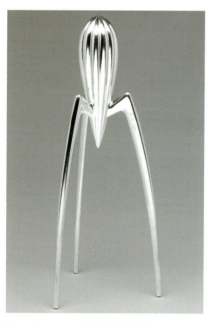

图 4-12　Juicy Salit 柠檬榨汁机

图 4-14　导演椅

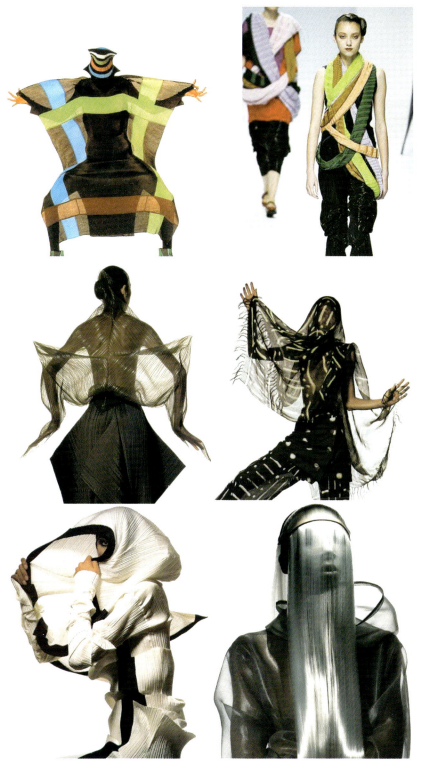

图 6-8 三宅褶皱

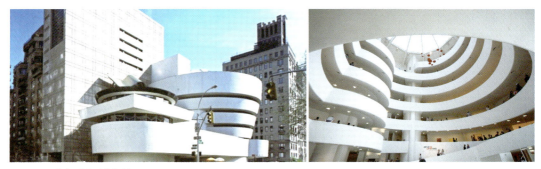

图 7-4　古根海姆博物馆

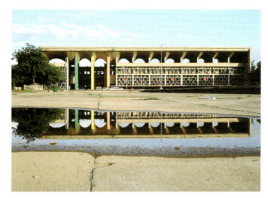

图 7-12　印度昌迪加尔的法院大楼

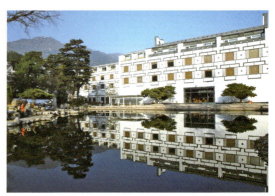

图 7-17　香山饭店

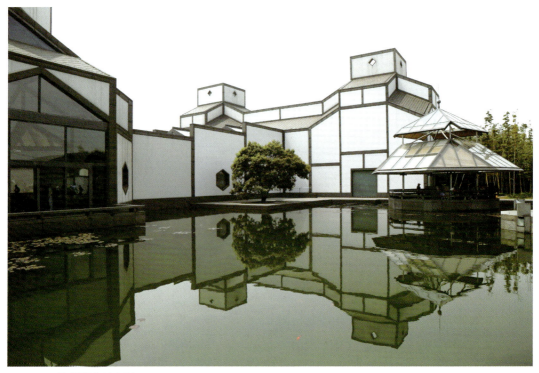

图 7-20　苏州博物馆新馆

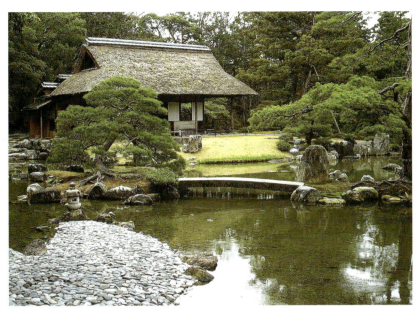

图 7-35　桂离宫

图 8-7　圆游艇

图 8-29 香港天汇样板房

图 8-30 迪拜棕榈岛亚特兰蒂斯度假酒店的元餐厅

图 9-15 《龙猫》

图 9-26 《金猴降妖》

21世纪高等院校艺术与设计系列丛书

设计的智慧
——艺术设计思维与方法

陈立勋 王 萍 著

内 容 简 介

本书为艺术与设计类专业设计思维课程的配套教材。本书以"艺术与科学、感性与理性、思辨与行动、承继与创造"四个方面作为叙述纲要,在"设计思维特征、设计思维方法、设计能力培养"三个方面展开讨论,分别阐述了设计思维产生的原因、个体的设计动机的发生、科学的设计思维方法等近四十个问题的研究成果。对于希望了解设计思维的原理,如何科学、有效地进行设计创造活动,如何营造适合设计创造的宏观及微观环境的学生和设计师有一定的借鉴意义和启发作用。

本书既可作为高等院校艺术与设计类专业的教材,也可作为设计爱好者和从业者的参考及自学用书。

图书在版编目(CIP)数据

设计的智慧:艺术设计思维与方法/陈立勋,王萍著. —北京:北京大学出版社,2017.6
(21世纪高等院校艺术与设计系列丛书)
ISBN 978-7-301-28316-5

Ⅰ. ①设… Ⅱ. ①陈… ②王… Ⅲ. ①艺术—设计—高等学校—教材 Ⅳ. ①J06

中国版本图书馆CIP数据核字(2017)第113044号

书　　名	设计的智慧——艺术设计思维与方法
	SHEJI DE ZHIHUI——YISHU SHEJI SIWEI YU FANGFA
著作责任者	陈立勋　王　萍　著
责任编辑	李瑞芳
标准书号	ISBN 978-7-301-28316-5
出版发行	北京大学出版社
地　　址	北京市海淀区成府路205号　100871
网　　址	http://www.pup.cn　　新浪微博:@北京大学出版社
电子信箱	pup_6@163.com
电　　话	邮购部 010-62752015　发行部 010-62750672　编辑部 010-62750667
印刷者	北京鑫海金澳胶印有限公司
经销者	新华书店
	787毫米×1092毫米　16开本　20印张　彩插4　471千字
	2017年6月第1版　2022年8月第6次印刷
定　　价	59.00元

未经许可,不得以任何方式复制或抄袭本书之部分或全部内容。

版权所有,侵权必究

举报电话:010-62752024　电子信箱:fd@pup.pku.edu.cn

图书如有印装质量问题,请与出版部联系,电话:010-62756370

前 言

本书是在《设计的张力——设计思维与方法》（中国建筑工业出版社，2012版）基础上修订再版。除了书名改变以外，内容方面也进行了大幅度的修改和增删。此次修订是基于以下几点考虑：

（1）书稿距离第一版已过去4年有余。期间收到很多读者来信商榷不同的学术观点，同道友人也相继提出非常有建设性的意见。在4年中，本人也一直持续不断地修正与完善原书稿，以满足不断变化的社会需求，适应近年来设计学界出现的新情况，及时吸纳新的学科实践与研究成果。

（2）凡是原有书稿中缺乏实证的理论观点，在此书稿中尽可能增加实证（证实与证伪）的内容，以尽可能避免作者观点的偏颇。

（3）增加了一些设计思维的实例，以佐证设计思维的合理性。

真是"无巧不成书"！在一次国内的学术交流会上，偶然得悉王萍老师曾经从事过世界设计史研究的课题与编写工作。王萍老师设计史内容的介入，改变了书稿内容过于偏向于思辨、缺乏具体而微观的基于设计史实上设计案例的弱项，使得她从事多年的研究工作恰好弥补了原来书稿的不足。读者在阅读思辨性内容的同时，可以欣赏到作者精心选择的世界著名设计师的四十个生动的设计案例。如果我们用"图文并茂"来形容此书也不为过。几乎同时又获悉，北京大学出版社准备出版有关艺术与设计系列丛书，而我们的书稿又恰好符合丛书的要求，所以能够有幸成为其中的一员。有了以上的巧合，才催生了此书稿的出版。

之所以把书稿改名为"设计的智慧"，是因为好的设计并不仅仅来源于设计师的奇思妙想、灵光一现的技术处理，而是设计师能够利用当下尽可能利用的资源为现实生活解决难题，为人类未来的可持续发展提供可信赖的方案。而这一切，取决于设计师的眼界、情怀和社会责任与担当。希望读者不要仅仅把它当成一本可"按本索马"的教科书，而是一枚可开启您创新灵感发动机的钥匙。所有的设

计理论与案例,都只能说明过去的成功,开启未来的力量就在您的思考与行动中。

由于编者水平有限,虽数易其稿,但书中不妥之处仍难免存在,恳请专家、学者及广大读者提出宝贵意见。

编 者

2016 年 12 月

绪 论

在几十年忙于艺术设计教学的同时，我一直想编写一本给设计师和设计专业学生阅读的有关提高设计思维能力的书，可一直没有动笔。当丰富的经验面对严谨的逻辑、个人思维面对社会目光时，总会有几分敬畏、几分胆怯，但是一种强烈的使命感却又逼迫着自己不敢放下拙笔。实际的写作过程比当初想象得要复杂许多。近几年来时停时续、时写时删、积虑数载，也算一直在坚持之中。这期间，我还先后撰写并发表过这一研究专题的若干篇文章，积累了数量可观的相关资料，给本书的问世"安排"了一个长长的"孕育期"。促使我完成此书的重要原因，是因为我发现在解析艺术设计活动时存在着一种非常普遍而且顽固的社会误解与自我误解。分析诸多艺术设计活动过程可以发现，耗费时间最大的部分是设计思维活动。在每一件成功产品的背后，都包涵着设计人员无数次反复思考的艰辛。如果一个艺术设计师的思维是漫无目的、毫无章法、随波逐流的话，其设计行为也必定是低效的或无效的。在多年的艺术设计教学实践中我也发现，如何尽快让学生建立合理的设计思维、正确的设计方法才是高等艺术设计教育的重点和难点所在。

美国全国教育协会在"美国教育的中心目的"一文中声明："强化并贯穿于所有各种教育目的的中心目的，即教育的基本思路——就是培养思维能力"。2006年9月23日，在上海复旦大学举行的"世界著名大学校长论坛"，以"什么是世界一流大学的标准？"展开讨论。在这个学界名流汇聚的高峰论坛上，有几个共识引人注目：世界一流大学不是训练一个人的智商，而是智慧，目的是使他们具备在快速发展的世界中有游刃有余的能力；世界一流大学必须是开放性的，它能够把触角伸向人类努力的各个领域，并且进行跨学科的研究与合作；世界一流大学应当承担起让知识本身得以更丰富的发展，为现实世界提供更多方案的责任，因此要跨学科地汇聚人才、汇聚知识。知识可能会过时，而好的思维却使人终身受益。以上校长们的观点，基本上确定了他们在这一历史时期创办一流大学的方向，用现代话语重述了中国先哲有关"授人以鱼"还是"授人以渔"的思考。

近年来，我国教育界对于培养具有现代意识和面向未来人才的讨论方兴未艾。所谓的"钱学森问题"也同样摆在高等设计艺术教育的面前，有待身居其中的人们作出自己的回答。我们以为，大命题的思考、大工程的运作都是必需的，但是实际

难题的破解、具体工作的推进则更为迫切。三十多年的改革开放提供给教育改革千载难逢的好时机，国内外的频繁交流，教育人员的内外流动，客观上使人们对外界的了解越来越多；远程教育、网络公开教育、同步合作教育已经极大地开拓了人们的视野。人们对于传统教育方式中单向度的知识输出及将已有知识绝对化和教条化的教育越来越不满，批评意识薄弱和无个性塑造诉求的教育理念所造成的严重后果已经迫使越来越多的同仁开始反思。从宏观层面思考，我们现在的教育观正常吗？我们培养的人才能够胜任未来的挑战吗？在这种模式中批量产出的学子能提高整个民族的素质吗？这样的教育成果能推进人类文明的进程吗？从微观处分析，我们的设计教育课程教给学生如何思考了吗？我们有勇气与信心面对学生的质疑并与之宽容相处吗？我们的教育目的是引导学生对你的崇拜，还是学生对问题的思考？我们的教学是指向对过去的回顾，还是指向对未来的挑战？我们的课堂教学是随性的言说，还是基于特定学理的精心设计？或许这个问号的长链还可以不断延续。

　　文献分析及实地考察发现，西方的教育历来有注重思辨的传统，即注重通过教学活动引导学生正确地认识客体、不断接近真理。西方学者认为，若要达到上述目的，教学活动中必须引入自由讨论与理性思辨，在真正深刻的师生互动中求得携手共进。现代设计教育应该从一系列的追问开始，设计是什么？人类为什么要设计？人们如何进行设计？设计师应该是什么样的人？实践与思考是什么样的关系等。这是设计专业师生必须经常诘问与互问的基本命题。这些看起来十分哲学化的命题，其实构成了各种艺术设计专业教学行为的思想基础。基础坚实则教学稳健，基础偏仄则教学失范，基础失范则教学失败。我们所要培养的设计师，首先应该是一位有人文素养的、人格健全的、发展全面的人；我们的大学应该是源源不断地提供新知识的场所，而不是提供知识与技能的"超市"。只有如此，才能使设计行为本身的价值取向不会出现偏差。仅仅具有娴熟设计技巧的人，或许可以获取不菲的收入、不低的声誉，但是也很容易在充满诱惑的社会丛林里迷失自我。我们完全有理由提出这样的问题：一个没有理想、没有思辨能力的设计师究竟能够走多远？

　　可喜的是，在国内外已经有很多有功力的学者在进行这方面的研究，并取得显著的学术成就。陆小彪、钱安明撰写的《设计思维》（合肥科技大学出版社）阐释了"设计思维的核心是创造性思维"的学术理念，认为创造性思维贯穿于整个设计活动的始终。创造的意义在于突破已有事物的约束，以独创性、新颖性的崭新观念或形式体现人类主动地改造客观世界、开拓新的价值体系和生活方式的活动。英国学者加文·安布罗斯（Gavin Ambrose）和保罗·哈里斯（Paul Harris）的著作《设计思维：有效的设计沟通和创意策略》旨在介绍设计思维的概况，包括设计进程的每一个阶段：设计师在产生和完善构思时，主要考虑的因素是有助于确定设计方案、获得反馈并完善设计要素，使设计团队能够通过每一项

工作获得提高，促进自身的进一步发展。

穿越书海，各类涉及艺术设计的出版物良莠不齐。以"设计基础教材"为名者更是汗牛充栋，但其中又有几许能够经得起岁月浪花的拍击？评价书稿的标准素来是多元的。设计理论家与设计教学实践者的标准不同，学习者与教学者的评价不一。任何一本书都很难实现不同群体的"皆大欢喜""异口同声"。笔者在此小心翼翼地试图选择一种"折中路线"展开论述，即用朴实的辞藻、经典的案例解析最前卫的探索与最晦涩的理论。笔者为了更全面地展现本领域学科推进的概况，尽可能多地收集他人的研究成果与实践范例，虽然尽力查询大家言行之来源，但仍然会有失误、失落之处。

改革开放三十多年来，中国的艺术设计教育经历了一个跨越式发展过程。或许是这一事业发展太猛，或许是这一领域推进太快，使得我们在回首相望时，会发现有许多学术真空地带亟待填补。基于对当下我国设计教育与实践的反思，使笔者不断萌生着"小人物的历史使命感"，发现其中有许多需要厘清的问题、许多个人可以力所能及的实践机会。笔者相信所有的学术成就与知识的增进，都来源于头脑中浮现出的"问题"。对基本"问题"保持的新奇感和探求未知领域的热望，以及本身从事设计教育职业的良知，使笔者对设计思维与方法的研究产生了兴趣。加上在综合性学院从事设计教育工作的天然优势，使笔者对各学科、各专业多少有些了解，在客观上非常有利于研究的展开。在一些同行看来，一个设计教育的实践者进行艰辛的理论探索纯属"自找苦吃"。但是笔者实在无法回避那些萦绕在头脑之中基本问题的诘问：既然设计思维如此重要，为什么在我们当下的课题里难见踪影？我们的教学中有设计技能课程、设计美学课程、设计概论课程、设计史课程和各种相配套的课程，唯独没有设置设计思维的课程。一位出色的设计师，如果他的设计思维和设计方法存在缺陷，他所取得的成就必定有限，客观上也会制约他的能力发展。那么，什么是人的思维？什么是设计思维？设计思维与其他思维有什么关系？讨论这个问题有没有价值？它的价值能不能在实践中得到体现？它对于现在的设计教育有没有促进作用？它对于设计理论的知识体系来说是一种丰富还是累赘？高等艺术院校中设计专业的学生确实需要有一本相关的指导性读物吗？

理论往往是对事实背影的描述。笔者非常推介那些把深奥的原理能够用浅显的语言表达出来的书籍，书中的论点不会以"唯我独尊"的面貌出现，而往往谦逊地给读者留下很大的思考空间。这种可被启发的柔性的思考比接受大量的知识更有利，毕竟人的成长是依赖食物中的营养而不是食物本身。笔者喜欢的书籍有：法国哲学家蒙田（Michel De Montaigne，1533—1592）的《随笔录》；美国作家房龙（Hendrik Willem Van Loon，1882—1944）的《人类的故事》《人类艺术的故事》；英国哲学家伯特兰·罗素（Bertrand A W Russell，1872—1970）的《西方的智慧》；挪

威作家乔斯坦·贾德（JOSTEIN GAARDER，1952— ）的《苏菲的故事》；中国20世纪80年代的艺术理论家秦牧的《艺海拾贝》；美学家李泽厚的《美的历程》；朱光潜的《谈美》。它们总是那样平等地与你娓娓道来，让你在轻松有趣的氛围中不知不觉地接受知识，学会观察和思考。为了使这样的描述更高效，传达信息的方式更直接，本书决意改变通常的书稿叙述方式，采用由浅入深、由小见大、由微观到宏观的叙述方式，希望得到读者的接受和喜欢。很多有才华的设计师在完成设计实践之余，写下了许多非常有价值的设计随笔，这是设计学界的宝贵精神财富，对笔者的写作也有很大的启发。很可惜，他们没有及时地理论化和系统化。或许是缺乏了理念创新的精神快感，那些纯粹的理论家们似乎对此兴趣不大，只能由从事设计实践的人自己不断地在实际工作中总结经验、概括提炼。

然而，在具有鲜明实践特征的设计学科面前，设计理论的价值一直存有许多争议。尤其是在现实生活中，人们直接感知的是产品的日新月异和环境景象的逐渐改观，再加上看到有些功成名就的设计师，他们虽然平时很少发表论文、专著，但却取得了不菲的成绩，有人就会由此产生设计学科中"设计理论"可有可无的想法。且不说日常生活发生的那些变化背后的动因是什么，成功的设计师平时是否已从设计理论中收益，他们在设计过程中是否已经运用了类似理论的思辨方法。设计实践在遇到思想观念发生深刻变化的时代，面对诸如设计的方向、设计观念的沿革、设计的价值观、设计的原理与方法、设计学科的教育与传承、设计时尚的预测等问题时，如果脱离了认识的思辨、理论的探索，就好比在没有光线的黑暗洞穴中摸索一般，这时候，理论就会起到重要的、不可替代的引领作用。

或许会有大师提出这样的问题，此等行为已经有人完成，再做岂不是重复劳动？其实不然，同一座山峰应该有多条攀登之路，寻找直达峰峦最直接的通道是奋进者永恒的使命。笔者的"再写"即是一个探路的过程，是否能够较前人的成果更"直接"一些、更"便捷"一些，就由他人比较评说吧。笔者希望在此书付梓之后，能够激发更多高人开辟新路的热情。本书不是一部纯粹的理论著作，重点在于对设计思维学理的阐述，结合艺术设计活动的实践谈艺术设计思维原理，同时，希望能澄清一些观念问题，拓展我们的视野与思路。在写作中，笔者曾经历过质疑与被质疑的过程。对己而言"文章千古事，得失寸心知"；对人而言"一言不慎，误人百年"。编写本书给笔者的体会是：写书就像造房子，先画好图纸，再打好地基（具备相对充足的知识储备，掌握一定的研究方法），接着要寻找建造房屋的合适材料，每一块砖和一片瓦都要小心翼翼地收集，具备了这些，还要搭好房屋的结构框架，然后一块砖一片瓦地往上砌，最后要给予润色，争取以赏心悦目的形式展现在读者面前。

正如舞蹈不需要语言表达，音乐不需要文字表达一样，设计有它自己的语言表达方式，它往往通过形态、功能、材料、色彩、结构等形式手段完成自己的使命，

一件设计作品只有达到"合目的性",才是成功的作品。在现实生活中,学生往往难以分辨设计学科与其他学科之间的关系,厘不清设计活动与艺术创作活动之间的关系,也厘不清设计能解决什么问题,不能解决什么问题。这就把设计置于它自身勉为其难的境地。同理,在设计学科内部,由于各设计专业自身的特性及实现的目的不同,往往也是"和而不同",也就形成了它们之间各自的设计思维与方法。例如,受一位雇主委托景观设计的设计项目与受一个企业委托的产品设计项目,设计师的设计思维、设计方法、设计程序也会大不相同。设计目的不同,会导致设计动机的不同,进而产生方法的不同、过程的不同。人们在对待设计思维方面还有很多误区,反映在设计思维方面的表现有两种:一是盲目地相信甚至迷信灵感,在不做前期分析、对对象还没有进行彻底了解之前,居然会相信设计灵感会从天上掉下来而在那里消极等待;还有一种就是过于相信理性分析的力量,相信经过对事物的正确认识、推理和分析,相信通过运用人们现有的知识,自然会得到解决问题的方法。于是,前者会因忽视知识的积累和理性的分析,出现无所适从的现象;后者会拘泥于具体的细节和步骤,难以突破人们固有的认识藩篱。

人类的科技水平已经能把人送上月球,探测器已经到达银河系深处去探寻宇宙的秘密,却对生于斯长于斯的地球缺乏了解,面对频发的地质性灾难,人类却显得无能为力。这种情况与人类研究自身很相似,科技对于人工智能的开发已经达到惊人的程度。人造智能机器人可以在棋盘上打败当今世界棋王就是一个明证,而对于人脑自身的研究却还处在和其他研究成果不相称的水平,现代生物学已经能够做到改变和改良基因达到人类健康和优生目标,却无法解释天才产生的生理与环境影响的原因。人类脑科学研究进展的缓慢,并不能成为我们放慢探索设计思维与创造力的理由,有限的脑科学成果也为我们的研究奠定了很好的基础。

中国古人在三千年之前就有"学而不思则妄"(孔子语)的论说,说明我们先哲对"思"的重要性已经有充分的认识,但他们的不足在于并没有把"思"本身当作一门系统的学科来研究。在古希腊哲学里,人们已经意识到客观与主观(人对自然事物认识)具有相对应的关系,也意识到只有人才具有思维能力,以及人的思维具有独立的价值,"人类一思考,上帝就发笑",西方这样的传统一直延续至今。如今我们也懂得思维能够自成体系的道理,这是对自身思维能力的觉醒。

中国古代思想家不仅早就认识到"思"的重要性,也对"思"什么感兴趣,并对此进行持续的深究。在中国《易经·系辞传上》中,有"形而上者谓之道,形而下者谓之器"。这里的"器",是事物的客观存在,这里的"道",就是事物的"原理"(它们也就成了人们"思"的对象,很像古希腊哲学家所说的"形式"与"质料"(内容)的区别)。一千年以后,到了理学家程朱的思想体系中,"形而上"的"道"就是可以"抽象"存在的"理";"形而下"的"器",是"具体"的物质。在

理学家朱熹那里，此学说被表达得更为清晰。他说："形而上者，无形无影视此理。形而下者，有情有状是此器"（《朱子语类》）。他认为：某物是其理的具体实例。若没有如此之理，便不可能有如此之物。例如，在人们发明车、舟之前，已有车、舟之理。因此，所谓发明车、舟，不过是人们发现车、舟之理并依此理造成车、舟而已。朱熹的"理是永恒的"观点已经与现代物理学的发现不谋而合。许多现代物理学家几乎一致认为，所有的物理原理自身就存在于宇宙与自然中，物理学家的工作只不过是发现而已。现代人文思想家所说的"不以人们的意志为转移的客观规律"大概也有这一层意思。中国当代设计学界有专家选择研究"设计事理学"，思考与研究的对象不仅仅是"有形有状"的物质，而是先从原理上了解事物的"理"数，找到其"原理"以及客观规律，再按照"原理"以及客观规律从事设计。

运用比较学的方法撰写本书使我们受益匪浅，有些事物表面看起来很平常，一经比较后就会显示出它的特点而让人印象深刻。在书稿中笔者大量运用这样的方法，如"科学思维"与"艺术思维""技术思维"与"设计思维"的比较，各个设计学科之间特征的比较；中西方文化传统对于同一个事物的认识的差异性比较。同时，笔者还试图对两者容易混淆的基本概念加以厘清。例如，设计思维与设计认知心理学的区别，设计思维与设计观念、设计理念的区别。这种有根据的比较能够帮助读者清晰地认识两者之间的区别，加深印象、便于记忆。运用表格和图形化表述，也有利于概括和提炼出事物的本质和基本原理，便于读者理解。

有人这样评价古希腊的哲人：他们生来是一群把探索自然与人类社会奥秘、追求宇宙真理视为终身使命的人，他们的存在似乎是为了挑战人类思维的极限，因此，他们是一群"自寻烦恼"的人。人类知识的增进，不管是否实用，都需要有这么一批"自寻烦恼"的人。同理，本书并不是一本非常实用的设计技法与设计工具书。阅读以后不能确保让读者马上就能够学会设计、运用设计，但有用和无用是可以相互转化的，它至少能够让你知道人类的设计究竟是怎么回事？设计领域从古到今发生了什么事情？设计中包含哪些辩证思维？如果中途改行，已形成的设计思维定式对你未来的职业产生什么影响？作为设计师，一般也会有这样的感触：一开始从事设计工作时，最看重的是如何借鉴具体的设计技能、成功的设计案例和设计成文的规矩，注重很多具体层面的东西。但越到后面，就越注重更高层次的思考，更迫切需要某种抽象的、甚至有点哲学意味的东西来补充了。笔者非常希望我们能够与读者在同一种思考语境下展开讨论。

对前人的所有的定论，哪怕是被公认的至理名言，我们也要采用"且慢，让我再看一看！"（尼采语）的方法重新审视。这既是先哲的训言，也是我的座右铭。

<div style="text-align:right">编　者
2016 年 12 月</div>

目　录

上篇　设计思维特征 / 1

第一章　造梦与圆梦 / 1
　　第一节　设计的起源 / 2
　　第二节　造梦——设计的发动机 / 4
　　第三节　圆梦——设计的终极目标 / 7
　　第四节　设计改变世界 / 9
　　案例1：吉尔·艾瑞克——Gill Sans / 11
　　案例2：冈特·兰堡——摄影图形 / 13
　　案例3：保罗·兰德——IBM / 16
　　案例4：米尔顿·格拉瑟——世界设计之父 / 19
　　案例5：田中一光——视觉表意 / 21

第二章　柔性与刚性 / 24
　　第一节　感性之"柔"和理性之"刚" / 25
　　第二节　设计中的理性思维 / 27
　　第三节　刚柔相济　相得益彰 / 29
　　案例6：福田繁雄——异质同构 / 32
　　案例7：杉浦康平——书的立体化 / 35
　　案例8：靳埭强——水墨情趣 / 38
　　案例9：陈幼坚——东情西韵 / 40
　　案例10：原研哉——无印良品 / 43

第三章　个性与共性 / 47
　　第一节　设计学科的专业特点 / 48
　　第二节　跨界的能量 / 51
　　第三节　殊途同归 / 60
　　第四节　实践的智慧 / 62
　　案例11：吕敬人——吕氏风格 / 66
　　案例12：安迪·沃霍尔——波普艺术 / 69
　　案例13：草间弥生——波点太后 / 71

中篇　设计思维方法 / 74

第四章　让思维插上翅膀 / 74

第一节　创造思维——石破天惊 / 75
第二节　联想思维——频发新意 / 80
第三节　换位思维——别有洞天 / 82
第四节　逆向思维——异想天开 / 84
第五节　设问思维——重新发现 / 85
第六节　仿生思维——师法自然 / 86
第七节　实验思维——聚焦假设 / 88
第八节　视觉思维——别有洞天 / 98
第九节　技术创意——借力发挥 / 100
案例14：埃托·索特萨斯——Memphis / 102
案例15：迈克尔·格雷夫斯——形式追随功能 / 103
案例16：菲利普·斯达克——设计"鬼才" / 106
案例17：马克·纽森——Lockheed Lounge / 108
案例18：刘小康——椅子戏 / 111

第五章　缜密再缜密 / 114

第一节　精确的调查——成功设计的前提 / 115
第二节　精密的分析——成功设计的准备 / 116
第三节　精妙的对策——成功设计的方法 / 118
第四节　精密的验证——成功设计的关键 / 125
案例19：深泽直人——无意识设计 / 130
案例20：佐藤大——Nendo / 133
案例21：黑川雅之——共生思想 / 136
案例22：雅各布森——北欧现代主义之父 / 138
案例23：维奈·潘顿——潘顿椅 / 140

第六章　团队的力量 / 143

第一节　"一个"和"八个" / 144
第二节　跨界合作——学会分享 / 146
第三节　分工明确——发挥特长 / 147
第四节　有效管理，让团队发挥优势 / 149
案例24：加布里埃·香奈尔——香奈尔黑裙 / 151
案例25：克里斯汀·迪奥——New look / 154
案例26：三宅一生——三宅褶皱 / 155
案例27：亚历山大·麦昆——时尚顽童 / 157
案例28：吴海燕——东方丝国 / 161

下篇 设计能力培养 /166

第七章 辨识目标 /166

第一节 我们为什么设计？/167
第二节 主动设计——系统思考 /171
第三节 不仅仅解决问题 /174
第四节 做生活的引领者 /175
案例29：弗兰克·劳埃德·赖特——有机建筑 /179
案例30：勒·柯布西耶——功能主义之父 /182
案例31：贝聿铭——现代主义大师 /188
案例32：桢文彦——混沌主义 /192
案例33：弗兰克·盖里——解构主义 /194
案例34：安藤忠雄——空间理念 /197

第八章 厚积薄发 /201

第一节 营造有利于创造的环境 /202
第二节 设计思维的培养 /204
第三节 把知识转化为能力 /206
第四节 设计师必须具备的能力 /209
第五节 设计教育的驱动力 /216
第六节 有创造力的个性 /219
案例35：扎哈·哈迪德——上帝的曲线 /225
案例36：隈研吾——使建筑消失 /229
案例37：王澍——瓦片墙 /234
案例38：高文安——MY系列 /238
案例39：梁志天——港式简约 /242
案例40：凯莉·赫本——低调奢华 /245
案例41：彼得·沃克——极简主义 /247
案例42：玛莎·施瓦茨——超现实主义 /250

第九章 思维训练 /253

第一节 认识大脑 /254
第二节 设计思维导图 /256
第三节 设计意图（构思）视觉化 /258
第四节 设计课题化训练 /259
第五节 思行合一 /260
案例43：华特·迪士尼——动漫商业神话 /263
案例44：手冢治虫——日本动画鼻祖 /266
案例45：宫崎骏——动画传奇 /270
案例46：大友克洋——阿基拉 /273

案例47：特伟——水墨动画 / 275
案例48：索尔·巴斯——动态图形鼻祖 / 278

第十章　习惯反思 / 281

第一节　思维的陷阱 / 282
第二节　重新定义　重估价值 / 283
第三节　关系的互补设计 / 285
第四节　设计中的文化冲突 / 289
第五节　设计的智慧 / 291
案例49：米歇尔·冈瑞——天马行空 / 301

参考文献 / 305

上篇　设计思维特征

第一章　造梦与圆梦

梦是人类愿望的潜意识的反映。

——弗洛伊德

人类希望接近真理的梦想，往往通过两条途径：一条是通过科学探索和技术进步的途径；另一条是通过艺术的、人文探索的途径。

——阿尔伯特·爱因斯坦

本章导读

梦是人们实现愿望的载体，有什么样的愿望，就会做什么样的梦。设计师是帮助人们实现梦想的有力助手，设计师的工作是利用所有可利用的资源，包括人文的、科技的、传统的、现代的等人类文明成果，为改善人们的生活环境、增加生活便利、提升生活品质而工作。本章简要阐述了设计的起源，设计师的工作性质，人们的生活愿景、生活方式与设计的关系。只要人们的生活在继续、梦想在延伸，人们的设计实践也会永远继续下去。

第一节　设计的起源

关于人类设计起源的论述与书籍可谓汗牛充栋，有各式各样的说法。例如，我现在坐的这把椅子，就已足够说明人类设计的起源了。起初，人类还没有"凳子"的概念，先人们在捕猎和劳动之余，随便找一块石头或树桩坐下休息，石头和树桩就充当了"凳子"的功能。后来，先人们为了坐得更舒服、时间更长，也为了便于移动和携带，把树桩的横断面截了一块木板，并在木板下安上三条腿。于是，人类历史上第一把简易、可轻易搬动的"凳子"诞生了。后来，为了使自己能够得到更充分的休息，也为了坐得更舒服，人们在凳子的后面安上了靠背，在旁边安上了扶手，做成了一把椅子。于是，世界上诞生了第一把椅子。做成了第一把椅子的人很了不起，我们尊称他为"设计师"。其他人看到了这把椅子，争相模仿，成批生产，我们称他们为"工匠"。

从一把椅子上，我们还可以获取更多的信息。"坐第一把交椅"反映出一种人类的社会政治关系。动物也有类似的社会关系，但它却不具备像人类一样把一种物质赋予象征地位的能力，只有人类能设计并制造出一种物质，并使它成为一种权力的符号。皇帝坐在"第一把交椅"上，其他人就只有站在旁边的份。臣民做错了事，还要遭到坐"刑椅""电椅"的惩罚。当然，为了区别这两种功能截然相反的椅子，还需有专业人员进行设计。同时，一把椅子不仅能反映出从皇帝到囚犯的一系列等级关系，除了"龙椅"外，还有一系列反映官位的"太师椅"。有钱有势的人为了炫耀其财势，不屑于与普通大众同化，椅子也成为一种身份的象征，于是有了形形色色的能够反映主人身份的椅子。上好的木料、精湛的工艺、奢华的装饰，与主人的身份一样，看了让人艳羡不已。随着时光的流逝，当年使用它的人遂一离去，留存下来的椅子被当作"物质文明"的载体保存在博物馆里供人参观。

同样一把椅子，在世界各地也是千差万别，有的椅子材质用的是木材，有的用的是竹材，有的用的是金属、石材等；从传统样式来看，有民用椅、太师椅、龙椅等；从功能上来分，有办公椅、休息椅、运动椅、景观椅等。现代民用椅的样式也是千奇百怪，应有尽有。于是就有专家把这些不同历史时期的椅子当作不同时期的"文化传统"来研究，即把椅子当作特定时期的"文化"的载体，或者说是时代精神的物质表现形式来看待和研究。中国著名的传统家具研究专家王世襄曾经说过：中国家具的历史，就是中国传统文化的物质反映。在家具上能反映出当时的时代特征与社会生活面貌，因为在椅子上携带着太多民族的历史与文化的信息。

椅子也反映出人类生产方式的进化。起初在人们进入市场经济阶段之前根本没有"商品"的概念，椅子只是供主人使用的一种私人家具，随着商品经济的产生和发展，人们扩大了交换的范围，椅子也随着社会的分工而由专人生产和销售，于是，椅子的生产者为了在市场竞争中占有更多的市场份额，请来了专业设计师和工程师运用最新的科技成果（工艺和材料），尽最大努力生产出价廉物美的商品。古代的椅子，制作人既是生产者，又是销售者，如果没有新的样式的需求，他只需反复地制作同样的椅子也能使一家人很好地生活。随着社会分工的细化以及社会需求的扩大，原来自产自销的形式远远不能满足人们日益增加的需求，于是出现了"设计师"这一新的职业，以满足市场上不同的功能需求（职业特点）和心理需求（地位、个性表现），这就对设计师提出了新的要求。设计师不仅要懂得制造一把椅子的全过程，也需要具备审美的知识和能力（他要能够准确地判断椅子造型的好与差、优与劣），了解人的生理需求和心理需求（人机工程学——生活需求，消费心理——心理需求），也就是要能够具备文、理两方面的知识和技术，才能胜任设计师的工作。如果把这些（以上）工作看作是设计师的全部的话，那还远远不够，设计师不仅要满足人们"现在"的需求，还要满足人们将来各种可能的需求，他还需要设想未来人们坐与躺的方式（如智能椅、按摩椅、运动椅），并且把它设计制造出来。

有了椅子的设计与制造，也就产生了关于椅子的学说。历史学家从椅子里研究出了椅子的历史；美学家写出了关于"椅子的美学"的书；材料学家研究分析了椅子上的百种用材；设计理论家分析出了有关椅子的若干种流派、风格……。于是，为了这些学术能够传承下去，还专门设立了传授"如何做椅子"的学堂供年轻人学习，开辟博物馆让观众观看和了解椅子的发展史，以及举办有关世界上各式各样椅子设计的学术研讨会……

读者一定会生疑：难道仅仅从一把椅子的来历说起，就可把人类的整个设计史进程说透？况且，世界上有些民族直到公元九世纪才开始使用椅子。实际上拿什么说事并不重要，可以拿建造房屋说事，也可以拿缝制服装说事，只要是人类的创造性造物活动，哪怕一块砖、一片瓦，其基本原理都是相同的。汉语的"事物"二字非常能说明问题，那就是世界上先有"事"后有"物"。有了打猎的"事"才有制造打猎工具——弓箭的"物"；有了生火取暖的"事"，才有"钻石取火"的物。椅子的诞生是由于先有了"坐"这个"事"，然后再有"凳""椅"的物，以此类推。人类的学科的分类也同样产生于此：人有了"居"的"事"，也就有了关于"建筑"的设计学科；人有了"穿"的事，也就有了关于"服装"的设计学科；人有了"用"

的事，也就有了关于"产品"的设计学科，等等。人类的设计活动既源于本能，又始于文化，设计师不仅要懂得设计专业知识，更应该懂得社会的人情世故，更有必要细微地洞察社会变化与人性。

设计并不是设计师的专利，生活中每个人都是设计师。当我们上街采购商品、装修自己的房间、选购自己喜欢的衣物和饰品时，实际上就是在用自己的审美眼光代替设计师的角色。从这个意义上讲，设计起源于每个人的内心。

第二节　造梦——设计的发动机

柏拉图在《普罗泰戈拉篇》中讲了一则神话。当诸神创造了地上的各种动物之后，委托普罗米修斯和厄庇墨透斯（Epimethee）适当分配给每一种动物一定的能力。厄庇墨透斯负责分配，普罗米修斯专司检查。但是，"厄庇墨透斯不是特别能干，在这样做的时候他竟然把人给忘了。他已经把一切能提供的力量都分配给了野兽，什么也没留给人。"普罗米修斯在检查时，发现了厄庇墨透斯的过失，为了拯救人类，他从火神赫淮斯托斯和智慧女神雅典娜处偷来了火和技艺给人，使人能借以获取各种生活资料。从此，人类与动物遵循迥然不同的进化法则：动物依靠生理机能和性状的特化（Spe-cialization），人则依靠智慧和知识；动物器官的特化成了它们的负担，因而永远沉没在自然中，只能消极地适应自然；人类的非特化性，使人与动物相比，在生理上一无所长，但这却使人摆脱了生理负担，发展了科学技术，积极地利用和改造自然，在创造自然中求得生存和发展。这就是说，人类为自己创造了一个与原生自然不同的次生自然——人造自然，这就是人的第一次提升，即人从自然界中的提升。应当说，人类的本性首先就在于人类按自己的意愿改变了物的形态，人不是以自然物为中介而存在，而是以人工造物为中介而存在。

柏拉图的故事还有更加耐人寻味的余韵。尽管人类有了生产物质产品的技艺，但单个的人却无法与动物抗衡，于是只好集合起来聚居。柏拉图指出："但由于缺乏政治技艺，他们住在一起后又彼此伤害，重陷分散和被吞食的状态。为不使人类灭亡，大神宙斯派信使赫尔墨斯把尊敬和正义的美德带给人类，使人类得以组成有秩序的文明社会。古希腊人的天才直觉真是令人惊叹不已，他们竟然猜测到了已经成为现代社会基本悖论的两种文化的冲突问题。"

动物会不会做梦，我们不清楚，但人是会做梦的动物。人们甚至为此把"人生"也称之为"如梦"。看看我们现在享用的现代文明成果，哪一件不是由梦想变成现实的。当人们梦想着能听到远处的声音时，人们发明了电话机；当人们梦想到

天空中去遨游时，发明了飞机；当人们梦想快速地从这一地方走到那一地方时，发明了汽车、轮船、火车等。就拿交通工具来说，汽车本质上是一种交通工具，在没有发动机以前，人们是靠人力、畜力作为代步工具。马车速度不快，常常发生翻车事故，还要喂牲口粮、草和水，走的时间长了牲口也要休息。于是，人们发明了汽车，汽车不用喂草等，也不用休息。汽车虽然速度快，但载重量有限。于是人们梦想造出一种能运载大宗物品的运输工具。于是，以蒸汽机为动力的火车应运而生。汽车、火车只能在陆地上运行，有一定的局限性，人们设想着能够从天上、水上进行运输的工具。于是就发明了飞机和轮船。甚至还设想把两种不同类型的交通运输工具加以组合，成为一种新的运输工具，如登陆艇、水上飞机、气垫船、飞船、水陆两用坦克。由此可见，人们所有的发明创造与设计活动都源于人类的"梦想"，一旦现有的"梦想"实现以后，人们就会紧接着产生新的"梦想"，如我们身边的手机，当初的发明者绝不会想到现在的手机有如此多的功能。在20世纪80年代，中国的现代化标准是"楼上楼下通电话"。过了三十多年，不仅实现了当时人们梦寐以求的现代化，并且还发明了移动电话、手机，手机的功能也越来越丰富，如无线上网、汽车导航、上图书馆阅览等功能，将来还会有什么发明，还真不好预测。

人类的实践证明，只要有梦想，大部分都会实现，除非梦想违反自然规律。梦想是人类的特权，人类也有实现梦想的能力，设计师是帮助人们实现梦想的高智人群。设计师不仅帮助人们实现梦想，设计师自身也有"梦想"，也在时刻"造梦"。"造梦"是造物的根本原动力，动机是否强烈直接影响到最后的结果。"造梦"欲越强烈，目标就越明确；目标越明确，行动越积极。我们把这种过程概括为造梦、追梦、圆梦三个过程。

所谓"造梦"，就是把不可能的变为可能（只要不违背自然规律），把世界上目前还没有出现的事物与事，通过人的大脑把它想象出来，再经由人们的不懈努力追求，达到预想的目标，实现梦想。那么，这样的"梦"是如何造出来的？如何鉴别能够实现"梦"和不能实现的"梦"？让我们通过以下的讨论说明"梦想"的原理吧。

根据奥地利精神分析学家弗洛伊德关于梦的解析理论，"梦"是人们潜意识中对未达成愿望的希求，所谓"日有所思，夜有所梦"说的就是这个道理。现实中没有实现的愿望往往会在睡梦中出现，如做梦的人梦见与一位心仪已久的明星、伟人共进晚餐；梦中考上心议已久的重点大学，或梦中已成为引人瞩目的知名人物等。梦还可分为夜晚的"梦"和"白日梦"两种。当人在白天还沉溺于遐想时，他做的就是"白日梦"。与夜间梦相似，也是人们愿望的一种反映，但它更符合逻辑性，

不会出现像夜晚睡梦中那种次序混乱、荒唐不经的梦。艺术家和设计师大部分做的是"白日梦",这种"梦"有一部分是创意,另一部分是人的潜意识的反映。也不排除一部分设计师的灵感与解决方案是在夜间的梦中产生的,但大部分设计师的"白日梦"是受到现实世界的事物启发而产生的。

人们的追梦,往往通过两条途径追逐梦想。一条途径是通过科学研究的方式探索自然和宇宙的秘密,进而获得自然普遍规律为人类服务;另一条途径是通过人文的、艺术的社会实践途径,进而获得有情感、有价值、有普遍意义的原理为人类服务。沿着科学的、逻辑的途径追逐梦想,需要运用科学的方法,冷静的思辨及种种实验和实证的手段才能达到目的;沿着人文的、艺术的社会实践的途径追逐梦想,需要运用审美的、创造的、直觉的艺术思维方法才能达到目的。两种途径互为补充、相得益彰、携手共进。到今天为止,人类的"追梦"已经取得了伟大的成果,就像夸父逐日一样,人类还会在追逐梦想的道路上不停地走下去。

如果把"追梦"当成是一个动词来看的话,"梦"还有奇迹的含义。追梦就是追求奇迹的发生。现在世界上有很多著名创意公司常常以"梦"为名,如"梦工厂""梦之队""梦想空间""梦之谷"等。"梦"也是一个连接时间的过程,"我有一个梦想"是美国黑人领袖马丁·路德金(Martin Luther King, Jr, 1929—1968)在四十多年前发表的演说题目,为了实现这个梦想,南非黑人领袖纳尔逊·罗利赫拉赫拉·曼德拉(Nelson Rolihlahla Mandela, 1918—2013)为此奋斗了三十年才得以实现。"梦"也是一个人生目标,"我的梦想是改变这个世界"。美国苹果公司总裁史蒂夫·乔布斯(Steve Jobs, 1955—2011)如是说,苹果的梦想也确实在他手上实现了。

人的梦想也有健康和不健康、有价值和无价值之分,过于贪婪的梦想就成为有害的"贪欲"。那种为了自己的私利无休止地掠夺自然资源、疯狂地追逐舒适的物质生活的梦想,都是需要我们摒弃的。我们应该通过教育和宣传,分清楚哪些是有积极意义的梦想,哪些是会给人带来灾难的梦想。有些梦想在以前是合理的、可提倡的,如"有计划废弃"产品,现在却变成有害的梦想。

追逐梦想的过程,也就是把思维转化为概念,再由概念转化为物质的一个过程。思维、观念和精神通过人的实践会变成物质,物质一旦形成,就会反过来影响人的思维、观念和精神。这一点我们可以从一座城市、一条街道、一幢建筑看出思维与物质的关系。人建造了城市和建筑,而城市和建筑又反过来塑造我们的形象、规范我们的行为。人们始于思维,终于行为,再由自身行为反过来影响自己的思维。

在追梦的过程中，非常重要的一点是必须冷静、理智地分清什么是可实现的梦，什么是不可实现的梦。一旦确定无误地排除了不可实现的梦，锁定了可实现的梦，就一定要"咬住青山不放松"，坚定不移地追逐自己的梦想。

第三节　圆梦——设计的终极目标

人类所有的活动和创造的所有文明，其终极目的都是为了使自己的生活变得更美好，都是为了实现人类自身的幸福。设计活动是人类文明的重要组成部分，设计能够帮助人们实现梦想、逼近理想。设计也是人类物质文化的一部分，与人们的造物活动相关联。但是，设计的造物与一般的生产性造物不同，一般的生产性造物仅仅生产物质，而设计的造物需要经过专业训练的设计人员根据人们当时的需求，创造性地设计—制造出人们能够接受的、兼具实用功能和审美愉悦价值的产品和环境。对于产品和环境的享用者，设计师提供的设计产品能够便利生活、愉悦精神、提供安全，在由设计师营造的和谐环境里享受生活；对于设计师本人来说，他可以充分体验在设计过程中由创造带来的愉悦感、超越感，对自然规律的认识和把握的满足感，以及能够帮助他人实现梦想的幸福感。人类的造物活动并不会因为有了物而放弃了审美，人类的精神性决定了他在造物的同时产生审美的要求。造一片瓦、一块砖是一般的造物活动，用砖和瓦建造美丽的房屋才是他的造物目的。美观要素是经过长期的积累、挑选、淘汰而获得的，其中有功能的、尺度的、材料的、加工工艺的和精神的要素。譬如，今天印第安人用的木梳子，最初是用绳子捆绑梳脚。后来由于工艺的进化，废弃了捆绑的绳子，但由于捆绑的绳子造型具有结构的装饰美，因此后来的木梳子尽管绳子的功能已经失去，但装饰的形态保留了下来。或者说："人的需求一端连接着科学技术解决的实用性问题，另一端连接着艺术创造解决的审美性问题，综合起来就是设计艺术"。[①]

对于创造的冲动，不管是来自于个体还是群体，都源于人类突破行动极限和思维极限的冲动，而设计行为，恰好能够满足那些充满创造欲望的人，不管那些人之前从事的是什么工作。

我们还是拿椅子说事吧。在一般人眼里，椅子就是椅子。但在艺术家眼里，椅子是艺术家"移情"的对象，或者说把椅子作为一种象征物，是用来寄托艺术家的情感、表达艺术家的观念的。如画家凡·高作品中的椅子；哲学家、剧作家沙特罗

① 诸葛铠. 设计艺术学十讲[M]. 济南：山东美术出版社，2009：55.

夫"等待戈等"中的椅子；观念艺术家克索思观念艺术作品《一把和三把椅子》。它们分别代表"存在""孤独""符号与实在"的寓意。在设计师和设计史学家眼里，椅子不仅仅是一件提供给人坐的物品，椅子还有更多的功能和语意，椅子还有深藏着无限开发的潜能。追溯椅子的历史，人们已经设计了上万种椅子，每一个不同的历史时期使用的椅子，每一个国家、民族使用的椅子，每一位设计师设计的椅子，没有一件是相同的，并且今后还会产生更多类型的椅子。

 民间中隐藏着无与伦比的设计智慧，虽然他们的作品并没有被设计艺术史、工艺美术史"文本"记载在册成为"正史"，但是其规划、设计与制造水平却并不亚于被今天专业人士追捧的所谓"传世之作"。

 作者在一次带领学生进行野外村落考察的过程中，重新思考了什么是"设计的智慧"这一最平常的命题。在细雨蒙蒙的早晨，我们走进一个古村落考察。村落依山傍水，这样的美丽乡村在浙南山区司空见惯。从远处望去，村落错落有致，层叠得当，进入村落，空间的功能分割合情锲理，仿佛经过高明的规划师精心规划过。更令人惊奇的是，那天我们都没有带雨伞，在细雨蒙蒙中的村落走了大半天，我们身上居然没有淋到一滴雨水，为什么呢？原来，在村庄的入口处，有一座由木板构建的百年廊桥，与廊桥连接的街道，多建有跨街的"过街楼"，它把纵横的街道连接起来，居民、游人即使在雨天逛街购物，也不用担心身上淋到雨。这就是我们雨天淋不到雨的原因。走进一户高大而有点年份的民居，室内清凉宜人，老乡说这样的老房子冬暖夏凉，我们很好奇地问什么原因，老乡说在老屋地底下埋有四口通往四季恒温山泉的大缸，大缸里常年盛有冬暖夏凉的山泉，我们恍然大悟，原来这四口大缸就充当了古代民居中的"空调"装置。走出村子，我们登爬上了坐落在半山腰的一座古庙。奇怪得很，站在海拔并不高的古庙前，面对群山视野，非常开阔。后来才找到了原因，原来是当年的"规划师"巧妙地利用了人的视觉心理特点，在你上山的过程中，不让你的视觉接触到外面的景色，一旦登上古庙的平台，让你突然有一种"豁然开朗"的感觉。

 亲身体验到的这一切使我产生了一些疑问：在现有的设计史书写的视野外，民间是否也同样蕴含极为丰富的设计宝藏。就像历史书写有正史、野史、文本历史、口述历史一样，那些充满着生活智慧、生动演化时间历程的设计是否有可能没有被纳入所谓的设计"正史"里，很大一部分事实真相是否被遮蔽掉了。就如同上述的个例一样，一个名不见经传的小村落怎么可能被设计史学家注意到。

 在现实生活中，真正能圆梦的人毕竟是少数，而设计师是一群能够帮助他人圆梦的人，在帮助他人圆梦的同时也圆自己的梦。可以想象一下，当设计师设计出高

耸入云、梦幻般的教堂时，他的心情该是怎样的一种慰藉；当设计师设计出能够飞向蓝天的航天飞船时，他的心情该是如何的狂喜。

"圆梦"只是阶段性的称谓，本质上讲，人是永远圆不了梦的。当一个梦想实现以后，另一个梦想又产生了。就像站在西西弗的石头面前的人类，不断地推石上山，又不断地回到"原地"，而人类的视野就在这理性的推运中不断扩大。

第四节　设计改变世界

英国著名历史学家、作家赫伯特·乔治·威尔士（Herbert George Wells，1866—1946）曾经写过《大国的崛起》一书。在书中曾经谈到荷兰崛起的故事。16世纪的荷兰在当时的欧洲还是个弱小国家，荷兰的崛起居然与一种工具的发明有关。当时的荷兰国民经济主要依靠渔业，一名叫威廉姆·伯尔克的当地渔民设计出一把能够用刀一划就把飞鱼的肠子挖去的小刀，并用小刀在鱼肚子里抹上盐，这样一来即使没有冰箱飞鱼也可储存几个月。一把小刀居然使一种人人可以染指的海洋资源变成了由荷兰人独占的资源。极大地促进了当时荷兰的贸易。荷兰人还设计出当时运输量最大、运费最低的海船，通过竞争击败了当时的海上贸易强国英国。

像这样的例子比比皆是，有时候并非仅仅只有哥白尼、麦哲伦、伽利略、爱迪生这些伟人改变了世界，小小的设计也能够对一个地区和国家产生重大影响。在20世纪80年代，有一名女性设计师设计了一款可方便测出受孕与否的简易产品，这一产品的问世，据说使得第三世界的人口下降了1/5。有时候，设计的一个小小的失误，也会改变历史的进程。1812年，拿破仑率领他的强大军团横扫欧洲战场，进入俄罗斯境内后，遇到了俄国历史上最严寒的冬天。而他的将军和士兵的军服设计，用的纽扣都是用铅锡制成的，在零下40多度的严寒下军服无法裹身，冻死了很多将军和士兵，不得已退出了俄国。

有时候，由于有人提出一个正确的问题也会改变世界。19世纪中叶，人类文明的脚步以比以往快许多倍的速度前进。电能的发现、蒸汽机的发明、航天技术的进步、信息技术的发展等，深刻地改变人类的生活和思想。在每一次科技革命之后，设计师就会充分运用科技成果造福于人们的生活。这是事物的一个方面，在另一方面，有思想的设计师和工程师产生的新想法会迫使科技研究专家研究和开发出新的技术。英国铁道工程师伊桑巴德·金德姆·布鲁内尔（Isambard Kingdom Brunel，1806—1859）在1830年建造了英国甚至当时世界上最长的铁路隧道，功成名就的他又突发奇想，想建造一条能够从伦敦直通到纽约的"铁路"，把铁路建造在大西

洋的海面上。于是，他要求火车工程师把蒸汽机的工作原理运用在轮船上，建造了当时世界上速度最快的水上"列车"——"大西方号"蒸汽轮。这是发生在100多年以前的事，今天的世界已经发生了很大的变化，但它仍然对我们有启示作用：人类发生伟大改变的第一步就是从正确地提出问题开始的。

像这样的"设计改变世界"的例子在人类文明发展史中比比皆是。远的不说，就说近几十年我们生活的变化吧。电话、手机、互联网的发明和设计改变了我们的通信方式；新的交通工具和交通方式的出现改变了我们的时空概念；人性化的城市规划和建筑设计，改变了我们日常的居住与生活方式；拉链、尼龙纽扣的发明改变了我们穿着的方式；塑料制品、一次性包装改变了我们用的方式……。只要我们留心观察周围的世界，就不难发现我们生活发生的变化都与设计有显性和隐形、直接和间接的联系。

 知识链接

中国学者李乐山在他所著的《工业设计思想基础》一书的前言里写道："西方自英国工业革命以来，各种设计思想经历了许多探索、变化及斗争。迄今为止，工业设计主要有五种设计思想线条：①以艺术为中心的设计；②面向机器和技术的设计；③以刺激消费为主要设计思想；④以人为中心的设计；⑤自然中心论、可持续的设计"。在19世纪下半叶，英国诗人、艺术家威廉·莫里斯、理论家约翰·拉斯金是对英国工业革命做出最早反应的两个人。他们抵制工业化产品带来的粗制滥造，企图用工艺美术运动取代来势凶猛的工业化浪潮。尽管他们的努力收效不大，但却留给后人一份宝贵的思想遗产，并且在之后的半个多世纪里发挥了极其重要的影响。20世纪30年代，德国包豪斯学校试图全面解决威廉·莫里斯当时所没有解决的问题。在一份阐述他们办学宗旨的宣言中强调："艺术不是一门专门职业，艺术家与工艺技术人员并没有根本上的区别，艺术家只是一个得意忘形的工艺技师……"呼吁艺术家与工艺技师合作的目的是改善人们的生活环境，使普通大众也能够享受工业化带来的成果。通过包豪斯倡导者的努力，使人们认识到：设计并不仅仅是提供给人们的一种技术服务，而是能够参与社会改革、增进社会福利的有效手段。包豪斯倡导的在建筑学科首先发起的"国际风格"（后来延伸到设计的各个领域）曾经在第二次世界大战后的主要西方发达国家风靡一时，原因在于它倡导的设计风格符合第二次世界大战以后大众的实际需求，也符合当时西方国家的经济发展状况。这一时期人们把它称之为"现代主义设计"。

案例1：吉尔·艾瑞克——Gill Sans

英国的艺术家和设计师们曾在历史上对推动艺术与设计的发展做出了伟大贡献，如威廉·莫里斯（William Morris）领导下的工艺美术运动。也因为工艺美术运动在英国的深刻影响，20世纪初的英国没有接受现代主义，而是走出了独具特色的设计发展之路。除了在工艺美术运动中强调的图案风格的精美细致化之外，英国设计师们的另一个巨大贡献表现在字体设计上，英国先后涌现过不少优秀的字体设计师，如设计Gill Sans的吉尔·艾瑞克（Eric Gill，1882—1940），吉尔·艾瑞克的老师爱德华·约翰斯顿（Edward Johnston），是英国著名的字体设计师和教育家，先后在伦敦工艺美术中心学校Central School of Arts and Crafts和伦敦皇家艺术学院Royal College of Art任教。还有一直致力于向英国公众介绍现代欧洲字体设计发展的斯宾赛·赫伯特（Spenser Herbert），作为教育家，他激发新一代字体设计师探索表现字体信息的新方法，还创办过字体设计刊物《印刷排版》（*Typographica*）。当今活跃在英国字体设计领域的是曾经毕业于伦敦圣马丁艺术设计学院的平面设计学生菲尔·百纳斯（Phil Baines），他设计的"伦敦市中心的公众字体"令人记忆犹新，现在他任教于伦敦中央圣马丁艺术设计学院。

吉尔·艾瑞克是英国的雕刻家（图1-1）、字体设计师和插画家，出生在英国Brighton。他的父亲是一位牧师，他本人曾是英国高教会派教徒，1913年他决定改信天主教，并虔诚地维持信仰直到离世。吉尔·艾瑞克最为著名的设计作品是代表英国的标志性字体的Gill Sans（图1-2）。

吉尔·艾瑞克曾在英国其切斯特艺术学校（Chichester School of Art）学习，1902年在伦敦工艺美术中心学校夜校跟随爱德华·约翰斯顿学习字体设计，

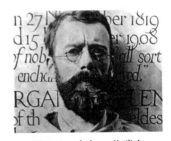

图1-1 吉尔·艾瑞克

图1-2 Gill Sans字体

爱德华曾在1916年为伦敦地铁设计过Railway字体，这种早期现代的无衬线字体十分受欢迎，一直沿用至今。吉尔·艾瑞克在字体设计方面表现出了过人的才华，在求学期间成为爱德华的助手。由于对字体设计产生极大的兴趣，他放弃了建筑师的梦想，1905—1909年间，他为德国克拉纳赫出版社（Cranach Press）设计了大量词首字母和扉页，他的出众才华得到了金鸡出版社（Golden Cockerel Press）和英国蒙纳（Monotype）字体公司的赏识，受他们的委托进行字体设计。与蒙纳公司的合作是吉尔·艾瑞克事业的顶峰，Italic Felicity字体和Gill Sans字体都是这一时期的杰出作品，Gill Sans字体在当时的英国大受欢迎，甚至于被用于著名的英国女王头像的邮票上（图1-3），后来伦敦及东北铁路公司（The London and North Eastern Railway）也全面采用他的Gill Sans字体，直到现在Gill Sans仍然是西方常用的字体。还有另外两款字体也比较著名：Perpetua（图1-4）和Joanna（图1-5）。Perpetua是1929年受Stanley Morrison的委托为英国蒙纳字体公司设计的。

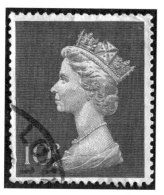

图1-3　英国女王邮票

图1-4　吉尔·艾瑞克设计的Perpetua字体

图1-5　吉尔·艾瑞克设计的Joanna字体

除了字体设计师的身份外，吉尔·艾瑞克还是位颇受争议的艺术家，当年处于对线条的热爱，吉尔·艾瑞克开始专业进行刻字和石雕，很快成为当时数一数二的雕刻师。他的雕刻作品今天仍然能在伦敦到处可见，如威斯敏斯特大教堂（图1-6）、BBC总部、V&A、国家战争博物馆等。

吉尔·艾瑞克是一名虔诚的天主教徒，一生中创作了相当多的宗教题材作品，也为教堂等建筑制作大量的雕塑。由于他运用线条的能力极强，因此不仅仅是雕塑作品，他的版画也给人留下深刻的印象，他制作的版画相当有立体感，并且线条粗细变幻灵活丰富，淡化了版画的限制（图1-7）。

图1-6　威斯敏斯特大教堂的雕塑作品

图1-7　宗教题材的版画

案例2：冈特·兰堡——摄影图形

20世纪60年代前后，在抽象表现主义（Abstract Expressionism）和波普艺术（Pop Art）的共同影响下，在欧洲和美国的平面设计形成了新流派——观念形象设计（Concept Image Design）。这个强调视觉传达的准确性、形象性和理性的新流派是第二次世界大战之后平面设计的重要发展之一，在平面设计史上具有重要的历史意义和现实意义。受到了立体主义、象征主义、未来主义等现代主义艺术运动中各种风格流派的影响。在欧洲常常表现在宣传海报上，其代表便是"视觉诗人"派，如德国的视觉诗人——冈特·兰堡（Gunter Rambow）。

冈特·兰堡出生于1938年（图1-8），毕业于卡塞尔美术学院。22岁的时候，在法兰克福成立了自己的图形摄影工作室，是国际平面设计师联盟AGI会员，对世界现代设计的发展起着巨大的推动作用。在他30年的职业生涯中，他设计了几千幅招贴作品曾多次在国际艺术大展和双年展上获奖，并被多国博物馆、大学及文化机构所收藏。36岁的时候，他被聘任为卡塞

图1-8　冈特·兰堡

尔综合学院图形设计教授，如今还担任卡尔斯鲁厄国立设计大学一级教授、副校长，以及江南大学名誉教授，国际广告设计研究中心名誉主任等职，可见他不仅是一位成功的设计师，还涉足设计教育领域。他的教育思想根植于20世纪20年代的德国包豪斯设计教育思想体系，贯彻包豪斯所提倡的功能主义至上的理论体系。这种思想也体现在他的作品中，用视觉语言说话，强调视觉功能，用视觉符号传达最深刻的视觉内涵。

设计师往往跟随时代的发展而成长，冈特·兰堡的风格也随着平面领域里表达手法的变化呈现出三个阶段：早期以手绘风格的绘画图形为主，中期以摄影手法表现的创意图形为主，后期以符号性的图形表达为主。最能代表冈特·兰堡风格的应该是第二个阶段，这个时期里的作品，除了能表现出他非凡的想象力之外，他的摄影蒙太奇手法也令人咂舌，在当时还没有计算机技术的条件下，他是纯手工在暗房里调试完成的，是我们今天难以想象的。这个阶段也是兰堡的顶峰时期，不仅仅因为他善于用摄影手段表现梦幻般的现实世界，也因为摄影图形在当时的德国被看作是一种新的广告风格，广告艺术正在悄然进入一个新时代，并因此引导了国际潮流。这个时期的摄影招贴作品不仅感染了观众，也让摄影艺术家们感觉到了摄影艺术的价值所在。他的创作手法十分典型，有图形语言、形式转换、张力、蒙太奇等手法。

土豆系列海报（图1-9）是冈特·兰堡的代表作，选用土豆这种元素跟他的民族情怀有关，因为冈特·兰堡出生于第二次世界大战的发源地德国，战败后的德国民不聊生，土豆是极易种植的食物，小小的土豆不仅仅拯救了德国，在他看来还逐渐演变成德国的民族文化。于是人们认为冈特·兰堡的艺术植根于他的民族文化，包豪斯思想是他的艺术根基，土豆文

图1-9　土豆海报（附彩图）

化更是他的灵魂。土豆海报里每个画面都是以土豆作为元素来表现主题，不同的是对土豆的处理方式。他将土豆削皮、切块、分割、上色等，在构图上强调土豆的轮廓线和块面的色彩。艺术家们时常用描绘对象的轮廓线和色彩来表现视觉上的空间区域，兰堡将这种手法首度尝试在海报上也算是开辟了先河，即将艺术的表现手法应用在了设计领域里。图中的土豆因为表皮的质地相同形成视觉上的统一感与整体感，又因为分割形成轮廓线，加之高纯度的色彩渲染从而构成若干个部分，形成"部分"与"整体"在视觉上的分离。通过轮廓线和色彩的叠加，土豆的个体与整体相互映衬，让观众不仅仅停留在土豆这个二维表面，更是探寻多层次的三维空间。

书籍是冈特·兰堡经常创作的另一个设计主题。他认为书籍能给人们带来光明和希望，他每年都要为S·费舍尔出版社设计一幅海报，具有强烈的广告性质。这组系列海报展现出书籍带给人们的无限的想象空间。他把设计元素由二维形式转换成三维，制造出空间上的矛盾，从而引发观众的思考，如图1-10所示，海报中的书被手握住，而这只手由平面形式转向立体，书似乎悬浮在空中并投下阴影，营造出一种失重的空间感，它传达出掌握了知识就等于拥有了力量。海报中书籍封面上的手紧握着一支笔，这只手的延伸表现出平面到立体空间的转换。笔的视觉趋势还因此引导了观众的视觉流程，沿着笔尖我们能看到出版社的名字，这种视觉引导式的宣传方法在当时是一种及其新颖的表现手法。也有书犹如一扇门微微打开，喻示读书能重启你的人生。

书籍海报是将光线巧妙地运用在书籍的投影上，似乎书籍由内向外透着一股亮光，又混淆了空间维度，书上的窗户和灯泡都是将书从平面转换到立体空间的一个过渡，这些过渡让人们更想探寻亮光后面的另一

图1-10 书籍海报

个空间。书籍海报的文化海报中两本书直接交叉，纯粹地制造出一种强烈的立体空间感。冈特·兰堡善于捕捉事物的本质特征，并结合其独特的艺术表现手法，让我们感觉到隐含在作品中的深刻思想内涵。在他的海报作品中，我们既能看到遵循视觉传达设计的基本原则，又能感受到富有哲理性和革命性的视觉创意，让大众感受到他的思想（图1-11）。

案例3：保罗·兰德——IBM

出生于1914年的保罗·兰德（Paul Rand）是美国"纽约平面设计派"的重要人物之一，他的艺术天赋极高，被认为是当今美国乃至世界上最杰出的图形设计师、思想家及设计教育家，也有人评价其为视觉艺术传播者，优秀的商业艺术家（图1-12）。他曾就学于纽约Parsons设计学院，23岁时就成为Esquire Coronet广告公司的艺术指导，在随后的三十多年里，他一直担任纽约广告代理公司的创意指挥，也曾受聘为许多美国著名大公司的设计师或设计顾问，其中包括美国广播公司、IBM公司、西屋电器公司、NEXT电脑公司、UPS快递公司、耶鲁大学等，他为这些公司和机构所设计的企业标志成了家喻户晓的经典之作。

半个多世纪以来，保罗·兰德对整个图形设计领域的影响可谓深远，他将包豪斯倡导的设计理想切实应用到为商业服务的实用美术中来。他还出版有《关于设计的思考》《设计与本能》《保罗·兰德集》等著作，知名度丝毫不亚于他的设计作品。从1956年开始，他在耶鲁大学艺术设计学院担任教授，也曾在普拉特设计学院、库柏设计学院等著名院校任图形设计教授，多次获得由专业组织颁发的各种大奖，包括多枚"纽约艺术家协会"金奖，他还被授予英国"荣誉皇家设计师"头衔。莫霍利·纳吉曾这样评价他："保罗·兰德既是

图1-11　书籍海报

图1-12　保罗·兰德

一位理想主义者，又是一位现实主义者，他以功能性和实用性为设计的出发点，凭借自由驰骋的想象力及无穷无尽的才思，运用诗人兼商人的语言，契合着商业与艺术"。

美学家库尔特·贝德特把艺术简化解释为"在洞察本质的基础上所掌握的最聪明的组织手段。这个本质，就是其余一切事物都从属于它的那个本质。"可以说，保罗·兰德在他的众多设计作品中将简化这一手法运用到了极致。由于他深受包豪斯建筑美学和欧洲字体艺术的影响，他设计的标志透析着建筑般的机能性和新字体艺术的易读性。他认为标志作为一个企业识别系统的核心，其视觉表现在表达品牌核心内涵的同时必须强而有力且容易记忆。1962年，他为美国广播公司（American Broadcasting Company）创作的标志，标志中abc字母水平构图、字母形态的设计及整体空间的处理上集中体现了以极简的特征来强调作品内在魅力，通过简化各种视觉元素，寻找最佳的组合排列方式，达到了最好的表达效果。美国广播公司的企业标志和形象设计（图1-13）是他最为经典的案例之一。

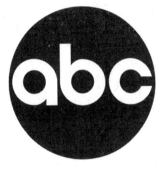

图1-13　美国广播公司LOGO

另一个经典案例是IBM的企业标志，众所周知，IBM是计算机信息系统的国际制造商，1911年创立于美国，在产品、建筑、展览设计和影视等方面追求出色的视觉效果。然而，IBM公司在20世纪中期的美国只是一个以生产打字机、电脑和计时器为主要业务的企业，1956年，保罗·兰德在他42岁的时候受IBM公司主席汤玛斯·华特森（Thomas Watson Jr.）之托把较陈旧的公司形象改掉，以便更好地传播公司形象。于是保罗·兰德把难以记住的"国际商业机器公司"（International Business Machines）名称缩写为IBM，便于传播和记忆，并设计出一直沿用至今的企业标志——IBM黑体字（图1-14）。这款LOGO被

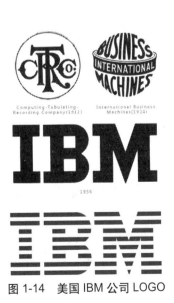

图1-14　美国IBM公司LOGO

认为"具有非常先进理念又前卫"的标志，在思考对IBM的字体设计时，结合IBM公司以事务机器及打字机起家这一历史，将IBM三个字母的形象特征设计成打字机打印的风格，"B"字母中间负形设计成两个方孔，与其经营打孔机这一业务紧密相扣，标志醒目、简洁、贴切，透过这个崭新的外形传达出IBM最基本的营业内容。

1976年，在保罗·兰德62岁的时候又为IBM公司设计了八条横纹的变体标志，并选定标准色为蓝色（图1-14）。水平的等线构成处理让人在心理上产生电磁波振动的动感，既传达了公司高科技行业的性质，又寓意了公司的发展理念：严谨、科学、前卫且充满激情。这个标志简练概括、新颖大方且具有强烈的视觉冲击力。这个兼具标准图、标准字、标准色的IBM标志，得到了许多评论家极高的评价，也成为我们今天企业形象设计课程中重要的案例之一。

蒙太奇常被用在电影构成形式和构成方法上，是法语"montage"的译音，其实最早是建筑学上的一个术语，意为构成和装配。后被借用过来意指用在电影的剪辑和组合，表示多个镜头的组接。保罗·兰德对蒙太奇艺术表现手法的掌握，将它借用于平面设计中，实现了在视觉心理上的又一成就，如IBM公司的海报设计（图1-15），也是他的传世之作。在海报中，一个眼睛、一只蜜蜂和一个M代替了IBM传统的LOGO："I"设计成眼睛，是对人的关爱；"B"设计成蜜蜂图形，代表的是辛勤劳动；"M"信息与科技，是对技术的不断创新。在创作时，他并不用简单的英文字母来设计这幅海报，而是把这些符号元素进行意义上的分解，然后再将各种符号信息重新组合。体现了IBM一直在锐意创新、辛勤劳动并积极进取的精神。风格独特又和谐自然，显现出设计的创造性价值。

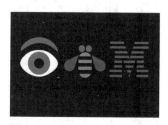

图1-15　IBM公司的招贴设计

保罗·兰德的设计实践领域极其广泛，但其作品设计风貌却不拘一格，富于变化，且具有强烈的现代感。在设计的创作过程中，他都是以人性的角度作为出发点和归宿点加以思考的，坚持简洁、自由和隽永的艺术表现之路。色彩运用鲜明且强烈，作品独具清新诙谐的幽默感，使得他的作品思想蕴意丰富且韵味无穷。他拒绝了无谓的形式而独求平面艺术的真谛，承袭着由包豪斯倡导的现代派设计理念和美学原则。为了将20世纪上半叶包豪斯倡导的设计哲学和理性之美切实应用到商业美术中来，他付出了毕生的精力。

案例4：米尔顿·格拉瑟——世界设计之父

第二次世界大战后，欧洲恶劣的政治环境使得很多著名设计师从欧洲移居到美国，使得美国的设计队伍庞大起来，来自德国包豪斯的拉斯罗·莫霍里·纳吉（Laszlo Moholy Nagy）在1937年建立了芝加哥设计学院。到20世纪50年代，美国设计业戏剧性地增长起来，开创了崭新的局面，纽约的麦迪逊大街也因此成为世界设计的中心。由查尔斯·艾米斯（Charles Eames）、雷蒙德·罗维（Raymond Loewy）等人创办的设计事务所提出了整合多种学科来解决设计问题的设计模式。与此同时，《展望周刊》（Look）、《生活》（Life）等流行刊物的出现为艺术家们提供了重要的展示平台。紧接着，一批年轻有为的设计师在50年代后期逐渐崭露头角，包括保罗·兰德、威廉·戈登、索尔·巴斯、亨利·沃尔夫等人。到60年代，彩色电视出现并且变成了重要的传播媒介。以米尔顿·格拉瑟（Milton Glaser）为核心的图钉工作室也不断发展出一种更为直观的电子印刷风格，并且在60年代晚期风靡一时。

米尔顿·格拉瑟1929年出生于纽约，是美国著名的平面设计师（图1-16），被称为世界设计之父，以睿

图1-16 米尔顿·格拉瑟

智而折中的设计风格著称,涉足海报、书籍装帧、唱片和杂志设计。他的作品被世界上众多博物馆永久性收藏,获得过库珀-休伊特国立设计(Cooper Hewitt National Design)博物馆授予的终生成就奖,是首位获得美国国家艺术奖章的平面设计师。

米尔顿·格拉瑟年轻时就读于纽约库珀联合学校,也在意大利博洛尼亚美术学校跟随乔治·莫兰迪学习过铜版画。1954年,他与西蒙·查斯特、雷诺德·鲁芬斯、E·D·索瑞尔合作,在纽约成立了历史上著名的图钉(Pushpin)工作室,并担任总裁一职。书刊杂志设计是他最大的兴趣,1955—1974年他担任 *pushpin graphic* 杂志的编辑和联合美术总监。在当时瑞士理性设计思潮占统治地位,图钉工作室却热衷于不同寻常的设计思路,可以说在一定程度上引领了当时的设计趋势。他的作品涉及范围很广,有唱片包装设计、书籍装帧、海报、LOGO、字体设计及杂志版式设计等。1974年他离开了图钉工作室,在同年创办了米尔顿·格拉瑟设计公司,直到今天,他仍然活跃在各个设计领域,创作了大量的设计作品。

米尔顿·格拉瑟的设计表现出很强的实用性,他为企业、机构设计的形象或标志往往具有强劲的市场效应,他最著名的作品是1977年为纽约市设计的新LOGO,那个符号性的标志(图1-17),成为纽约最时尚的城市标志符号。整个标志的上方从左至右分别是大写的罗马字母"I"和一个红心"♥",下方从左至右分别是大写的罗马字母"N"和"Y",所有文字采用圆形的 Slab serif 字体,之后该字体演变成现在的 American Typewriter。当初设计的目的是为了来调动当地萧条的旅游经济。这个看似简单的设计不仅唤起了纽约市民对城市的爱戴之情,更是在全世界火了近40年,虽然他具有这种让设计调动经济的能力,但是他把该项目看作公益项目,本人并没有从中获取任何利

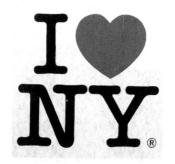

图1-17 标志"I♥NY"

润。此标志及相关的宣传活动被用于美国纽约州的旅游业宣传，在纽约州的纪念品商店和宣传手册上都印有该标志，T恤、马克杯上也到处都是，仿佛这不是被有意设计出来的，而是原本就如此，即所谓的隐形的设计 (invisible but inevitable)。

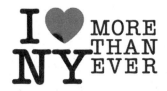

图 1-18　标志 I Love NY MORE THAN EVER

"9·11"事件之后，他突然觉得自己要为这个低靡的城市做些什么，于是他设计了这份 I Love NY MORE THAN EVER 的版本标志（图 1-18），这句朴实直白的话语一夜之间布满了纽约的街头，抚慰着一颗颗受创的心灵。后来这份样稿被 New York Daily News 采用作为头版，并被 WNYC 用作 fundraiser 募集了 190 000 百万美元。

除了那个随处可见的 I LOVE NY 标志外，格拉瑟的另一幅著名作品就是这幅"鲍勃·迪伦"海报（图 1-19）。简洁的线条勾勒出迪伦的轮廓，鲜明的色彩反映出创作者一贯的喜好。据他回忆，这幅作品的灵感来自画家杜尚的自画像。当时，以这幅海报作为宣传攻势的迪伦唱片专辑销量达到了六百万张，是迪伦最成功的一张唱片。

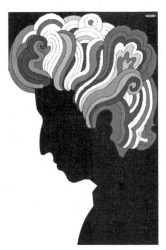

图 1-19　鲍勃·迪伦海报（附彩图）

案例 5：田中一光——视觉表意

日本现代平面设计运动兴起于 20 世纪 40 年代晚期，当时的日本工业发展迅猛，对平面设计也提出了新的要求。那时的平面设计既保留了日本传统文化的色彩，又日益受到第二次世界大战后西方文化理念的冲击，日本文化与西方文化的交融达到了前所未有的程度。从 20 世纪二三十年代开始，一批日本设计师们游学欧洲，跟随德国、法国、英国等地的著名设计师们学习与工作，到 50 年代，日本的平面设计几乎完全倾向于使用西方的理念和标准，当然日本的传统文化也反过来影响了西方的艺术家和设计师。1951 年日本

广告艺术家俱乐部JAAC成立，该组织的核心人物、著名评论家龟仓雄策极其推崇构成主义理念，他创办的设计类杂志有1953年的《理念》，1959年的《设计》和《平面设计》都是致力于向国人介绍国际设计的动态，并在平面设计领域努力倡导国际主义平面设计风格。20世纪七八十年代，日本又逐渐涌现出了一批像田中一光、福田繁雄等重要的设计师，他们努力尝试在外来的国际主义风格中建立起独特的民族个性，可以说完全打破了日本传统文化和龟仓雄策时代的视觉传达模式，这时的平面设计与建筑、电影和时装一样得到了飞速发展，也拥有了更广阔的发展空间。

田中一光1930年生于日本奈良市。1950年毕业于京都市立美术专门学校（现京都市立艺术大学）图案科，之后成为钟渊纺织公司的纺织设计师。曾先后在产经报社、拉伊特广告公司、日本设计中心就职。1963年成立了田中一光设计室。先后在"纽约发明家协会""洛杉矶日美文化会馆""巴黎广告美术馆""墨西哥现代美术文化中心"举办了个人设计展览。1987年被评为日本设计界最受欢迎的设计师。还著有《田中一光的大型宣传广告画》《田中一光的艺术文字和设计》《人间和文字》《日本的纹样》等著作，以及向广大读者介绍设计师的生活侧面和工作内容的《设计的周围》《从设计师的工作台讲起》《设计的前后左右》等优秀随笔。后人的评价是，他开创了一个时代，他让世界看到了日本的现代设计。然而，他的成功得来并非容易，他曾经痴迷于戏剧而荒废学业，过于崇拜早川良雄，而失去了日本宣传美术会（日宣美）的会员资格。从1963年开始，田中一光才开始独立风格，走自己的设计之路。他把现代设计观念糅和到日本传统艺术中，作品中带有明显的个性：优雅、素净和单纯，富有一定的表现主义色彩，设计语言简洁洗练、意境清新、形式优美。在融合东西方传统美学观念与东西方文化特征之间，有独到的思路与手法，以其独特的表现形式和视觉语言，以及鲜明的个性，在日本设计界掀起了一场对传统精神的再创造运动。

田中一光（图1-20）在创作中格外注意视觉元素的表意功能，以脸作为表现对象的作品《日本舞蹈》（图1-21），画面以方块等分、用几何性等分的形状，按理说是机械的、理性的，而他在处理时却把代表眼睛的两个半圆同时向内侧倾斜，这一斜就产生了表情，形成满脸微笑的动的造型。嘴的大小两个圆稍微一错，就不仅与眼部的表情统一起来，而且使眼部的半圆形和嘴的半圆弧形的统一节奏有了一个装饰音符。长久地凝视这张脸，仿佛真能聆听到佳人的莺莺细语。在那些海报的造型处理上，又具有明显的日本浮世绘版画"大首绘"的遗风，这是不同门类艺术互相借鉴的高品位的作品。

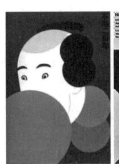

图 1-20　田中一光　　　　　　　图 1-21　《日本舞蹈》

通览田中一光的作品，感受最强烈的是他大胆的想象和表现的洗练性。在四十多年丰富的设计活动中，他不断追求新的想法，继续大胆地实验。细看他的作品，就会看到大和民族崇尚单纯简洁的艺术气质，具有一种原始的生命力，清澈浑朴。

与此同时，田中一光被称为无印良品之父。历史要追溯到20世纪80年代初期，当时的日本经历了严重的能源危机，而消费者不仅要求商品有好的品质，也希望价格从优。日本设计界以强化品牌识别为主流，而西友株式会社的总裁却觉得市场过于色彩喧嚣，反其道而提出"反品牌"的想法，并且希望制造出无品牌商品。他找来好友田中一光等几位知名的设计师沟通想法，最终MUJI（无印良品）（图1-22）就这样诞生了。1980年，田中一光提出无印良品的开发构想以"最适合的形态展现产品本质"为指导思想。作为无印良品的缔造者，田中一光不仅创造了一个前所未有的产品设计营销模式，更是在他的设计中融合并发扬了日本的禅宗精神，并且将之推向世界。

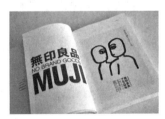

图 1-22　MUJI 的缔造者

第二章　柔性与刚性

　　单纯、自发胜于复杂、做作。整个人类知识的增长，人生的美化，只是使人越来越不忠实于他的天职和他的真正本性。纯粹的、理性的启蒙运动听不见或窒息了天然感情的声音，因而达到它的无神论和利己主义的道德。

<div style="text-align:right">——卢梭</div>

本章导读

　　人类的设计活动过程是理性思维与感性思维相结合的过程。唯理性主义解释不了人类丰富的经验、情感、价值观产生的现象，也无法对需要高度创造性、成长性的设计计划、造物活动进行简单的归纳与实证。但同时，唯经验主义感性论者的混沌、盲目的设计实践，却又是使设计活动止步不前的大忌。设计师的智慧在于能够平衡这两者的关系。本章重点讨论设计学科中的理性特征，以区别科学学科中的理性特征，讨论设计学科中的感性特征，以区别艺术学科中的感性特征。

第一节 感性之"柔"和理性之"刚"

有一则西方寓言故事：说的是动物界的"舞蹈能手"百足蜈蚣有一天正在跳着美妙的舞蹈，时而跃起，时而匍匐，脚法灵活令人目不暇接，引来了周围动物的一片叫好声。此时，有一只狐狸禁不住产生了嫉妒心。于是他对蜈蚣说道："亲爱的，你跳得真好！可你能否告诉我哪一只脚先跳哪一只脚后跳，要是你能先编好舞步再跳就更好了"。蜈蚣听了狐狸的话，试着按照编好的舞蹈步法跳，结果却再也跳不起来了。

同理，人类也具有类似的本领。人可以凭直觉与本能就可掌握一些动作、学会一些知识。人的这种能力可归类为掌握"默会知识"的能力，是能够不经传授（或难以传授）就可掌握的知识，就像蜈蚣跳舞一般。如我们骑自行车的动作、上台阶与下台阶的动作、跳跃沟渠的动作，都类似掌握"默会知识"的能力；人的另一种能力是接受和掌握经文字化了的"文本知识"的能力。"文本知识"具有理论和逻辑的特点，是需要经过学习、训练的过程才能掌握，它可以用文字表述、传达、分享、交流、批判，却不能代替人对直觉的、本能的"默会知识"的掌握。

人们凭经验很容易把直觉、感性、形象思维归类与"柔软""温和""水"等语词联系起来。令人联想到灵活、变通、迂回、跳跃等举动和办法；把理性、推理、抽象思维与"坚硬""冰冷""石头"的词语联系起来，令人联想到严谨、古板、直接、按部就班等举动。人们常常把设计形容成"水"。水是一种柔软而适应性超强的物质，把它放在任何复杂的容器里、任何复杂环境中都能够"随遇而安"地与环境相融。水又是一种有强大冲击力和渗透力、能以柔克刚的物质，它甚至能改变世界上最坚硬物质的形状（如果水能够以时速500~1 000公里的速度冲击的话，则可以切割石块）。所谓"水滴石穿"自有它的科学道理。因此就有人认为设计像水一样无处不在、无所不能。另外，感性而柔和的曲线有一种温暖感，理想而刚直的直线有一种冷漠感。在西方现代绘画史上，我们把康定斯基表现音乐题材的以曲线构成的抽象绘画称之为"热抽象"；把蒙德里安用直线条画成大大小小矩形的抽象画面称之为"冷抽象"；原因在于看了前者的画可以使自己的心情难以平静。而看了后者的画，则很容易使自己的心情平静。

人的才能是多方面的，有的人长于逻辑推理，有的人擅长计算，有的人擅长运动，有的人擅长想象，有的人擅长音乐。人的智慧也有很多种类型，有智商，也有

情商、乐商、运动商等。许多年来，我们过于看重逻辑思维（理性思维）的作用，把逻辑思维能力等同于智商，似乎只有逻辑思维处于智慧的最高层次，其他"商"只能成为智商的补充。上述寓言说明，蜈蚣的"运动觉"非常出色，没有必要一定要按照通常标准的理性程序进行，如果硬要这样做，其结果必然失败无疑。其实，人的其他的"商"在学习外的场合比智商更重要。譬如，在一个团队内合作做事，或者与客户谈判，情商比智商更重要；在比赛场上，心理素质比运动技能更重要；在艺术创作过程中，形象思维比逻辑思维更重要。

艺术创作的典型思维形式是形象思维、灵感思维、直觉思维、创造性思维及这些思维的综合运用。在实际运用过程中，往往是以一种思维为主、多种思维形式为辅而展开。以形象思维为例，在艺术实践中，艺术家按照形象思维的规律和方法进行创作，创作出较为直觉、感性的艺术形象，通过这个艺术形象表达作者的内心情感和认识世界的观点。在其创作中，除了运用形象思维以外，还需具备理性思维活动的参与，即运用抽象思维中的概念、判断、逻辑推理方法，分析社会生活中的原型人物和事件，进行由表及里，去伪存真的理智思考和选择，最后决定采用哪种创作手法。

以绘画艺术——这一典型的形象艺术门类为例。且不说在学习绘画的初级阶段需要严谨的科学态度学习诸如透视、光线、明暗、色彩等学科与技术，就在创作的开始阶段，虽然其创作的冲动往往是凭直觉与激情，但当感人的艺术形象或充满意境的画面出现在脑海中时，高超的画家往往不是马上凭着一股冲动直接把颜料涂在画布上，相反，他必须紧紧抓住那一瞬间感人的画面，冷静思考如何调动各种艺术手段，如采用什么样的构图突出主题形象？选择什么色彩调子烘托画面气氛？如何达到既对比又统一的艺术效果等。通过预先的构思和安排，千方百计地使自己脑海中的艺术形象得到完美的表现。这一过程，就是理智的思考过程。在艺术家创作艺术作品的酝酿阶段，形象思维、感性思维、灵感思维、创造性思维是其采用的主要思维方式，而在创作艺术作品的过程以及结尾的时候，往往需要理性思维、逻辑思维来完成作品。

即使在发生绘画行为之前的观察阶段，人的理智也同样发挥很大的作用。美国著名的视觉心理学家鲁道夫·阿恩海姆（Rudolf Arnheim，1904—2007）在他的《视觉思维》一书中写道："在观看一个物体时，我们总是主动地去探查它，视觉就像一种无形的'手指'，运用这样一种无形的手指，我们在周围空间运动着……。因此，视觉是一种主动性很强的感觉形式。"也就是说，人的视觉在观察客观对象阶段选择看什么、不看什么，已经具有大量的理性成分。

有成就的科学家在他们的回忆录里谈到，他们的某些科学发现和科学创造与部分采用艺术中的形象思维有很大关系。如大家所熟知的科学家阿尔伯特·爱因斯坦（Albert Einstein，1879—1955）（他还是个业余小提琴演奏家）。他认为他的许多科学的假设最初源于不定型的形象。杨振宁和李政道两位中国科学家，他们达到的中国古典艺术修养的高度令人惊叹。这些现象说明，形象思维与抽象思维它们并不是相互对立的，而是相互渗透、互为补充的。无论从事艺术创作，还是科学研究，都需要这两种思维的交换运用。当德国气象地理学家阿尔弗雷德·魏格纳（Alfred Lothar Wegener，1880—1930）看着地图上的南美洲和非洲大陆的海岸线有某种相似时，凭他的想象力猜想到：会不会原来它们是共有一个大陆？经过地理、生物、海洋构造等多方面学科的论证，产生了著名的地球"大陆板块"理论；爱因斯坦在广义相对论发表以前，常常问自己，如果有人追上光束，他会看到什么？要是有人待在超光束速度的发射器里，发射器里的时间会和地面上一样吗？光在某种情况下（如在宇宙中的星球引力作用下）会弯曲吗？等等。爱因斯坦作为一位形式逻辑思维大师，却带头反对把逻辑求证方法作为唯一的科学方法。他的科学成就大部分是先想象、假设，再进行推理和实验求证。一些科学家甚至认为：理性知识源于知识的积累，属于知识的变量，但是，当旧范式与新科学事实发生尖锐冲突而陷入困境时，理性思维就无法摆脱这一困境而超越自身。而直觉思维是不受任何固定模式限制的，在需要飞跃的质变时刻，能冲破旧范式的束缚，到达认识已经得到升华的彼岸。

第二节　设计中的理性思维

所谓理性思维，就是用科学的方法进行思维。科学思维就是一种实证的理性思维，一种建立在事实和逻辑基础上的理性思考。具体包括以下内涵：①相信客观知识的存在，并愿意通过自己的探究活动去认识客观的世界；②对于未知的事物会做出猜想，并知道主观的猜想是需要客观事实来证明的；③相信事实，只有在全面地考察事实之后才会做出结论；④通过对事实进行合乎逻辑的推理而得出结论，并知道任何结论都是暂时性的，它需要更多的事实来证明，结论也可能被新的事实所推翻。

科学思维的两个基本要素，即尊重事实和遵循逻辑。科学思维的培养，有三个关键性的实践要点：第一步是对问题的猜想，第二步是事实的验证，第三步是理性的思考。

设计中的"理性思维"与其他学科不一样。任何学科、任何事物都可以从它的因果关系找到答案。例如，飞鱼为什么能跃出水面飞五六米远，是因为它要避免被水下的大鱼袭击；海豚为什么跃出水面，是因为它处在交配季节等。我们为什么要选择社会主义这样制度，因为它可以消灭人剥削人的现象。我们可以从它的"结果"追溯出它的"原因"和"动机"。如果我们要想把人自己送到月球上去，已有了这个"因"（愿望）还没有出现"果"（火箭），此时，就不能采用类似推理和求证的方法，因为我们遇到的问题仅仅是一种"假设"。关于这一点，英国哲学家马奇（March）将设计、科学、逻辑之间的差异进行了分类，他指出："逻辑关注的是抽象思维，而科学研究现存的形式，设计则开创形式。科学假设与设计假设并不相同。对于一个设计计划，可以提出逻辑性的提议，但具有推测性的设计却不能被逻辑化地确定下来，因为这种思维模式根本上是假设性的"。由此可见，马奇已经非常慎重地将它从推理性科学活动的主流观念中区别出来，通过采用焦点解决策略与"生产性"推理或称同位性推理的思考方法，解决非确定性问题。

传统科学依据的理性研究方法是"溯因法"，是从已有事物中"追溯"它的成因。我们知道，任何事物都是先有"事"，后有"物"，世界上所谓的事物都是这样产生的，"物"是"事"的载体，"事"是"物"的根本。而对于将来即将出现的事物的设想，却不能采用这个方法，而是要采用向相反方向"推设"的方法，从当下的"事"（需求）出发，推想出将来"物"（设计物）的形状，这样的物既是想象之物，又是可实现之物；推想的过程是主观的，推想的结果却是客观的。设计的理性思维就有这种反"溯因法"的特性。设计师的工作特点是运用形象思维方式，先采用表象的形式在脑海里和纸面上从事构思和推敲，再用"试对"和"试错"的方法制作比例模型、虚拟场景，再在此基础上反复修正，直到相对完善地完成预先设定的目标。这也可以说是设计学科思维方法与其他学科思维方法的不同之处吧。

关于设计中的理性与感性，美国工业设计师威廉·理查德·史蒂文斯（William Richard Stevens，1951—1999）对此有过这样的评价："许多的工程设计都是直觉性的，以主观思维为基础的。但是工程师们却不怎么这么做。工程师期待检验、检验与测量。他接受的是这类的教育，如果他不能证明什么，他就不乐意。然而接受艺术学院教育的工业设计师，却会对他做出直觉性的判断而欢欣不已"。

第三节　刚柔相济　相得益彰

生活中有很多这样的例子，平时觉得很复杂、很难处理的事情，突然会在某一天早晨豁然开朗，觉得此事花费了几天工夫的苦思冥想却不知怎么一下子解决了。"踏破铁鞋无觅处，得来全不费功夫"。这正是头脑里的直觉在起作用。有的时候，逻辑推理解决不了的问题，直觉却能加以解决。中国有句俗语"快刀斩乱麻"，是指当不能再顺着老路慢慢解开疙瘩时，要凭直觉大刀阔斧地彻底解决问题。人们在进行投资、下赌注、编写预算、军事指挥、设计构思草图时，直觉思维是其主要思维方式。

在西方传统文化中，感性与理性、情感与理智，常常呈现为二元对立的状态。感性思维由直觉思维、形象思维、跳跃思维、灵感思维、情景感悟等组成；理性思维由逻辑思维、线性思维、求证思维、理智判断等组成。在程序上讲，感性在前、理性在后；在层次上来讲，感性为浅层，理性为深层。西方哲学家认为，研究人对客观事物的认识离不开这两种思维活动，并且常常把感性、情感的思维划归为未经客观检验一类；把理性、理智的思维划归为经过客观检验一类。尽管进入20世纪以后，这样的观点受到广泛的质疑，但并没有完全得到纠正。艺术设计是典型的试图将两种看似对立的思维糅合在一起的学科，既不能过于依赖感性与直觉，也不能过于依赖理性与逻辑。不然的话就完不成设计工作。当设计的创造思维急速运转之时，其思维特征与艺术创造学科的思维特征极其相似，在这个阶段，感性、情感、直觉主导着创作者的思维；当设计接近付诸实施阶段，其思维特征又类似于科学家做试验的状态，理性、理智、逻辑主导着创作者的思维。人们如果不经过类似于艺术创作那样一个感性的自由想象的阶段，设计的丰富形态造型就不可能产生；如果不经过类似实验科学家那样锲而不舍、丝丝入扣的严谨工作，最后的设计作品也不可能真正实施。有人把设计中的"感性"和"理性"比喻成与"情人"和"法官"的关系。要做好设计工作，需要像谈恋爱一样充满热情，同时，又必须要像"法官"一样严格而冷静地审视自己的每一个工作步骤。

美国哈佛大学心理学教授丹尼尔·卡尼曼在他的《思考·快还是慢》一书中论述了直觉与推理的区别和功能，他认为我们的大脑有快与慢两种作决定的方法。常用的是直觉思考，也称之为"系统1"。系统1"依赖情感、记忆和经验迅速作出判断。它见闻广博，使我们能迅速对眼前的情况做出反应。但"系统1"也容易受到欺骗，它固守眼见为实的原则，任由情感与偏见之类的错觉引导我们做出错误决定。还有一种是分析和判断的思考，称为"系统2"。有意识的"系统2"通过调动

注意力来分析问题和解决问题,并做出决定。它虽然比较慢,但不易出错,但它惰性很强,经常懒得思考喜欢直接采纳"系统1"的直觉判断结果。因此,丹尼尔·卡尼曼教授认为生活中最重要的不是知识而是思考,快速思考依赖于直觉和本能,适合绝大多数常见的、有规律的简单而不重要的小事,却不适合有关健康、工作、研究、婚姻、管理政治、工程等不确定性高的复杂事情。但同时,他也认为,在艺术创作以及需要做出预测、战略决策的领域,直觉性强的人效率更高、创造性更强。

设计师需要敏锐的直觉,他除了能快速进行审美判断以外,更重要的是能够凭直觉预测设计作品的受欢迎程度——也许很好、也许更糟。20世纪20年代美国工业设计师罗斯凭直觉就能够预测各种由他自己公司设计的产品的销路,并且大部分都被验证是正确的。但这样的直觉是构筑在他具有大量的实践经验的基础之上,也就是说,大量的失败经验已经为他的出色直觉判断买了单。设计师甚至会利用人们的快思考"系统1",通过塑造产品良好的第一印象,夸大产品的附加值等引诱顾客迅速下单。

1970年,日本广岛大学工学部的副教授长町三生参与了一项研究工作。该研究项目试图将感性分析导入工学研究领域,在住宅设计中开始全面考虑居住者的情绪和欲求为开端,研究如何将居住者的"感性"在住宅设计中具体化为工学技术。这一新技术最初被称为"情绪工学"。之后,他在与企业的合作过程中,察觉到了日本的产业模式正在悄悄地发生变化,那种为满足消费者普遍需要而大量生产的方式正在逐渐消退,他敏锐地感到了一个表现消费者个性需求的"感性的时代"即将到来。经过近20年的研究,从1989年开始,他发表了一系列关于"感性工学"的论文和著作,成为日本著名的"感性工学"研究专家。20世纪90年代,日本的产业界全面导入"感性工学"技术和理念,住宅、服装、汽车、家电产品、体育用品、女性护理用品、劳保用品,以及陶瓷、漆器、装饰品等领域都将"感性工学"技术应用于新产品的开发研究。后来,美国、加拿大、英国等国家相继引入了"感性工学"理念并运用在建筑与产品设计之中。这一现象说明,在人类的天性中有一种根深蒂固的"感性"需求的存在,这样的"感性"天性难以忍受长期笼罩在"理性"下生活,一旦遇到合适的时机就会要求给予公正的对待。无独有偶,美国一位享誉世界的认知心理学家唐纳德·A.诺曼(Donald Arthur Norman)在20世纪90年代中期写了一本有影响的书"情感化设计"。在他的书里明确提出,人们除了在建筑居住和产品使用中需要满足使用功能和实际价值时,还存在一种当时没有发现,或者说被忽视的、更高的需求——情感与精神的需求。而这种满足才是我们人类真正所需要的高层次的满足。唐纳德·A.诺曼提出了产品设计的三种水平:本能的、行为

的和反思的。人类基本的生活用品与设施设计属于"本能设计",也是人们使用生活用品和设施时的第一反应;讲究效用的设计是"行为水平设计";涉及人的记忆信息与意义、情感与价值的设计是"反思设计"。这些设计理念运用在"交互设计"和"用户体验设计"领域,甚至在高科技领域,如智能机器人设计中也注意到对人的情感的影响。

在中国的传统思维文化中,不乏早熟而发达的"感性"思维。曾经被我国文学家林语堂赞誉为"最懂得艺术和生活"的有丰富感受力的中华民族,不仅曾经产生光照千秋的伟大诗篇和文学作品,也曾经创造出灿烂的造物文明与科技成就。早在两千多年前,就已经出现了世界上最早的论述造物工艺的典籍《考工记》;在近一千年前就有了世界上最早的科技与工艺典籍《梦溪笔谈》(沈括,宋,1031—1095);在五百年前就有了造物工艺典籍《天工开物》(宋应星,明,1587—约1666);造园典籍《园冶》(计成,明,1582—1642);百物工艺典籍《长物志》(文震亨,明,1585—1645);园艺与工艺的典籍《闲情偶寄》(李渔,明,1611—1680)。只是到了近代,中国的传统文化思维开始不断被外在的"科学进步"的压力下改变,客观上造成了唯西方"科学理性"马首是瞻的盲从心理,而在"科学理性"发源地的西方,很多西方有识之士已经在20世纪初就对它发起猛烈的自我批判。今天,随着中国国力的逐渐增强,我们应该重新反思这一反常现象。我们只要看看数千年以来前人留给我们的精致而美观的艺术品、工艺品、生活用品,就足以证明中华民族非凡的发明创造力、艺术想象力、情感的感受力。

 知识链接

直觉思维。直觉思维是感性思维的一种思维形式。直觉的产生不是源自于逻辑推理和判断,而是一种直接的认识或者是直接理解事物的思维方式,是指在社会生活中积累的一定的生活经验的基础上,依据个人的经历和知识对外在的事物进行观察和审视时得到的顿悟和感知。它具有用表象(而不是概念)、进行直观的(而不是推理的)、空间混沌整合的(而不是线性的)、瞬间判断的(而不是精推细敲的)心理加工方式。因此,它的思维形态往往不采用分析、概括、综合、推理方法,而采用猜想、预见、灵感、期待、体悟、跳跃等方法。

逻辑思维。逻辑思维是理性思维的一种形式。与直觉思维相对应,逻辑思维是以科学的原理、概念为基础来作为寻求答案、解决问题的思维活动,具有概念性、逻辑性、抽象性的特点。在西方的思想史传统里,他们认为理性应该居于人类思想

的最高端。所以在很长的历史阶段，感性和直觉都成为理性"桂冠"的陪衬物。直到近现代，人们发现理性并不能解决所有问题，尤其是在人文社会学科、艺术学科和某些自然学科，于是感性和直觉又被请进了思维的殿堂。

案例6：福田繁雄——异质同构

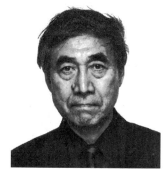

图2-1 福田繁雄

日本国宝级大师、平面设计界的教父——福田繁雄（Shigeo Fukuda，1932—2009，图2-1），生于日本东京，毕业于东京国家艺术大学设计系，1967年，在他35岁的时候在美国纽约IBM画廊首次举办个展，随后在法国坎佩尔现代美术馆、华沙海报美术馆及富山县近代美术馆、东京国立近代美术馆等举办个展；1982年，在他50岁时应美国耶鲁大学邀请，担任客座讲师。他一生获得过设计奖项无数，曾任东京艺术大学客座教授及日本平面设计师协会JAGDA会长、国际平面设计师联盟TADC委员及AGI会员，以及英国皇家艺术协会RDI会员。

之所以称其为平面设计界的教父，是因为福田繁雄在平面领域的贡献和影响力。福田繁雄深谙日本传统文化，又掌握现代感知心理学。他非常善于用错视原理来表现图形创意，这对平面设计的发展意义重大。跟众多视觉设计师一样，福田繁雄的作品涉及面很广，但最鲜为人知的还是他的海报，不仅仅因为他所处的时代是海报的鼎盛时期，这也跟平面设计的发展阶段有关。

福田繁雄的海报作品风格抽象、简洁，意义深刻，耐人寻味，但放在当下却并不容易被大家所理解，因为他善于用异质同构的设计理念，并把视觉符号应用于海报设计中。置换是运用异质同构设计理念的一种表现形式，指选择一个常规、简洁的图形为基本形态，

保持骨骼不变，再根据创意置换新的元素，组成新的图形，从而产生新的含义。

《贝多芬第九交响曲》（图2-2）是福田繁雄的代表作，第一眼看到这套系列海报不容易看出设计师的用意，如果把视线聚焦到贝多芬的头发，会发现福田繁雄置换的元素有天使、鸟、马与主题似乎无关的图形元素，运用到海报中丰富了同一主题海报的内涵，兼具趣味性，体现了设计师丰富的想象力。

《F》系列海报（图2-3）是异质同构的另一代表作。该海报系列以福田繁雄名字的首字母"F"来进行设计拓展，对字母进行变化，不同于《贝多芬第九交响曲》系列中以发部轮廓为基本形态，在内部根据主题内容进行图形元素的置换，《F》系列海报而是以"F"为基

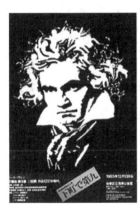 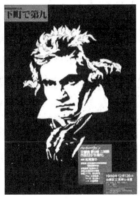

图2-2 《贝多芬第九交响曲》

图2-3 《F》系列海报

本型，将其以往在众多平面作品中惯用的图形符号或表现方式进行重现。如矛盾空间、图底反转等错视原理和方法的运用，又比如坐着的女孩和奔跑着的动物图形符号的运用等，从而在作品上打上福田繁雄的记号。

图底关系，即图与底发生反转并彼此融合成一个整体，进而产生双重的意象，同时也赋予整个画面无限扩展的空间感。1975 年，福田繁雄运用这种表现手法设计了日本京王百货宣传海报（图 2-4），福田繁雄利用图与底之间的互生互存的关系来探究错视原理，作品巧妙地利用黑白、正负形成男女的腿，上下重复并置，使主题与背景相互交融成为一个共同体，使整体画面具有包容性与双重性，黑色底上白色的女性腿与白色底上黑色男性腿，虚实互补，互生互存，创造出简洁而有趣的效果。这种手法称之为"正倒位图底反转"，男女腿的元素也成为福田海报中代表性的视觉符号。

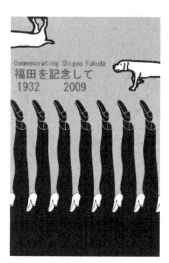

图 2-4　日本京王百货宣传海报

1984 年，福田繁雄结合图底关系的表现手法创作了《UCC 咖啡馆》海报（图 2-5），以搅拌咖啡的杯中旋涡正负纹理交错，造型成众多拿着咖啡杯子的手，呈螺旋状重复并置，突出咖啡这一主题又不失幽默风趣。我们将这种图形分置并列的手法称之为"放射状图底反转"，在海报中我们能看到创意的生动性，以及海报体现出的浓浓的生活情趣。

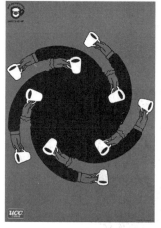

图 2-5　《UCC 咖啡馆海报》
（附彩图）

矛盾空间通常是利用人们视点的转换和交替，在二维平面上表现三维立体形态，但是三维形态中又显现出模棱两可的视觉效果，从而造成空间的混乱，产生了介于两种状态之间的空间状态。1999 年，福田繁雄为日本松屋百货集团创业 130 周年的庆祝活动设计的海报（图 2-6）中，就是用到了这种矛盾空间的表现，两个不同视角的女孩，一个仰视，一个俯视，由此产生视觉悖论，带来出人意料的视觉趣味。福田繁雄对矛盾空间手法的掌握和运用是其在错视原理上的又一成就。从图 2-6 中我们可以看出他将二维空间与三维

图 2-6　日本松屋百货集团海报
（附彩图）

空间产生错综复杂的结合，使构思与表现达到完美契合，创作出神秘而不可思议的视觉世界，使观众在趣味中体会作者的创作意图。

这幅名为《1945年的胜利》的海报（图2-7）是福田繁雄在1975年为纪念第二次世界大战结束30周年所作，采用了类似漫画的表现形式，创造出一种简洁的诙谐的图形语言。描绘了一颗子弹反向飞回枪管的形象，讽刺发动战争者自食其果的深刻含义。这类海报风格幽默、风趣、形式简洁，直奔主题，正如他本人所言"设计中不能有多余"。

图2-7 《1945年的胜利》

案例7：杉浦康平——书的立体化

杉浦康平（图2-8），平面设计大师、书籍设计家、教育家、神户艺术工科大学教授。1932年生于日本东京，1955年毕业于东京艺术大学美术系建筑专业，被誉为亚洲图像研究学者第一人，并多次策划有关亚洲文化的展览会、音乐会和书籍设计，以其独特的方法论将意识领域的世界形象化，对新一代创作者影响甚大，如中国的吕敬人、韩国的安尚秀、印度的Kirt iTrivedi等，这些已经成为亚洲设计界中坚力量的人都曾或多或少受他的影响。他是日本战后设计的核心人物之一，是现代书籍实验的创始人，在日本被誉为设计界的巨人，艺术设计领域的先行者，是国际设计界公认的信息设计的建筑师。

图2-8 杉浦康平

杉浦康平一生获奖无数，很早就锋芒毕露，年轻时大家都称他"鬼才"，因为他的诸多背景让他的崛起充满传奇色彩。第一，乱视。别人看到一个月亮，他却看到好多个。然而乱视却在他日后的创意中扮演关键角色。第二，建筑专业出身。所以他的设计充满空间感，与众不同。第三，设计"噪声"。日本的美学向来内敛，追求干净、极简，噪声被视为污秽、杂质。

杉浦康平把人人鄙视的"噪声"转化为独创的设计。他为噪声、电磁波赋予造型，有的是直线，有的是黑白条纹、带状，然后加以裁剪、组合。噪声在他手中，不但重见天日，还有了趣味的造型生命。

去德国讲学之前，杉浦康平主张信息论、符号论、知觉心理学等，体现出激进的西欧型抽象思维模式，20世纪60年代末先后两次在德国乌尔姆造型大学执教，对其后来的设计风格产生深远影响，成为他设计手法上从"模式"向"内容"过渡的转折点。70年代，他随联合国教科文组织的文化考察团访问中国，对于东方哲学和中国久远的历史文化产生浓厚兴趣。像很多艺术大师一样，杉浦先生也走过了先立足于本土文化，而后广泛吸收外来文化，最后又回归于本土文化的漫长道路。他在书籍设计中将西欧的设计表现手法融入东方哲学和美学思维，并在书籍设计中首次发明现代"编辑设计概念"，赋予作品一种全新的东方文化精神和理念。

图2-9 《立体看星星》

杉浦康平认为"一本书不是停滞某一凝固时间的静止生命，而应该是构造和指引周围环境有生气的元素。"也许正是因为他是有着建筑空间设计的底蕴，他强调平面设计的立体性，在制作过程中也同时强调了立体整合性。《立体看星星》（图2-9）是他历时13年制作完成的书籍制作，尽管这本书拿到手中并不起眼，但其独特之处在于他将浩瀚的繁星实现了平面印刷后，可以再现现实星象的立体图像。书里面配有一副有色眼镜，左面是红色，右面是蓝色，戴上眼镜看这本书就会看见奇特的立体效果，每一个星座都历历在目。这本书是世界上第一本使用红蓝眼镜认识天空中88个星座的书，它可以随时随地立体地观察宇宙群星。这本《都市住宅》（图2-10）的封面是杉浦康平运用建筑结构透视图的方式创作的，那是他在没有电脑的时代用鸭嘴笔一点点画出来的，可见他非凡的制图功底。

图2-10 《都市住宅》

人的意识无声无形不可捉摸，在一般人眼里只能

用文字来描述，但杉浦康平却总能找到最贴切的方式把复杂的意识领域展现出来。正如他所说的"我希望我的设计是鲜活的，是充满生命力的。它能够传达出隐藏在自然界中我们用眼睛看不到的东西。"他对图形或图像所表现出来的精神世界很感兴趣，他将它们称作"万物照应的世界"。

杉浦先生时常把传统戏剧的形象以及诸多日本神魔形象作为封面设计的表现对象。这些作品具有日本传统文化的神韵、民族审美的特质，又具备强烈的现代设计之美，是他追求的东西方精神互补调和的体现。《银花》（图2-11）是一本以介绍日本传统文化和亚洲民间艺术、工艺等为宗旨的杂志。杂志的"杂"字表示聚集的东西、混杂的东西，因为那里包含着"混合""混杂"的意思，暗示了一种混沌、随意的力量；志，记载的文字。同时他又从对杂色的理解中体会印度佛教图案"曼佗罗"的意义：地、火、水、风、空，精神世界的宇宙图。从这些杂乱无章的事物中产生出闪耀的东西，这也是他的《银花》封面设计同时，在摆放封面图片和文字的时候进行了突破性创新，那就是倾斜23.5°。杉浦认为，地球绕太阳转的倾斜度是23.5°，桌上随便放的一本书也是倾斜23.5°，没有人能解释清楚这一点，除了设计师。透过倾斜可以让图片和文字产生疾步如飞的感觉，好像要跑起来，一切都在动，还可以从23.5°角衍生出23.5°的一半，一半的一半。杉浦先生这种多视点视线的尝试，成就了一个从各个方向可看可读的封面，并创造性地将瑞士完善的网格体系运用到日本特有的竖排格式中，把几何化，规范化的西方编排方法与东方混沌学为主导的意识形态相结合。杉浦康平的设计中还有诸多中国传统文化元素的渗入，如汉字的运用、水墨的融入等，将中国传统文化与日本本土文化相融合后，又回归日本本土文化，赋予作品一种全新的东方文化精神和理念。

图 2-11 《银花》封面

案例8：靳埭强——水墨情趣

靳埭强是把中国符号传递给世界的第一人，在他的海报中经常能看到中国元素。他对规范中国的标志设计也做出了巨大的贡献。靳埭强（图2-12），1942年生于广东番禺，国际平面设计大师、香港靳与刘设计顾问公司创意总监，靳埭强设计奖创办人、靳埭强设计基金会主席、国际平面设计联盟AGI会员，是中央美术学院、清华大学、吉林动画学院等高等院校的客座教授。作品在海内外获奖无数，首位名列世界平面设计师名人录华人，被授予香港紫荆勋章。其艺术作品常年在海外各地策划展出，是平面设计界当之无愧的大师级人物。

图2-12 靳埭强

早年的靳埭强有做裁缝学徒的经历，他说"设计和做裁缝的概念有很大的关系——为他人量身定做"，他觉得在处理商业设计的时候，要有艺术家的态度，但更要有量体裁衣的观念，最好的设计是适合企业、适合产品的设计。正如裁缝做的衣裳必须要适合别人的身材，不是做来自己穿。代表案例有中国银行行标和重庆市城市形象标志。中国银行的标志（图2-13）是他1986年设计的。这个标识首先在香港使用，之后被中国银行总行选定为行标。当时的国内对企业文化、品牌设计还没有多少概念，靳埭强在设计的时候没有太多案例可参考，便从最直接的两点出发：中国银行的"中国"和"银"，于是设计出这个古方孔钱与"中"字结合的造型。包含了中国古钱，暗合天圆地方之意，整体简洁流畅，极富时代感。同时把中国文化与西方设计技巧融为一体。这是中国银行业史上第一个银行标志，被视为典范，之后的很多银行标志都是按这个设计思路和制作规范去设计的。

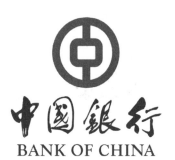

图2-13 中国银行LOGO

他擅长现代水墨画，把传统中国画及西方设计理念共冶一炉，为山水画开拓出新境界。他注重将传统

绘画的笔情墨趣、神韵意境融入现代设计语言之中，从而形成"靳氏"的独特风格。水墨画可以说是靳氏家承，爷爷在番禺报恩祠画壁画，上一代又有岭南画派大师靳永年，耳濡目染。其实在20世纪60年代拥抱西化设计的同期，他还师从吕寿琨学习水墨画，只不过当时他的水墨创作和设计有分界。他也是一个水墨画家，用山水画氤氲出文字形状，是其独特的个人风格之一，后来他也打破界限，将其用在了他的平面设计中。

图2-14 《汉字》系列海报（附彩图）

在台湾印象海报展中展示的邀请参展作品《汉字》系列海报（图2-14），让我们看到了水墨和汉字的完美演绎。墨香四溢，古韵长存，水墨艺术本是中国传统人文思想的意象载体，在该系列海报中运用了毛笔、宣纸、砚台、墨锭、镇纸等众多有着中国鲜明特色的东西，与磅礴大气的意象字"山""水""风""云"完美结合，"湿笔取韵，枯笔取气"，把山的"伟岸博大"、风的"骤动无影"、云的"飘逸非凡"、水的"灵动幽远"，仅仅用黑白浓淡就表现得淋漓尽致。在环保花纹纸上设计的《自在》系列海报（图2-15），靳先生用到了同样的设计手法，我们也从中看到了他的人生哲学思想，或行云流水，或憨态可掬，或自由自在，或木讷若拙，无不契合"行""坐""睡""吃""玩"等的生之真谛。

图2-15 《自在》系列海报

还有这幅《澳门回归》海报（图2-16），用到了成语九九归一，中国人都能领悟到他的画外音，是我们的终究要还的，确定创意点后，还是运用水墨风格，墨迹环绕出两个圈，形似两个九组合而成，又似一个回家的"回"字，简直就是神来之笔。中间是莲花花瓣，澳门市花，中国人常言"落叶归根"，飘落的花瓣正好应了这"归"字，粉色的花瓣在墨色之间尤其显眼，有着画龙点睛的效果，仿佛预示着澳门的未来蕴含生机。整体画面清新淡雅，表面上似乎只在记录花瓣徐徐落

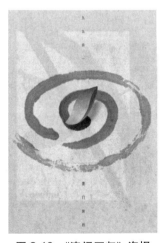

图2-16 《澳门回归》海报

下荡起涟漪的画面，而实则却包含这么多的东方思想，是又一件具有独特"靳氏"风格的佳作。

"我不是天生的设计师，只是自然地从生活中培养潜能。热爱生活帮助我领悟宝贵的人生观，同时给予我神妙的创作动力。"从靳先生的头衔和经历来看，他不仅仅是个有思想的设计师，还是个热心的设计教育、设计事业的推动者。他认为，无论设计师或艺术家，都不要忘记自己的根，文化创作要寻根，在中国的文化之中寻回自己的根，创作起来便意念无穷，香港是中国的一部分，所以他常接触到当地的艺术、文化与人。他看到深圳和广州一代聚集了内地一流的设计人才，但设计师工作的环境，包括社会对设计行业的认同，还有一段长路要走。靳先生提出了不少发展大陆设计事业的方案，比如在广州建立一个具有世界先进设计水平的设计中心，创建一本真真正正具有权威、又在国际上占有重要地位的设计刊物等，希望中国设计早日能与世界对话。

案例9：陈幼坚——东情西韵

陈幼坚是品牌形象设计的代表性人物，他对VI有着比常人更深入的理解与认识，也是亚洲一带率先将系统形象应用到极致的人。陈幼坚（图2-17）生于1950年的香港，他曾荣获香港乃至国际奖项400多个，在纽约、伦敦、东京等地名声大噪。1996年被设计界视为"圣经"的 Graphis 杂志将陈幼坚设计公司选为世界十大最佳设计公司之一。在香港设计界中陈幼坚是教父级人物，他成功地糅和西方美学和东方文化，既赋予作品传统神韵，又不失时尚品位的优雅，被认为是可以在中西文化之间游走自如的人。

他是个传奇的实践派，并没有经过严格意义上的设计教育培训，中学毕业后，就投身广告行业，十年的广告设计经验培养了他敏锐的设计洞察力和分析能

图2-17 陈幼坚

力。陈幼坚涉足的领域很广,从视觉形象设计到室内及包装设计到珠宝设计到餐具设计等,而且都能广受欢迎。关于自己的行业特性,陈幼坚曾说过一番话:"平面设计的历程就如马拉松赛跑,是一条既漫长而又充满挑战性的道路。那些获奖无数的运动健将,不只单靠一副天赋的良好体魄才'上位',亦要配合后天的悉心栽培和毅力才能达到理想的成果。平面设计师要成功,亦如运动健儿般只靠天资是不够的,一个人如没有全力付出精神、时间和努力,成功是不会发生的。"由此可见,他在设计领域里的高产和成功靠的还是中国人的传统美德——勤奋刻苦。

陈幼坚深爱中国传统文化,对中国文化遗产十分执着并为此而骄傲。他自己的设计公司LOGO"四喜宝贝"的形象(图2-18)就是来源于中国民间传统吉祥图案"四喜娃娃",据说是我国古代民间婚嫁中的吉祥物。也有说是来自一个传说故事:是明代的解元解晋,在一次皇帝召集众才子做手工艺品的场合,这样解释他的手工艺品,"洞房花烛夜,金榜题名时,久旱逢甘雨,他乡遇故知。此乃人生四喜,故名四喜娃娃"。不知陈大师借的是哪种寓意,但无论何种,都有吉祥之意,可以看出他很早就有了传统文化的情怀。1997年,他的艺术挂钟(图2-19)被美国旧金山市现代美术博物馆纳为永久收藏品。当时是为日本精工表厂设计的圆形时钟,时钟虽是西方科技的产物,加入了中国色彩给人别样的感受,指针造型的概念取材于书法的"永字八法",特别之处是将中国文化符号与计时工具结合——分针走到每个钟点就添上一笔,成为完整的汉字。素净的黑白基调,加上红色印章,巧妙地运用了富有现代感的"中国风"。

2002年在日本举办的个展"东情西韵"(图2-20)的展览比所获得荣誉更能概括他的设计特点和艺术追求,也因此奠定了他在日本的影响力。日本的设计风格

图2-18 四喜宝贝

图2-19 艺术挂钟

图2-20 东情西韵

在世界上广受推崇,具有其独特的魅力。但日本文化是从中国五千年的文化中提炼出来,特别是宋代和唐代的文化。比如,茶道来自于宋代、花道来自于唐代。陈幼坚表示,自己要做的,则是把中国自己的文化找出来,再融入现代设计元素。这也是为什么作为一名华人设计师,陈幼坚在日本享负盛名,因为陈幼坚一直在实践一种有共性的设计理想,将传统文化保留并发扬光大。

他的设计很传统也很现代,总是能够捕捉到时尚的气息,并赋予现代感。他的客户很多,有万科(图2-21),用不同朝向的字母"V"来寓意万科理解生而不同的人期盼无限可能的生活空间,积极响应客户的各种要求,所呈现的中国式窗花纹样,体现万科专注于中国式住宅;国家大剧院LOGO(图2-22)是运用了大剧院的正面透视线条,把建筑设计精髓融入标志之中。

图2-21 万科LOGO

图2-22 国家大剧院LOGO

如果你认为陈幼坚只做LOGO那就错了,实际上他很早就把工作重心转向以品牌策略为主,在把各种设计元素运用得炉火纯青的同时,也把设计工作提升到了策略的高度,并使之与品牌及推广更完美地结合。比如东京西武百货公司的品牌设计(图2-23),陈幼坚用传统图形双鱼演变为西武百货公司SEIBU的"S",象征公司持久的生命力。从LOGO衍生出的辅助图形,设计在包装、VIP卡、宣传册及售点装饰上,形成统一的品牌视觉。"澳门银河"之顶级私人会所——红伶(图2-24),是陈幼坚近期的作品。这个只为"澳门银河"上等贵宾开放的私人会所,意欲深度思考男人与女人、人与世界的关系。倒立的火龙标志、赵飞燕的媚画、双倒立镂空繁体"红"字,处处流露出中国文化的源头,会所由一个个八卦状空间组成,相互连通,又独成私隐,墙壁上均饰以不同画作。除了其亲笔作品外,陈幼坚还邀请多位中国当代著名艺术家为"红伶"订造多件艺术珍品,涵盖油画、数码拼图、

图 2-23　西武百货品牌设计

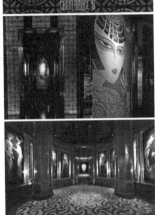

图 2-24　红伶（附彩图）

雕塑及摄影等手法，风格各异又异曲同工。如今，65岁的陈幼坚迷上了新媒体，他又开始琢磨如何用新手段来表达他的东方情愫。

案例 10：原研哉——无印良品

原研哉（图 2-25）生于 1958 年，是日本中生代国际级平面设计大师、日本设计中心的代表、武藏野美术大学教授，无印良品 MUJI 艺术总监。原研哉给人很多元的印象——策展、写书、设计，他总能从各个方面提醒我们他是一个时刻思考着的设计师，像一位设计活动家。在他的《设计中的设计》《为什么设计》《原研哉的设计》著作中能看到他的设计哲学：最美的设计是虚无的，设计的力量就是让人觉醒的力量。他从日常的生活中用其敏锐的知觉感知设计的"症候"和迹象，并不断地挑战新领域来探索设计的真谛。他认为现代人要唤醒传统的美意识，也就是生活的美学，不是只有摸得着的实物、建筑才美，生活中无形的东

图 2-25　原研哉

西也很美,这也是传统所在,我们要挖掘出它的价值。他提倡设计就是对人类追求物体本身美好的一次诗意的回归。设计的核心是回到原点,重新审视我们周围的设计,以最平易近人的方式来探索设计的本质。

　　1998年的长野冬季奥运开、闭幕式的节目纪念册(图2-26)和2005年爱知县万国博览会(图2-27)的文宣设计中,可以看出原研哉的设计理念是根植于日本文化的。日系色彩和排版,以及可爱的插画给人留下了清新淡雅的日本风。不过给人印象最深刻的还是那个要唤起人们踏雪记忆的概念,为了这个概念厂家特地研制出冰一般感觉的纸,利用压突和烫透的表现

图2-26　长野冬季奥运会纪念册

图2-27　爱知县万国博览会的文宣设计

技法把文字凹陷下去，凹陷部分能呈现像冰一样的半透明效果。这里体现了技术与创意的完美结合，他说"这一计划的实现过程就是设计"。

从2002年开始，原研哉介入无印良品的设计工作当中。为了给无印良品做出最理想的海报，原研哉从东京出发，辗转来到南美洲人迹罕至的乌狄尼市，在这里他找到了完整的地平线。一个巨大的干涸的盐湖和远处天际相交，目力所及一片虚空。这是为了表现无印良品的概念：Emptiness 空。他们选择在一个满月的黄昏时分拍照，太阳和月亮交相辉映，让人感觉恍如在另一个星球。原研哉说，选择这样一个奇异的地方，是让人们能体验到最普遍却又最容易让人疏离的自然现象。2003年的"地平线"MUJI形象广告宣传活动，这组彻底舍弃了一切烦琐，追求极致简单的拍摄于巴利维亚的盐湖和蒙古的海报（图2-28），获得了年度东京ADC赏的全场大奖。这种省略并不是无设计，而是在对完成度进行反复打磨追求一种极致设计时所思考出的无印良品的新的形象。作为无印良品的艺术总监，他一再强调MUJI不是一个品牌，但它似乎摆脱不了品牌的包袱。对大多数人来说，MUJI更像是一种生活哲学。

原研哉对信息传达有其特殊的见解，他认为信息传达的目的并不是通过强烈的视觉冲击来吸引人们的

图2-28 "地平线"MUJI形象广告

眼光，而是要慢慢渗透到人的五官当中去。在人们还没有注意到其存在的时候，成熟、隐秘、精密、有力的传达就已经悄然完成了。这里的五官包括视觉，但不仅限于视觉。在梅田医院的导向系统（图2-29）中，就表现出触觉在视觉传达中的可能性。用鲜艳的红色作为导视是为了尽可能地吸引目光，尤其在白色的空间里更让人无法忽视，而且视觉标志很好地融合在空间里，墙壁上、地面上、天花板上，全方位地传递了信息。最大的特点是标志的材料是白色的棉布，给人柔软平和的感觉，能舒缓产妇的紧张感，营造出与家里一样舒适的感觉，从设计上说，棉布材料的选用，活化了设计的材质，传递出一种不同于一般引导标志的感觉。白色且可以拆洗的标志，也传达了该医院是专业的妇儿专科医院，能提供孕妇最好的保障。

图2-29 梅田医院的导向系统

2001年3月，银座大街上的百货店"松屋银座"重新装修开张，"白色松屋"就此诞生（图2-30）。这是松屋银座的二次设计，这个工程囊括了从店铺的空间到包装纸、手提袋乃至广告的各个领域，是一项跨度很大的综合性项目，也是一个设计上应用"肌肤相亲"这一概念的项目。

"人是一个积极的接受感觉刺激的容器"，针对利用这个容器，寻找出让人感觉到新松屋银座的方法。把百货店的形象"生活设计"转向"时尚"。为了强化时尚的经营策略，松屋银座一举引进了世界前二十位知名品牌中的九个。这个设计的要点在于：如果把世上种种性格各异、个性鲜明的时尚品牌自然地包含到松屋银座中，尽量避免给人以勉强组合在一起的印象，这就必须发掘出能够产生强大"包含力"的设计因子。原研哉考虑了两种可能发挥作用的要求：一是"白"这种色彩，二是"材质"也就是通过触觉方面的刺激，使人和物质发生关系。原研哉在松屋银座百货更新设计项目中，实践了横跨平面到空间的整体设计观念。

图2-30 白色的"松屋银座"

第三章　个性与共性

本章导读

　　起源于西方16世纪的学科分类研究方法，是人类认识世界的一大进步，它提供给需要认识自然的人们完备的工具箱。学科分类方法有利于人们对纷繁杂乱的自然现象进行有条不紊的研究，其进步作用是显而易见的。但是，进入21世纪的学科研究，使得跨学科研究成为一种普遍现象。而作为新兴的设计学科，它的跨界、跨学科研究现象更为明显。本章着重讨论学科的起源、各学科的特征与研究方法、各学科跨界与融合的现象，尤其是由设计学科的应用性特征决定的学科跨界与融合现象。

第一节　设计学科的专业特点

　　设计是人类把握外部世界，优化生存环境的一种创造方式，也是最古老、最具现代活力的人类文明。设计为人类创造丰富而多样的生产与生活方式，同时推动着现代社会的文明体验、交互沟通与和谐进步。设计学以设计为对象，研究设计的发生、发展、应用与传播，强调理论与实践的结合，是集中多种人类智慧、学问，集创新、研究与教育为一体的交叉学科。

　　如果说上帝是创造了亚当、夏娃和世界万物的造物主，那么设计师就是为亚当、夏娃设计出他们赖以生存的环境和用品的"造物主"。人类所有的物质和精神文明都是经由人类预先的设想和计划得以实现。广义的设计，包括国家的政体与律法的制定、军事的攻防；古希腊人在两千多年前建立了世界上第一个共和制国家，是一种先进的民主制度设计；20世纪70年代中国的一场史无前例的思想解放运动和改革开放，是一位"总设计师"顺行民意的设计。狭义的设计已经渗透到生活的方方面面。今天，大至宇宙飞船、航空母舰；小至一枚回形针，都包含着人类高超的设计智慧，可以说设计无处不在。设计是人类社会特有的现象。动物也有基于本能与安全的目的营造自己居所的行为，如鸟巢、蜂窝、洞穴和各种虫蛹，如果仔细观察就会发现，它们同类之间的"建筑"没有区别，并且世代相传、永无二致。只有人类能够制造出生产工具，并使用生产工具制造产品、营造舒适环境，能够改变和创造不同于祖辈传统的生活方式。

　　设计也是人类文化创造的重要组成部分，具有鲜明的物质与非物质的文化特性。"设计文化是通过大工业机器生产和现代传播、消费手段，以社会公众为服务对象、生存依据和联系纽带的现代实用审美文化。……任何时代和国家的设计文化，即包括当代的设计产品及设计意识的种种现象，又包括此前产生的设计产品及盛极一时；即包括本国本地区的设计产品及设计意识，又包括外国其他地区的设计产品及设计意识。"[①] 设计的"能指"是指一国具体的设计产品；设计的"所指"是一国背后的文化和文明程度。当我们使用精密的德国产品时，德国带给我们的整体是严谨而理性的文化形象；当我们使用照顾周到、细致入微的日本设计产品时，日本带给我们的是严肃又亲近的文化形象。原因在于文化从来不是一个抽象的概念，它需

① 章利国. 现代设计社会学[M]. 长沙：湖南科学技术出版社，2005.

要有千万个具体的有形物质反映出该国的文化，而设计恰好能够充当这样的集精神与物质、审美与实用的文化为一体的指代形象。从这层意义上讲，设计也可以说是一个国家对其他国家的一种"文化输出"。

以发现问题、分析问题、解决问题为内涵的问题意识广泛指导着各领域的设计思维。对人的行为特征及生理特征、事理特征、情理特征的关注构成设计逻辑的内在基础。以学理分析为主并积极辅以社会调研、心理实验、个案研究等质性研究方法构成设计学研究的基本体系。传统设计关注材料、结构、形态、色彩、表面加工及装饰形式。而当下的设计发展更加注重在前者的基础上融合新技术以及用户体验设计方法。新的设计方法与新的研究方向不断涌现，如用户体验设计，心理与行为分析、原型测试及可用性评估、界面设计、媒体设计及情感设计等。

设计作为人类的智力活动的一部分，与是否实用有一定关系，但并不是所有的设计活动都必须与实际使用联系起来，其中也有设计师创造、探索、游戏的成分，目的不仅仅在于设计－制造实用的产品，而是探索形态创造的多种可能性，材料利用和工艺改造的可能性。不然的话就无法解释那些源源不断出现的前卫实验设计作品问世的情况。

 知识链接

在中国古代汉语中，与西方"设计"相类似的概念是"经营"和"造物"。"经营"作为中国古代艺术及建筑理论中一个极为重要的概念，一直为古代艺术家和理论家热衷引用。从《诗·大雅·灵台》的"经始灵台，经之营之"；[①]至于"造物"的概念，其初见于《庄子·大宗师》："伟哉夫造物，将以予为此拘拘也。"意为"创造万物"。于是后世有"营"与"造"连成一词。如宋代李诫所撰的《营造法式》。汉语中的"设计"，最早有"计谋"的意思，《三国志·魏志》里高贵乡公传中有："略遗吾左右人，令因吾眼药，密因鸩毒，重相设计"的记载；元尚中贤《乞英布》第一折有"运筹设计，让之张良，点将出师，属之韩信"之语，其"设计"有设下计谋之意。在近现代，这一层面上的含义已日益淡化，主要指设想和规划。

在西方，希腊语中的艺术作 techne，拉丁文为 ars，都有技能和技巧的意思。"艺术"这一概念的演变是一个历史范畴。西方的古典时期，绘画、雕塑和建筑并

[①] 邵宏. 衍义的"气韵"：中国画论的观念史研究[M]. 南京：江苏教育出版社，2005：169-182.

不包括在自由学科之中。直到18世纪，巴托（Charles Battax，1713—1780）在他的著作《归结到同一原则下的美的艺术》中，才有了"美的艺术"的划分。巴托把各种艺术细分为实用艺术、美的艺术（包括雕塑、绘画、音乐、诗歌），以及一些结合了美与实用的艺术（如建筑、雄辩术）。由于近代西方越来越强调艺术与美的关系，终于形成了所谓美的艺术，即"纯艺术"，以有别于"实用艺术"①。

设计概念最早产生于意大利文艺复兴时期。在艺术定义最初形成的时候，"设计"一词的所指同现代的"设计"概念一样，其含义时而泛指时而狭指。"设计"最初的狭义是指素描和制图，如活跃在15世纪的画家和理论家弗朗西斯科·朗奇洛提（Francesco Lancilotti），在他的《绘画论集》一书中，就将设计、色彩、构图及创造并称为绘画四要素。由此可知，"设计"一词出现的初期，指的是素描和制图技能。到了晚辈画家乔尔乔·瓦斯里（Giorgio Vasari，1511—1574）那里，词义发生了变化。瓦萨里将"设计"称为"建筑、绘画、雕塑的父亲，艺术的母亲则是'发明'。于是，从瓦萨里开始，'设计'便扩大到指称存在于艺术家头脑中的观念。因此，17世纪的佛罗伦萨艺术史家波迪内奇（Filippo Baldinuecci，1624—1696）将设计定义为"事先在心中酝酿，在想象中已描绘出结果，并能通过实践使之成为现实的可视物。"

"在西方设计史上，'设计'一词的泛指历来带有一定的神秘性。柏拉图的造物主依据'理念'或'原型'创造世界与艺术家依据头脑里的观念创造艺术，二者的行为之间无疑存在着某种令人遐想的相似之处。"（邵宏.设计学概论[M].2版.长沙：湖南科学技术出版社，2011：38.）

英语Design的名词意思大致分为两个方面：

①"心理计划（a mental plan）"，这是在我们的精神中形成胚胎，并准备实现的计划乃至设计。

②"在艺术中的计划（a plan in art）"，特别指绘画制作准备中的草图类。

动词Design来自于拉丁语的Designare，意味着"指示（to make out）"，相当于法语中的Designer。

从对Design的语义、语源的解释，可以看出Design最基本最广泛的意义在于拟订和实现整体计划，即为实现一定需求的明确目标拟订计划于方案，Design是在人的谋略下的创造行为，是行为前预先制定的方向与程序。它既可设计空间，如远距离的联络方式设计，也可设计时间，如计划的时间流程设计；既可设计有形的物质，如日用产品设计，也可设计无形的非物质，如制度和规则设计。

① 邵宏.美术史的观念[M].杭州：中国美术学院出版社，2003：3.

第二节 跨界的能量

所谓"跨界"思维，就是"跨越学科界线"的思维。那么，学科是如何产生的呢？要回答这一问题，还得从"科学"的形成过程中找答案。

为什么科学会有如此多的学科？要回答这个问题是非常复杂的，复杂到可以单独写一本书的程度。从字面上分析，我们可以把"科学"解释为"分科之学"（从日语翻译而来），但这一说法并不十分准确。在人类早期，哲学、伦理学、科学并不分得十分清楚，科学家和艺术家也并不分得十分清楚，如莱奥纳多·达·芬奇（Leonardo Da Vinci，1452—1519）等。在古希腊时期，哲学中包含科学，哲学家就是科学家（如亚里士多德、德谟克利特、毕达哥拉斯等）。哲学与科学的首次分离是从17世纪开始。特别是经过启蒙运动后，以勒内·笛卡儿（Rene Descartes，1596—1650）、弗兰西斯·培根（Francis Bacon，1561—1626）为代表的强调实证科学的哲学家，提出对自然和人类社会进行分科、分类的研究，并且相信只要通过这样的"百科全书"式的研究，人类的所有谜团都能够得到解答，而科学也能够运用自己理性的解剖武器解决自然界和人文界出现的问题。培根竭力主张科学研究对象应该是大自然这本书，而不是经院哲学。培根所理解的科学是"真正的学术"，也就是我们称之为"实验的科学"。他认为，要窥视大自然的奥秘，除了实验之外别无其他门径可入。他竭力鼓吹"科学进步"论，提出了著名的"知识就是力量"的口号。从单纯的借助科学手段求知和到达真理彼岸，到运用科学技术的运用、发展和推进整个国家的经济和社会进步，于是近代科学在培根时代取得了史无前例的惊人发展。进入18世纪后，欧洲发生了工业革命，科学开始与技术密切结合，直到此时科学才开始与哲学分家，与技术联姻。

但是，表面上科学与哲学分了家，自然科学与人文科学分了家，理论科学与应用科学分了家，而实际上它们的内在的联系从来没有中断过。法国著名物理学家普朗克（Max Karl Ernst Ludwig Planck，1858—1947）曾作过精辟的分析："科学是内在的整体，它被分割为单独的部门不是取决于事物的本质，而是取决于人类认识的局限性，实际上存在着从物理学到化学，通过生物学和人类学到社会科学的连续的链条。这是一条任何一处不能打断的链条。"因此，虽然学科之间是彼此分割的，但科学却是一个不可分割的内在整体，每个学科研究某一对象或事物的某一方面，而大量的社会需求与社会问题却大都是综合性的，这就必然导致单个的学科与整体的科学，分割的学科与综合性的社会问题之间的错位产生了矛盾。

然而，冲突是融合的前提，"久分必和合"现象的出现，为各学科的对立与统

一创造了条件。20世纪以来，跨学科研究的蓬勃兴起犹如雨后春笋，层出不穷。20世纪60年代以来，跨学科科学研究作为自然科学进步和发展的主要标志，它的研究成果不仅融入自然科学的各个领域，而且渗透到社会科学的各个方面，德国科学家克劳斯·迈因策尔（Klaus Mainzer，1947— ）在《复杂性中的思维》一书中指出："在自然科学中，从量子物理学、量子混沌和气象学直到化学中的分子建模和生物学中对细胞生长的计算机辅助模拟，非线性复杂系统已经成为一种成功的求解问题的方式……线性的思维方式及把整体仅仅看作其部分之和的观点，显然已经过时了，认为甚至我们的意识也受复杂系统非线性动力学所支配的这种思想，已成为当代科学和公众兴趣中最激动人心的课题之一。如果这个计算神经科学的命题是正确的，那么我们的确就获得了一种强有力的数学策略，使得我们得以处理自然科学、社会科学和人文学科的跨学科问题"。[①]

当代科学面临着来自社会的三大挑战：人类生存环境的恶化倾向，高技术评估的困难和科学与人文两种文化的冲突。这些挑战是社会对科学需求的突出表现。在这种情况下，科学的社会效果甚至连同它的生命力度，科学面对社会需求的自我调节和应变能力，都遭遇到前所未有的考验，同时也在考验当代人们的智慧。

一、各学科之间的融合

20世纪初，随着人们认识能力和研究手段的提高，各学科之间的关系开始受到学术界的普遍关注，于是，研究两种对象之间相互关系的二维交叉性学科开始大量涌现。以数学和自然科学为例，有计算机数学、理论力学、宇宙生物学等；以社会科学为例，有经济哲学、科学哲学、实用美学、技术美学、法律社会学、政治经济学、人文地理学、艺术社会学、地域政治学、历史文学、艺术哲学、设计美学等，这些二维交叉学科的出现，在一定程度上弥补了以往学科之间的裂痕。但仍然局限于两个研究对象之间的关系。因此，这些学科本质上仍属于以对象为中心建立起来的学科系统。

20世纪40年代，随着人们科学视野的拓展，研究诸多对象——通过各不相同的方式联系起来的某种整体属性的学科（如信息论、控制论）开始形成，从而为现代科学研究开辟出一个崭新的前景，系统科学的诞生顺应了科学技术综合化和科

① 克劳斯·迈因策尔. 复杂性中的思维 [M]. 曾国屏，译. 北京：中央编译出版社，1999.

学社会一体化的趋势，改变了近代以来学科分割的局面。沟通了各学科之间的联系，为实现以对象为中心的学科系统向以问题为中心的学科系统的转换搭起了一座桥梁。

20世纪60年代，情况又发生了变化，如在天文学、气象学、经济学、生态学等领域对一些看起来相对简单的不可积系统的研究中，都发现了确定性系统中存在着对初值极为敏感的复杂运动形式——混沌运动，使得科学家的研究可以打破原有的学科界限，从共性、普遍性的角度来探讨各种复杂关系。

二、设计学科与其他学科的融合

本节并不打算陈述或罗列出所有的与艺术设计学科有关联的学科，事实上也难以办到。我们打算从设计理论和设计实践两个方面讨论这一问题。在设计理论方面，从学理入手，在艺术设计学科的学理和其他学科的学理之间建立某种联系，或者说把那些对艺术设计产生过重要影响的学术成果作为相关学科建立联系。譬如，把格式塔心理学中的视觉心理学学理和研究成果、语义学中的符号学原理和研究成果与艺术设计学科的学理研究结合起来，这样做也许更现实与合理，也因为"对当代设计学施加影响的诸多观念，都不是直接来自于设计领域。除了从自己的母学科——美术学那里继承了一套较为完善的体系外，它还要广泛地从那些相关的学科，如哲学、社会学、心理学，经济学那里获得启发，借用词汇，吸收观点，消化方法。"[①]

对设计学科产生过重要影响的学科及学科研究成果主要如下：

（一）格式塔心理学（视觉心理学部分）

格式塔心理学诞生于1912年。由德国心理学家马克斯·韦特海默（Max Wertheimer，1880—1943）首创，代表人物有考夫卡、科勒等人。格式塔的意思就是完形或整体。它强调经验和行为的整体性，认为整体不等于部分之和，意识不等于感觉元素的集合。格式塔心理学是西方现代心理学的主要流派之一，根据其原意也称为完形心理学，完形即整体的意思，格式塔是德文"整体"的译音。"格式塔"（Gestalt）一词具有两种含义。一种含义是指形状或形式，亦即物体的性质，例如，用"有角的"或"对称的"这样一些术语来表示物体的一般性质，以

① 尹定邦，邵宏．设计学概论[M]．2版．长沙：湖南科学技术出版社，2011：18．

示三角形（在几何图形中）或时间序列（在曲调中）的一些特性。在这个意义上说，格式塔意即"形式"。另一种含义是指一个具体的实体和它具有一种特殊形状或形式的特征。

格式塔这个术语起始于视觉领域的研究，但它又不限于视觉领域，其应用范围远远超过感觉经验的限度，形状意义上的"格式塔"已不再是格式塔心理学家们的注意中心；根据这个概念的功能定义，它可以包括学习、回忆、志向、情绪、思维、运动等过程。广义地说，格式塔心理学家们用格式塔这个术语研究心理学的整个领域。

1. 秩序与简洁

格式塔心理学的许多试验表明，当一种简单的、规则的格式塔呈现于被试者眼前时，他们会感到极为舒服和平静，因为这样的图形与知觉追求的简化的原理是一致的。例如，当要求被试者画出他认为最美和最愉快的线条时，他们画出的一般都是那种最简洁、最规则的线条；当要求被试者画出他认为最丑的线条时，他们画出的线大多是毫无组织的乱糟糟一团。另一组被试者被要求对眼前给定的图形作出改变，但必须变得更完美。试验结果表明，凡事简单规则的图形，如三角形、圆形、长方形、正方形、正六边形等，都很少被做出改变。与此同时，那些非对称的、倾斜的、不规则的和开放性的形，却往往会得到较大幅度的改变。但另一个事实又浮现出来，即那些令人舒服而规则的形往往引不起视觉的兴奋，引起视觉兴奋的却往往是那些出乎意料之外的不规则形。

2. 整体与部分（图底关系）

格式塔心理学家把重点放在整体上，这并不意味着他们不承认分离性。事实上，格式塔也可以是指一个分离的整体。例如，格式塔心理学家特别感兴趣的一个研究课题，就是从背景中分离出来的一种明显的实体。他们是用"图形与背景"这个概念来表述的。他们认为，一个人的知觉场始终被分成图形与背景两部分。"图形"是一个格式塔，是突出的实体，是我们知觉到的事物；"背景"则是尚未分化的、衬托图形的东西。人们在观看某一客体时，总是在未分化的背景中看到图形的。重要的是，视觉场中的构造是不时地变化着的。一个人看到一个客体，然后又看到另一个客体。也就是说，当人们连续不断地扫视环境中的刺激物时，种种不同的客体一会儿是图形，一会儿又成了背景。说明这种现象的一个经典性例子是图形与背景交替图。

3. 完整和闭合倾向

知觉印象随环境而呈现最为完善的形式。彼此相属的部分，容易组合成整体，

反之，彼此不相属的部分，则容易被隔离开来。当不完全的形（如一个未画出顶角的三角形、一个缺一边的正方形，或是有一大缺口的圆）呈现在眼前时，会引起视觉中一种强烈追求完整、对称、和谐和简洁的倾向。换而言之，会激起一股将它"补充"或恢复到应有的"完整"状态的冲动力，从而使知觉的兴奋程度大大提高。

有关格式塔心理学的实验成果很多，这里就不一一列举了。对于设计学科的影响力，从目前来看仅仅局限于平面图形设计领域。

（二）语义学

语义学（Semantics），顾名思义，即语言的含义、意义；语意学即探索、研究语言意义的学科。是一个涉及语言学、逻辑学、计算机科学、自然语言处理、认知科学、心理学等诸多领域的一个术语。虽然各个学科之间对语义学的研究有一定的共同性，但是具体的研究方法和内容大相径庭。语义学的研究对象是自然语言的意义，这里的自然语言可以是词、短语（词组）、句子、篇章等不同级别的语言单位。但是各个领域里对语言的意义的研究目的完全不同。

语义学研究的重点在于语言意义表达的系统，不涉及具体的应用。语用学也研究语言的意义，但是更多的着眼于语言在具体语境中的意义，言语行为、预设、会话含义等。但是在形势语义学的研究中，二者的界限已经不是那么重要了，很多学者把语用学的内容进行了形式化。

若从严格意义上的语言学研究来分类，在现代语言学的语义学中，可以分为结构主义的语义学研究和生成语言学的语义学研究。结构主义语义学是从20世纪上半叶以美国为主的结构主义语言学发展而来的，研究的内容主要在于词汇的意义和结构，比如说义素分析、语义场、词义之间的结构关系等。这样的语义学研究也可以称为词汇语义学、词和词之间的各种关系是词汇语义学研究的一个方面，如同义词、反义词、同音词等，找出词语之间的细微差别。生成语义学是20世纪六七十年代流行于生成语言学内部的一个语义学分支，是介于早期的结构主义语言学和后来的形式语义学之间的一个理论阵营。生成语义学借鉴了结构语义学对义素的分析方法，比照生成音系学的音位区别特征理论，主张语言的最深层的结构是义素，通过句法变化和词汇化的各种手段而得到表层的句子形式。

"产品语义学"这一概念的提出，是借用语言学的一个名词，它产生的理论基础，来源于符号学理论，但它的产生，却具有社会、历史、哲学的背景。工业设计史上关于产品语意的研究始于20世纪60年代。这一概念正式出现于1984年，由美国宾夕法尼亚大学教授克拉斯·克利本道夫（Klaus Krippendorff）和俄亥俄州立

大学教授莱因哈特·布特（Reinhart Butter）提出，并在同年美国工业设计师协会（IDSA）年会期间予以明确定义：所谓产品语义学，是研究人造物体在使用环境中的象征特性，并将其知识应用于工业设计上。不仅指物理性、生理性的功能，而且也包含心理、社会、文化等被称为象征环境的方面。产品语义学正越来越受到世界性的关注，引起人们浓厚的兴趣。其形成显然不是偶然的，本文试从生产技术、消费阶层、环境与文化等方面加以论述。

我国的"产品语意设计"课程最早由江南大学的刘观庆教授于1994年开设，课程在教学和实践中都取得了较大的突破。近年来国内许多专家学者也从多个角度进行了相关理论的探讨与实践。

（三）结构主义

该理论的起源最早可追溯至20世纪初。当时西方有一部分学者对现代文化分工太细，只求局部、不讲整体的"原子论"倾向感到不满，他们渴望恢复自文艺复兴以来中断了的注重综合研究的人文科学传统，因此提出了"体系论"和"结构论"的思想，强调从大的系统方面（如文化的各个分支或文学的各种体裁）来研究它们的结构和规律性。

1922年，奥地利哲学家路德维希·维特根斯坦（Ludwig Josef Johann wittgenstein, 1889—1957）在《逻辑哲学论》中提出：世界是由许多"状态"构成的总体，每一个"状态"是一条由众多事物组成的锁链，它们处于确定的关系之中，这种关系就是这个"状态"的结构，也就是我们的研究对象。这是目前所知的最初的结构主义理论，它首先被运用到了语言学的研究上。

1945年，法国人类学家克劳德·列维·斯特劳斯（Claude Levi-Strauss, 1908—2009）发表了《语言学的结构分析与人类学》，第一次将结构主义语言学方面的研究成果运用到人类学上。他把社会文化现象视为一种深层结构体系来表现，把个别的习俗、故事看作是"语言"的元素。他对于原始人的逻辑、图腾制度和神话所做的研究就是为了建立一种"具体逻辑"。他不依靠社会功能来说明个别习俗或故事，而是把它们看作一种"语言"的元素，看作一种概念体系，因为人们正是通过这个体系来组织世界。他随后的一系列研究成果引起了其他学科对结构主义的高度重视，于是，到了20世纪60年代，许多重要学科都与结构主义发生了关系，结构主义获得了深入发展。

对当代设计学产生重大影响的两位法国军国主义哲学家是米歇尔·福柯（Michel Foucault, 1926—1984）和罗兰·巴特（Roland Barthes, 1915—1980）。福柯指出

"无意识结构"概念,认为这种结构早在婴儿、人类早期神话、宗教仪式中无意识地存在着,它是一种静止的、孤立的、纯粹同时态的结构,这种无意识结构几乎隐藏在一切文化形态之中。他认为任何知识从本质上来讲都只有"无意识结构"。"当今对福柯理论的研究已成为后现代主义运动的重要部分,而设计学研究也试图运用福柯理论将设计置于更为广泛的文化背景中去讨论。尽管福柯本人的著作并没有讨论具体的设计对象。"①例如,一位玩具设计师,如果要想设计出孩子们喜欢的玩具,理所当然地应当学习福柯关于家庭的理论,只有将设计对象放在家庭结构中考察,其最终成果才会适应相应的情景并被接受。

(四)解构主义

解构主义作为一种设计风格的探索兴起于20世纪80年代,但它的哲学渊源则可以追溯到1967年。当时一位哲学家雅克·德里达(Jacque Derrida,1930—2004)基于对语言学中的结构主义的批判,提出了"解构主义"的理论。他的核心理论是对于结构本身的反感,认为符号本身已能够反映真实,对于单独个体的研究比对于整体结构的研究更重要。在海德格尔看来,西方的哲学历史即是形而上学的历史,它的原型是将"存在"定为"在场",借助于海德格尔的概念,德里达将此称作"在场的形而上学"。"在场的形而上学"意味着在万物背后都有一个根本原则、一个中心语词、一个支配性的力、一个潜在的神或上帝,这种终极的、真理的、第一性的东西构成了一系列的逻各斯(Logos,类似于"理性")所有的人和物都拜倒在逻各斯门下,遵循逻各斯的运转逻辑,而逻各斯则是永恒不变的,它近似于"神的法律",背离逻各斯就意味着走向谬误。

而德里达及其他解构主义者攻击的主要目标正好是这种称之为逻各斯中心主义的思想传统。简而言之,解构主义及解构主义者就是打破现有的单元化的秩序。当然这秩序并不仅仅指社会秩序,除了包括既有的社会道德秩序、婚姻秩序、伦理道德规范之外,而且还包括个人意识上的秩序,比如创作习惯、接受习惯、思维习惯和人的内心较抽象的文化底蕴积淀形成的无意识的民族性格。反正是打破秩序,然后再创造更为合理的秩序。

解构主义是对现代主义正统原则和标准批判地加以继承,运用现代主义的语汇,却颠倒、重构各种既有语汇之间的关系,从逻辑上否定传统的基本设计原则(美学、力学、功能),由此产生新的意义。用分解的观念,强调打碎、叠

① 邵宏,等. 设计学概论[M]. 2版. 长沙:湖南科学技术出版社,2011.

加、重组，重视个体、部件本身，反对总体统一，而创造出支离破碎和不确定感。

解构主义建筑设计的共同点是赋予建筑各种各样的元素，与现代主义建筑显著的水平、垂直或这种简单集合形体的设计倾向相比，解构主义的建筑运用相贯、偏心、反转、回转等手法，具有不安定且富有运动感的形态的倾向。

在设计实践方面，设计与其他学科的跨界合作一直在悄悄地进行。20世纪70年代在美国建筑设计界兴起的"高技派"设计思潮，就是设计师试图把设计与高科技材料运用结合起来的一次尝试，目前这些"跨界"结合也还在继续进行着。设计与艺术这一对近亲也在不断地尝试着"跨界"结合。在2006年9月至11月在上海举办的"超设计"国际双年展的宣言中，这样的表征体现得非常明显："'超设计'将从以下三个层面重新审视'设计'的可能性：艺术设计、日常生活设计、社会设计、艺术设计包括各种各样的艺术生产形式，它们的设计和生产过程都包含着艺术家的观念和审美意志；日常生活设计是每个个体对自己的生活规划，正是由于这种规划日常生活才得以摆脱制度化的功能主义的律令。社会设计指的是当今中外社会理想家们不断进行的针对人类社会的观念性构想和规划，是乌托邦的政治梦想与历史的隐秘计划。"人们总是习惯于把艺术与日常生活实践剥离开来，把艺术看作是日常生活之外的一个特殊领域。似乎艺术是一个想象的精神世界，而日常生活是一个世俗的物质世界。一个具有理想世界的崇高的意义客体，而另一个则是外在于精神主体的无意义的物质客体。由于对于两者认识的不同，人们通常认为艺术是一个充满自由的想象世界，而设计是一个"带着镣铐跳舞"的领域。当代艺术家试图扭转这种看法，他们认为日常生活"不但为艺术的想象提供了经验与土壤，而且为艺术创造提供了催化剂，更为重要的是，它还是当代艺术的主战场。对生活的设计是艺术的日常生活实践，它符合设计的本意，也承接了艺术的初衷"。①

在"2011年首届北京国际设计三年展"中，我们也注意到设计作品的展示方式有一部分逐渐向装置艺术、实物艺术靠拢，还有一部分向最新的交互技术靠拢。前者注重设计"场"与设计气氛的营造，后者增加了设计展览的参与性和趣味性。设计作品一部分走向观念表达，一部分走向实验性，它们并没有完全在受到实用和市场的限制，这与我们传统的应用设计教育拉开了距离，也可以把它看作是试图引领设计潮流的一次尝试。在"可能的未来"部分，展出了国外年轻设计师的实验性设

① 摘自《上海双年展"超设计"》前言。

计作品，有一部分灵感来自科幻小说，有一部分灵感受到生物科技、基因工程、材料科技最新进展的启发，如果按照传统的设计作品标准，很难解释这些像是在科学实验室里的作品。例如，在"细菌颜料"的作品里，七名设计本科生利用暑期进行细菌基因改造，使细菌分泌出多种肉眼可识别的色素。他们将设计出的标准系列DNA命名为"生物转"，这些"生物转"会对其他物质产生敏感而导致变色。譬如，用该生物转测试水是否受到污染，只要滴上一滴水就可知道答案。还有能够使植物和昆虫发出声音的装置，把它的声音放大举行"听觉植物"音乐会等。当然，这些设计构想目前还停留在实验室阶段，但谁也不能保证这些构想在某一天不能成为现实。

在具体的学科领域，如建筑材料学科，学科研究成果的跨界运用已不再是新鲜事。自然材料的运用已不是建筑师创新灵感的唯一来源。建筑设计师与航天制造业、太空旅行或汽车工业的工程师对话，也能产生新的观念。如节省重量的设计，以及汽车、航天制造业常规材料的高效处理，现在已经有了很多有趣的合作项目，为了发现设计和建筑的新方法，这些项目的设计师应用了一些高科技工业的制造技术，从而让建筑物变得越来越轻，底座和连接构件的体积越来越小。建筑物的外表正在演化成一种智能材料，它既是外墙材料，又是能够吸收来自自然能源的光能和恒温能的载体。纳米材料科学家与服装设计师对话，能够生产出世界上最薄、最轻又最恒温保暖的衣服，这样的材料已经成功地运用在航天服的设计使用中。像类似这样成果的跨界运用现象在文娱界也不例外。现在的舞台美术设计师首先要了解今天图像媒体处理技术及各种多媒体同步展示技术，他们再也不可能回到以前设计那种高度静止舞台的时代了。不管你是否承认，设计师通过综合运用各门学科知识成果完成设计，已经成为设计学科的一大特色。

在20世纪90年代，法国著名建筑设计师肖恩·格尔受邀在阿拉伯联合酋长国的迪拜建造一座摩天写字楼，地点位于海湾的夹角，风力特别强。受到自然条件的启发，他突发奇想，想在两座大楼之间安装两台大功率风力发电机。他是世界上第一位提出把风力发电机搬到建筑物上的建筑师。它带来的极大好处是能够运用风力发电基本解决大楼的用电需求。但困难和挑战也就随之而来，要完成这项任务，需要建筑设计师、结构设计师、空气动力学专家、风力发电专家、材料学专家、海洋气象学家等的通力合作，涉及的学科与专业也达到十几个。这是非常能说明问题的一个设计案例。

 知识链接

关于学科。国内外学术界对"什么是学科"的回答并没有严格的规定,《中国大百科全书》把学科等同于"知识门类"。它把全部知识分成"66个学科知识领域",《辞海》中"学科"条的释文是:①学术的分类。指一定学科领域或一门学科的分支,如自然科学部门中的物理学、生物学;社会科学部门中的史学、教育学等。②教学的科目。外国语、物理、化学、历史、地理、体育、音乐、绘画等。

韦伯斯特(Webster)《国际词典》比它稍稍进步了一点,它把学科定义为"知识、实践和规则系统",这些知识、实践和规则为该系统内的学者共同体提供该研究领域的唯一方向。他认为,一门学科就有一个范式来支配,或称"科学基质"规定。学科基质的主要成分是符号概括、模型和范例。

第三节　殊途同归

表面上看,东西方思维有很大的差异,感性思维与理性思维也是如此。然而在一定的层次上它们又彼此相通。就像一座金字塔,在金字塔底部各个学科的知识相距甚远,越接近金字塔的顶端,差距就越小。我们既要看到它们之间的差异,也要看到它们相同的地方。

欧洲绘画与中国绘画从表面上看,似乎差异很大,但到后来都走向了意境的表现,都承认绘画作品的最高境界是表现作者心目中的"诗性"。在古代,东方与西方的哲人曾经在某些思想和主张方面有着惊人的相似。关于世界由什么样的物质元素构成,古希腊哲学家认为是由土、火、气、水四种元素构成;古代中国思想家认为是由金、木、水、火、土五种元素构成;在中国《易经·系辞传上》中,有"形而上者谓之道,形而下者谓之器"。这里的"器",是事物的客观存在,这里的"道",就是事物的"原理"。很像古希腊哲学家所说的"形式"与"质料"(内容)的区别。也与柏拉图所说的"自然"是"理念的摹本"有异曲同工之处;中国著名儒家学说《论语·尧曰》称中庸要"允执其中",提醒人们"过犹不及";古希腊哲人亚里士多德(公元前384—322年)也有类似中庸之道的主张,提出"黄金中道",取事物以两个极端之间的中道,而极端皆为谬误或罪恶。柏拉图曾经在他的《理想国》里要把诗人驱逐出去,原因是诗人的煽情语言会影响人们理智地思考;中国的老子在他的《道德经·第十二章》里也强调"五色使人目盲,五音使人之耳聋",

极力排斥把文艺的娱乐形式引入日常生活。在文艺理论方面，中国历代画家评价好的绘画造型和笔墨有"意到笔不到"之妙，西方则有现代"格式塔"视觉心理学流派（格式塔视觉心理学派认为绘画艺术造型不必面面俱到，要给观众留有想象的空间）。在设计学科领域，尽管这方面的历史文献资料并不多，同样也能发现中西之间的相同之处。例如，清代学者钱泳在他的《履园丛话》里写道："造园如作诗文，必使曲折有法，前后呼应，最忌堆砌。"学者将中国古代的造园术与中国古代诗歌与撰文相提并论，指出它们的相同之处；而西方也早已有把建筑称为"凝固的音乐"的论点……

设计的过程，也就是个人与集体、个性与共性、个别与一般、个人价值与社会价值、商业利益与消费者利益、长远利益和当前利益的统一过程。设计不仅仅是物的设计，更是人与物、物质与精神的"关系的设计"，在某种情形下，那种看不见的"关系"的设计甚至比看得见的设计更重要。我们既要考虑个人利益得到保障，也要考虑集体的利益和设计产品的社会利益；既要考虑商家的利益获得，也要同时考虑消费者的利益保障；既要考虑长远的利益，也要考虑当前的利益。

个性与共性，初看起来似乎是一对难以调和的矛盾，其实不然。个性可分为"个人个性"和"集体个性"。在设计领域，"个人个性"体现在较少依赖合作的项目，如海报设计、陶瓷设计、时装设计、建筑设计（尽管有合作，但主次分明）；"集体个性"较多地体现在集体合作程度较高的产品设计、景观设计、展示设计。我们知道，任何创作和创造都会带有个人的印记、个人的信息，这就是个性产生的重要原因。设计作品尽管可以保留作者的部分个性，然而与艺术作品相比较，还是会有很大距离。原因很简单，因为你的设计作品必须要有人欣赏、有人投资、有人生产、有人使用。但这并不意味着设计中的个性无法存在，或者说，设计师个性的创作对集体协作是一种妨碍。恰恰相反，设计师富有个性的创意会引发集体更丰富的创意，离开了个人的创意也就没有集体的创意。例如，电影也是集体合作程度很高的一门艺术，但并不影响导演个人风格的展现；建筑也是集体合作程度很高的设计，也并没有影响建筑师建筑风格的展现。它们既是集体个性和智慧的体现，更是个人个性和智慧的体现。

集体的个性也会与个人个性产生转换。在设计教学中我们常常有这样的体会，如果把一个班分成三个小组，那么，如果小组的每一个成员都在踊跃地自我表现，这个小组反而没有集体个性。相反，如果小组的每一个成员都能够克制自己的表现欲，朝着同一个目标努力，小组的集体个性反而很突出。如同我们到达一个古村落，虽然

房子与房子之间样式与色彩差别不大，但整个村庄很整体、很统一、很有个性；我们到了现代都市，每一幢房子都在表现自己的"个性"，其结果城市反而没有个性。这就是设计中出现的所谓个性的悖论。

近年来，我经常参加一些中外设计研讨会和设计论坛，常常可以发现一些有趣的现象：我国设计专家谈的都是宏观的问题，如设计观念更新、民族传统继承和发扬、设计与人类的可持续发展等。而国外的专家往往就事论事，要么完全高谈阔论"设计哲学"，那是与设计实践关系不大的纯粹理论研究；要么非常具体地谈论某一件设计作品，而且都是个人化倾向很明显的设计。有的设计师认为，为自己而设计就是为众人设计；有的设计师非常固执地与科技实验相联系，即使没有人能接受也在所不惜；有的设计师热衷于冒险的设计。来人私下与国外的设计专家交流，他们很惊讶你们为什么谈那么多的创新、创意、个性、风格，在他们看来，这是不必去刻意追寻的东西，就像你的个性本身就在那儿一样，不必骑驴索驴。在"有用"与"没有用"的区别方面，国外的设计师也是各做各的事，倾向于实用的设计师，他会把设计的实用性做到极致；倾向于实验的设计师，同样把实验的设计做到极致。从各自的起点出发，最后都走向同一个目标。

第四节　实践的智慧

一、传统知识认识论的维度

在西方的知识体系中，最早将知识分类的是古希腊哲学家亚里士多德。按照他的分类，第一类知识是自然科学知识，是人们用来沉思那些具有不变的初始原因的事物，它的知识对象是必然的、永恒的自然界，其中也包括形成自然的可被证明或归纳的数学原理、物质原理（Episteme），因此也被他称为"第一原理"或"第一哲学"；第二类知识是实践知识（Phronesis）是以人的活动和可变的事物为对象，探索的是人类社会政治、伦理、道德、法律等制度形成与个人的关系，包括人与人之间的道德关系；第三类知识是为改善人类自身生存环境的应用科学，如工程技术规划、改进生产设备等（Techne）。亚里士多德的知识论对西方的思想史产生了深远的影响。在西方哲学史上，从认识论方面来说，第一类知识支配着人们对自然原理和概念的理解，因此占有主导地位，"沉思的生活高于道德的、政治的生活"（亚里士多德语）；第二类、第三类知识因其主要构筑在经验、权衡之上而处

于从属地位。因此,按照西方哲学的知识传统,理性的、普遍的、形而上的知识处于较高的等级,而经验的、个别的、特殊的知识则处于较低的等级上。在他们看来,只有可逻辑明证、可语言明述、可事实验证的"明言知识"才是可靠的,而那些经验的、技能的、非逻辑的、实践的、感性的"内隐知识"(波兰尼语)则是不可靠的,即理论性知识优先于实践知识(实践智慧),把人类浩瀚而丰富的知识种类排除在"第一原理"的理性知识之外。这样的知识论和认识论显然存有很大的偏颇。

二、默会知识论的新贡献

对默会认识或默会知识(Tacit Knowing or Tacit Knowledge)的研究是现代认识论的重要课题。以英国著名物理化学家、哲学家波兰尼(Polanyi, M.)为代表的认知科学家通过对默会知识的研究,挑战了正统的认识论研究范式的局限,他在1958年出版的《个体知识》著作中首先提出"我们知道的多于我们所能言的"。将知识的概念扩大到一个更大的范畴中。他指出了默会知识的三种实例类型如下。

(1) 感觉性质知识的描述。例如,要求刚听完一首长笛演奏曲子的听众讲出"长笛的声音是什么样的?",或者要求某人描述某一类香味,事实上是不可能的。此类"非转译理解"现象还广泛体现在艺术审美活动领域。

(2) 面容识别的描述。一个人很容易在众多人群中找到要找的熟人,但如要求他说出如何做到这一点,往往会说不出来。

(3) 技能的描述。例如,要求一位手艺高超的玻璃工艺师说出如何才能完成它的出色玻璃工艺品时,反而会使他无所适从。

在实践论学者看来,以上的三种实例类型根本不必用语言描述:工艺师只需制作出技艺高超的玻璃制品;演奏家只需演奏出乐曲;某人只要成功地从众人中认出他的熟人,这就足够了。在此基础上,波兰尼对西方传统的以逻辑实证主义为代表的客观主义知识观与科学观提出了质疑。他认为传统科学及科学哲学的理想是追求用完全明确的方式表达关于客观世界的命题。而默会认识论则突破了认识论专注于科学理论的偏狭,把目光投向科学研究的实践,揭示出在科学研究的具体实践中,有不少不确定的、难以用明确方式表达的成分。默会知识论的价值,不仅在于识别出知识的名言状态和默会状态,更在于论证了知识的本质是默会的,各类符号表达的知识的意义都是由认知者的默会认识所赋予的。换而言

之，默会知识意味着个体真正的理解。由此人们对知识复杂性的认识大大拓展，并从根本上颠覆了长久以来依赖名言方式从事知识传递和文化传承的合理性。除此之外，默会知识理论还挑战了理论性的知识传统，按照理论性的知识传统，人类的知识构成了一个等级结构，其中，普遍的知识处于较高的等级，而特殊的知识则处在较低的等级上，一种知识越是普遍就越重要，越有价值。默会知识实践观则认为，人们不仅要了解一般的原理、规律，还必须了解特殊的、个别的东西，因为它是实践的，而实践总是与特殊的东西相关的。例如，一个人很可能有丰富的理论知识，熟知各种原理和规则，但由于缺乏经验、直觉、判断力，缺乏对特殊问题进行特殊分析、特殊对待，也不可能成为优秀的实践者。当然，默会知识不是意在否定普遍知识的重要性，而是强调它们两者的联系。在此理论基础上，各种与实践知识（智慧）相关的领悟能力、判断力、策划能力、反思能力就彰显出它的无可替代的重要性。

为了清晰地表述两者的区别，我们用表格进行比较（表3-1）。

表3-1 明述知识与默会知识的区别

明述知识	默会知识
普遍的（原理）	特殊的（经验）
可用语言描述的	言不尽意（只可意会）
理论的	实践的
外在描述	身体力行（寓居与内化）
逻辑推导的	感悟启发的
明确的	模糊的

三、建构符合设计学科特征的学术体系

设计作为一门综合性强、具有鲜明实践特征的应用学科，本应有自身的范畴、范式、概念、边界、评价标准等学科定义。长期以来，业界一直沿用科学实证主义认识论和方法论对待设计学科，某些方面出现了"牛体不为马用"的尴尬现象。究其根本，是由于我们忽视了设计的实践理性的特征，忽略了人类设计活动中实践智慧的价值。那些被我们忽略了的民间艺术、民间手工艺、工艺美术、师徒作坊式的传承，其价值理应得到客观地重新评估。

（1）设计学科与自然科学、社会学科不同点在于，前者探讨的人类未知世界

的"或然性",也就是未来有可能发生的事;后者研究的是自然与社会现象发生的"必然性"。自然科学探索的未知世界是已经存在的事物,是不依人的意志为转移的客观存在。而设计艺术探索的未知世界却是飘忽不定的,存在着许许多多的可能性。

(2)从具体的、个别的事物中提取出事物的一般性规律,总结出一般性普遍适用的原理,用于指导人们其后的行动,对于其他学科也许很有效,而对于设计学科则不然。因为每一次设计遇到的都是新的、变化多端的问题。这时候,经验所起到的作用会非常大。有些刚走出校门的毕业生,谈起设计原理头头是道,可在有经验的设计主管看来,却视为不成熟的表现。而经验却不排斥个别的、特殊的、难以言说的体验与经历。

(3)科学实证研究采用的是归纳和演绎的方法,艺术与设计活动则采用假设的、探索的、不断尝试(包括试对和试错)的方法。格雷戈里(S. Gregory)认为,科学方法是一种"问题—解决"模式的行为,用于发现已存在物的性质,而设计方法是一种用于发明还不存在事物的行为模式。科学方法是分析的,设计方法是建构的。美国认知心理学家、《人工科学》作者赫伯特·西蒙认为,自然科学是关注事物本来的样子,而设计关注的是事物应该有的样子。由于有上述学科性质的不同,必然带来思维与行为方式的不同。

(4)科学实证研究获得的是"陈述性知识",是可以用语言、文字精确描绘的客观事物和原理;而艺术与设计活动获得的知识常常是"过程性知识",过程中的每一个节点都有可能产生新的过程、提供新的向度、带来新的结果。并且,这样的过程与结果很难用语言精确而客观地描绘,因为每个人的观察角度、审美心理、个性禀赋的不同,对同一事物的认知也可能千差万别。

(5)人类的知识和智慧有着多元的表现形式,并没有高低之分。设计活动中的实践智慧,包括民间艺人、手艺工匠造物活动中的智慧,理应得到应有的尊重。

不过,我们还没有到达因此而乐观的地步。波兰尼做好了为"默会知识"正名的工作,并没有提出针对"默会知识"具体的研究方法和建议。对"默会知识"的思维特点、思维方式、过程,着墨更少。如何在波兰尼开拓的领地里种上"庄稼"、收获"果实",是目前我们需要做的事。在设计教育领域,已经有人在尝试着恢复类似手工时代的"作坊"式的教学方式。中国美术学院公共艺术学院陶瓷艺术专业于20世纪90年代就启动了"作坊"式教学实践改革。该专业教学取消上"大课"的课程式教学制,走进教室就像走入一间大工坊,每个学生都拥有6

平方米的工作区域。教师也围上工作围巾，手把手传授技艺、修改作业，采用的是类似于传统的"师傅带徒弟"的传授方式。从表面上看来，似乎有"倒退"的嫌疑，但教学效果却非常好。在个性化教育、因材施教等方面，比所谓追求现代教育"效率"更具优势。在一些名牌学校，有人提出恢复类似古代"书院"式的教学方式，师生可以共同探索、研究同一个问题。这种教学与研究体制有人把它起名为"工作坊"制。我们是否有理由把它视为"书院"与"作坊"的结合呢？林林总总的教学实践，已经出现了实践性学科从内部变革的端倪。

案例11：吕敬人——吕氏风格

图3-1　吕敬人

图3-2　《梅兰芳全传》

吕敬人（图3-1），1947年生于上海。书籍设计大师、插图设计大师、视觉艺术家、AGI国际平面设计协会会员。师从神户艺术工科大学院杉浦康平教授，现任清华大学美术学院教授、中央美术学院客座教授。中国出版工作者协会书籍装帧艺术委员会副主任、全国书籍装帧艺术委员会副主任、中央各部门出版社装帧艺术委员会主任、中国美术家协会插图装帧艺术委员会委员。自1996年起接受国家政府特殊津贴，1998年创立敬人设计工作室。曾被评为亚洲著名的十大设计师之一，中国十大杰出设计师之一。不仅在国内、国际的展览、比赛上获过不少金奖，而且还编、译、写过多部书籍装帧、书籍设计方面的著作。

2000年，《梅兰芳全传》（图3-2）获"中国最美的书"，由中国青年出版社出版，吕敬人除了自己编选图片，使一本纯文本的书变成一本图文并茂的书籍外，还别出心裁地设计了一个"切口"：将书端在手中，向下轻轻捻开时是梅兰芳的生活照，向上捻开是他的舞

台照，"这才是梅兰芳一生的写照"。轻轻一翻，就仿佛翻过了梅兰芳的一生，"切口"生出的形式美感，也同样浓缩了内容的精华。

吕敬人把书分为三种：第一种是复制，比如说古籍的复制，不能动文本，要完全原汁原味。第二种叫商品书，这类书注重流通性和方便性，为了压缩成本就要减少设计印制方面的开销，更多的是仅在封面上做一些商业性的设计。第三种则将设计作为核心来做，不计成本，给设计师最大的自由度，在充分使用设计语言来提升该书内容的同时，使它成为一件艺术品。《西域考古图记》注重的是形式上的设计，设计师把它当作了一件艺术品来设计（图3-3）。

《朱熹榜书千字文》原来是刻在石板上的，有一种刀劈斧刻的感觉，希望人们能从设计中体会到这种力度。封面的设计则是以中国书法的基本笔画点、撇、捺分别作为上、中、下三册书的基本符号特征，既统一格式又具有个性。封函将一千字反雕在桐木板上，采用仿宋代印刷的木雕版。全函以皮带串连，如意木扣合，构成了造型别致的书籍形态，在继承中国传统书籍形态方面是一种尝试（图3-4）。

2004年，《对影丛书》（图3-5）获第二届"中国最美的书奖"，这是一位学者和一位画家的对话，两

图3-3 《西域考古图记》（附彩图）

图3-4 《朱熹榜书千字文》（附彩图）

本合二为一的连体书。黑白、阴阳、左右、竖排、横排……诸多设计语言表达的思考，体现了中西方文化探讨的主题。

2002年，《敬人书籍设计2号》（图3-6）获第十四届香港印制大赛书籍设计意念奖。从书籍的装帧到设计，在这些作品中，他能将司空见惯的文字融入耳目一新的情感和理性化的秩序中，始终追求由表及里的书籍整体之美的设计理念。

吕敬人希望更多的设计者能投入到新的、有创意的设计当中，不凌驾于文本之上，和文字作者共同来塑造一本书。在他看来，一本书其实是作者、设计师、编辑、出版人及工艺技术人员来共同塑造书的系统工程，有了这个系统，才能真正完美地完成一本书。书的语境需要共同来创造，需要设计师有一个主导的观念，要懂得书籍有其自身的语言，同时要通过这些语言来组织设计的语法。这种方法是他在日本学到的，杉浦老师在设计一本书的时候，必然要和作者、插图画家、出版社的编辑共同来讨论文稿，从一开始就注入设计概念，从文字到图像，到结构，到印刷工艺，追求塑造完美的作品。

吕敬人以其独到的设计理念，形成独树一帜的"吕氏风格"，成为书籍装帧界一道独特的人文景观，他认为书的整体设计应该考虑引领读者由单向性知识

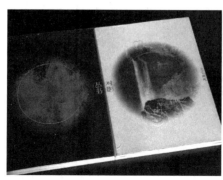

图3-5 《对影丛书》

图3-6 《敬人书籍设计2号》

传递的平面结构向知识的横向、纵向、多方位的漫反射式的多元传播结构的转化。从而使读者从书中获得超越书本的知识容量值，感受到书中的点、线、面构成。具体地讲，吕氏风格有这样几个突出的特征：整体性、秩序之美、隐喻性、本土性、趣味性、实验性、工艺之美。吕敬人以特有的设计理念和实践为中国现代书籍形态设计开创了一条新路子。在日本留学数年，并得到日本书籍设计大师杉浦康平淳淳教导的吕敬人深切体会到：只有植根于本土文化土壤，利用本土文化资源，并吸取西方现代设计意识与方法，才能构建出中国现代书籍形态设计的理念与实践体系，而这既是中国书籍设计的必由之路，也是它的希望所在。

案例12：安迪·沃霍尔——波普艺术

安迪·沃霍尔（Andy Warhol，1928—1987，图3-7）被誉为20世纪艺术界最有名的人物之一，是波普艺术的倡导者和领袖，也是对波普艺术影响最大的艺术家。他大胆尝试凸版印刷、橡皮或木料拓印、金箔技术、照片投影等各种复制技法，还做过电影制片人、作家、摇滚乐作曲者、出版商，是纽约社交界、艺术界大红大紫的明星式艺术家。

图3-7　安迪·沃霍尔

沃霍尔出生于美国宾夕法尼亚州的匹斯堡的一个贫民区，是捷克移民的后裔。他出生的年代正值20世纪30年代的经济大萧条，食物短缺是常有的事。小时候，沃霍尔经历过三次精神崩溃，这是一种名为"风湿性舞蹈症"的神经系统疾病，发作期间都是闭门不出躺在床上度过的，听着收音机，抱着玩偶，剪着纸娃娃。敏感渐渐导致他挥之不去的自卑感，他总觉得自己在同龄人中不受欢迎，没有人会对自己倾吐心事。还好，母亲给了他大量的关爱，沃霍尔喜欢涂涂画画，

每当他完成一幅好的画,母亲便会奖励他一条巧克力棒,并鼓励他给画上色,为他之后的成长打下了良好的基础。

24岁的他在纽约以商业广告绘画初获成功,并逐渐成为著名的商业设计师,他设计过贺卡、橱窗展示、商业广告插图,这些经历决定了他的作品具有商业化倾向的风格。在著名的工作室"工厂",他摒弃了古典艺术,立志从事于颠覆传统的概念创作,"大量复制"当代著名人物的脸孔就是其中之一。他的第一件创作是可口可乐,他琢磨着,为什么可口可乐不能成为艺术品?26岁时,沃霍尔首次获得美国平面设计学会杰出成就奖,之后他连续获得艺术指导人俱乐部的独特成就奖和最高成就奖。1962年,沃霍尔以32幅"坎贝尔浓汤罐"系列画作举办了自己的首个波普艺术展,至今这32瓶罐头仍在世界当代美术史上占据一席之地。以往的画家尽管也多在描绘生活,但聚焦的大多是庄稼、牛车、鲜花、水果,而将可口可乐、罐头甚至美元、明星等商业对象置于画布中央在当时是巨大的创意,因为他完全打破了高雅与通俗的界限。

安迪·沃霍尔的创作结合了当时的美国国情大众文化的传播,大众文化是在现代工业社会中所产生的与市场经济发展相适应的一种市民文化。大众文化具有现代性和商业性,现代化科技手段是大众文化生产和消费的重要载体,这种载体能促使大众文化在短期内迅速蔓延和扩张。世俗性、时效性、通俗易懂、取悦大众是大众文化的重要价值追求。波普是"大众化"的一种艺术形式,于1954年起源于英国,原本是代表新达达、新写实主义等流派艺术家所创造的完全生活化、大众化甚至垃圾化的艺术。

玛丽莲·梦露的头像(图3-8)是沃霍尔作品中一个最令人关注的主题,以那位不幸的好莱坞性感影星

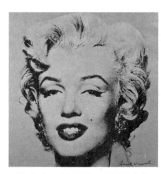

图3-8 玛丽莲·梦露头像

的头像作为画面的基本元素，用丝网印刷手法重复排列，将人物化成视觉化的商品。色彩简单、整齐单调的梦露头像反映出现代商业化社会中人们无可奈何的空虚与迷惘，给观众带来一种特有的呆板效果。实际上，安迪·沃霍尔在画中特有的那种单调、无聊和重复，所传达的是某种冷漠、空虚、疏离的感觉，表现了当代高度发达的商业文明社会中人们内在的感情。除了玛丽莲·梦露外还有《金宝罐头汤》（图3-9）、《可乐樽》（图3-10）、《车祸》《电椅》等作品，经过一些业余助手大量生产和复制，大规模生产总是沃霍尔的流行艺术观中不能或缺的指标。在那个年代，沃霍尔十分具有影响力，先后推出《安迪·沃霍尔电视秀》及《安迪·沃霍尔的十五分钟》两套电视节目，为摇滚乐队制作音乐片，在时装秀及无数平面和电视广告中亮相。他毫无忌讳地应用和开拓了多种媒介和表现可能，涉足众多不同的领域，设计、绘画、雕塑、装置、录音、电影、摄影、录像、文字、广告……不变的是，他对于所处时代的高度敏感。

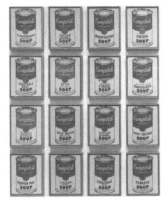

图3-9　金宝罐头汤

图3-10　《可乐樽》

案例13：草间弥生——波点太后

草间弥生（图3-11）出生于日本长野村松本市，毕业于日本长野县松本女子学校。1956年移居美国纽约市，并开始展露她占有领导地位的前卫艺术创作。2013年，草间弥生"我的一个梦"亚洲巡展在上海当代艺术馆开展，反响不俗。这位和荒木经惟一起被批评为日本坏品位的代表人物年逾80岁，用半个世纪的艺术创作来不断证明自己，和安迪·沃霍尔、小野洋子等先锋艺术家见证了当代艺术史。

虽然她被冠以"日本艺术天后"的名号，她的作品得到全世界各地人们的喜爱和推崇，但是她的人

图3-11　草间弥生

生大部分时间里却被痛苦所缠绕，这种感受并非来自环境的影响，而是一种宿命，一种与生俱来的气质。母亲将家族生意经营得有声有色，却对女儿的精神疾病一无所知。在她看来，草间弥生所谓的幻觉都是在胡说八道，而画画更不是富家女应该做的事情，她更希望自己的孩子成为"收藏艺术品的人"。母亲毁掉草间弥生的画布，罚她和工人们一起干活，经常把她关起来，强烈的恐怖感使草间弥生的精神接近崩溃。

虽然人们爱她的作品，但是很少有人认为她过的是一种幸福生活，其中掺杂着许多无奈和痛苦，但是依然用自己的方式生活，是一种勇敢的选择，一种忠于自己内心的选择。草间在绘画作品中曾有下列的表达："某日我观看着红色桌布上的花纹，并开始在周围寻找是不是有同样的花纹，从天花板、窗户、墙壁到屋子里的各个角落，最后是我的身体、宇宙。在寻找的过程中，我感觉自己被磨灭、被无限大的时间与绝对的空间感不停旋转着，我变得渺小而且微不足道……"（图 3-12）。在纽约展出的《无限镜屋》（图 3-13），白底红点、大面镜相当引人注意。作品《无限的爱》（*Love Forever*）使用小圆灯泡和大面镜无限反射的空间装置，构成了相当具有视觉迷幻的作品，可以说是草间的成名作，并受邀参加了第 33 届威尼斯双年展。

图 3-12　绘画作品《花》

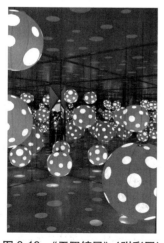

图 3-13　《无限镜屋》（附彩图）

草间弥生的创作被评论家归类到相当多的艺术派别，包含了女权主义、极简主义、超现实主义、原生艺术（Art Brut）、普普艺术和抽象表现主义等，但草间对自己的描述仅仅是一位"精神病艺术家"（Obsessive Artist），用绘画、软雕塑、行动艺术与装置艺术等创作手段，呈现一种自传式的、深入心理的内容。她用圆点元素，结合线条艺术来表达主题，她说这些视觉特色都来自于自己的幻觉，她认为这些点组成了一面无限大的捕捉网（Infinity

Nets）代表了她的生命，你或许可以从作品"镜屋"那里得到一些关于死亡和后世映像的感受。同样，草间弥生的《南瓜》作品（图3-14），包含了她对南瓜特殊的情感，从爷爷经营的采种场中对南瓜的初见开始，南瓜如同生命形体般开始与草间弥生对话，在草间看来，圆胖逗趣的造型中具有强大的安定感。

在20世纪90年代之后，草间加入了商业艺术的领域，与服装设计界合作，推出了带有浓厚圆点草间风格的服饰，并开始贩卖许多艺术商品，如图3-15所示。

图 3-14　软雕塑作品《南瓜》

图 3-15　跨界设计

中篇　设计思维方法

第四章　让思维插上翅膀

在科学研究中，想象力比知识更重要。

——阿尔伯特·爱因斯坦

本章导读

目前，人类对自身大脑的科学研究仍然处于的初级阶段。尤其关于人的创造性特征——灵感的产生，仍处于混沌不清的认识状态。本章试图运用现有的思维学科研究成果，尽可能解释人的想象力、创造力产生的原因，尤其是设计师在设计创制活动过程中灵感产生与价值判断的心理运行想象，以及如何科学地运用自身大脑的特点去从事创造性设计活动的建议。

第一节　创造思维——石破天惊

从20世纪三四十年代起，对科学发现和技术发明的过程感兴趣的人们，仅从经验出发，以研究案例为主总结了许多创造方法。虽然对这些方法人们还没有做出科学解释，也没有人从理论上说明其所以然，却已使人们大大受惠。人们开始学会了用发明方法来促进创新。

1938年，时任美国BBDO广告公司副总经理的亚历克斯·奥斯本（Alex Faickney Osborn，1888—1966），因总结广告设计中创意产生的机制，发明了激发集体创造力的"头脑风暴法"（也称智力激励法）而获得巨大成功。该技法后被称为创造技法发展史上的重大里程碑。1942年，瑞士裔美国天文学家兹维基（Zwicky Fritz，1898—1974）在参与火箭研制过程中，借用排列组合原理创造了"形态分析法"。运用这种方法，他一下子提出了36 864种火箭结构方案，对美国火箭技术的发展做出了重大贡献，进而提高了创造技法的声誉。1944年，美国哈佛大学水下声学实验室科学家威廉·戈登（W. J. Gordon）有意识地记录下创新小组的讨论，并让创造者本人一边解决问题，一边自言自语，以考察创造发明的思维过程，从而发明了以隐喻类比为核心的"综摄法"。综摄法的诞生在创造技法发展史上也具有相当重要的意义。

20世纪50年代中期，苏联发射了世界上第一颗人造卫星。这激发了世界范围内又一次形成开发创造力的高潮。20世纪60年代，苏联的阿奇舒勒等人创立了"物——场分析"的理论与方法，制定了发明课程程序大纲、创建了物理化学效应表、基本措施表和不同基本措施组合而成的标准解法等工具，并不断修改完善。他1968年发表的《发明解题大纲——1968》是在分析了25 000份高水平专利，提取了40个基本措施之后发表的，并在1971年、1973年做了修改，到《发明解题大纲——1977》已具有"精确科学"性质。苏联的研究，在世界创造技法和发明方法研究史上有着不可磨灭的贡献。

日本市川龟久弥受到德国格式塔心理学创始人韦特海默·马克斯的《创造性思维》一书的启发，经10年研究，制定出了"等价变换法"。"等价变换"法较好地解决了右脑型方法与左脑型方法结合的问题。在理论渊源上显然受到格式塔心理学"顿悟说"的影响。同时，对于发明中运用客观规律的方法也做了概括和总结。

从内容上看，以美国为代表的欧美创造技法，着眼于调动主体积极的心理活动

等较难于量化把握的创造技巧,可以说更注重人的右脑式非逻辑思维功能;以苏联为代表的发明方法,着重对客体(发明物)和客观规律进行研究,可以说更重视发挥左脑式的逻辑思维方法的作用。

从创新方法发展的历史来看,逻辑实证主义不承认非逻辑思维方法的作用,从而影响了对科学发现的研究,也影响到对科学创造思维方法的正确认识,但是无可辩驳的事实是:"无论是伽利略、牛顿、达尔文,还是爱因斯坦的革命,都不是用哲学家所典型描述的那些方法产生出来的"。对这些科学家的伟大发现发挥直接作用的恰恰是他们的创造性思维,或其独特的想象和直觉等心理活动。

"创造"与"创新"的含义基本相同,只是创造比较强调从无到有,产生新东西,侧重物化成果;而创新强调破旧立新,侧重变革过程。

美籍奥地利经济学家约瑟夫·熊彼特(Joseph Alois Schumpeter,1883—1950)首次从经济学领域提出创新理论。他所提出的"创新"概念包括五种情况:①创造一种新的产品;②采用一种新的生产方法;③开辟一个新的市场;④取得或控制原材料或半制成品的一种新的供给来源;⑤实现任何一种新的产业组织方式或企业重组,比如造成一种垄断地位,或打破一种垄断地位。经济学家所谈的创新,已不同于一般意义上的创造,创新是一新设想(或新概念)发展到实际和成功应用的阶段。创新是由人、新成果、实施过程和更高效益这四种要素构成的综合过程;在心理学中常常结合思维品质及智力研究思维的创造性,并从各种创新活动中揭示创造思维的特征;创新思维是人类思维的一种高级形态,是人在一定知识、经验和智力基础上,为解决某种问题,运用逻辑进行非逻辑思维,突破旧的思维模式,通过选择重级,以新的思考方式产生新设想并获得成功实施的思维系统。其主要特征为:独创性(基本特征和主要标志)、能动性(获得成功的催化剂)、多向性(重要特征和重要机制)、相对性、综合性;创新思维的基本模式有:美国创造学奠基人奥斯本提出的:寻找事实→寻找构想→寻找解答的三阶段模式;英国心理学家沃勒斯提出的:准备→酝酿→明朗→验证的四阶段模式;美国实用主义者约翰·杜威(John Dewey,1859—1952)提出的:感到困难存在→认清是什么问题→搜集资料进行分类,并提出假说→接受或抛弃实验性的假说→得出结论并加以评论的五阶段模式等。我国创造学派也提出过创造心理学的五个阶段(注意举例):发现问题→发散酝酿→顿悟创新→验证假说(决策)→成功实施;创新思维的几点认识:创新思维需要一定的知识、经验和智力基础。创新思维是以逻辑思维为主导,并与非逻辑思维的形象思维、灵感思维相结合的结果。创新思维是突破与建构相结合的完整系统。创新思维的主要特色在于能产生获得成功实施的创新成果。

培养跨世纪创新人才，需要研究创新思维。激智创造方法的理论根据如下。

（1）联想反应。在集体讨论问题时，每提出一个新观念，都能引起他人的联想，产生连锁反应，形成联想"反应堆"。

（2）热情感染。在不受任何限制的情况下，集体讨论问题能激发人的热情和能量，互相感染，竞相发言，形成热潮，提出更多的新观念。

（3）自由欲望。不受约束的讨论使个人的自由欲望得到满足，活跃人的思维，促使新观念的产生。

（4）竞争意识。在有竞争意识的情况下，人的心理活动效率可增加50%或更多。

激智创造法具有发散性思维特点，并能够集中众人的聪明才智，能够高效率地获得解决问题的多种方案，因此在创新活动中被广泛采纳。

1. 灵感思维法

灵感（Inspiration）是人们思维过程中认识飞跃的心理现象，一种新的思路突然接通。这种状态能导致艺术、科学、技术的新的构思和观念的产生或实现。简而言之，灵感就是人们大脑中产生的新想法（New Idea）。

现代科学研究表明，灵感是大脑的一种特殊技能，是思维发展到高级阶段的产物，是人脑的一种高级的感知能力。正如著名科学家钱学森所说："我认为现在不能以为思维仅有逻辑思维和形象思维这两类，还有一类可称为灵感，也就是人在科学和文艺创作的高潮中，突然出现的、瞬息即逝的短暂思维过程。它不是逻辑思维，也不是形象思维，这两种思维持续的时间都很长，也就是人们所说的废寝忘食。而灵感时间极短，几秒钟而已。总之，灵感是又一种人们可以控制的大脑活动，这一种思维也是有规律的。"

灵感具有一系列特点。

（1）灵感的产生具有随机性、偶然性。"有心栽花花不开，无意插柳柳成荫"。灵感通常是可遇不可求的，至今人们还没有找到随意控制灵感产生的办法。人不能按主观需要和希望产生灵感，也不能按专业分配划分灵感的产生。

（2）灵感产生是世界上最公平的现象，任何能正常思维的人都可能随时产生各种各样的灵感。无论是贫民还是权贵，不论是知识渊博的科学家还是贫困地区知识匮乏的人们都会产生灵感。

（3）产生灵感几乎不需要投入经济成本，而灵感本身却是可能有价值的。灵感价值的大小也是随机的，不会因为你身份的高贵就让你产生高贵的灵感，也不会因为你低贱就只让你产生低贱的灵感。灵感一旦实现了其价值，则可能使其主人高贵。鉴

于灵感价值的特点,可以将灵感看作有价值的产品,这种产品是只有智慧的人才能生产的。

(4) 灵感具有"取之不尽,用之不竭"的特点。

(5) 灵感具有稍纵即逝的特点,如果不能及时抓住随机产生的灵感,它可能永不会再来。

(6) 灵感是创造性思维的结果,是新颖的、独特的,人产生灵感时往往具有情绪性,当灵感降临时,人的心情是紧张的、兴奋的,甚至可能陷入迷狂的境地。

尽管灵感随时可能产生,产生灵感几乎不需要投入,但对它进行捕捉保存、挖掘提炼、开发转化、实现价值则可能需要一定的投入,而且往往需要经历一定的程序和过程,需要进行必要的社会分工,甚至可能需要调动单位、社会和国家的资源。当人们灵感闪现时,特别是普通人大脑中突然产生了与自己工作生活无关的灵感,大多数人不能独自开发与保护灵感,更难确保实施完成创新,调动其他资源更不是一般百姓能够奢望的。古今中外,无不如此,只有少数人抓住部分灵感,不折不挠地完成了创新,实现了创新的价值而最终成为发明家、科学家。

灵感思维也称作顿悟。它是人们借助直觉启示所猝然迸发的一种领悟或理解的思维形式。诗人、文学家的"神来之笔",军事指挥家的"出奇制胜",思想战略家的"豁然贯通",科学家、发明家的"茅塞顿开"等,都说明了灵感的这一特点。它是在经过长时间的思索,问题没有得到解决,但是突然受到某一事物的启发,问题却一下子解决的思维方法。"十月怀胎,一朝分娩",就是这种方法的形象化的描写。灵感来自于信息的诱导、经验的积累、联想的升华、事业心的催化。

灵感思维是人们在文艺创作、科学研究中因创造力突然达到超水平发挥的一种特定心理状态。钱学森说:"如果把非逻辑思维视为形象思维,那么灵感思维就是顿悟思维,实际上是形象思维的特例。灵感的出现常常带给人们渴求已久的智慧之光。"例如,德国化学家凯库勒(Friedrich A Kekule,1829—1896)长期从事苯分子结构的研究,一天由于梦见蛇咬住了自己的尾巴形成环形而突发灵感,得出苯的六角形结构式。因此,灵感不是唯心的、神秘的东西,它是客观存在的,是思维的特殊形式,是一种使问题一下子澄清的顿悟。科学史上许多重大难题往往就是靠这种灵感的顿悟,奇迹般地得到解决的。所谓"众里寻她千百度,蓦然回首,那人却在灯火阑珊处。"就是这样一种意境。

灵感思维是在无意识的情况下产生的一种突发性的创造性思维活动。它与形象思维和抽象思维相比,主要有以下三个方面的特征。

(1) 突发性。灵感往往是在出其不意的刹那间出现,使长期苦思冥想的问题

突然得到解决。在时间上，它不期而至，突如其来；在效果上，突然领悟，意想不到。这些是灵感思维最突出的特征。

（2）偶然性。灵感在什么时间可以出现，在什么地点可以出现，或在哪种条件下可以出现，都使人难以预测而带有很大的偶然性，往往给人以"有心栽花花不开，无意插柳柳成荫"之感。

（3）模糊性。灵感的产生往往是闪现式的，而且稍纵即逝，它所产生的新线索、新结果或新结论使人感到模糊不清。如果要精确，还必须有形象思维和抽象思维辅佐。灵感思维所表现出的这些特征，从根本上说都是来自它的无意识性。形象思维、抽象思维都是有意识地进行的，而灵感思维则是在无意识中进行的，这是它们的根本区别所在。

2. 如何引发灵感？

引发灵感最常用的一般方法，就是愿用脑、会用脑、多用脑，也就是遵循引发灵感的客观规律的科学用脑。关于愿用脑的问题，这里就不赘述了。下边分别谈会用脑和多用脑。

（1）会用脑。凡是善于引发灵感，能够形成创造性认识的人，都很会用脑。一般人以为显而易见的现象，他们产生了疑问；一般人用习惯的方法解决问题他们却有独创，他们的特点是喜欢独立思考，遇事多问几个"为什么"、多提出几个"怎么办"。因为任何创新项目的完成，都是独立思考和钻研探索的结果。因此，就不能迷信、不能盲从、不能只用习惯的方法去认识问题；或只用结论了的说法去解决问题，也不能迷信专家、权威。而是要从事实出发、从需要出发去思考问题、探索问题。去寻找新的方法、新的答案、新的结论。

（2）多用脑。要促进灵感的产生，就必须多用脑，因为人的认识能力是在用脑的过程中得到锻炼从而不断提高的。所谓多用脑，不是指不休息地连续用脑，而是要把人脑的创新潜能充分地发挥出来。爱因斯坦对为他写传记的作家塞利希说："我没有什么特别才能，不过喜欢寻根刨底地追求问题罢了"。在这个寻根刨底的过程中，最常用的方法就是用脑思考。他自己深有体会地说："学习知识要善于思考、思考、再思考，我就是靠这个学习方法成为科学家的"。美国科学家尼葛洛庞帝（Nicholas Negroponte）说："我不做具体研究工作，只是在思考"。微软公司的比尔·盖茨（Bill Gates）他从小就表现出勤于思考、善于思考的特点。

由此可见，科学用脑是开发大脑创造潜能、引发灵感，形成创造性认识的最一般的、最普遍的适用方法。

引发灵感时常用的基本方法如下。

(1) 观察分析。在进行科技创新活动的过程中，自始至终都离不开观察分析。观察，不是一般的观看，而是有目的、有计划、有步骤、有选择地去观看和考察所要了解的事物。通过深入观察，可以从平常的现象中发现不平常的东西，可以从表面上貌似无关的东西中发现相似点。在观察的同时必须进行分析，只有在观察的基础上进行分析，才能引发灵感，形成创造性的认识。

(2) 启发联想。新认识是在已有认识的基础上发展起来的。旧与新或已知与未知的连接是产生新认识的关键。因此，要创新，就需要联想，以便从联想中受到启发，引发灵感，形成创造性的认识。

(3) 实践激发。实践是创造的阵地，是灵感产生的源泉。在实践激发中，既包括现实实践的激发，又包括过去实践体会的升华。各项科技成果的获得，都离不开实践需要的推动。在实践活动的过程中，迫切解决问题的需要，就促使人们去积极地思考问题、废寝忘食地去钻研探索，科学探索的逻辑起点是问题。因此，在实践中思考问题、提出问题、解决问题，是引发灵感的一种好方法。

(4) 激情冲动。激情能够调动全身心的巨大潜力去创造性地解决问题。在激情冲动的情况下，可以增强注意力，丰富想象力，提高记忆力，加深理解力。从而使人产生出一般强烈的、不可遏止的创造冲动，并且表现为自动地按照客观事物的规律行事。这种自动性，是建立在准备阶段里经过反复探索的基础之上的。这就是说，激情冲动，也可以引发灵感。

(5) 判断推理。判断与推理有着密切的联系，这种联系表现为推理由判断组成，而判断的形成又依赖于推理。推理是从现有判断中获得新判断的过程。因此，在科技创新的活动中，对于新发现或新产生的物质的判断，也是引发灵感、形成创造性认识的过程。所以，判断推理也是引发灵感的一种方法。

第二节　联想思维——频发新意

联想思维是将要进行思维的对象和已掌握的知识相联系、相类比。根据两个或两个以上事物之间的相关性（外在的形态和内在的原理）获得新的创造性构思的一种设计思维形式。联想越丰富，获得创造性的可能性越大。具体的表现就是由表及里、由此及彼，对相似的事物进行相关的想象。想象和联想是艺术创作和设计构思的源泉，它能把一切虚拟的、幻想的形象变成了艺术和设计的可能。联想思维有以下几种类型。

(1) 接近联想，是指时间上或空间上的接近都可能引起不同事物之间的联想。

比如，当你遇到自己上大学时的老师时，就可能联想到他过去讲课的情景。

（2）相似联想，是指由外形、性质、意义上的相似引起的联想。如由照片联想到本人等。

（3）对比联想，是由事物间完全对立或存在某种差异（包括时间和空间）而引起的联想。其突出的特征就是判逆性、挑战性、批判性。如由地面联想到天空、联想到地下；由现在联想到过去和未来等。

（4）因果联想，是指由于两个事物存在因果关系而引起的联想。这种联想往往是双向的，既可以由起因想到结果，也可以由结果想到起因。如由水联想到蒸汽，由蒸汽想到云彩等。

（5）反因果联想，是指两个外表和内容都不相同、内在也没有因果关系的事物，运用想象把它们连接起来。如古埃及的狮身人面像、古希腊的人头马身像等。

最直观的联想往往产生在平面形态上。而且儿童的联想能力要远远超过成人（成人的知识和经验束缚了自身的联想力）。有一位心理学家做过一个实验，把儿童和成人分成两组，同样的一个圆点，放在儿童组得到的联想答案有上百个，如太阳、月亮、小蝌蚪、雨水、眼睛、葡萄、鸡蛋、小石子等，而成人组得到的答案却屈指可数。说明知识与想象不能画等号。由于联想思维主要是在事物的形象表面起作用，因此，在平面设计中会大量运用。如比利时画家玛格丽特的超现实主义绘画，对平面设计产生很大影响。玛格丽特最初是从哲学的角度来思考绘画的。他认为平面二维的绘画本身就是对眼睛观察的一种欺骗，是在平面上制造立体和空间的幻觉。于是，他运用联想的方式，采用视觉上的"欺骗加欺骗""否定之否定"的方法，把看似矛盾的、互不相关的物体连接在一起，产生新的意义。他的作品《美人鱼》和《靴子》，就是通过联想把有生命和无生命、人和动物两者联系起来，产生新的艺术形象。

在十几年前，我曾经参加过一个平面设计大奖赛的评奖，有一幅平面设计作品给我留下深刻印象，反映的是保护森林生态的题材，画面上是一件拆了一半的毛衣，下面写了一句话："砍树容易种树难"。它的高明处是把砍伐举动和妇女织毛衣联系起来，分明是作者的一种高明的联想。

形态的联想也是人类特有的能力。小时候我们会对着傍晚的彩霞的形状猜测各种动物和物件，对着水的倒影和波纹产生无数的联想；旅行社导游带游客到风景名胜游览，指着山的形状说着各种各样的神话，对着假山说这是老虎、这是狮子……。可以说，聪明的导游充分地利用了人们的联想本能。有一位功成名就的画家深情地回忆起他的母亲，他的母亲虽然文化程度不高，却深知呵护儿童想象

力的重要性。下面是这位母亲和孩子的对话。妈妈问：你看那楼房旁边的一堆整齐的砖，你想到了什么？孩子答：想到豆腐块；妈妈再问：那对面河边的柳树呢？你想到了什么？孩子答：披头散发；妈妈接着再问：看到河面上的水了吗，你想到了什么？这次孩子回答更精彩：像老太婆脸上的皱纹。可以这么说，如果那位母亲不是在画家小时候那样呵护他的想象力，画家就不可能在日后取得如此大的成功。

功能的联想往往在"仿生设计"中得到较为充分的体现。如由鲸鱼联想到潜艇；由蜻蜓和鹰联想到飞行器；由乌龟和爬虫联想到坦克等。联想（也可以用启发表述）能引发一系列的发明创造。最近电视播放一则科教片，讲的是人们常常会因为打扫建筑表面卫生而烦恼，新建好的建筑没过一两年就灰头土脸。于是，有位材料科学家就想到了荷叶。大家知道，荷叶表面不会停留任何杂物，为的是它能够充分地吸收光的养分。科学家深入研究了荷叶的表面结构，从中得到启示，根据它的原理仿造出雨水一冲就会自动除尘的建筑涂料，在建筑涂料市场获得巨大成功。

牛顿从树上的苹果落地现象能够联想到宇宙的"万有引力"，问题是：历史上有亿万人看到过苹果落地，为什么偏偏只有牛顿想到"万有引力"呢？这中间我们缺少什么呢？

第三节　换位思维——别有洞天

有一位母亲，她让自己不满五周岁的女儿画一幅名为"跟妈妈逛街"的画，参加幼儿园绘画比赛，画面上没有街上的景物、楼房、商店、汽车，只有大人的长腿。这位母亲以为是女儿画错了，很不情愿地递交了作品，却不料获得了绘画比赛的大奖。评委们认为，该女孩真实地把她看到的而不是按照大人们教她的景物画了出来。试想一下，一个不满一米高的小孩，如何能够看到大人们常见的景象。

有一位设计导师给学生上设计课，设计题目是"盲人日用品"。一个星期过去了，学生的作业还是没有起色。于是，这位导师灵机一动，让学生们用黑布蒙上眼睛生活一天。结果，第二天学生交上来的设计作业非常精彩，原因不言而喻，同学们不但换位思考，而且还换位体验，"感同身受"的设计必然与"隔靴搔痒"的设计有天壤之别。国外有一种设计教育非常强调亲身体验，称之为"情景设计"，内容就像话剧剧情，让每一位学生扮演一名角色。实际上就是培养换位思维的习惯。

换位思维就是要求设计师与他人的思想换一下位，站在别人的角度、别人的立场上思考问题，一方面能够理解对方的主张，另一方面还可以检查自己的主张是

否合理，是否符合实际。换位思维也是基本的道德教育。从孔子《论语》中提出的"己所不欲，勿施于人"到《马太福音》的"你们愿意别人怎么对待你，你们也要怎样待人"。不同地域、种族、宗教、文化的先人，却都在说着同样含义的话，教人们进行换位思维的思考，并不是偶然的。做人是如此，做事更是如此。生活中不乏才华横溢、聪慧绝伦的人，有时候事业却没有天赋平庸的人做的成功。原因在于前者缺乏理解他人想法、情感的换位思考，而后者却因为善解人意而有很多人愿意帮助他。设计活动中换位思维尤其重要，要完成设计过程需要两方面甚至三方面的配合，没有委托方的配合任何事也做不成。因为每一件事都是有两面性的，在与他们意见不一致的时候，不妨换一个角度看一看、想一想，站在他人的角度去思考问题，有时我们认为很难调解的冲突和矛盾，也会顺利得到解决。

有一则故事，说的是有一个人想买一幢海边的别墅，当他找到了称心的别墅时并提出要购买时，别墅的主人——一位老人提出了很高的、他买不起的价码，后来他从侧面了解到老人孤身一人，行动非常不便，目前也想把别墅卖出去。于是他换位思考了一下，如果他处在老人的处境，他会怎么做？他想到老人周围没有亲人容易孤独，老人也容易怀旧，老人不能一下子改变生活习惯。于是，他承诺让老人一个星期有两天可像往常一样在别墅花园里散步，老人的家具原封不动地保存着，最后，他还与老人成为很好的朋友，老人当然没有理由不同意了。设想一下，如果这位先生没有换位思考，强迫老人卖别墅，其结果将会如何。

在有形的"换位思维"后面，还有一种无形的"换位思维"，那就是观念上的"换位思维"。如主流观念与非主流观念、社会正价值观与负价值观、新与旧、保守和变革、理智与直觉、人文与科学、有神论和无神论等。也许，换一个角度和立场，双方都有可能达成谅解和妥协。在人类历史上，与宗教迫害相对立的人文主张是宽容，如果人们采取换位思维的话，宽容就不难实现。用换位思考的话不难理解这样的转变。另一种换位思维是我们经常经历的观察心理位置的变化，所谓"横看成岭侧成峰"，站在近距离观察事物，就会因难以看到事物的全貌而得出局部的片面结论。所谓"当局者迷，旁观者清"也是指当某一个人陷入某一事件漩涡时，难以对事件做出正确的、合乎客观情况判断。这时候，需要在真实空间和虚拟的心理空间方面与真实事物和事件保持一定的距离，"距离使人冷静"。

设计中的换位思维还体现在动态思维方面，即事物都处在不断变化的时空当中，"以不变应万变"的观念将使我们的思维僵化，在设计中，新与旧、时尚与陈旧、腐朽与神奇都不是绝对的，是可以转化的。

第四节　逆向思维——异想天开

泰国首都曼谷有一家酒吧，门口横放着一个巨型酒桶，上面写着醒目的大字："不准偷看！"。许多行人十分好奇，却偏要看个究竟。于是，人们争先恐后地要把头伸进桶里。桶里飘出一股浓浓的香味……抬头还能看到"本酒店美酒与众不同，请君享有"的广告。

所谓逆向思维是指与传统的、逻辑的或群体倾向性的思维方向完全相反的一种思维。它的特征就是反传统、反常理、反趋向、反"理所当然"，是一种复杂的、高级的思维模式。它包括反转型逆向思维、转换型思维和缺点逆用思维三大类型。反转型逆向思维即从已知事物和行为的相反方向考虑，作辩证的思考。如日本设计出一款"反复印机"，这种复印机的特点是已经复印过的纸张通过它以后，上面的图文就会消失，重新恢复成一张白纸，既节约了资源又创造了财富。

转换型思维法是指在研究一种问题时手段和方法遇到障碍，从而转换思路或换一种思考角度，使问题迎刃而解。中国历史上"司马光砸缸"的故事就是例子，当"进缸救人"不能实现时，转换成"砸缸救人"就能够达到目的。还有一个故事也能够说明问题：拿破仑有一次在河边巡视，忽然前面出现呼救声，原来有士兵掉到水里了，拿破仑和警卫都不会游泳，眼看士兵将要飘向深水区，拿破仑当机立断拿过警卫的枪朝士兵的前方开了枪。士兵受了惊吓，重新游回浅水区。士兵上了岸问拿破仑："殿下，我不小心掉入水中，快淹死了，干吗还要开枪打我"。拿破仑说："你再向深水飘去，任谁也救不了你了！吓你一大跳，你不就回来了吗？"。

法国哲学家傅里叶有一句名言："垃圾是放错地方的资源"。我们在生活中经常抱怨资源不够，实际情况是什么样呢？在科技发达的国家，垃圾的回收率已经达到99%。当我们为地沟油泛滥烦恼时，芬兰提出进口我们的地沟油用于提炼成航空燃油。缺点逆用思维法是巧妙利用人和事物的缺点，化被动为主动、化不利为有利、化腐朽为神奇的一种思维方法。这种思维方法的巧妙之处在于不以克服事物的缺点为目标，而是利用缺点"变废为宝"。大家知道，盲人的视觉功能已经退化，可盲人的听觉、运动觉、嗅觉却非常灵敏。如果充分发挥盲人的特长，世界因此会少了一些观察家、画家，却多了许多音乐家、舞蹈家、运动员、发报员。美国纽约市曾经在自由女神像建造过后为大量废弃的材料大伤脑筋，以很低的价钱出售也没有人接手。此时，有一位勇敢者把它全部买了下来。他把各种废料请人经过整理、设计、加工，制成各类旅游纪念品而大获成功。据说，德国的柏林墙拆除过后，就有大批的人去回收柏林墙体的废弃物。

有许多设计师们成功运用逆向思维设计出优秀作品的例子。20世纪80年代日本著名服装设计师三宅一生曾对现代生活有一个细致的观察：在现代人的生活里少不了出差旅行，人们常常会受到衣服因被叠压在底层容易打皱而烦恼，而旅行在外烫衣服也不方便。有人就此发明了旅行熨斗，而三宅一生却有意设计出一种充满褶皱的服装，不仅不怕叠压，而且还成了流行服装款式——"请打褶"系列。这就是巧用逆向思维方法的例子。

在设计教育中，我们会常常训练学生想出各种办法，把最常见的、毫不起眼的甚至是被人丢弃的垃圾制成赏心悦目的设计作品。

我国学者吕宁思曾经对思维有过深入的研究，他认为要形成开放性思维需遵循以下方法：逆向思维，帮你突破教条；批判思维，帮你突破桎梏；联想思维，帮你突破尝试；换位思维，帮你突破主观；系统思维，帮你突破片面；开放思维，帮你突破僵化；形象思维，帮你突破枯燥；逻辑思维，帮你突破表象；前瞻思维，帮你突破短浅；简单思维，帮你突破烦琐。他的观点虽然字数不多，却能带给我们许多启发。

第五节　设问思维——重新发现

设问思维法，也可称之为5W2H设问法，可根据7个疑问词从不同角度创新思路的一种思维方法，这种方法源于美国陆军最早提出和使用的5W1H法，通过从为什么（Why）、什么（What）、何人（Who）、何时（When）、何地（Where）和如何做（How）、达到什么程度？（How Much）。从这几个方面提出问题，考察研究对象，从而形成创造设想或方案的方法。

提出问题是解决问题的前提条件。爱因斯坦甚至认为提出问题比解决问题更有价值。提出问题的同时又是发现问题和解决问题的开始，通过设问，使不明确的问题明朗化，从而更接近解决目标，提出问题需要在错综复杂的情形下排除干扰，抓住主要矛盾。提出问题质量的高低，决定解决问题质量的高低。

对存在的问题，可以从以下角度检查合理性与可靠性：①为什么会发生这种现象？②谁在做？③对此我们应该做什么？④什么时候完成？⑤从什么地方着手？⑥怎样实施？⑦达到什么程度？

我们运用这七种方法，可以对具体问题进行深层次的追问：

What——明确事物的性质，是什么事，做什么事，前提条件是什么，重点是什么，因果关系是什么，最后目的是什么？

When——明确时间的条件与限制,何时开始,什么最合适,何时完成,何时最佳,何时停止……。如新产品投入市场的时机,做什么最合适,房地产周期与产品研制周期,服装生产和家具生产的周期有哪些差别?

Why——明确理由和前提,为什么做,为什么这样做,为什么这样而不是那样做。

Where——明确空间的条件与限制。从什么地方开始做,为什么从那里开始做。

Who——明确对象因素,是谁在做,由谁承担责任,由谁决策,对谁不利。如果针对市场的话,那就是指目标市场,如老、中、青各年龄层。

明确方案因素,怎样实施、怎样提高水平、怎样完成任务,实质上是指工作的方法,即目标指定下来后制定如何去完成的方法与途径。

How Much——明确数量概念:成本、利润、付出多少、利益多少、成功的可能性多少、还有多少遗留的问题。

第六节 仿生思维——师法自然

被誉为"20世纪的达·芬奇"的著名德国设计师路易吉·克拉尼(Luigi Colani, 1928—　)曾说:"设计的基础应来自于大自然的生命所呈现的真理之中。"他认为自然界蕴含着无尽设计宝藏的天机。

在人类的早期,祖先们就开始从动物、植物身上汲取形态和结构的启发,创造人类的早期文明。不管是哪个国家、哪个民族,也不管人类处于什么样的发展阶段,作为人类生存和发展所依托的主体环境下的自然生物,无时无刻不在影响着人类生存和生活的质量。

人类的仿生学是在生物科学与技术科学之间发展起来的,它是利用模仿生物系统的原理来建造技术系统的一门新兴边缘学科。仿生学恰似"桥梁"和"纽带",连接着生物科学与技术科学。仿生设计则是在仿生学的基础上发展起来的。

一、形态仿生

形态仿生主要研究的是生物体(包括动物、植物、微生物、人类)和自然界物质存在(如日、月、风、云、山、水、雷)的外部形态及其象征寓意,通过相应的艺术处理手法将之应用于设计活动之中。

在自然形态中,我们能够发现许多能为设计带来灵感的原始素材,小到蝴蝶翅

膀上那精美的图案、蜻蜓亭亭玉立的倩影、海螺螺旋纹的外形；大到大象笨拙沉重的体态、水中线条流畅的游鱼、空中矫健体态的飞禽，还有各种各样的植物、果实形态，均可成为设计师进行设计创造的原动力和开启设计师智慧与灵感的钥匙。譬如，飞机的造型便是源于对飞鸟外形的模仿，飞鸟展开时身体扁平、体积小，因而产生的风阻力小，飞得高而且速度快！同样，潜水艇模仿鲸鱼拥有流畅的流水型线条，使得其在水下的行进速度加快。在自然界中，动植物美观的外形往往符合它本身的功能需求，而人类造型活动的原理也与自然界造物原理相一致。

二、结构仿生

结构仿生主要是研究生物体和自然界物质存在的内部结构原理在设计中的应用问题，其中，着重研究动物的骨架与形体、植物的根茎、叶脉、微生物的内部结构等，适用于产品设计与建筑设计学科。

随着对仿生学研究的深入与开展，设计师们不但从外形、功能方面去模仿生物，而且从生物奇特的结构和机理中也得到很多启发。设计师在仿生设计中不仅师法自然，而且还学习与借鉴生物自身内在组织方式与运行模式。大自然仿佛是一个天才设计师，它令存在于世间的每一种自然形态都拥有自身巧妙而独特的结构。许多动物、植物在漫长的进化与演变过程中自然形成了一种实用而合理的形态结构与功能，逐渐形成了适应自然变化的能力，这些结构的形成都与其生存环境和生活习性有密切的关系。有的生物结构精巧，用材合理，符合自然中的经济原则；有的生物结构甚至是根据某种数理法则形成，达到"以最少的材料"构成"最大的空间"和"最牢固的结构"的要求，如蜂窝的建造，蚂蚁洞穴的挖掘等。这些现象的存在，为我们提供了优良设计的创造灵感与启发素材。

今天，我们周围的许多商品和建筑的结构形式大多来自于对自然生物界结构的模仿，如悬索桥的结构源于蜘蛛网结构的原理；建筑中的拱顶结构源于自然植物扇形叶脉结构；薄壳建筑结构源于鸡蛋的结构。

三、功能仿生

功能仿生主要研究生物体和自然界物质存在的功能原理，并用这些原理去改进现有产品，或设计制造出新的具有合理功能的产品。

一群蚂蚁行进在搬家的路上，前面带路的蚂蚁会散发出一种能够传递信息的气

味。如果前方遇到拥挤不堪、荆棘难走的路，蚂蚁就会散发出较弱的气味；反之，就会散发出较强的气味告诉同伴快进。人类从蚂蚁身上受到启发，把它运用在信息技术中，集成电脑中的"路由器"就是根据蚂蚁的气味信息原理发明的。目前，科学家正设想利用此原理把它运用在交通管理领域。根据鸟的飞行原理仿造的飞机，像苍蝇眼睛一样具有环视功能的多角照相机……仿生不仅在动物的外形上模仿，更重要的是在功能上的模仿。起重机的吊爪是模仿鹰爪构造原理设计而成的，而电子鼻，则是模仿狗鼻创造（可分辨200万种气味的浓度），用于缉毒侦查工作和灾难现场的搜救工作。

只要我们在生活中稍加留意，我们就会发现自然中的生物妙不可言：荒原中的小草虽然瘦小娇嫩，但它能凭借其纤弱的结构与风雨抗争；蚊子尖细的针刺嘴能够深透人和动物的皮肤吮吸血液；蜻蜓的翅膀又薄又轻，可它恰好是推动身体向前飞行的有力武器。因此，在设计中注重功能仿生的运用，对自然生物的功能与结构进行提炼概括，然后依照自然生物的形态结构特征，研究开发出既有一定的使用价值，又能呈现出自然形态美感和功能的产品。

注重产品设计功能性的仿生，可以从极为普通而平常的生物结构功能方面领悟出深刻的结构原理，并从生物的结构上、功能上获得直接和间接的形态造型启发，大部分的产品与建筑造型多多少少都与自然生物形态具有一定的内在联系，有的是设计师有意而为之，有的是设计师无意而为之。

设计中的结构仿生，就是将自然生物的结构原型转换成人为的造型元素，运用创造性思维与巧妙的工艺相结合，在符合人的视觉审美心理和人体工学原理的基础上，结合巧妙而夸张的艺术创作手法，设计出美观、舒适、合理的造型形态，如果把仿生设计作为一种激活设计思维手段的话，它还有利于激发设计师的设计灵感，启发设计思维，开拓设计视野。

在实际的设计过程中，设计师对形态仿生、结构仿生、功能仿生往往是连接在一起同时思考的，很少有单方面思考的现象出现，更常见的是综合形态、功能、结构和材料的多个方面来进行仿生设计。

第七节 实验思维——聚焦假设

要是有人提问什么是设计学科的性质，人们会不假思索地回答：设计是艺术和科学的结合。然而，设计学科究竟是如何使这两个相距甚远的学科结合？究竟是艺术与科学的结合，还是艺术与科学技术的结合，抑或艺术与技术的结合、与工艺的

结合？人们并没有深入地追问。如果我们要讨论设计学科中的实验精神，就必然会提到科学中的实验精神。但是，所有的科学结论都必须经过实验吗？艺术学科中究竟有没有实验性？如果这些问题不能得到厘清，设计中的实验精神就无从建立自己合理的正当性。

在西方的科学传统中（尤以古希腊时期亚里士多德学说代表），把科学分为三类：①理论科学，主要提供给人们以知识，它不以实用与效能为目的，它的使命在于帮助人们了解自然的奥秘和事物的真相；②实践科学，如伦理学、政治学，这些实践科学意在约束和引导人在社会中的行为（目前更多地被称之为社会科学）；③生产科学，其主要作用在于指导我们创制物件，为人们创造优越的物质生活，提高社会生产力而存在（目前被称之为应用科学）。以上的三种类型的科学有一个共同之处，那就是必须依赖科学的逻辑方法进行研究。人们谈论到设计学科中的科学精神，即科学的理性和实验精神；设计学科中的艺术精神，即是人文精神和创造精神。科学的理性精神是建立在逻辑学基础之上；科学的实验精神则是建立在实证（证伪和证实）的基础之上。今天我们讨论设计中的实验精神，离不开这些科学研究方法作为研究前提。

要提到科学的实验精神，不能不提到17世纪英国的一位哲学巨人——弗兰西斯·培根。在人类科学史上，是他第一次提出运用新的科学方法去研究自然、接近自然、改造自然。培根认为真正的权威（或真理）不在古人的书堆里，而是在自然界中，进而提倡通过实验方法以求得真理。通过揭示自然的奥秘为人类服务。在他看来，知识的目的并不在知识本身，而在于人对自然的统治，即知识在人同自然的斗争中向人类提供力量。培根认为科学方法（真正可靠）只能是实验。根据培根的观点，实验——归纳法的实质在于不断地对自然现象进行归纳，从特殊事物渐次上升到具有中等概括性的公理，然后再根据事实，归纳上升为最一般的公理。哲学要求辩证解析，要求逻辑推理，否则便无法求得哲学之真；科学探索则是一个不断怀疑、假设的过程，要求实验求证，否则便无法求得科学之实。因此，理性是哲学的诉求，实证是科学的诉求。

在培根之前，近代实验科学的先驱者（如达·芬奇、伽利略）已经大量运用了实验方法，但是，达·芬奇、伽利略的实验工作毕竟是实验科学的实践而不是一种理论。而培根的着眼点却是旨在从理论上澄清实验方法在科学研究中的重要地位。科学史证明，近代科学的真正建立离不开新的科学研究方法，而这种研究方法又同培根的实验方法有密切的联系。培根的实验主义科学理论催生了近现代科学向着应用科学（也就是上述提到的第三类科学）的方向迈进。

设计中的实验精神与科学中的实验方法有很多相似的地方，很明显它与第三类科学，也就是应用科学相类似。我们很容易把设计过程中的无数次"试错"的实验与科学发明过程中的反复试验（如文艺复兴时期科学家达·芬奇、19世纪发明家爱迪生的发明过程）联系起来，却很难与发表日心说的哥白尼联系起来。由此可见，设计学科中的科学性是在科学的理性精神引领下，运用类似科学技术的方法，通过反复的"试错"实验，进而达到解决问题、提出合理预想并实现预想的创造性行为。

那么，艺术创作过程中有没有实验性呢？设计中艺术的实验性体现在什么地方？由于艺术学科隶属社会科学，因此它带有社会学科的特征，而社会学科的特征更多的是对事物进行价值判断、未来预测等。艺术学科的实验性主要体现在探索图像与造型、材料与工艺的多种结合的可能性，艺术学科的实验性由于较少地受到实用性的限制，关于实验结果的评价往往比其他学科灵活而宽泛。因此，艺术学科中的实验精神更多地体现在人们的创造活动过程中，它的伦理精神和审美价值体现在艺术创作过程中丰富的感受性、直觉的判断力和难以解释的创造力。而设计学科强调的艺术实验精神，就是希望保持艺术实验精神所体现出来的敏锐、犀利、颠覆、前卫的特质，其目的不是纯粹为了创造前卫的观念和造型，而是为了把这些观念运用到实际的设计活动中去。

设计领域的实验精神，主要通过以下几个方面得到贯彻。

一、材料的实验

新技术引导下的材料实验与开发，已经作为设计师重要的信息和灵感的来源，深入洞察材料文字表面意思背后的含义，材料本身可以作为一个新的设计概念的起点，或者说设计师可以对材料提出需求然后再来满足它。我们所讨论的材料会为新的应用方案提供灵感，也可以作为很多创新建筑和设计项目的例子，它们已经成功运用到了这些材料，包括材料应用的空间连续性、产品外表与高效利用、可回收材料等。

将生物学规则应用到科技项目中是设计师的一个日益增长的灵感来源。很多新材料在自然界中有参照物，也可以说是仿生学在材料研究领域的运用。例如：轻质量金属泡沫结构是从动物的骨头纤维结构得到启发；新的固定技术是参照刺果表面或壁虎的脚设计的。仿生学作为一种生态学和工程学杂糅的传递科学，正在迅速崛起。这个学科的每个分支都互惠互利，并且可以产生新的发现。

材料转换为低科技领域提供了新的设计角度，它就是传统意义上的"物质转换"，将材料变成一种新的、不熟悉的材料。尽管材料还是一样的，但"使用说明"却改变了。比如，金属传送带变成窗檐，密封屋顶变成了房屋的防水表皮。在设计回收利用的过程中，材料的形式和功能也可以激发建筑师开发出更多新的应用。

从某种角度讲，新材料和技术的应用总是一种实验，并且只能在一种特殊的环境下实现。第一个要求就是站在规划者的角度，也就是一种探索新的设计和建筑潜力的意愿，这种潜力是超越任何已知的产品种类的。其次，设计师必须在未完全开发好的建筑领域做好探索的准备。在塑料和服装行业，新的材料复合物总是不断地被制造出来。每一年大约有一万多种新材料问世。用不了几年时间，目前可使用的材料将不断被新开发的材料颠覆。

二、形态的实验

设计专业中的形态实验可分为二维形态实验和三维形态实验，视觉（包括视觉错视）的实验和触觉的实验。如果把设计过程中的推敲、反复修改、琢磨反思也称作实验的话，那么，设计师设计的过程也就是实验的过程。在科学活动中，"实验"是指那些针对科学假设而进行的实证行为。设计学科是借用了科学学科"实验"的词意，其实就是设计活动过程中的探索、创造、反复修改、寻找多种可能性等活动。设计学科中有没有假设？设计中的假设是不是就是设计创造？这是一个众说纷纭的问题。设计中其实没有假设，它只有创造，所谓实验就是论证它创造的合理性。要论证它的创造合理性就不能仅仅依靠设计师，而且需要其他人员参与，如创造产品的使用者、顾客消费群，他们和设计师共同验证设计的功能和使用效果。

早在 20 世纪 30 年代。国外就有人开始对二维平面形态中的视觉错视现象这方面的研究。最早对视觉错觉感兴趣的是法国超现实主义画家雷内·玛格丽特（Rene Magritte，1898—1967），他的视错觉研究是通过绘画形式进行的。如作品中出现的矛盾的空间、异形同构、同构异形、时空混沌、物质非逻辑发展等内容，对画面的逻辑性提出了挑战；另一位荷兰画家科内里斯·埃舍尔（Cornelis Escher），他对二维画面中形态与空间的虚与实进行两者的置换研究，画面形态在严谨的数理基础之上制造了一种迷幻而诡谲的空间。他们的绘画实践既是创作，又是平面形态的研究和实验。后来的日本著名的平面设计师福田繁雄在平面设计领域发展了他们的研究成果，在视错觉研究和运用方面取得了很大进展。

关于三维立体形态的研究，更有发言权的应该是活跃在设计前沿的建筑设计师、产品设计师和服装设计师。当然，另有一部分人像材料科学家开发新材料一样在从事新形态、新结构的研究和实验。一辆汽车在结构和功能不变的情形下，它的形态线型居然会有几百种，每一种线型都有不同的体态和"表情"；一种化妆品的款式，只需改变它的形态线条就可分为男用和女用；在建筑设计领域，一种仿生的、如同土地里生长出来的有机建筑形态使得它与周围的环境更为融洽。可以这么说，所有取得过非凡成就的设计师，他们都是处理形态的行家高手，他们的设计实践和设计实验不分彼此、浑然一体。

三、功能的实验

功能的实验是指产品或环境设施设计制作完成后，在专业人员指导下让使用者参加"使用实验"。大部分是在并不告知的情形下让使用者体验使用过程，然而用数码摄像机拍摄记录、分析、归纳。三星通信公司在开发手机市场的过程中，除了重视手机设计的更新换代以外，更重视使用者的"使用实验"。一般来说，一款新的手机产品的推出，往往要经过三轮的"使用实验"。"顾客"也分为"随意""一般""挑剔"三种人群类型。当然，设计师和营销开发人员会很在意"挑剔"人群的表现。第一轮"实验"往往仅检验手机的使用功能，观察手机在使用者手里是否好用；第二轮"实验"主要检验在众多其他手机并存的情形下是否有足够的外形吸引力，即检验手机的外形与色彩、质感与触觉的视觉体验与视觉竞争力；第三轮"实验"主要是针对最挑剔、最苛刻的使用者的使用表现，检验产品的安全性、牢固性、准确性。我们往往把这类的"实验"称之为"事后诸葛亮"的检验，目的是看看"事前诸葛亮"到底做对了没有。

在《设计艺术学研究方法》一书中，南京艺术学院李立新教授提供了以下有关设计实验论述。

设计实验是研究者对某些设计因素作操纵变换以观其因果关系。这是一种精心安排的设计，有着特殊的步骤或程序。其中部分实验可以在实验室中完成，也有一些实验因条件制约可以在制作生产的实地进行。设计实验在严格的控制条件下进行时称作实验性实验或标准实验；当缺少条件无法进行实际的实验时，仍然可以做实验，这种实验称为模拟性实验。

1. *实验性研究的程序*

与一般的设计程序相似，实验性研究的程序也有几个主要阶段：需求目的分析→

设计方案→制作实施→使用评估。但是，实验研究应有有关因果假设的最严密的测验，有两组相同或相似的实验组，并对一组进行实验，另一组控制作对照比较，以观察其效果。

为使实验性研究达到预期的目的，在选题时就需要明确其实用价值和理论意义，为实验对象建立一个因果关系的假设。如"厨房用具的拉手设计对残疾人使用的影响""室内环境色彩测试与人的工作效率"等，这类选题的自变量与因变量明确，便于实验方案的设计、控制和操作，也方便效果的观察。接下来是在实验中引入自变量，这个自变量是实验者操纵或选定的。比如上述"厨房用具的拉手设计对残疾人使用的影响"的假设，"拉手"和"使用"是两个变量，其中"拉手"是自变量，"使用"是因变量，"拉手"的高低，材质的硬软，造型的大小、曲直及色彩的辨识度等均对残疾者的"使用"产生影响。在实验时，前提是要变换"拉手"的材质、造型与色彩，以达到最佳的使用效果。

在正式做实验前，需要选择合适的实验对象对设计个案进行因变量的前测，我们用一个例子来说明什么是因变量的前测。假如我们要验证在浅红色室内环境下，可以提高工作效率。首先要对在非浅红色室内环境下工作的人员进行测量，掌握他们的工作状态，也就是在前对实验组进行的测量，以便与实验结果作比较。在这里，室内色彩环境是自变量，工作效率是因变量。在实施浅红色室内环境刺激前，对在常态的白色室内环境下的工作效率作测量，就是因变量的前测。

再次对实验组进行实验刺激。按上面的例子，就是将实验人员置于浅红色室内环境下工作，工作强度、时间、温度、性质均不变，仅仅是色彩作变换。这就建立起了一个没有其他变量"干扰"的洁净的实验环境，为实验中检验因果关系的假设提供条件。在"拉手""使用"的例子中，让残疾人进行厨房现场操作，仅是拉手的变换而其余厨房设备均不作变换。这是需要研究者认真设计、精心安排的一项实验。

然后是对所有组的个案进行因变量的后测。也就是在上述两个例子中，对在浅红色室内环境下的工作人员的工作效率作测量，同时也对在非浅红色室内环境下工作的效率作测量。对残疾人使用状态作测量时，因拉手的材质、高度的变换，可能需要实验多次，因此，需要观察在各种条件下，残疾人如何以不同的方式操作。这样的测量方式可以对这一特殊群体的特性有更多的了解，也会给设计者、研究者提供依据，以确定哪种设计方式最有效。最后是收集前、后测资料数据并作详细的分析比较，以验证假设是否被证实或者验明其存在的因果关系。

经典实验设计是选择一个实验组，同时选择一个与实验组相同情况的对照组，

对两组同时测量，但只对实验组实施实验，不对对照组实施实验，再对两组进行测量，将前、后测量数据进行比较得出实验结果。

2. 实验室实验与实地实验

一般来说，设计实验一般都在实验室内进行，如果实验结果良好就可按此结果做进一步的设计，比如前面所述的"色彩匹配"实验。如果实验具有较好的推广性，就在实际设计中应用或组织批量生产。例如，有一个国家自然科学基金项目《空间飞行器乘员舱色彩匹配》就是关于空间飞行器乘员舱的色彩设计的实验研究例子。乘员舱的颜色匹配是否合理，关系到航天员的工效和安全。在类型上，与前一个例子相同，均是在实验室中的实验，是在实验中将实验人员与色彩进行匹配，最终达到"舱内物体表面颜色最佳匹配结果"。该项匹配性实验研究的报告详细描述其过程："根据现有条件，本次实验拟选取64名无色盲、色弱且对空间飞行技术有一定了解的健康人员作为被试者。其中30岁以下15人，30~50岁34人，50岁以上15人。为保证最终实验结果具参考性，实验时告诉被试者先从对视觉影响较大的大面积着色选起，同时对起功能作用的对象（如大扶手等）选取自己认为最适当的颜色。此外，对模板中的色调，可以从自己最不喜欢的色调改起，经过整体观察后（戴立体眼镜），认为不合适时，可再一次修改，直到自己认可为止。"[①]这一实验性研究，是在实验中进行人与色的随机匹配，充分考虑到航天员对色彩的心理认识、控制和反应能力，寻找其共性，使色彩环境符合人的感知特性，有助于工作效率的提高。

也有将实验室实验与实地实验两者结合的例子，如中国美术学院郑巨欣在研究古代工艺史时为了弄清唐代夹缬工艺，做过五彩夹缬的实验。夹缬，简单地讲是用版夹住布料染色。中国唐代夹缬实物珍藏在日本正仓院保存至今是可以看到的，但是，夹版用什么料？怎么刻？如何夹？如何印？怎样多色夹印？有一连串的疑问，文献记载不明，工艺失传已久，只能通过实验来解开其工艺之谜。在实验室中，根据古籍的零星记录和前人有限的实验说明进行夹缬实验，但五彩夹印原理仍未能掌握。于是，研究者到浙南山区实地调查，实地采访到年老的夹缬艺人，亲眼看见双色的蓝白夹缬礁印过程，获得了第一手材料并取得了夹印技术经验。之后，回实验室重新刻版，采用植物染料并研究染色方法，经过多次试验，终于解开了五彩夹缬

① 周前祥、曲战胜、王春慧、姜国华著《虚拟乘员舱布局工效学设计中颜色匹配性的实验研究》，刊《航天医学与医学工程》，2001年，第6期，第436页。

工艺之难题。[①]实地实验不把实验对象从生活的自然环境中抽取出来，可以观察到在实验室中无法观察到的人的自然反应和事物较为复杂的因果关系，但其实验逻辑是与实验室实验一致的。

3. 教学性实验与模拟性实验

在设计艺术教学中，教学与研究有时难以完全分割。面对当代纷繁多元的设计思潮以及国情现实，在设计艺术教学中开展实验性研究探索，是目前许多设计院校一直持续进行的改革。它为培养学生基本的设计敏感度和务实的设计精神提供了坚实的基础。设计教学性实验因专业方向的不同，方法亦有差异，但这种教学实验模式对于培养学生形成良好的设计习惯和掌握较为理性的设计判断能力具有明显的积极作用。以"中国餐饮"选题为例。展开思考，收集大量描写美食的文学作品的意境。第一阶段为感受观察发现，第一课是在一个喧闹的菜市场开始的。步骤一：亲密接触，体会美味。课程安排是①采购；②厨房间的准备；③配菜；④品尝。步骤二：信息的获取与处理。课程安排是①观察（对生、熟食品的对比观察）；②记录、拍照；③谈谈看图片后的感受；④图片的筛选与处理。第二阶段为色彩与材质的研究。

课程安排：分析图片，获取色彩系列；整个教学过程从开始阶段到结束，没有停留在设计理论、概念性知识的讲解及相关作品的解说层次，而是以具体的可操作的路径帮助学生迅速进入状态，大量的时间是学生用来做研究工作。因为培养学生的创造能力是设计教学过程的重点，每一个人都有潜在的创造能力，要给其营造创新的环境与气氛，激发学生最原始的创造本性。在教学方法上多采用诱导、对话、讨论、讲的方式去鼓励学生，培养创新精神与创造能力。在操作的过程中教师要重视学习方法的引导，针对具体的作业情况随时给出指导建议。对于学生作业，不是以结果为衡量标准，而是重视过程，在实际操作中让学生掌握设计的方法。

教学上的实验性探索不同于实验室里那种严格、完备的标准实验，并不对实验对象、实验环境做高度的控制，也没有必需的前测，但对于教学效果则有一个类似的考评，也是对实施实验之后的评估。与自然科学或心理学的实验相比，这可以说是一个简单的准实验。但从实验过程、结果和教学效果来看，实用性却很强，与社会学研究中实验的结果不求实用性不同，设计艺术研究中的实验方式能带给我们最重要的东西，就是它的实用价值。

[①] 郑巨欣. 浙江传统印染手工艺调研[J]. 文艺研究，2002(1)：112.

另有一种设计实验是模拟性实验。一般做设计模拟实验是因为在实验中不能或没有条件对研究对象进行实际的实验，为了获得对研究对象影响后的结果，通过模拟的方式制作或研究对象的模型，在模型上实施实验，然后将模型实验的结果类推到实际的设计中。在没有实际的实验对象的时候，模拟实验的一个重要的特点是强调实验过程中的思维活动，而建构一个与实验对象相似的模型是模拟实验极为关键的一环。模型与实际对象的相似程度越高，其实验结果的可靠性、推广性和实用性就越大。因此，模拟实验的模型，现在一般的做法，多数不是建造一个实物模型，而是在电脑上建模型，通过应用软件模拟实验过程，最终完成实验，得出实验结果。下面介绍一个生成艺术的实用实验。所谓"生成艺术（Generative Art）是一种科学的艺术创作方式，它通过一种类似生物基因编码的转换程序，最终形成人造物或者人造世界。在生物世界里，不同基因组合可以产生多种类的生命现象和生命体。生成艺术则试图求可以产生多形式的基因编码，通过计算机编程实现人们的主观想法，从而形成丰富多彩的设计形态。如同生物因不同DNA的结构特征而具有不同的表现形式，生成艺术借助计算机编码的'自组织'方式实现设计思维的根本转变，进而产生出迥然不同、不可预知的艺术品（工业产品、建筑作品、音乐作品）等"[①]这一设计实验需要有一个高度交互的应用软件，由此来建立一套实验对象模型，并且需要图示表达整个模拟过程，以便设计师在给出指令后看到反馈结构影响模拟全程。为此，设计师建立了五个不同的楼板模型，根据交通流量、柱网、道路，按环境参数设置自动适应的各自尺寸和定位。按照生成规则，设计师在五个楼板区域"种下"一棵柱子，之后开始生长、分裂直至铺满整个区域。模拟性实验成果以三维动态模型呈现，整个过程全部在电脑上完成，由此我们看到了一种与众不同的实验方法和新的设计手法。

　　另一个设计模拟性实验是田少煦建立的"色彩虚拟实验室"。"色彩虚拟实验室"是2008年国家精品课程《数字色彩》的实验部分，它主要通过网上运行的Flash动画，完成"演示验证性实验"，演示这些色彩的基本原理和生理、心理反应，以虚拟的实验代替了昂贵的光学设备，解决了大多数院校因光学试验设备昂贵而很难开设色彩实验教学课程的难题，以直观的交互式操作加深了学生对书本知识的理解和消化。"色彩虚拟实验室"的构架由7组色彩组成：光的色散、反射光与发射光、加色法混合、减色法混合、正后像与负后像、同时对比、色彩域的比较等。"色彩虚拟实验室"的最大特点是它的交互性，学生可以在网上互动操作，体验相关的色

① 李飚. 建筑设计生成艺术的应用实验 [J]. 新建筑, 2007(3): 22.

彩试验。[1]通过上述二维空间的虚拟色彩实验，展现了非真实空间里人们对抽象理论的理解与阐释，给人以真实场景再现的感官体验。从这个意义上讲，虚拟实验是可以对客观现实进行模拟、再现，也可以是对非客观现实（如心理空间抽象空间）做展现和解释。"色彩虚拟实验室"就是虚拟非客观现实的一个典型例子。

综上所述，我们不难判断设计活动是在科学精神指导下，运用类似科学实验的方法，结合艺术创造精神，对人们生活在其中的环境、生活用品、文化设施进行技术性改进和创造活动，因此，它是一项充满艺术创造特征的应用性设计实践活动。

在工程技术实验方法中，也有很多类似于艺术设计的地方，在此也把它列出来与大家共享。

1. 经验归纳法

经验归纳法所具有的创造性在于：它具有归纳方法的特点，即把大量的个别的经验，如实验数据、生产记录进行分析归纳，总结出带有一般规律性的表述或公式，在指导设计和生产运作中发挥作用。

2. 原理推理法

原理推理法是与自然科学逻辑中演绎推理有关的一种方法。它的前提是以基础理论中的某个基本原理或规律为出发点，然而推演出新的技术方向和描绘出新的技术蓝图。当前科学与技术、生产的关系越来越密切，常常是科学上的重大突破，导致新技术的诞生和生产上的运用。因此从科学原理演绎出新技术的基本构思就成为一种普遍的方法，现代技术方法也从经验上升为理论的方法，原理推理法已成为一种重要的技术方法。如原子核物理的基础理论研究成果与核能的利用；高分子与结构化学和高分子化工合成技术之间的关系，都是以科学理论的突破为先导，然后推出新的技术思想的。

3. 类比移植法

由于各个领域技术的运用与发展是相互联系的，把一个领域出现的新技术移植到其他领域，这也是一种普遍采用的技术创造方法。技术移植的前提是运用类比的方法寻求出事物之间的相似性，然后再进行创造性移植以及应用性尝试。类比移植法是把两类对象或两个事物进行比较，根据两者在一系列属性上的相似性，以及已知一事物还有某一属性，推演出另一事物也有相似的属性。例如，模拟生物的功能已成为新技术构思的源泉，实际上它也是类比移植法的一种。如响尾蛇导弹的制导系统，是从研究响尾蛇视觉现象出发。研究发现响尾蛇视觉不佳，它就靠一种特殊

[1] 田少煦. 数字色彩，色彩虚拟实验室 [J]. 国家精品课程，2008.

的热定位器感受红外线辐射来辨别事物。通过研究响尾蛇这种感受红外辐射的原理,制造出导弹的红外线自动导引系统。

4. 综合创造法

应用科学界有一句通用语:"综合即创造"。工程技术中的综合创造法之一就是将一个技术领域中先进的技术成果加以综合,创造出同类产品中高质量的新产品,它并没有更新技术原理和结构。第二次世界大战后,日本本田公司为了吸收各国发动机技术,先后购进了几十台国外的发动机,并组织专家逐一分析其优点,然后加以改进,综合设计出一种当时世界上最先进的摩托车。发散阿波罗载人宇宙航天器的美国航天局声称,他们运用的技术都不是自己发明的,他们只是把技术综合起来加以运用而已。

第八节 视觉思维——别有洞天

在本书的第三章,我们简要介绍了德国格式塔心理学派的学术研究成果。该学术研究成果告诉我们,人的视觉也有类似大脑的选择、筛选、学习、记忆的功能。譬如,人们倾向于记忆那些简要的、清晰的、独特的事物,所谓"言简意赅""要言不烦"是为了在传达信息时让人容易记住。人的视觉也有这样的倾向,所谓"视觉完形"理论,就是指视觉能够从事条理化、精简化、归类、补缺行为的过程。视觉有没有想象与创作的功能,格式塔心理学没有说明。但是,中国古代"画论"有"计白当黑"之说,"白"处就是"无"处,是要依靠人脑想象去填补的空白,从另一视角佐证了视觉想象与创作功能的存在(当然还有待实验的求证)。不过,1996年美国拍摄一部《脑海漫游》的科普纪录片,该片中有一部分内容反映的是脑科学家的视觉实验,也许有助于我们的讨论。哈佛大学医学教授在临床医疗过程中发现,一位患者由于交通事故损伤了大脑的视神经而出现了视觉故障。开始教授以为是病人的眼睛出了问题,但怎么治疗也没有效果,后来医生利用排除法发现是大脑里的视神经受到了损伤的原因。于是,他们获得一个重要发现:人的眼睛只是"看"的器官,最终起作用的是人的大脑中分管"视觉"的部分。接下来他们进行了一系列实验。最终他们得出了"是大脑而不是眼睛在看东西"的结论。为了便于说服更多的人,教授举例说明:当我们做梦时,眼睛是闭着的,可还是能够看到"栩栩如生"的景象。为什么呢?因为大脑没有"休息"而是在"观看"。除此之外,我们听到一首童年时期熟悉的歌曲,脑海中会出现童年时期生活画面。说明大脑中已经储存海量的画面,一旦需要就会浮现出来。至此,也使我联想到自己的一些作画体

验。当我想要画一幅画时，脑海中会预先出现一幅完整的画面（做模型也一样）。这种大脑视觉功能用得越多越熟练，长期不用，脑海中就不容易出现类似的视觉"画面"。我曾经听说过有的画家在家中故意留一块霉迹斑斑的破墙，上面有许多抽象图形，无事就盯着看，直到看出"幻觉"、产生"画面"为止。这种创作方法虽不能说完全科学，却符合大脑的视觉原理。至于人的"梦"的内容是否是大脑"创作"的结果，这是另一个讨论话题了。

想象是人脑对已有的事物表象（包括图像）进行加工改造、创造出新形象的过程。人们在反映外界事物时，不仅能在头脑中再现过去经历过的事物形象，而且还能在已有知识经验的基础上，形成从未感知过的或现实中还不存在的事物的新形象，并且能够绘制和制造出来。想象的两个主要特征是形象性和创造性。想象的基本材料是表象（包括图像）。任何想象都不是无中生有、凭空产生的。构成新形象的一切材料都来自过去的生活积累和体验，此刻，大量的视觉图像记忆对创造新形象有非常重要的借鉴、参考、启迪作用。如何充分地运用人脑视觉的功能，挖掘大脑视觉思维的潜能，有可能打开研究设计思维的另一扇窗户。

长期的专业训练和职业操作也会改变一个人的大脑结构。"职业造就一个人"不仅体现在这些表象中，甚至在更深层次上也是成立的。神经科学的最新研究告诉我们，职业不仅给每个人的体貌举止打上了某些烙印，而且还在大脑内部留下了印记。在图书管理员和卡车司机的大脑皮层的皱褶内，存在着可证实的生理差异，这种差异并非与生俱来，而是随着职业经验的积累和专业技能的习得才逐渐产生。脑神经网络的结构在这一过程中出现变化，使个体远不止只是"看上去就像干这行的"，而是彻底拥有"干这行的大脑"！俗话说"打铁成铁匠"，殊不知真是说到点子上了。

克拉拉·詹姆斯（Clara Jamesl）既是小提琴演奏家，也是日内瓦健康卫生学院的神经科学家。在脑神经研究中，她让专业水平不同的钢琴家聆听一些或多或少有违作曲规律的乐段，并利用成像技术分析他们的大脑。结果表明，只有经验最丰富的钢琴家才能觉察一些极其微弱的不和谐（非音乐工作者完全听不出来），而这甚至在他们尚未意识到时就发生了：不和谐音出现后约200毫秒（抵达意识约需300毫秒），大脑的一些深层区域（涉及记忆和情绪管理的海马区和杏仁栈）便被激活。练习乐器同样也能使音乐家的大脑发生变化。除了激活大脑深层区域，使之出现听觉"第六感"，音乐还能改变大脑皮层表面涉及细微运动和动作协调的区域。研究证实，连接大脑两个半球的纤维（胼胝体）增厚，而这正是长时间重复协调双手运动给大脑刻下的印迹。体感皮层的灰质增厚，增厚部位则根据乐器有所不同。对小提琴手来说，增厚的是专门处理来自左手手指，尤其是食指的体感信息的区域。年

复一年，涉及辨别音高、时值和节奏的初级听觉皮层与次级听觉皮层增厚。由于不断重复精准的动作、每日集中注意力聆听而引发的此类变化，也可能出现在一些必须调动精密运动机能的职场人士（首饰匠、制琴师），以及极度依赖听力的专业人士身上，一如海军中专门负责识别军舰声音信号的"金耳朵"声呐监听员。

　　研究报告虽然没有关于设计师、画家的脑神经实验报告，只要我们观察周围熟悉的设计师、画家，就会发现他们的思维方式、行为举止、视觉记忆方式与其他职业的人确有不同。在行为处事方面，他们不愿意循规蹈矩，喜欢标新立异，对新出现的事物有强烈的好奇心；在职业专业化方面，对所观察到的造型形态、色彩、材料有着似乎与生俱来的敏感。研究人员曾经做过实验；在两幅看上去差不多的画面中，存有一些细小的差别。一般人很难看出来，指出这些差别的成功率，专业画家的敏感度比一般非专业人士高三倍。常识告诉我们，经过长期专业训练的画家对形体、比例的敏感度、对色彩色相的类别、鲜艳度、对光线的明暗层次的感受能力，比一般人要高出百倍。在视觉记忆能力的测试项目中，例如，人面识别、地标识别、图像识别、色彩识别等项目，画家和设计师比一般人群得分也要高出许多。有趣的是，一种能力由于经常使用，它会变得越来越强，以至于成为一种本能的职业习惯，而那些经常不用的技能，就会越来越退化。

第九节　技术创意——借力发挥

　　技术创意是科技高度发展的产物。所谓技术创意，顾名思义，就是基于现有"技术"成果上的"创意"。技术成果分为两大部分：一部分是"自成体系"的技术成果，其目的是解决终端的问题，终端的问题解决了，任务也就终止。例如，某项自动化生产线的建成、某一颗火箭的成功发射。另一部分是"未完成式"的技术成果，例如，某一种新材料、新软件的开发运用、某一种新能源的提炼、某种新的人机互动方式等。这种技术成果仅仅提供一种形式、手段和工具，其内容与功能需要设计者去赋予。例如，材料技术科研人员已成功开发出新的材料，这种新材料可随着温度的变化产生不同的颜色和图形，或者该材料具有形态的记忆功能，在一定的条件下会恢复原来的形状。此时，需要设计师或其他技术人员在此基础上开发出其他满足不同功能的产品。设计师可在此技术成果上，开发出诸如色彩温度计、色彩水温奶瓶、色温仪表盘、医用体温服饰等一系列围绕新材料运用的产品。

　　形成技术创意方案，离不开设计人员对现有新技术、新发明有基本的了解。设计师应时刻关注当下技术发展的新动态，对科技界出现的新技术保持职业的敏锐

度。在设计教育领域,浙江大学计算机工程学院工业设计系在2014年开设了一门课《技术创意》课程。该课程的教学大纲是"数字媒体技术专业、工业设计专业的专业选修课程,其课程定位主要是瞄准前沿技术发展的基础之上,进一步拓展专业基础课在数字媒体技术和工业设计领域的整合应用,打通数字媒体或者工业设计的学生因为自身知识结构导致的技术与创意的隔阂。在专业基础课预修之后,例如,设计基础、信息产品设计等。本课程对从事专业的信息产品开发或者是工业实体产品开发都有着融会贯通的作用"。可以预见,在设计教育领域内的专业跨界、学科跨界的教学实践会接连不断地出现,也是培养技术创意人才的主要途径。

另一类的创意设计是由设计师首先提出来的。设计师根据对生活的观察、对未来的预测、对时尚趋向的敏感,提出一些暂时没有人想到、现代技术又达不到的新设想。在某些国家,企业中的设计部门不仅要设计满足当前市场需求的产品与设施,还需要有异想天开的本领,设计出未来十年以后的产品与设施,即便当时的技术做不到也没关系。从此意义上讲,一百多年前的儒勒·凡尔纳(19世纪法国著名科幻小说家、剧作家,1828—1905)应该是技术创意设计的先驱,他在《气球上的五个星期》《八十天环绕地球》等小说中提出的许多幻想与创意,都一一被科技人员、发明家与设计师实现。

 知识链接

顿悟,原是佛教用语,也称"见道"。意指修行者经过长期修行,到了某一天突然"顿悟",进入被禅师们描写为:"智与理冥,境与神会"这种状态。一个人到了顿悟的边缘,就是禅师最能帮助他的时候。一个人即将发生飞跃了,这时候无论多么小的帮助也是重大的帮助。这时候禅师们惯于施展他们所谓"棒喝"的方法,帮助学员发生顿悟的一跃。如果棒喝的时机选择的好,确实能够帮助弟子发生顿悟。禅师们常常用"如桶底子脱"比喻和形容顿悟的状态。桶的底子脱了,则桶中之物一倾而出,所有的问题都暴露出来并找到了解决的方法。

无论是学习、修行、研究等活动,都不同程度地存在着顿悟现象。大器晚成的人我们也可以说他是比较晚顿悟的人。顿悟了以后,会产生令自己也感到迷惑的问题——如此简单的问题当初为什么认为那么难?

顿悟与灵感有相同之处,它们两者的共同特征都是经过长时期艰苦的思考获得的思想收获,不同之处在于灵感更倾向于发明创造、产生创意、获得解决问题的方法等,而顿悟更倾向于学理的获得、规律的掌握等非物质性质的思想收获。

案例14：埃托·索特萨斯——Memphis

埃托·索特萨斯（Ettore Sottsass，图4-1）是20世纪后期意大利设计的显贵，80年代早期孟菲斯小组（Memphis）的创始人。Memphis最初叫作"The new design"，后更名为Memphis，这一设计集团展示了将"优良设计"的传统准则推翻后的设计世界。他们设计了一系列不强调造型而关注表面装饰的家具和装饰品，还发出了"形式追随意义"的宣言。1981年，孟菲斯在米兰举办了第一次作品展，可谓惊世骇俗。

"60岁是人生的开始"正是埃托·索特萨斯的真实写照，他曾是建筑设计师，1947年他在意大利米兰成立工作室，从事建筑及设计工作，因为战后经济萧条只好转投制造商，开始工业设计。直到进入花甲之年，创立了孟菲斯。埃托·索特萨斯以自己的人生经验为基础，达到了设计的新境界，领导着意大利设计乃至全世界的设计，被称为意大利设计界的教父。

"隔板家具"—Carlton 卡尔顿书桌（图4-2）是孟菲斯影响最为深远的代表作之一。可爱而轻松的颜色与一般家具完全不一样，整体的模样更能感觉到童年的气息。埃托并不关心自己的设计是否忠实于隔板家具的功能，而是把全部的精力投向怎样才能温暖地呈现出幽默的氛围。他的隔板不是垂直的而是倾斜的，从形态上看像个淘气的孩子或是机器人，色彩上能唤起人们的快乐情绪。

他于1959年设计的Olivetti便携式红色打字机（图4-3）在世界范围内被认可，埃托·索特萨斯先生把自己的打字机比喻成"反机器的机器"，人性化的概念在此被首次提出。它的特点在于几乎低到键盘位置的托纸器，一个收藏机器用的箱子，尽管它最让人记住的是那红色，这一产品在情人节发售，引起抢购热潮。他还设计过细菌纹地毯（图4-4），发挥了他特有

图4-1 埃托·索特萨斯

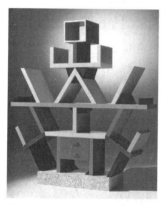

图4-2 Carlton 卡尔顿书桌（附彩图）

图4-3 Olivetti 便携式红色打字机（附彩图）

的调皮劲儿，用了人们想象不到的对象作为设计素材，看似漂亮的黄颜色设计，其实是细菌花纹，不能栖息细菌的地毯里居然有很多细菌图案，很有趣。再怎么奇特的素材，经过埃托·索特萨斯的设计就变成了幽默轻松的作品。不要忘记他是学建筑的，他设计过产品，现在我们又看到了他的平面设计作品，所以设计本来就没有界限。

图 4-4　细菌纹地毯

案例15：迈克尔·格雷夫斯——形式追随功能

迈克尔·格雷夫斯（Michael Gravestone，图 4-5）是美国建筑师、建筑教育家。1934 年生于美国印第安纳波里斯，1959 年毕业于哈佛大学，获建筑学硕士学位。1960 至 1962 年期间留学意大利罗马美洲学术研究院。1962 年返国，在普林斯顿大学任教。1964 年开始设立建筑事务所。

格雷夫斯为意大利 Alessi（阿勒西）公司设计过一系列具有后现代特色的金属餐具，其中的"快乐鸟"水壶（图 4-6）获得了最大的成功，被认为是一件经典的后现代主义作品。这把水壶具有一个最突出的特征，就是在壶嘴处有一个初出茅庐的小鸟形象，当壶里的水烧开时，小鸟会发出口哨声，非常形象。会吹口哨的水壶最先是在 1922 年芝加哥家用产品交易会上展出的，是一位退休的纽约厨具销售商约瑟夫·布洛克在参观一家德国茶壶工厂时得到灵感设计的。迈克尔·格雷夫斯设计的水壶上，有一条蓝色的拱形垫料，能够保护手不被金属把的热量烫伤；它的底部很宽，这样能使水迅速烧开，上面的壶口也很宽，便于清洗。尽管起初制造商认为格雷夫斯 7.5 万美元的酬金过于昂贵，但当销量达到 170 万个时，证明了引进生产这种水壶是一个明智的决定，而且也体现了现代主义的形式追随功能的信条，不愧为一件情趣化的设计。

还有一套颇具装饰性的集市茶具和咖啡具系列——摩卡煮咖啡壶（图 4-7），其结实的造型源自新

图 4-5　迈克尔·格雷夫斯

图 4-6　"快乐鸟"水壶

图 4-7　摩卡煮咖啡壶

古典主义建筑，残留着浓厚的文艺复兴建筑的痕迹，且用上了他喜爱的钴蓝色，颇有迈克尔·格雷夫斯的形态风格。与意大利设计师立足于自由的感觉做设计，迈克尔·格雷夫斯更着重于用对称的形态来设计，而且建筑师的经历成为他能够做破格性设计的背景。

迈克尔·格雷夫斯的这些产品设计与之前美国功能主义设计完全不同，除了功能上的满足之外还能追求心灵上的满足，他所以能做到这一点跟他的个人经历有关，1959年迈克尔·格雷夫斯从哈佛大学毕业后抓住了去意大利留学的机会，这也是他人生的转折点。使他能接触到意大利各种古典建筑，尽情地感受了古典的价值，人们通常把他列为美国后现代主义建筑师，但在他的建筑中可以感受到对古典建筑深厚的感情。1984年的丹佛中央图书馆（图4-8）就是引用意大利古典建筑的各个部分制作而成的，可以看作典型的后现代建筑。但他并没有为表现古典而表现，而是试图表现古建筑温和、优雅的风情。温和的大理石颜色、圆形建筑表面连续镶嵌的四边形窗户、顶部的树状结构、类似罗马柱的底部等，这

图4-8　丹佛中央图书馆（附彩图）

些都是把古典建筑高品质的形象高度浓缩在现代建筑中。

迈克尔·格雷夫斯不仅能设计可爱的水壶，他设计的俄勒冈州波特兰市大厦更是他扬名天下的代表作。他设计的迪士尼大厦（图4-9），柱子上的七个小矮人，让人一眼就能认出是迪士尼的标志，这是大众熟悉的图标，融合在迈克尔·格雷夫斯引用的西方古典建筑部分及他个人特有的色彩体系中，整体上表现出了活泼的、大众化的美国后现代主义特征。还有著名的弗洛里达迪士尼乐园的海豚宾馆与天鹅宾馆（图4-10），从外观、雕塑、景观、室内、内饰等多个方面完美地表现了他的设计世界。

图4-9　迪士尼大厦

图4-10　迪士尼乐园海豚宾馆与天鹅宾馆（附彩图）

案例16：菲利普·斯达克——设计"鬼才"

图4-11 菲利普·斯达克

菲利普·斯达克（Philippe Starck，图4-11），法国人，是当今最具个性的设计师，也是才华横溢的、成功的多面手，他以超前的、时尚的设计在20世纪80年代的设计界占据超级明星的位置。斯达克的作品总有令人惊讶的神来之笔，是技术与艺术的完美结合，具有鲜明的个人风格。在建筑方面有日本的朝日啤酒大厦、巴黎的ENSAD等；在室内设计方面有纽约的Paramount酒店、香港半岛酒店的牡蛎酒吧等；服装设计有Stark Naked；产品设计有Hook电话机等。他的父亲是一名飞行器设计师，他的童年记忆多半是关于父亲工作室的事情，工作室中他经常缝缝补补、切割、黏合、打磨、分解各种各样的物件，这个喜好伴其一生。

官方简历上说斯达克考入巴黎的Ecole Nissimde Camondo学院主修建筑。然而斯达克本人却曾经承认，他确实在这所学校注册过，不过从未去上过学。在他看来，如果你有足够精彩丰富的生活，就根本不用去学校。斯达克开始在皮尔·卡丹公司担任艺术总监一职，1979年成立了以自己名字命名的公司，这时他所设计的三脚椅和Costes咖啡店内的布置已渐受世人注意。真正让斯达克声名鹊起的是1984年为弗朗索瓦·密特朗设计的"密特朗总统书桌"。法国人将这一设计视为"重新设计"总统在爱丽舍宫的私人住所的开始。

图4-12 Juicy Salit柠檬榨汁机（附彩图）

斯达克说："我没有梦想过做设计，我只梦想为社会提供更好的服务。"在他看来，设计师必须记住设计本身是完全无用的，它没有绝对优先权，更不是绝对重要。斯达克的设计似乎完全不受时间的影响，时常占据最畅销商品的宝座。比如1990年设计的柠檬榨汁机Juicy Salif（图4-12），是一款榨汁机，把柠檬切开放在顶部一压，汁水就顺着顶部流下来。从实用性角

度来看，它不是最好用的一款，但是就是它这种三条腿和圆锥结合后的抽象的蜘蛛形态，隐约流动的曲线，蕴含着一种说不出的优雅和神秘美。使得很多人将它看作一件充满魅力的厨房装饰品，它还是很多设计师必备的收藏品。

　　斯达克一直在设计形态优美的产品，比方说刀子（图4-13），他把刀刃的优雅曲线和刀柄下部的曲线相协调，表现了羽毛一样轻盈的感觉，锋利的金属感被柔软的曲线中和，使原本坚硬的固体感好像液体一样优美地流动。图4-14是为德国著名导演设计的椅子，支出的三条树枝状的腿给人印象深刻，这个不对称的腿和座子的模样掩盖了它的实用性，让它看上去更像一件雕塑艺术品。1989年设计的牙刷（图4-15）也是斯达克无数名作中屈指可数的作品，简约风，牙刷反过来插在支架里，这是设计的全部，但是这反过来放置的想法很具有颠覆意义，一般牙刷是被挂在浴室的某个角落，或是放在容器里，可斯达克偏偏要让它像雕塑一样立在那里。

　　斯达克特别偏爱牛角形，他在1988年设计的Ara牛角灯（图4-16）是与意大利Flos的第一次合作，前卫的牛角设计加上高调亮银的时尚质感，体现出不凡的艺术个性，另外，在开关设计上还留给用户一份惊

图4-13　刀子

图4-14　导演椅（附彩图）

图4-15　牙刷

图 4-16　Ara 牛角灯

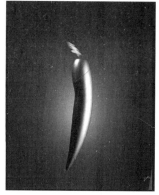

图 4-17　阿尔贝维拉冬季奥运会圣火火炬

图 4-18　摩托车

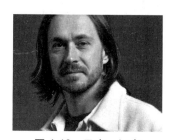

图 4-19　马克·纽森

喜，牛角向下是开灯，向上是关灯，一种绝无仅有的创新感受。我们能在日本东京的啤酒大厦的顶部看到牛角一样的形态，还能在阿尔贝维拉冬季奥运会上看到，他在 1992 年设计的圣火火炬（图 4-17）也流露出牛角的形态，还有 1995 年设计的摩托车（图 4-18），橙色与灰色的调和，给人一种圆鼓鼓可爱的感觉，他的牛角设计在每个部分都有，特别是发动机部分，整体呈圆形，与一般摩托车追求速度感有很大区别，他用委婉、柔和的形态做点缀，让这部摩托车具有独特的魅力。

斯达克是个设计"鬼才"，他的创作灵感在生活的每个细微部分都留下痕迹。他也曾有过惊世骇俗的主张，比如"I have no style"，他认为风格是让设计师停滞不前的结果，说明该设计师不再具备独特的思维能力。他还敢于挑战"less is more"的设计金科，认为设计是拒绝任何规则和典范的，设计的本质在于不断地探索与超越，从而打动人们的内心。斯达克一直批评将设计停留在物体本身这个层次，他更关心设计对人一生的价值，他所追求的设计是要与人类对话，既不要成为人类的奴隶，也不要被当作人类工具的奴隶。从他的作品中，我们能感觉到幽默和模糊感，当然还有与之呼应的法国传统文化。他的这些观点和旺盛的创作精力，或许与他的人生经历有关，因为他不是一个重视正规教育的人，不愿意被固定的思维所束缚。

案例 17：马克·纽森——Lockheed Lounge

说到工业设计，马克·纽森（Marc Newson，图 4-19）绝对是继菲利浦·斯达克之后的"鬼才"级人物，也是当代最受欢迎的工业设计大师之一。1963 年出生于澳大利亚悉尼的他，童年的大多数时间都跟随母亲一起在外漂泊，游历了欧洲和亚洲很多国家地区，他的

启蒙教育几乎是在这些旅途中完成的，丰富的见闻和生活体验为这位创作奇才的成长奠定了基础。他一直惯用擅长的生物形态主义作为流线型设计主轴，使他的作品能展现柔美，消减高科技工业所带来的冰冷、坚硬感。他还希望他的所有作品之间能有一条线，连贯相同的精神和概念，这就是他所推崇的"柔和极简主义"，马克·纽森曾被美国《时代周刊》称为"为世界制造曲线的人"。

马克·纽森的代表作是这把 Lockheed Lounge 躺椅（图 4-20），他从小就喜欢到外祖父的车房工厂里摆弄各种工具，做些稀奇古怪的东西，后来顺理成章地进入悉尼艺术学院学习珠宝设计及雕塑。1984 年的毕业展上，他把 18 世纪的马车座椅加以改造，以"创造一个流动的金属形式"为概念，运用铆钉拼接铝板方式，推出了这一款躺椅。以手工打造的再生银色金属漆与弧形线条，呈现出了具有迷幻色彩的流动感。

很幸运，刚毕业没多久的他就被人引荐给了法国设计怪杰菲利浦·斯达克。借着 1986 年在斯达克为纽约派拉蒙酒店的设计案里，用了马克·纽森那只著名的椅子——Lockheed Lounge 躺椅，一夜之间 23 岁的马克·纽森成名了。2006 年，还是这把椅子在索斯比拍卖会上，创下在世设计师拍卖纪录 96.8 万美元，成为世界上最贵的椅子。

图 4-20　Lockheed Lounge 躺椅

1987年，马克·纽森前往东京正式开始他的设计生涯。东京时期的马克·纽森崇尚棉和木等天然材质，迷恋不间断的圆弧线条，他的作品在亚洲、欧洲广泛展出。凭借其独特的设计视角，他在这个时期为意大利品牌Cappellini所创作的Felt椅和为日本品牌Idee设计的Embryo椅子（图4-21）更被设计界誉为"世界十大最值得收藏的椅子"。这把胚胎椅以子宫内的胎儿为原型概念，与三只脚的玩味设计，并采用聚氨酯泡棉和柔软的织布，制成又舒适又高识别度的造型椅，曾被誉为"人类百年生活史上100件经典"之一。

因为一直不满意市面上设计与工艺无法兼具的手表，纽森和瑞士一家手表商合作，自己设计、生产了Ikepod腕表。1994年共同成立Ikepod品牌，并致力于亲自设计、研发机械表中精密的陀飞轮与机芯技术，并在2008年推出一款不需任何动力、只靠温度变化就能永恒运转的精湛工艺技术的Atoms561空气钟（图4-22）。为了赋予这款空气钟精致、现代的外形，除了采用法国历史悠久的巴卡拉水晶作为外壳，内部也以不锈钢精密零件打造。马克·纽森表示"我觉得设计师，特别是年轻的设计师，要有信心跨越不同行业。"在这种信念下，他设计了落地灯、服装、鞋子、摇摇马、电子炉盘、吹风机、概念床、概念车、概念飞机等不同的产品，俨然成为跨界的宠儿。

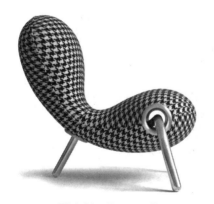

图4-21　Embryo椅子

图4-22　Atoms561空气钟

案例18：刘小康——椅子戏

刘小康（Freeman Lau，图4-23），1958年生于香港，毕业于香港理工学院，1982年在新思域设计制作担任设计师。1988年应靳埭强先生邀请，合力成立"靳埭强设计有限公司"，1996年易名为"靳与刘设计顾问"。刘小康在国际国内获得无法计数的各类大奖，他还是香港十大杰出青年称号的获得者，是香港设计中心董事会主席。

图4-23　刘小康

最出名的是他为屈臣氏蒸馏水设计的水瓶（图4-24），荣获"瓶装水世界"全球设计大奖。屈臣氏这个有着上百年历史的品牌在刘小康的设计下，已成为时尚的一部分，圆润的新曲线，轻快的青绿色，便于拿捏的凹凸位置上晶莹通透的折射效果，能当杯子饮用的樽盖等，这些元素都受到年轻人的喜爱，重新包装的屈臣氏蒸馏水在市场上赢得超过百分之五十的占有率。在该项水瓶设计中，他邀请了十二位本地不同范畴的艺术家在百年纪念的水樽上自由发挥，以年轻人的多元文化为切入点，一人一个月各自天马行空为水樽设计插画，分别藏入watsons water十二个英文字母，并列排放，即串成整个英文字。低调但有力地强化了品牌形象，而水樽则变成最小型却极度普及的"公共艺术空间"，呈现香港亦中亦西、多元又灵活变化的城市文化特征。刘小康做到了在提升品牌市场占有率的同时，还促进了本土文化的发扬。

图4-24　屈臣氏蒸馏水的水瓶

刘小康对纯艺术创作也有着一份浓厚的热爱及坚持，经常创作及展出概念及装置艺术作品。1992年获夏利豪现代艺术比赛雕塑组冠军、1994年获香港当代艺术双年奖、市政局雕塑设计奖及1998年市政局艺术奖等。代表性的装置作品是椅子系列（图4-25），有的用高低、平衡、多寡、分合、背向等造型奇趣的椅子探问各种社会关系。有的用跷跷板的造型来唤起孩

 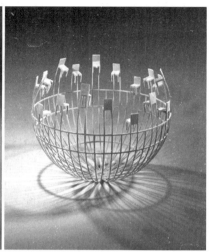

图 4-25　椅子戏

提时代的回忆，你一高，我一低，透过动作互相协调，总能配合得恰到好处。城市之中，每个人都有自己的想法，有自己的利益之处。若大家都各安本分，和而不同，像孩童在跷跷板玩耍般多加沟通，则能成就和谐的快乐之城。有的用椅子重重叠叠地挤在一起，像香港人生活在闹市中，空间虽小，大家却有各自的位置。椅子以中间为核心向四方八面伸延，而市民也积极向周边，以至世界各地发展，寻觅更广的生存空间，开创另一片新天地。

在商业设计及纯艺术创作之间，刘小康走出了一条兼容并蓄的路，"椅子戏"巧妙地从不同的角度，解构了"人"与"椅子"或"人"与"人"之间的微妙关系，包括以不同的设计美感探讨"两性关系"，将生活的体会融入了艺术创作之中。经过近十年的发展，刘小康把创造出来的"椅子戏"变成了家具。在"竹"的两百种可能主题展上，刘小康再一次引领人们回到一种自然生活的状态，对竹子产生一种新的生活概念。

刘小康对设计的贡献并不限于其个人创作。自1990年起，他就积极投入于设计的公共服务，如担当香港设计师协会主席及发起"设计与香港委员会"，使

得香港政府对设计从业者的尊重度大大提升。他还担任多个非盈利设计机构的领导职位，包括香港设计中心董事局副主席、香港设计总会秘书长及国际设计管理学会的顾问。2006年，刘小康荣获香港特别行政区政府颁授的铜紫荆星章，以此肯定其在国际舞台上为提升香港设计形象所付出的努力。如图4-26"竹"的两百种可能是刘小康设计的作品。

图4-26 "竹"的两百种可能

第五章　缜密再缜密

没有一个正确的方法,犹如人在黑暗中行走。

——弗兰西斯·培根

好的方法将为人们展开更广阔的图景,使人们认识更深层次的规律,从而更有效地改造世界。

——巴甫洛夫

本章导读

在设计学科范畴内,有偏向于艺术创造与想象等感性思维的表现性专业,如平面设计、服装设计专业;有偏向于分析与逻辑等理性思维的功能性专业,如建筑设计、工业产品设计专业。每一个专业都有自身的特点,由此引发出不同的专业思维特征。本章侧重讨论以分析与逻辑见长的工业产品设计专业的设计思维与行为特征,以及如何将艺术创造的感性思维融入分析与逻辑思维中去。

第一节　精确的调查——成功设计的前提

在现代大工业生产条件下，设计师的产品设计作品是由流水线大规模、大批量生产的，具有批量大、更新快、投资多、风险高的特点，这使得设计人员感到产品设计的压力比任何其他设计专业都大。首先，由于工业产品是批量生产、规模化经营，投资必然巨大，工业产品的生产必须先期投资建造新的流水线，招收新的技术工人，然后才能进入生产流程；其次，新产品开发还涉及企业的各个方面，从设计部门、生产部门到销售部门，最后还要获得消费者的认可，可谓牵一发而动全身。流行在行业内的一句话是：一件好的产品可以救活一个厂，也可以毁掉一个厂。目前，产品设计师的地位上升很快，可以直接与公司总经理对话，与总工程师地位相当。但与此同时，责任也比以往更加大了。我们可以拿它与其他设计专业相比。建筑设计专业（包括景观设计、室内环境设计）面对的是一位甲方，即委托方，要么以政府为代表，要么以公司经理为代表，只要被委托方通过设计方案，设计师即可进行工作；视觉设计师面对的也是一个客户，那就是接受信息的消费者。而产品设计师面临的却有两位甲方，一位是委托方，要么是公司经理，要么是企业主；另一位是广大的消费者。于是，产品设计师考虑的问题又要多一层。产品设计非常强调设计前期的市场销售业绩调查、使用者问卷调查、使用人行为分析调查等。此外，还要了解生产企业的情况，了解产品成本能否控制、工艺能否达到要求等。总而言之，设计师面临的两位甲方都要照顾到，才可以进入下一步工作。进入设计程序后，要做很多现有产品前期的分析工作。如果是开发型产品设计，还需要先确定目标消费群，也就是设计目标定位，要对这一部分人进行消费行为分析、心理分析，了解尽可能多的信息才能开始设计；如果是改进型产品设计，那就要对现有产品的不足进行全面的分析，是否是产品形态问题，还是产品功能单一、价格偏高、使用不便等问题。如果是，那就要找出产生这些问题的原因，即为什么功能单一？为什么价格偏高？为什么使用不便？等等。如果设计师不经过如此周密的调查和分析，其设计的目的是不可能达到的。我们可以看到，设计师在这个阶段的思维活动是没有多少浪漫性可言的，需要的是严谨的定量分析和仔细观察，尽管有些枯燥但却是必需的。进入设计的初级阶段，设计师的自由度相对要大一些。此时，设计师俨然是一位创造万物的主宰者，设计师和他带领的团队面对错综复杂的问题和诉求，抛出一个又一个充满创意的方案。可是，这样富有诗意的时刻终究有限，拥有了一定

数量的设计方案以后，如何评价这些设计方案的优劣程度及它的有效性。又一次要求设计师和设计团队冷静下来。设计师必须尽可能客观地从正、反、中间的各个程度，以及各个方面严格审视自己的作品，从中再优选出可以继续发展的构思稿。

根据论者本人的经历和体验，产品设计非常考量一个人的理性思维能力，与其他设计专业相比，如视觉传达设计、陶瓷玻璃设计专业相比，设计师的浪漫情怀和个性表现要逊色很多，其创造的自由度也要狭小得多。与其说是"设计艺术"，还不如说是"设计技术"。尽管在设计过程中有工程师与你配合，如果你对设计对象的结构、材料、经济核算、市场不了解，完全有理由怀疑你能否帮助企业走向兴旺。如果你的计划性和执行的逻辑性出现问题，在限定的时间和空间内没有达到预先设定的目标，则将给委托方造成巨大的经济损失。

在工业产品设计过程中，一般来说需要经历以下几个程序。

（1）搭建沟通平台。在进行产品设计之前，第一件要做的事就是搭建一个沟通的平台，建立用户、生产企业、设计者之间的沟通网络。

（2）组建高效团队。组建一个高效的且由不同专业人员组成的设计团队，以应对用户复杂的需求。

（3）制订周密计划。在实施计划之前，必须制订尽可能详细而周密的计划和备用方案。

（4）客观分析情况。尽可能客观分析情况，排除主观臆断。

（5）发挥个人才智。发挥团队里每个人的聪明才智，比依靠个别人超常发挥更重要。

（6）严谨推敲方案。排除个人感情因素，客观评价方案，做到有错必改、有偏必纠，并进行实践检验效果。最终验证产品设计是否有效，要接受市场的严格检验。

第二节　精密的分析——成功设计的准备

一位艺术家可以不依赖科学思维创作作品，而设计师则必须具备一定的科学思维才能完成实际工作；一位科学家也可以没有最基本的艺术思维的概念而从事他的研究工作，而作为设计师的生活可就没有那么简单，他们必须同时具备艺术和科学的素质，不仅需要具备一定的理论知识，而且必须具备丰富的实践经验。

早先的设计方法带有培根式的方法论特色，其基本观点认为：在社会科学领域，如果能采取不偏不倚的观察和耐心的推导，完全能够达到如同自然科学领域

一般的客观性。具体地说：①观察和记录所有的事实（而不应该怀有对事实重要性的猜测，有选择地观察和记录）；②对观察和记录下的事实进行分析比较和分类，在此过程不作任何非逻辑要求的臆测；③在对事实进行分析后能从结果中归纳出普遍性原理演绎，我们将能对现象做出解释，也能预测事实。由于受到当时科学乐观主义的影响。这种科学方法在某些方面被神化了。后来的事实证明，社会科学并不能采用完全理性的定量、定性的方法进行研究，于是给了直觉判断思维以合理的空间，承认了直觉判断思维所起的作用。

在设计方法论中。也增加了直觉、创造性和价值判断的内容，并把设计过程分为以下几个步骤：①列出问题（制定任务书，资料收集）；②分析问题（把复杂的问题分解成小块，对期望中的动作模式做出陈述，找出约束设计条件）；③综合（产生想法，把各方面的信息综合成一个设计答案，把设计答案变成现实要经历的过程）。

早先的设计理论往往会混淆设计与发明的关系，或者把设计中的创新等同于科技活动中的发现和发明。事实上，科技活动中的发现和发明，有些并非完全以是否有效作为出发点，有些纯粹是出自于科学技术人员的个人喜好。譬如，宇宙科学家在太空中发现了新的星座，在美洲大陆发现了新的植物物种等，虽然没有与实际生活发生直接的联系，但是并不能抹杀他们的贡献。其次，某些技术发明并不是依照原来的计划逻辑地达到目的的结果，而是科技人员在实验的过程中偶然获得的。譬如，医用X光仪器的发明，完全是在科技人员利用在实验过程中偶尔发现的现象再加以完善后得到的。而设计中的创新则不同，设计的创新过程必须有明晰的目标、预先制定周密计划的过程，仅仅依靠偶然性（不排除偶然性存在）是远远不够的。其次，设计的创新是以是否具备效用性为评价标准的，它对时空局限性的敏感度异常的高，有些超前性强的设计作品尽管非常优秀，却因为受到时空的局限而得不到公正的评价，尤其是在产品设计领域和时尚创意产业领域，这一现象非常普遍。

创新行为也不能等同于发明行为。创新行为需要实际应用，是一种市场行为，它需要接受市场的检验，要遵循投入和产出的规律。奥地利裔美籍经济学家约瑟夫·阿洛伊斯·熊彼得在他的《经济发展理论》中曾经精辟地指出："只要发明还没有得到实际应用，那么在经济上就是不起作用的……作为企业家的职能而要付诸实践的创新，也根本不一定是任何一种的发明。因此，像许多专家那样强调发明这一要素，那是不适当的，而且还可能引起莫大的误解。"[①]

① 李义平. 创新与经济发展——重读熊彼得的《经济发展理论》[J]. 读书, 2013(2).

由于设计活动有"预先构思"的思维特点（在本文"设计的实验思维"中也提到马奇的"假设"性思维），因此，从技术理性角度看，"解决问题"的过程是一个伪问题，因为在真实的设计实践中，问题并不是预先设置好的，而是必须在不明确的、无法界定的问题逐渐浮现以后，在"假设"问题的情形下进行思考，非线性、不稳定性、不确定性、反复性反而成了设计中的常态。在早期有人试图以理性逻辑的思维代替直觉的思维，后来人们发现此路不通，于是有一部分人接受了设计实践中具有复杂性、不确定性、不稳定性和价值冲突的事实。英国设计教育学家唐纳德·舍恩在教学中实验和验证了他的设计方法：①设计作业并不强求唯一的标准答案，这种答案可以是主观的、个人化的、试探性的、直觉的；②开放性讨论"边做边学"即非线性的、反复的过程；③反省的实践，即在行动中不断反省与修正。

对于具有鲜明的实践性的设计学科来讲，本人认为，不必不加分析地照搬科学方法论中的全部方法，设计学科与科学的实证方法、逻辑推理方法、验证方法有一定联系，但设计学科更多地呈现它的不可预知性的，类似于社会科学、发明应用科学的学科，其特征在于针对世界上出现的问题，先进行假设和创造性地提出解决方案，再观察实践的结果严格检验其成效。以往的设计经验在解决问题时能够起到很大的作用，但是，在面对新的问题时，设计师创造力的强弱、高低决定其设计的成败。

第三节　精妙的对策——成功设计的方法

《庄子》有《山木》一文，大意是说：庄子有一天带学生游历山中，行进途中见一棵大树枝繁叶茂，可伐木工人只是站在旁边却并不砍伐。庄子问其原因，伐木人回答道：此树木质不好，派不上用场，所以能够活到今天。下山以后，庄子携弟子住在一位老友家中，老友热情地吩咐家仆杀鸡摆酒款待庄子及弟子。家中养了两只公鸡，一只会叫，一只不会叫。家仆请示主人杀哪一只？主人回答："杀不能鸣者"。次日，学生问庄子"昨天山中大树因不成材而得以保全自己，而那户人家的鸡却因不成材而被杀。那么，究竟是成材好还是不成材好？"庄子回答道："种树木的目的是为了用，而养公鸡是为了打鸣的。当它们各自达不到目的时，就会得到相同的下场。"我们由此可以得到启发，目的不同，评价标准也就不同。在实际的设计活动中，我们也会碰到这样的情况，有的设计从技术角度看，都无可非议，但由于偏离了使用目的、违背了初衷，使得一流的设计也大打折扣。

一、满足需求的设计

人类的需求是设计活动中最重要的原动力,没有需求,就没有设计的产生。人类的需求,在每个不同的社会发展阶段便有不同的需求,呈现亚伯拉罕·马斯洛(Abraham Harold Maslow,1908—1970)[①]的从简单需求到复杂需求的五层次梯形结构。在新石器时代,人们的需求仅满足于能使用简单的工具。人类进入工业革命后,就不再满足于手工艺的单件生产方式,机械生产与流水线生产成为生产方式的主流。20世纪中叶以前,设计活动基本围绕着大工业批量生产这一主轴线展开,市场的需求就是设计的需求,是以满足人的需求为终极目标,因此,它是那个时代最常见的设计思维。

如果围绕着"需求"展开设计,那么,首先要分析人到底有哪些需求。需求可分为不同类型和不同层次。与之相对应的则有不同种类的专业。譬如,人们住的需求,须由建筑设计专业来满足;人们穿的需求,须由服装设计专业来满足;人们用的需求,须由产品设计专业来满足。要真正能够满足各种需求,需要不同专业对不同种类的需求进行深入的市场调查。市场调查分为两种:一种是横向的调查,一种是纵向的调查。横向的调查主要是了解设计对象的市场的覆盖面与来自消费者的信息反馈,包括同类产品的市场营销情况;纵向的调查主要是了解该行业近几十年内需求沿革的变化轨迹。以服装行业为例,不仅要了解市场上的服装消费情况,同时也要研究以往服饰流行的变化轨迹。在深入了解过去与现在的情况下,再进行预测性质的前瞻性设计。另举一个国外企业进驻中国市场的例子,为了了解中国文化,使设计的产品适应中国市场,瑞典的伊莱克斯公司进行了大量的调查与分析工作。在中国各地拍摄了数以千计的照片,以了解中国人对色彩、图案的爱好取向。尽管产品设计在斯德哥尔摩的工业中心完成,但都是针对中国市场进行了修改,其结果必然获得市场的认可。以上两个实例可以说明,需求型设计思想必须基于对市场需求深刻了解的基础上,它的创作源泉与灵感也来源于对市场服务对象的认知程度。

一般来说,当人们处在物资供应短缺时期,设计的主流往往是满足需求型设计,一旦人们告别了物资供应短缺时期,设计的主流将转向个性需求、情感需求、

[①] 由美国心理学家亚伯拉罕·马斯洛于1943年在《人类激励理论》论文中所提出。该理论将需求分为五种,像阶梯一样从低到高,按层次逐级递升,分别为生理上的需求、安全上的需求、情感和归属的需求、尊重的需求、自我实现的需求。

精神需求的设计,而设计的时尚和潮流也将环绕消费者突出个性、个人价值体现及审美取向展开。

二、改进的设计

世界上任何的发明成果,总是要经历产生、流行、衰落、消失四个阶段,即便是非常优秀的设计作品,也会随着时光的流逝而最终进入博物馆。这些客观规律的存在为改进型思维提供了很大的空间。改进型思维同样也必须对被改进物具有深刻的了解,如果没有深刻的了解,有可能重复停留在原来的基础水平之上。如我们要进行针对电冰箱的改进设计,首先要了解现有电冰箱有哪些优缺点,它的哪些优点要保留?哪些缺点要改进?哪些功能要增加?是整体改进还是局部改进?生产手段有没有实现的可能,等等。在整个设计过程中,还要广泛听取经销商和客户的各种有益建议,只有在大量调查研究的基础上才能提出科学的行之有效的改进设计方案。举一个非常典型的改进型设计的例子:在70年代的日本,用电饭煲煮饭已经很普遍了,后来有人发现,市场上电饭煲销量下降,有部分的家庭主妇又改用燃气炉煮饭了。于是,电饭煲厂家就派设计师亲自上门拜访家庭主妇。经过设计师的仔细询问和观察,发现家庭主妇们的日常家务量很大,往往要在同一时间同时做几件家务事,而最为困扰她们的则是电煲煮饭必须得有人在旁边看着,不然会有大量沸水溢出,而电饭煲的费用要高于燃气炉,这就是家庭主妇不用电饭煲的原因。于是,设计师在充分了解用户需要的基础上,把它改进为我们今天使用的、不用人看护的自动电饭煲。

在进行改进设计的过程中,对于某些知名度已经很高的产品,改进计划的速度和幅度都要非常谨慎地制订。如果形态改进尺度过大,会给那些固定客户产生陌生感、疏离感;如果改进次数过于频繁,会造成固定客户的无所适从感。

三、概念的设计

概念型思维设计是一种观念先行的设计,它与市场、工艺、材料等关系并不十分密切,设计能否最终实现并不是它首要关心的问题,只要概念能够成立,就可以采用相对应的设计手段表现其内涵。例如,国际性主题设计竞赛,往往首先提出一个概念,要求参赛者通过设计表达对该概念的理解,特别是近年来的国际性设计竞赛活动,允许通过各种手段演绎一种概念。在整个活动过程中,已没有艺术与设

计、平面与立体、空间之类的区别。如2004年上海国际双年展"都市营造"的概念；日本大阪国际设计竞赛历年来的中心概念"风""水""融""火"；波兰国际招贴画竞赛中心概念"东方与西方"等。概念型思维训练也在国内外的高等设计院校广泛运用，由于它不受技术条件与经济条件的约束，相对来说，对于培养与训练学生的创造思维非常有益。实际上，在艺术创作领域，根据某种学术概念进行创作已不是什么新鲜事，如法国存在主义作家让·保罗·萨特，他的文学作品就是存在主义概念的形象演绎；希区柯克的电影可以理解为他在用电影手法演绎弗洛伊德的精神分析与潜意识学说。概念型创造思维的训练，有利于我们从设计的形而下的思考上升到设计的形而上的思考，寻找从文字概念走到现实世界的实现通道。即使在区域规划或城市总体规划的前期，概念型设计也对今后的具体实例设计具有指导意义。如浙江省杭州市的西湖西进扩展工程，单就西进扩展设计概念的讨论过程就耗去大半年时间，期间虽然没有完成一项具体的设计，但它理念的导向将会贯彻到整个区域规划的全过程。

美国著名高等艺术院系的学生，无论是学绘画、雕塑等纯艺术，还是学广告、产品、服装、景观设计等，大都得接受概念设计的训练，与其说这是一种基本技能的训练，不如说是一种思维方式的训练，是在做一种柔性的"思维体操"。在这类概念（或观念）设计作业训练中，学生被要求对不少纯概念（或观念）做设计。通常的题目可能是：混沌、和谐、冲突、运动、上升、速度等。学生可采用抽象的几何形，或具象的但已经过处理的形作为设计元素。学生通过这类训练可以很快理解和掌握视觉语言与观念的内在联系。"观念设计同其他实用美术设计的关系，如同我们把整个设计领域比作一座金字塔，观念设计的位置应该是处于金字塔的顶端，其智慧的光芒自上而下，渗透到具体的实用设计的各个门类。"[1]

四、成果转化的设计

在科学技术领域和人文学科领域，通过转化其他学科的成果而产生的新发明、新思想比比皆是，特别是科技界的发明家，往往能从他人的研究成果中吸取教训，进而转化为自己的发明成果。而科学界的某些基础理论研究成果本身也具备相当大的转化可能性。例如，20世纪上半叶的量子力学研究成果使得原子能的运用成为可能；广义相对论帮助人类进一步探索宇宙的奥秘。至于科技成果转化为民用产品更

[1] 谭平，甘一飞，张永和. 概念艺术设计[M]. 青岛：青岛出版社，1999：6.

是不胜枚举，如微波炉的发明、可口可乐的发明、航空产品与军用产品的民用化；把交通设施设计原理运用在娱乐业的游戏设施上；将建筑的结构件设计原理运用在家具设计中等。即使在设计学科领域中，也有相互转化、相互借鉴的事实例子。譬如，在建筑设计领域，从自己本民族的文化传统中吸取养料，转化前人积累的知识成果为今天的生活服务，也不失为一种智慧的思考，既保留了传统文脉的延续，又在原来的基础上提升了传统设计思想；把包装防震材料的设计原理运用在防震建筑上，使得高层建筑提高了防震的能力；将履带的设计原理运用在健身跑步器上等。在设计教育领域，运用设计基础原理进行转化设计，也是一种转化成果型思维，如把色彩原理与色彩研究成果运用在设计中；把立体与空间构成原理运用在环境规划设计中……。此外，还有仿生科技成果的转化设计；材料科技成果的转化设计等，均属于转化成果型设计思维。

另一种"成果"转化的形式非常特别，我们经常在设计讨论过程中间会发现一个很好的想法，可并不适合现有的情形，但有可能对另外一个有着不同用途、不同文化背景的客户来说正是他们在寻找的，也可能是对一个不同问题的正确解答。有一次，我把一件投标没有录用的公共艺术品放到另一个投标项目中，结果出人意料地给选上了。丹麦有一家建筑设计公司曾经投标参加为北欧一家投资公司设计大楼的竞赛，结果没有成功。恰好此时中国上海南浦有一幢高楼正在设计招标，丹麦的公司里有一位中国留学生，他发现原来投标失败的方案里的建筑像一个中国的"人"字。于是他建议把它拿到中国去投标，结果尽出人意料地被录用了，因为中国当时正在大力提倡"以人为本"的设计理念。

五、"合同型"设计

所谓"合同型"设计，即是一种与机器批量大生产产品相对应的，以"合同制"的设计与制作方式，定制适合个人和家庭消费的产品、家具、服装、建筑等。其形式是根据委托对象的不同，适时而灵活地调整设计方案，采用类似于"私人定制"的艺术作品创作方式，设计和制作带有明显个人与小众群体特征的产品。这种以满足个人、小众需求的设计，即被人们称之为"合同型"设计。第二次世界大战以后，一种"合同家具"出现并发展起来。它是指依据设计师或设计公司与家具制造商、供应商之间所签订的协议或合同而生产出来的家具。在这样的合作模式中，委托方可以在设计与生产之前提出改进设计与制造的要求，在一些有足够购买能力与消费能力的顾客那里，他们已不满足使用大批量生产的规模化产品了，特别是一

些信奉个性消费、追求生活品位的新兴白领人群，这样的合同型定制形式有大批量定制和小批量定制之分。大批量定制的设计和生产是在企业原有的生产模具、流水线、工艺流程基本不变的基础上的个性化展开。"根据企业提供的基本菜单和生产样本，甲方（委托方）可以在产品形制、色彩等造型元素、局部功能和工艺方面提出自己的个性化要求，由设计、制造方作出相应的一定的配置调整或微调。"[1]显而易见，大批量定制所面对的是社会公众中并不算少的消费群体，它至今还仍然成为大规模生产的补充而体现自身的价值。小批量定制，甚至个人定制的合同形式也在近年来逐渐流行。首先体现在定制建筑（别墅）上，越来越多的人不满足被同质而群化的建筑，他们要求设计师专门为他们拥有的建筑而设计，以区别于他人。一些公众人物出现在公开场合，也会要求服装设计师专门为其个人设计和定制别具一格的礼服。某些商家也会聪明地迎合这样的需求而打出"限量制作"的旗号，以吸引顾客的购买注意力。在某种程度上好像又回到欧洲文艺复兴时期，当时达官贵人的服饰、用具、礼品都是委托著名艺术家设计和定制的，只不过这样的特权目前也能够被一般人所享用了。

现阶段设计消费市场流行一种"私享设计"风，设计的服务对象是那些更加注重自我的情感需求的消费者；选择产品不再人云亦云，而是希望建立一种与别人的看法、观点、行为不同的标新立异的生活方式，从而突出自身求异的消费者。不管我们愿不愿意，我们不可否认已经进入一个崇尚"私享"的时代，如私人飞机、私人汽车、私人游艇、私人别墅、私人藏书楼、私人博物馆、私人教练、私人造型师、私人设计师等。人们的求异消费心理伴随着新的设计哲学，使产品设计向着差异化、个性化、多元化方向发展。让产品赋予故事性、增加附加值的趋势日益明显，消费者对情绪价值与情感价值日益重视，人们逐渐进入感性消费时代的所谓一对一（One to One）的设计模式。设计师可以根据客户的需求，构建一组设计师—客户互相对应的设计服务模式，设计师可根据顾客的喜好量身打造设计方案。这种方式基本形式是一位设计师或者一组设计师只为一位客户进行设计服务，从而能更好地了解客户，根据客户的特点进行设计。一对一的设计模式可以考虑到客户的独特性和差异性，与顾客有丰富的交流时间、多样化的沟通方式、专业化的设计咨询，对设计师来说是一个综合服务，设计师必须具有丰富的实践经验，全面的设计涵养，娴熟的设计技能。不仅要迅速全面地把握顾客的需求，而且要拥有自己独到的见解与观点，以保证设计质量，优化设计方案。

[1] 章利国. 现代设计社会学[M]. 长沙：湖南科学技术出版社，2005：31.

六、实验的设计

尽管在大部分情况下，设计活动会受制于市场及委托方，但也会存在着那种非常个人化或类似于艺术创作型的设计。在人们呼唤情感回归与个性凸现、抵御生活同质化的今天，为个人化的实验设计提供了可能性与现实性，与艺术作品的创作相仿，实验设计不是为当下的需求而设计，而是为未来设计提供多种可能性，对于过去，它是一个颠覆者；对于未来，它担当着预言家的角色。实验设计允许存在偏激与失败，因为先行的探路者往往最易被击倒，但实验设计的创造价值却不会因为它的失败而丝毫受损。与市场需求型设计思维不同，实验设计并不针对庞大的消费人群。也与概念设计不同，实验设计常常处在设计的初始阶段，本身也没有清晰的概念。实验设计完全是在设计的过程中完成，由于它的价值主要体现在实验性与学术性，因而作品的接受面有限，只适合绝小部分的高消费受众和部分鉴赏家的口味，在某些情况下甚至根本没有受众。然而实验对于设计界观念的更新和对设计的推动作用却不可低估，尽管绝大部分的实验作品不能成为流行的消费品，却会对未来的时尚走向产生不小的影响。

目前，国内的实验设计仅仅存在于学术性较强的设计教育领域和某些研究机构，而在某些发达国家的著名设计师和设计公司每年都有新的实验设计作品问世，如法国每年春秋两季服装设计师作品发布会与时装表演、意大利米兰设计三年展、芬兰赫尔辛基海报展、威尼斯建筑双年展等。其展示的作品并非仅仅是为了迎合市场和大部分顾客，而是带有类似先锋艺术作品性质的设计展示，顾客订购的不是服装，而是在订购"艺术品"。在国内，20世纪90年代有部分国内外先锋建筑师在中国长城脚下建造了一批实验性建筑，结果出乎意料，有很多人订购那些看起来不能居住的房子。在目前的房地产行业内，也悄悄地改变了以往的房产营销方式，房屋的订购，是先有房屋样式再由顾客选购，其过程已经与艺术爱好者选购艺术作品相差无几。

以上多种设计思维向度的罗列只是按照需求类型进行简单的分类，在实际的设计思维活动中，还远远不止以上几种思维类型，并且各种思维类型互相之间交叉融合。

在本书的其他章节里，也表述过如下观点：即好的设计并不一定是有成效的设计。有的设计作品在设计水平、审美价值方面也许可获"金奖"，而在设计的时效性方面也许只能获"铜奖"。原因在于在设计领域只承认"对"的设计，而不承认"好"的设计。从某种意义上讲，设计是否能"生效"是设计的生命。编者曾有

幸参与"2010年上海世博会——城市生命馆"的策划设计，对编者而言，这一经历记忆非常深刻。在我们策划小组加入之前，已有其他小组做了在我看来非常棒的策划设计。不料，委托方并不接受这样的方案。后来分析原因找到了症结所在。原来，上海世博会不是专业性博览会，它具有明显的大众化特点，一种类似于"嘉年华"式的科普博览会；来自不同国家和地区的民族，有不同的文化背景、语言文字，博览会的主题展示应照顾到参观人群的文化接受度；参观人群中很大一部分是儿童和青年人，应充分考虑他们的心理需要；"城市生命馆"由老船厂旧仓库改建，有一些限制条件必须考虑。在此基础上，策划小组推出了较为务实的设计方案：以娱乐性为主、兼顾知识性的观众参与活动方式；减少文字描述，增加图形和实物表达，同时增加娱乐的成分；内容浅显易懂，照顾不同国家、不同文化程度的参观者；形式活泼多样，以互动娱乐的形式吸引男女老少参与；客观对待原有的环境条件，因势利导地运用现有资源。结果，与我们估计的一样，委托方认可了我们策划小组的设计方案。从这一实例中我们可以受到很多启发。设计是否成功并不仅仅取决于构思的巧妙、审美水平的高下、创意的新颖程度，更大程度上取决于与实际的情况是否相符、定位是否准确、对策是否精准。

第四节　精密的验证——成功设计的关键

辩证法告诉我们，世界上的事物具有多面性，面对不同的问题应该采取不同的方法，具体问题要具体对待。设计学科的首要使命就是帮助人们解决生活中的一系列问题，这些问题不外乎使用产品过程中的不便利、生活所处环境的别扭、对于健康和安全的担忧等。此外，人们需要不断地更换他们的服饰、汽车、使用产品，在衣、食、住、行、娱、用等各个方面，向设计师提出不断改进的诉求。在事物的另一端，这些诉求的主体自己却往往浑然不知、朦朦胧胧，因为他们提不出专业性要求，消费者往往被动地去消费设计师提供给他们的产品。这就使问题复杂化了，也就是说，设计师要自己向自己提出问题、自己向自己提出设想和需求。苹果电脑、苹果手机在问世以前，大众是没有这两者的概念的。因此，设想问题和验证解决问题的成效就显得尤为重要。设计师有时要扮演预言家的角色，在另一个场合又要扮演生活编剧和导演的角色。同时还要扮演消费者的角色。由他们提前确定消费者如何使用产品、如何支配自己的消费活动。于是，验证"编导"们的设想是否有效就成为首要的任务。在本书里我们也讨论过设计的"实验"性，其内容与我们现在讨论的"验证"不太一样，前者往往是产品—制造本身形态和材料、工艺的实验，后

者往往是使用的人与使用产品、环境之间效能的验证，这与社会人文科学提出的"实践是检验真理的唯一标准"观点有些相似。设计师的作品是否生效，需要在实际的生活实践中加以检验。因此，有人用诗化的语言形容设计：设计师设计的不是产品，而是生活方式。尽管有些夸张，但也并非没有根据。

美国人工智能专家和认知心理学家赫佰特·西蒙（Herbert Simon Simon，1916—2001）指出：在他们人工科学中，设计学科是面对人造世界（或人工世界）的科学，与面对自然世界的自然科学不同，设计学科具有相对程度的偶然性，与"事情可能会如何如何有关"；而自然学科具有相对的必然性，与"事情是如何"有关。于是他将创造、判断、决定、选择这些设计思维过程作为研究对象，提出了设计方法的基本特征：即构思与交流，判断与建构；制定决策与战略规划；评估与系统整合，后来又加上沟通与表达。他把设计方法的基本特性形容为"预先构思"，即在还没有具体事物出现之前的设想行为。于是，他提出了设计师需要具备的设计方法与能力：①在解决设计问题的同时，也要对专业外的知识抱有好奇心与创造力；②有能力判断哪些方案能在特定的环境条件下实施，哪些则不行；③在将概念转换为产品的决策过程中，在销售、处理、回收利用产品的过程中，能够与他人包括其他领域里的技术专家协同合作；④有能力从制造者、使用者、社会三方面的需求出发，客观地评价产品的价值；⑤能够在构思规划阶段运用恰当的表达方式表达思想；⑥能够接受设计产品严格的"验证"，反复矫正不切合实际的设想。①

设计学科内部个专业对于"实践验证"的要求也不相同，建筑设计要求验证的是空间划分是否合理，是否符合业主要求，建造风格是否与行业特点相符；工业产品设计要求验证的是产品是否满足人们便利与舒适的愿望；视觉传达设计要求验证的是信息的传达是否及时、准确、便于记忆等。

一、平面设计的设计思维

平面设计有它自己鲜明的专业特点，这种特点必然在设计思维方面反映出来。国内著名设计史家王受之认为：平面设计是最受意识形态影响的设计门类，其原因有：①印刷媒介是一个展现平面设计各个元素的"舞台"，平面设计因为与印刷关系密切，或者说因此往往受到印刷服务对象的限制和要求的影响，从而与不同时代的社会、文化、政治、经济关系密切；②由于平面设计在各类设计范畴中与文字关

① [美]赫伯特·西蒙. 人工科学[M]. 武夷山, 译. 上海：上海科技教育出版社，2004：107.

系最为切近,所以平面设计的兴衰与社会意识形态的起落互动伴生。"一部平面设计史,可以被看作一部社会发展史的缩影。"平面设计最能体现时代精神和特定的文化意味。同时,平面设计也是"民主的艺术形式",因为随着印刷技术的现代化,大批量生产才成为可能。只有在这种前提下,才能使艺术走出形而上的"尖塔",才能为大多数受众所接受。

由于有了上述特点,因此,在平面设计思维上也出现于此相对应的特征。

(1) 平面设计师首先需要考虑如何准确地、最大范围、最强功效地传播主题信息,为了有效地传播主题信息,可以采用包括艺术手段在内的所有平面设计手段,如文字、图形、矛盾空间、荒诞组合等。

(2) 创意在先,任何主题,包括严肃的、枯燥的主题,必需要以趣意盎然的形式呈现,这就要求主创人员具备强烈的创造意识和高超的创意能力。

(3) 对委托方负责,同时也要对视觉设计与信息传达的接收方负责,预先估计未来的社会效应,避免在公共空间产生视觉公害。

(4) 审美标准的多元性。平面设计中的审美与艺术作品的审美有较大的区别,为了达到快速传达信息"抓眼球"的视觉效果,有时候需要怪诞的、丑陋的形象出现。

(5) 广告宣传、包装宣传要实事求是,不能出现一切容易引起法律纠纷的不实之词。

(6) 实用视觉导向设计需按照严谨的专业规范进行设计。

平面设计专业有了上述设计思维特征,对平面设计师也就提出了如下的要求。

(1) 平面设计师需要具备基本的社会道义感和社会责任意识,不能纯粹为了商业利益而设计。

(2) 具备艺术创作所需的形象思维能力和丰富的想象力,能够将两者或两者以上不同的物体通过巧妙的创意构思连接起来。

(3) 在视觉导向设计专业领域内,有能力把控视觉信息传达的准确度、识别度、记忆度,避免对公众的视觉误导。

新创意时代已经将"平面设计"这一概念赋予全新的认识,从某种意义上说完成了思想观念上的转变。

中国美术学院设计艺术学院教授、平面设计师成朝晖在一次有关平面设计专业的访谈中补充道:"创意时代的平面设计出现两种现象。①把日常生活陌生化、新鲜化,是高水平的平面设计创意思维。这是打破旧的思维模式,重现诠释对日常生活事件与物件的理解、认知与表达,保持足够的敏感度去体察其中的微妙变化,并

及时记录下几乎是一晃而过的闪光点，最大限度地发挥联想与想象力，体现特殊的创意灵性与思维律动。②平面设计是一个多维的创造性空间，而不是仅仅停留在纸面上的思维方式。这里包含两个层面的意思。一是以三维物体为二维设计的载体，摆脱传统平面，在图形的表现上融入了时空的思考，利用人的视觉错觉和多维等空间关系，表现平面的视觉效果；二是由传统的二维向多维空间扩展，将平面图形拓展入空间设计、陈设设计、环境设计等。"

二、工业设计的设计思维

工业设计是产业革命后大规模生产的产物，工业产品设计是为适应大规模工业化生产、为民众生产便利而舒适产品的需要而产生。由于其专业的特殊性，工业产品设计师除了需具备艺术造型审美能力以外，还需具备工程、工艺、材料、营销等专业知识。其思维特征也与其他专业不同。要求设计师思考的问题更系统、更科学、更严谨。在充分发挥设计师活跃的想象力、创造力的同时，前期深入、仔细的用户调查，后续的工艺流程、材料运用、成本核算等严密思考显得尤为必要。由于设计师面对是生产产品的企业和消费产品的双重用户，这就需要设计师巧妙地处理好供与需两者的关系，平衡好各自的利益。损害和庇护某一方的利益都会导致产品设计的失败。

随着科技的迅速发展，工业产品设计的内涵不断扩大。大数据运用、虚拟环境、用户体验、交互设计、服务设计、3D打印技术等，已经在工业产品设计中占据越来越大的比重。原先耗时耗力的市场调查、制作模型，已经被大数据处理和3D打印所替代，而对设计师设计思维的前瞻性、创造性、引领性提出了更高的要求。也就是，随着科技的进步，设计中硬性的技术处理的比重会降低，软性的思维比重会升高。

三、空间设计（建筑、景观、室内设计）的设计思维

广义的空间设计是指包括建筑以内的外环境设计、内环境设计，也称景观设计，是与人的活动空间密切相关的设计学科。是在特定的场所内，研究人与环境、人与物、人与人之间相互关系的一门综合性学科，也是在特定场所、特定人群中，营造出特定活动空间的设计学科。

与平面设计、工业产品设计不同，空间设计是针对已有的物质（包括自然和人

文）进行重新组合、重新配置、重新构建的设计策划行为，不管已存在的物体有多少不同和冲突，空间设计的任务和目的就是通过设计师的设计行为，使相互对立、不和谐的不同物体有机地和谐相处，并且与人们的活动友好相处，为人们的生活提供宜人的、既有自然景观又有人文景观的生活与活动场所。

由于该学科存在的特殊性，因此，其设计思维也与其他学科有显著的不同。首先，需要针对其特定的场所有充分的认知，包括特定场所内所有的构成景观的元素，例如，自然景观中原有的地形、地貌、植被、河流、湖泊、道路等；人文景观中的原有的建筑遗址、古迹胜地等，乃至对当地人们的生活习俗、风土人情、生产方式、活动规律、业态分布等，都要有充分的认识，然后才能开始考虑如何构建该空间场所。

一旦进入设计阶段，了解委托方的需求、与委托方的沟通就显得非常重要。一般情况下，设计师应该尽可能满足委托方的诉求，也应该尊重他们的修改意见，毕竟他们有较长的从业经验和丰富的专业知识。但是，在尊重委托方的前提下，也不能一味迎合委托方由于无知而提出的不合理要求。设计方有必要根据国家的有关法律、法规、法则去从事设计工作。

在技术层面，高科技设计辅助手段能够帮助设计人员建立"虚拟空间"，使设计人员在设计之初就可以看到设计的"结果"，极大地帮助了设计师的构思与调整，也利于与设计委托方的交流，提高了交流与沟通的效率，降低了修改设计稿的成本。但这些技术手段并不能替代设计师的构思、创意与审美判断。

 知识链接

一般来说，人们往往会把"方法"与"方法论"相混淆，"设计方法"与"设计方法论"相混淆。实际上，它们之间的区别是显而易见的。

（1）方法主要针对个别经验的特殊性；方法论更强调它的普适性、共享性。

（2）方法主要在战术层面思考；方法论主要在战略层面思考。

（3）方法可以并且允许孤立地针对某个节点思考和解决问题；方法论必须从系统的观点思考问题，从而能系统地处理问题。

（4）方法注重解决阶段性问题；方法论注重解决恒定性问题。我国的设计方法研究还处于起步的摸索阶段。在设计学理论专家的文章里，讨论创造性方法理论较为多见，而创造性方法有哪几种类型及它们之间有什么不同？创造性方法与成效检验方法形成什么样的关系？目前，还缺乏广泛深入的讨论。

案例 19：深泽直人——无意识设计

图 5-1 深泽直人

深泽直人（图 5-1），1956 年出生于日本山梨县，是日本著名的产品设计师，曾获得五十多项大奖，其中包括美国 IDEA 金奖、德国 IF 金奖、"红点"设计奖、英国 D&AD 金奖、日本优秀设计奖。他关注细节和情感，把消费者的无意识行为物化，给大众一种"似曾相识"的亲切感，使得产品不再是冰冷的功能性物件，而是注重产品和情感的结合，这种关注细节、关注情感的设计便是深泽直人所倡导的"无意识设计"的一大特色。

带凹槽的雨伞（图 5-2）与普通雨伞的唯一不同就是在伞把上有一个凹口。许多老人习惯于在走路时用雨伞代替拐杖，当他们拎着其他东西时，就可以把东西挂在弯钩处，以达到节省体力的目的。有鞋模的收纳袋（图 5-3）的形状有点像鞋底的形状，那是因为这是专门为日本学生设计的，他们可以在里面放鞋，而且也便于在地面上放立。

图 5-2 带凹槽的雨伞

图 5-3 有鞋模的收纳袋

这款带托盘的台灯（图 5-4）考虑的是使用者在回到家之后，可以顺手把钥匙丢进台灯下面的托盘里，此时台灯就会自动亮起来；而在离开房间时，取走钥匙的同时，灯也会自动熄灭。这是一个酷似排气扇的 CD 播放器（图 5-5），特别之处在于它的开关是一个拉绳。这种设计充分考虑了人们的怀旧心理，许多人在小时候都有过反复拉动开关让电灯不断地开闭的经历。而此时在拉动这款播放器的拉绳时，不再是灯光的明暗，代之以美妙音乐的响起，回忆我们共同享有的美好情感。其实，每个人的内心深处都积淀了宝贵的生活体验和情感财富，深泽直人的设计便是抓住了这一点，较好地利用一种曾经有过的行为细节，从而调动了每一个使用者的情感细胞。

而让"无意识设计"取得巨大成功的应该是设计与环境的结合。心理学上提到，人是生活在一定的社会环境和自然环境中的统一体，所以设计环节中必须考虑到环境的因素，即"象以圜生"。正如深泽直人所说："在日本，物与环境之间的关系比物体本身更重要，物体是构成和谐的一部分，我开始停止仅是有趣

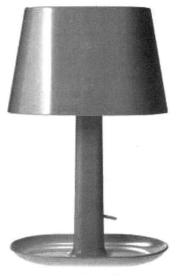

图 5-4 带托盘的台灯

图 5-5 CD 播放器

图 5-6　带纸篓的打印机

的外形构想而开始考虑物体之间的关系。设计应该从自己的生活环境的各种要素中，抽出一些和环境所匹配的元素。"这是一台带纸篓打印机（图5-6），一般在打印机的周围可能有废纸篓。这个设计不去考虑打印机的形，而是注意打印机和周围的环境的关系，比如和废纸篓的关系。

这是一个12边形的手表（图5-7），12格时间刻度简化为结构形体中的12边形顶点，表盘留白，只剩下干净利落的时针和分针，这比功能主义多了一份细腻和温和式的简洁，在简洁中又不失高雅。还有这个茶包设计（图5-8），圆形的，简洁到没有一丝多余，纯粹又能恰到好处。把提线部分设计成环状，这个环的颜色和红茶的颜色是一样的，其目的是给饮茶的人一个暗示，把红茶泡成这样的颜色再喝。

我们说产品设计总是离不开对新材料、新技术的探索，深泽直人亦是如此。这是为日本生产传统和纸washi 的 ONAO 设计的系列产品（图5-9）。ONAO 从

图 5-7　手表

图 5-8　茶包设计

图 5-9　和纸制品

日本平安时期就开始生产和纸，和纸通常用在手工制作上，近来他们将新技术融入传统的和纸生产中，生产出一种新型纸张且不易被撕开。ONAO 想让和纸有更多的用途，现在邀请深泽直人使用 Naoron 纸来做一些设计，将它们使用到日常用品中，让和纸的一些特性比如肌理能够更好地表现在现代生活中。

"无意识设计"并不是一种全新的设计，而是关注一些别人没有意识到的细节，把这些细节放大，注入原有的产品中，这种改变有时比创造一种新的产品更伟大。通过有意识的设计，实现无意识的行为，给人有意味的享受。无意识其实是心理学的一个术语，是指一些想法、观念等并不被我们所意识到，它们贮藏在内心深处，但是会通过相应的行为表现出来。在当今物欲横流的社会，人们早已厌倦华而不实的产品，面对"换汤不换药"的设计产生了审美疲劳，而深泽的"无意识设计"是基于已存在的，表达一份或真诚或怀旧的情感，让设计充满了无微不至的人文关怀。

案例 20：佐藤大——Nendo

你可能知道 MUJI，知道原研哉，也知道深泽直人，能感受到在简单中追求极致体验的日本设计，然而你或许并不知道当今日本设计界的天之骄子佐藤大（Oki Sato），不知道他多产多创意的设计咨询工作室 Nendo。佐藤大（图 5-10）1977 年生于加拿大，2000 年毕业于早稻田大学理工系建筑专业，2002 年完成硕士课程，同年成立设计工作室 Nendo。他执掌的 Nendo 被评为"备受世界瞩目的日本 100 家中小企业"之一，曾获得米兰"Design Report 特别奖""JIDA30 岁以下设计师竞赛奖""JCD 新人奖""Good Design 奖"等重要设计奖项。其代表作品收藏于纽约现代美术馆、维多利亚和阿尔伯特博物馆、蓬皮杜文化中心等世界著名美术馆。

图 5-10 佐藤大

图 5-11　U 盘曲别针

佐藤大在 Nendo 的网站上以这样一段话描述自己的设计哲学："总是有太多小'！'藏在我们的生活中，但我们并没有发现它们。即使我们发现了这些'！'，我们也只是习惯于下意识地忽略并且忘记所见到的。但是，我们相信，正是这些充满'！'的时刻将我们的生活变得如此有趣、如此丰富。这就是我们为什么想借助于收集这些'！'时刻来改变生活，并且把它们重塑成为让人们容易理解的东西。我们希望人们看到 Nendo 的设计时，能够直观地感受到这些小小的'！'时刻。这就是 Nendo 的职责。"

U 盘曲别针（图 5-11）是 Nendo 为日本的电脑配件公司宜丽客（Elecom）设计的，这种别针可以夹在资料、名片上或是将那些重要文件归拢到一起。设计师希望在日常生活和数字资料之间建立一种全新的联系。黑线系列——椅 Thin Black Lines Chair（图 5-12）呈现一种像草图或象征书法的状态，轮廓是其主题。黑色线条就像是空气中的画图痕迹，使轮廓表面及体量清晰地展示在我们面前。这个设计轻易地破除了"正面"与"背面"的关系，在某个纬度上完成二维到三维的转变。

图 5-12　黑线系列——椅 Thin Black Lines Chair

作为三宅一生代表作的褶皱服饰 Pleats Please Issey Miyake，并不是直接用已经带有褶皱的布料制作而成的，而是设计师先计算好某件衣服会有多少褶皱，然后将裁好的布料做出基本造型，再用一种专门制造褶皱的机器加热，将褶皱固定下来，这种褶皱加工机器会用到大量的褶皱纸，并且这种用完的褶皱纸都是直接被扔掉的。当时，三宅一生对佐藤大提出了一个问题，"能不能用这种一次性的褶皱纸做些什么？"。当时，佐藤大提出的方案是，将很多用过的褶皱纸加工成筒状纸卷，然后剪开一个口，让它变成褶皱纸沙发（图5-13）。做出来的成品就像将一颗白菜直接放在桌子上，什么也不做，它自己就站稳了。佐藤大的作品让我们看到了日本当代设计追求简洁、功能性的设计美学，轻盈、简洁的设计风格与日本设计界的极简主义传统一脉相承。

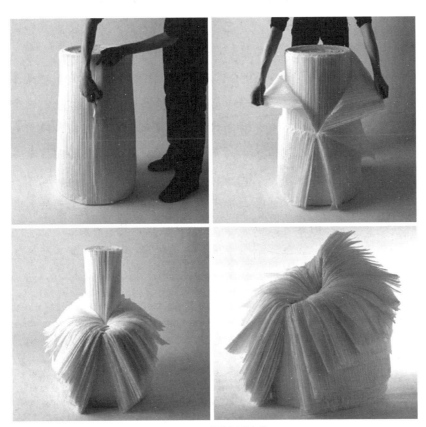

图 5-13　褶皱纸沙发

案例21：黑川雅之——共生思想

图5-14 黑川雅之

黑川雅之（图5-14），1937年出生于日本名古屋的建筑世家，1967年获得早稻田大学建筑工学博士学位，他的兄长黑川纪章是日本最著名的建筑家之一，以"共生思想"理论蜚声世界。也许不希望处于黑川纪章盛名的阴影下，黑川雅之从20世纪80年代开始，逐渐把重心从建筑转移到产品设计上。建筑师受过力学、结构、空间及材料学等专业训练，从事产品设计也容易取得意料之外的成果。

1972年的"GOM"（图5-15）系列是第一个为黑川雅之带来国际声誉的设计，以黑色的橡胶为主体，结合锃亮的不锈钢等金属材料，变成刀具、烟灰缸、圆珠笔、座钟等，磨砂质地的橡胶材料具有柔软的触感，就像人体的肌肤。至今这一系列仍在生产和销售，并成为纽约现代艺术博物馆的永久藏品，是直线和圆弧组合成的简单形状。

20世纪70年代是塑料和金属的全盛时期，也是注重视觉美感的年代，而GOM第一次以"材料"这个关键词登场，对于黑川来说带有向现代主义挑衅的意味。在他看来，如果说现代设计是日耳曼的理性审美意识和基督教价值观下白皙光亮的形象，而橡胶吸光的、黯黑的表面含有危险和不安的成分，黑色暗影有坏的意味，似乎是对明快现代设计的一种对抗。

另一方面，黑色经常与高贵、欲望、死亡等含义

图5-15 GOM

联系在一起，暗合了日本黑暗及阴影的审美意识。由于橡胶材料柔软，所以GOM的产品大多选择了直线和圆弧组合的简单形状，柔软材质和坚硬形状产生出冲突与破坏的美。黑川雅之说："所谓美并不是和谐，而是出现在和谐被破坏的瞬间。"

在《素材与身体》一书中，黑川雅之集中阐述了自己对橡胶、木材、玻璃、瓷器、皮革等20种设计材料的理解和运用。比如漆的光泽之美培养出"光与暗影"这一代表性的日本审美意识，他的春庆漆木碗将高山县的传统漆器技术用于现代设计，或者在铁器烛台的内层涂上红漆，用黑铁的粗糙对比红漆的柔滑。"身体的八个概念"是该书的重要组成部分，这八个概念也可以视为他所归纳的八种东方审美意识，与他的产品设计发生的关联。"偶然"与"缺陷"是其中两个概念，木纹的肌理带给人们偶然的效果美，超薄的玻璃杯给人易碎、虚幻的感觉，引起人们的怜惜之情。所以，"发现偶然才是创作的真谛，也就是静待偶然发生的美的瞬间。人的存在是不可靠的，令人感动的美是在不可靠的偶然下引导出来的"。所以，"缺陷中其实隐藏着大自然的秩序，里面含有自然美、意外的感动，还有放松身心的瞬间"。

曾在纽约举办的"新的茶道"展览中，黑川雅之设计过一间名为"萤—BETWEEN"的茶室。整个茶室用半透光的和纸作为空间分隔，取名为"乌鸦"的屏风是用传统方法印染的墨纸糊成，形成一种暧昧迷离的感觉。茶桌也是和纸糊的，采用了纸拉门的样式，灯光从方格格栅中透射出来，它既可以用作表演茶道的桌子，也可以用作展台。最有代表性的作品系列是他的IRONY铸铁壶系列（图5-16）。铸铁在日本是一项历史悠久的工艺，曾用于制作茶道所用的加热器，由于被各种现代化工具取代，现在已不再有这种需求，为了传承铸铁工艺，有必要将这门技术应

图5-16　IRONY铸铁壶系列

用到日常用具上，对应当下的生活。

黑川雅之以大量的库存壶盖及把手为设计出发点，运用它们本身即为杰出工艺品的优势，制作可应用于现代生活的铁壶。IRONY 茶壶是日本传统手工艺与现代设计的完美融合，沙模铸铁本身记录了铁的演变过程，在铁的表面能够清晰地看到这一时间留下的痕迹，既粗糙又美丽。铁壶采用立方体、圆柱体等基本几何形，由日本山形县清光堂第十代传人佐藤琢实制作。半月形的把手就像从壶上升起的半个月亮，在使用过程中达到圆满。壶盖上有银质和铜质两种不同的雕刻壶钮，是已故的富山高冈工匠遗留下来的。

案例 22：雅各布森——北欧现代主义之父

图 5-17　雅各布森

雅各布森（图 5-17）生于丹麦首都哥本哈根，他是 20 世纪最具影响力的北欧建筑师与工业设计大师之一，是第一位将现代主义设计观念导入丹麦的设计师，他将丹麦的传统材料与国际风格相结合，创作了一系列优秀的作品，其设计作品散发着浓浓的北欧之情和自然主义，人们称他为"北欧的现代主义之父"。

雅各布森在世时，他的作品就已经被尊为经典。差不多每个丹麦人都使用过他的椅子，用过他的餐具吃饭，路过由他设计的哥本哈根皇家大酒店，包括在时间和地域上都有很大跨度的我们，也对他的设计作品耳熟能详。他的设计是充满理性的智慧创造，不仅考虑到了人们对产品舒适度的需要，也充分预料到了未来市场的发展，可谓先见性和时代性并存的设计。

早期的雅各布森在建筑设计领域就有他独特的一面，1930—1971 年期间，在丹麦就有 100 多例建筑设计出自他的手，例如，哥本哈根皇家酒店、柏拉维斯塔公寓等都是享誉的建筑，不仅仅是外观，对内部的

设计也很严谨极致，他是位会统一整体的设计大师。

雅各布森是"丹麦功能主义"的倡导人，与勒·柯布西耶、密斯·凡·德罗及阿斯普隆等其他欧洲设计巨擘共同主张"简约"设计风格。在实践中，他以材料性能和工业生产过程为设计主导，摒弃了那些不必要的烦琐装饰，是"新现代主义"的代表人物之一，这也正是丹麦设计的一个特色。

雅各布森在20世纪50年代设计了三款堪称经典的椅子，分别是"蚁"椅（图5-18），"蛋"椅（图5-19）和"天鹅"椅（图5-20），这三种椅子均是热压胶合板整体成型的，具有雕塑般的美感。"蚁"椅的造型特点是根据蚂蚁的细腰原理，此种椅子的靠背是上宽下窄，根据人体的曲线，让椅子具有蚂蚁腰部一样柔软富有弹性的靠背。看那些五颜六色的蚂蚁椅，曲木胶合板被生动地裁剪成小蚂蚁的身体，在尾巴上一弯，便成了椅子的座面和靠背，四支纤细的钢管是蚂蚁腿，稳固地支撑起轻巧的身躯，简约的造型带来了不一样的美感。"蛋"椅这件作品是1958年为斯堪的纳维亚航空公司在哥本哈根皇家酒店的大堂设计，从表面的造型和材质上看，就像一个舒适的鸟巢，大方又不失典雅。它的扶手和椅背看起来就像抱着一颗隐形的蛋，曲线的弯曲造型，给人十足的安全感，坐在里面给人温暖和舒适的感觉。"天鹅"椅因其外观宛如一个优美的天鹅而得名。在制造技术上十分创新，更加大胆，椅子的身体曲面构成，线条流畅而优美，完全看不到任何笔直的线条，椅身为合成材料，包裹海绵后再覆以布料或皮革，表现出雅各布森对材质应用的极致追求，以至于到现在都经久不衰。由此可见，雅各布森的设计都是采用现代材料和现代成型工艺，设计造型的灵感来源则更贴近自然。作为北约现代主义的设计大师，他的艺术气质和精益求精的工作方法深深影响了丹麦其他的优秀设计师们，如维奈·潘顿。

图5-18 "蚁"椅

图5-19 "蛋"椅

图5-20 "天鹅"椅

案例 23：维奈·潘顿——潘顿椅

维奈·潘顿（Verner Panton，图 5-21）是丹麦著名的工业设计师，在探索新材料的设计潜力的过程中创造出许多富有表现力的作品。从 20 世纪 50 年代末起，他就开始了对玻璃纤维增强塑料和化纤等新材料的试验研究。60 年代，他与美国米勒公司合作进行整体成型玻璃纤维增强塑料椅的研制工作。他们研制的椅子可一次性压模成型，具有强烈的雕塑感，色彩也十分艳丽，至今仍享有盛誉，被世界许多博物馆收藏。

维奈·潘顿在雅各布森的事务所工作过，作为雅各布森的助手，维奈·潘顿参加了许多开创性的设计，包括著名的"蚁"椅。1955 年维奈·潘顿建立了他的建筑与设计事务所，并首先在系列实验建筑设计方面崭露头角，如折叠房屋、纸板房屋和塑料房屋。

图 5-21　维奈·潘顿

潘顿椅又被称为"美人椅"，它保持青春永驻的秘诀既在于其外形，也在于其材料。维奈·潘顿作为从 20 世纪 50 年代一直红到 21 世纪的设计大师，其名下还有诸多好看好玩的椅子，比如为丹麦某酒吧设计的锥心椅、心形椅等。他喜欢颜色，又喜欢几何造型，所以维奈·潘顿设计的椅子永远不同寻常，永远没有四条腿，永远亮丽无比。不过，潘顿椅还是让他纠结了将近 10 年。1959 年维奈·潘顿就已经根据人体曲线设计好了这把"S"形单体悬臂椅，但当时没有材料可以解决这把椅子悬臂设计的支撑性，潘顿椅一度成"纸上谈兵"。直到 1968 年，潘顿找到了一种叫强化聚酯的塑料，潘顿椅才得以从设计稿变成可以批量生产的一体成型的实体产品。很快，作为世界上第一把塑料椅子，它凭借未来性、流线型等独门特性风靡全球，成了各种时尚场合的"座上宾"。英国甚至为了庆祝潘顿椅（图 5-22）诞生 50 周年，特地举办了一场潘顿椅再设计大赛。使用塑料一次模压成形的"S"形单体悬

图 5-22　潘顿椅

臂椅可以说是现代家具史上一次革命性突破，被世界上许多博物馆所珍藏。100年前，发明塑料的比利时化学家贝克兰（LeoBakeland）在他的日志写道："我相信这个东西，会是个重大发明！"当时的他，恐怕没想到这个发明竟然彻底改变了人类百年来的生活。

锥形椅（Cone Chair，图5-23）是维奈·潘顿于1958年创作的惊世大作。基于经典几何图之上的锥形，像个冰淇淋筒，充满了甜蜜的感觉。设计师将这个锥形的结构安装在一个不锈钢旋转底盘之上，半圆形的外壳拥有足以支撑背部和手臂的高度，形成一个极其舒适的氛围。锥形椅拥有雕塑般的外观，是一件独立的舒适家具。原本维奈·潘顿只是想替家人所开设的餐厅设计出一张特别的椅子，当红色的锥形椅出现在餐厅后，立即被家具商Vitra看上而签订单生产，随之而来，大量的杂志媒体披露，也让这张椅子产生了全球为之疯狂的震撼力。

VP GLOBE地球吊灯由五片反射圆盘屏蔽、三条金属链串联而成，这是维奈·潘顿在1969年创作的。他认为只有球体才能将光线自四面八方散出，透明玻璃的应用营造出柔和、愉快、平静的室内光线，外形上看给人宇宙里的太空舱的感觉，充分刺激着人们的想象力（图5-24）。

图5-23 锥形椅

图5-24 VP GLOBE地球吊灯

维奈·潘顿还是一位色彩大师,他提出了"平行色彩"理论,即通过几何图案,将色谱中相互逼近的颜色融为一体,为他创造性地利用新材料中丰富的色彩打下了基础。1959年,维奈·潘顿在丹麦贸易博览会上的个人作品展又在空间设计上作了反常的突破,所有家具和灯具都倒置陈列。在1960年的德国科隆家具博览会上,维奈·潘顿继续了他在展示空间设计上的前卫性探索,在天花板上大胆地铺上了色彩灿烂反射强烈的银箔。1970年在科隆展(Cologne Furniture Fair)与德国 Bayer 合作的展览上,维奈·潘顿建议将游船改建成展厅,并将其命名为 Visionary Worlds 梦幻世界(图5-25),对色彩的运用几乎发挥到极致。他打造了一个耀眼而迷幻的子宫形洞穴空间,有着迷幻色彩的弯曲座椅,更用独特的香味来引导游客。

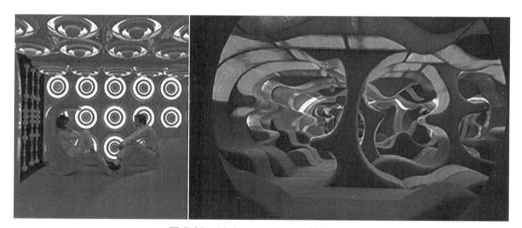

图5-25　Visionary Worlds 梦幻世界

第六章　团队的力量

无论好坏，个人总是并永远是一个群体的成员。很明显，无论他的个性是多么"自我"、多么"强势"，群体中普遍分享的标准，信仰及实践都会将个人弯曲、定型和塑造。

——克雷奇·克鲁齐斐尔

本章导读

不同于艺术家以个体劳动为特征的活动方式，设计师的设计活动方式大都是以团队的方式进行，即便是偏向于设计师个体表现的平面设计、服装设计专业，也同样依赖于与其他专业人员的合作与配合。设计师们团队合作创造的行为模式，决定了设计师必须具备团队合作的思维方式。本章围绕着设计师团队的合作精神、设计活动的跨界现象、设计活动的组织与管理、设计行为的效率等议题展开讨论，以期凸显设计团队合作创作作品的特征与重要性。

第一节 "一个"和"八个"

　　有一位艺术家平时安静的在家画画，他习惯于这样的生活已经好几年了。突然有一天，一位朋友请他帮助设计一件茶壶工艺品上的图案和造型，于是他凭着多年绘画的积累的功底，画出了图案和造型，他的朋友兴高采烈在把图样交给一位工艺师去制作。过几天把样品拿回来一看，画家很惊讶，想不到他随手一画的东西制成工艺品后竟然如此美丽。那位朋友对这位画家的能力佩服得五体投地，以为没有什么事情能够难住画家（通常人们都会这么认为，以为画家能做很多的事情）。于是，过几天又来找这位画家，他这次带来的任务不是设计一个茶壶，而是设计一辆自行车，说是一位自行车厂的老板托他找人设计一款新式的自行车，他就找到了画家，恰好那位画家是一位自行车迷，于是他爽快地答应下来。不料过了几天，画家用笔画出一个自行车的样式后，没有办法把它制成模型，因此，他就去找人帮助做模型。模型做好后，要到工厂试制样品，样品车间有技工能帮助他做出外形，但自行车不能转动。于是他又去找结构工程师设计转动轮子的装置。从找人制图到做模型、做产品样机，总共找了几十位技术人员配合，而这辆自行车到现在还没有出厂。更不用说市场销售需要的各部门配合。即便这辆自行车已经生产出来、销售出去，画家也不能签上自己的名字，因为这是各部门、各技术工种人员集体的成果。

　　从这一事例中，我们可以从中看到艺术家与设计师的不同，艺术工作只需一个人就可以完成，他能够依赖长年积累的经验就可以完成；利用空余时间替人设计一把茶壶，实际上已经开始合作创作了。对于他来说，邀请一位富有经验的工艺师配合工作，共同制作出一把外形美妙的茶壶并不难。而他的朋友继续邀请他设计一辆自行车，那就不是创作一件艺术品和制作一把茶壶那么简单了。首先，他需要老板提供设计所需的经费，然后开始市场调查。设计构思完成后，需要工程师的配合（包括模型师、结构工程师的配合）才能做出样品，征求使用者的意见后再改进设计，最后，还有需要销售人员帮他把自行车卖出去。设计一辆自行车在工业设计中并不算是复杂的，如果从事更复杂的设计，仅设计人员就有很多分工，如汽车、火车、飞机的设计师，即有从事车辆外形设计的设计师，又有从事车辆内部设计的设计师。明确分工为两部分的设计师都必须经过严格的职业训练才能胜任工作。

以上事例说明，艺术作品可由艺术家独立完成；茶壶工艺品需要至少两个人完成；自行车则需要若干人才能完成，这就是艺术家、工艺师、设计师他们之间的职业区别。

 知识链接

设计师与艺术家在以下几个方面具有很大的区别。

（1）由于设计师与艺术家的实现目的不一样，两者采取的手段和方法、创作过程的思维方法也就不可能一样。艺术家的作品形式是由本人独立完成的画作，目的是提供给人们艺术欣赏和精神享受；设计师的作品形式是生产或制造出的产品，目的是为消费者提供生活所需的产品、建筑和环境，因此需要与不同行业的人合作。

（2）艺术家可以得意忘形地投入他的艺术创作工作，不必过多地为作品如何生效而担忧，而设计师的工作在全身心地投入的同时，还要思考如何面对和平衡各委托方的需求。

（3）艺术家的作品有很长的时效性，即使他的生命结束也不妨碍其作品的价值，而设计师的作品却有很强的时效性，如果不能立即投入生产和使用就失去价值。

（4）艺术家可以在作品中表达那无法实现的想象，而设计师不仅需要想象，而且要使想象尽可能实现。

（5）艺术家的作品可以是受人之托，也可以是自发完成，其作品与商品并没有直接的联系，即使作品产生商业效益也不是它的初衷，而设计师的作品却必须由前期的资金支持才能运作，其作品带有较为明显的商业特征；最后，艺术家的作品对人们的精神和意识形态产生影响，而设计师的设计作品对人们的行为产生影响。

由于有了上述之种种的不同，因此设计师的思维与艺术家的思维相比有以下几点不同。

（1）设计师比艺术家更讲究实效，如果一件事在短时间内见不到成效，设计构想就有可能被放弃。

（2）设计师时刻想着如何使自己的想象符合实际情况，即使有了好的构思，也要周密思考如何去实现它。

（3）设计师需要有经济的概念、成本的概念、工艺的概念、材料的概念。

（4）设计师需要考虑设计产品的废弃处理与环境保护的系列问题。

第二节　跨界合作——学会分享

　　每位设计师在与团队合作的过程中，并不是只遵循一种合作模式。我们不能因为设计行业要求的高度合作性就忽视个体的力量，直到目前为止，明星制的设计公司还在大行其道。世界上有些大的著名汽车企业、服装公司、家具跨国公司都会启用明星设计师作为他们的品牌。20世纪30年代美国有一位著名工业设计师雷蒙·罗维（Raymond Loewy，1889—1988）以他命名的设计公司有上百家，并且分布在美国各地，但这并没有妨碍他与其他设计师的合作关系。其设计的著名产品有可口可乐的瓶子、太空舱、商标等包罗万象。与设计业相似的合作模式是电影业，电影业从诞生的那天起就实行导演负责制，一切工作围绕导演展开。这并不影响电影业内部合作的效率。因此，合作的形式可以多元化，但最终还是要依赖个人的发挥才能起作用。

　　我们有时在强调合作的能量时，往往会忽略个体的作用；而在强调个体能力时，又会忽略集体合作的能量。在集体参与设计的合作项目中，通常会遇到这样的问题：一种情况是要么是团队中的个人依赖集体成员的创作，特别是当遇到设计瓶颈时，个人常常会退缩而依赖别人；另一种情况是团队中有一位强势而出众的设计师，团队自始至终都围绕着他，这样就会削弱团队里其他成员的积极性。如何平衡这样的关系和矛盾，需要运用智慧加以调整。

　　总而言之，群体合作的能量会超过个人的能量，一加一不一定只等于二，而是等于三，甚至更多，特别是处理一些需要多种学科共同参与解决问题的设计项目，比如说设计宇航飞行器驾驶舱内的空间和用品，需要设计人员与航天科技专业人员合作才能完成。另外一种情况是虽然专业要求较单一，如标志设计，由于其重要性而需要集思广益。如奥运会标志、联合国大会标志，这就要求集中尽可能多的人参与设计，从中挑选优秀的作品选用。还有一种情况，那就是设计项目本身就具有团队性质，比如高速列车整体设计，投资方不会把设计任务委托给设计师个人，哪怕这位设计师非常有名。在前面介绍的"头脑风暴"脑力激荡法里，我们已经介绍过群体的能量及重要性。团队的优势也是非常明显的。但也有另一种情况，如时装设计、家具设计、建筑设计、大部分的标志设计，设计师往往以个人的名义出现，而且大部分确实也是设计师个人完成的。所以，具体设计还要具体对待，不能不加分析地一味强调集体的创造能量，再说，集体也是由个人组成的，离开了个人的设计能动性，团队里的人多也并无效果。

　　设计项目由团队集体完成有以下几个好处。

（1）相互讨论，相互激励、思想相互碰撞能够产生更多的思想火花。

（2）能够较全面地考虑到事物的各个方面，比个人考虑更全面、更周到。

（3）相互支持、相互鼓励，碰到困难时不至于容易泄气。

（4）当构思出现瓶颈或进入灵感枯竭时，旁人的点拨或不经意地一句话会使你豁然开朗。

同时，团队合作也会带来不利的一面：①过于依赖别人，碰到困难推给旁人；②不想负责任，避重就轻地做工作；③容易为以后创意的原创所有权纠结。

设计项目由个人完成也有以下几个好处。

（1）个性突出，风格标识性强，容易在市场上脱颖而出。

（2）考虑问题较实际，设计构思往往能够实现。

（3）独立接受任务、独立完成，不会产生创意所有权的纠纷。

个人完成也有不利的一面：①会因考虑问题不周到而留下遗憾；②办事效率较低；③获得成功的喜悦无法与人共享。

在强调跨界合作的同时，往往会忽视设计委托方的作用，往往把委托方想象得过于苛刻。在实际设计过程中，委托方确实会以挑剔的眼光看待设计作品，即使你已经赢得了他的信任，但等到看下一轮设计稿时，他照样会以不信任的眼光审视作品。委托方的这种紧张是情有可原的，如果你投资了一大笔钱你也同样会因为资金压力紧张。但另一面也要感谢委托方的苛刻，多次往返的过程使得设计构思更严谨、更切合实际。在实际的设计中，我们常常遇到这样的情况，设计师认为最好的构思作品往往得不到实施，实施的往往是设计师认为一般的构思。这种情况的出现说明构思好不一定就符合实用原则，如果好的构思不能与造价、工艺、市场挂上钩，得到冷遇是最正常不过了。在大部分时间里，我们要感谢那些挑剔的委托方，是他们使我们发热的头脑冷静下来，让飘忽在空中的创意落实到地面。

第三节　分工明确——发挥特长

有一则寓言，说的是有兄弟三人一同进树林打兔子，老大第一个发现了兔子；老二即刻打死了兔子；老三把打死的兔子捡回来。回来的路上，他们三人争执不休，谁都说自己的功劳最大，老大说："没有我发现兔子在跑的话，你们打什么兔子。"老二说："我要是不打死兔子的话，你们能得到兔子吗？"老三说："兔子是打死了，我不捡回来，你们也得不到兔子。"本来是一次很好的合作，最后不欢而散。

从上述寓言延伸开来，可以联想到人类的设计活动。如果把上述寓言改成一道思考题：兄弟三人中谁的工作最重要？你怎么回答呢？也许每个人的回答都不会一样。

第一个发现兔子的人是老大，当然，他的作用非常重要，没有他的发现，就没有后面发生的事。老大是一个目光敏锐、善于发现的人。善于发现是一种能力，兔子跑得很快，只有具备快速敏锐的眼光才能捕捉瞬间即逝的机会。在艺术设计领域，这种能力可以通过两种途径获得：一是通过艺术训练方式获得，如培养对生活现象的细致观察，善于发现事物之间的不同特征，从寻常的生活常态中发现不寻常之处；二是从生活中的点滴滴中感受发生在身边的变化，视有可见，见有可思，思有所得，防止生活中出现的司空见惯、熟视无睹现象。设计师要像候鸟一样敏锐地感受季节的变化，又要像猎犬那样具备敏锐的嗅觉，察觉市场的细微变化。"春江水暖鸭先知"，每当人们的生活方式发生稍稍变化之时，设计师的眼光应该比常人更敏锐，感受能力更强。对于市场变化反应的敏捷性，设计师与商贾们有异曲同工之处。有一则消息说："当欧洲宣布使用统一货币（欧元）时，首先在欧洲街头出现的就是温州生产的适合存放欧元的钱包，原来他们在欧洲宣布使用欧元之前，已经把欧元的尺寸了解得一清二楚，并且赶在宣布使用欧元之前，生产了一大批钱包。"所以有人感叹说："要想不让温州人发财也很难。"在生活中，这样的例子比比皆是，譬如：当伊拉克战事正酣的时候，等待战后重建的建筑商已稍稍进驻伊拉克的邻国；当电子读物铺天盖地地向人们袭来之时，聪明的书籍出版商与设计师避其锋芒，出版手工强且具有高情感的收藏读物；当大量电视肥皂剧充斥我们视听感官之时，高科技、高投入、大制作的电影一样赢得大量观众……此类现象，不胜枚举。

打下兔子的老二，我们暂且称之为本领高强身体力行者，他的作用当然也很重要。在设计领域，他就是具备高超设计技能的人，我们知道，仅仅发现"兔子"是不够的，发现了"兔子"，"兔子"不会自动倒下。同理，发现机会，还需要把握住机会，它需要过硬的自身素质与本领。在现实生活中，我们常常会发现很多人抱怨机会太少，可当机会真正降临的时候，他们却往往由于自身能力不足而与机会失之交臂。在此，我们姑且把打下"兔子"的"老二"称之主善于把握机会的人。俗话说："只有机会等人，人不能等机会。"只有提高自身的专业素质，才能在机会降临时胜任机会的"青睐"。当然，如果"兔子"跑得太快、太多，还需要群策群力，发挥团体精神才能成功地捕捉到。

老三的表现，乍看起来，其行为有坐享其成之嫌。别人发现了兔子，又把兔子打

下来，你只是去把兔子捡回来，有何功劳可言。初闻尚觉有理，其实不然，如果把老三的作为放在另一种语境中解释，其结果大不一样。老三的行为是注重效能和结果的行为，只有具备了高超的沟通能力和较高的"情商"才能做到。事实确实如此，如果将老三比喻成能把科研成果转化成应用成果的人，那么，老三真是功不可没。据我国相关媒体披露，我国每年投入上百亿科研经费，有许多科研成果项目，一旦结题，就束之高阁，往往是成功之日，就是死亡之日。花了国家大量研究资金、耗费许多人心血的科研项目，一旦攻关成功，发表了论文、出版了专著以后就"寿终正寝"。此刻，只要老三在场，情况定为大变。老三在这种情况下，他不会守株待兔，一旦发现了"兔子"，就会立刻把它给捡回来，并且待价而沽，直至找到买家。在设计领域，尤其需要老三这样的勤于搜寻研究"成果"并把它转化为应用成果的人。

设计活动是一项合作性很强的实践活动，只有善于与人合作，与人沟通，才能把事情做好。从以上一则寓言中，我们至少感悟出三个道理：①每个人只要发挥自己的特长，就会在特别的情境中发挥特殊的作用；②团结合作非常重要，没有团体精神，任何事情也做不好，即使做成功的事也会毁于一旦；③每个人发挥作用的大小必然会随着角色的转变而转变，不能笼统地讲哪一个人的作用大与小。

第四节 有效管理，让团队发挥优势

为了使设计更有效率，获得最佳的设计方案，人们常常采用了团队合作的设计方式。管理学讲义里强调，三个人以上的团队就会产生人员管理的需求，并且，这种需求会随着人数的增长而增长（当然，一个人为提高效率也需要自我管理）。当代设计越来越强调团队设计的重要性，一是由于今天的设计项目跨专业特征越来越明显，需要组成由多种专业背景的设计人员团队来应对复杂的设计课题；二是为了提高工作效率，分工做工作，比一个人做所有的事效率更高。现在的设计公司，有专业市场调查分析与起草设计文案人员，有专业结构师、工艺师配合建筑师，有专业的模型公司工业设计师配合制作模具，有专门制作虚拟的未来设计空间的技术员帮助景观设计师制造虚拟场景等。每个人专注于他所负责的一项工作，集合起来就是很好的整体设计项目。专业设计师中间也存在不同专业设计师的相互合作现象。比如一条街的设计改造，需要规划师、建筑师、景观设计师、室内设计师的共同参与，才能完成设计项目。

任何事物都有利有弊，团队协作形式也同样。我们见过高效合作的团队，也见过相互之间扯皮的团队。好的团队效率高得惊人，而差的团队甚至比单枪匹马的设

计师还不如。大家都知道中国古代的这个寓言故事：一个和尚打水喝，两个和尚挑水喝，三个和尚没水喝。说明团队合作的效率同样也需要运用管理学原理经过"设计"才能产生。

首先，要使设计团队保持高效，团队的目标必须明确、统一；其次，每个人必须保证一定要保质保量地按时完成分配给他的任务；再次，要发挥团队中每一个人的积极性；最后，保持畅通的沟通渠道，相互及时反馈信息。

为了使团队保持朝气和活力，有些设计公司采用的是流动负责制，避免项目下单总是由同一个人带队。这样做有很多好处：①能够调动团队内部非管理人员的积极性，使每一个人都有参与管理的权利；②能够换位思考，促进同事内部成员之间的相互理解；③避免管理者个人思维惯性造成的思想僵化。

我国的现代设计自改革开放至今已走过二十余年，很多方面虽已取得长足的发展，但毕竟与国外百年的经验有很大差距。比如在企业界中有些管理者设计意识不强，认为设计在产品竞争力因素中可有可无，一些驻厂设计师的宏观管理意识较缺乏，往往只是安于执行上级分派的设计任务；有些企业虽然花费了大量资金在设计上，但往往产品设计是由工程部门负责，视觉传达设计由公关关系或市场开发部门负责，环境设计则由基建部门负责，整个企业上下以一种随意性的混乱方式使用、调配设计资源，缺乏协调的整体控制，使得设计没有发挥其应有的作用。此外，设计方与消费者之间的信息沟通反馈机制也急需建立和完善。针对以上问题，我们应尽快设立或加强对管理者的设计教育和对设计师的管理教育，并尽早建立和完善跨部门的企业设计管理体系，以扭转这种无序、低效的局面。

在设计界中也存在许多问题，大部分设计师对设计管理的重视程度不够，设计管理行业仍处在萌芽阶段，设计管理专业人才非常缺乏；各设计行业之间的交流和相互了解还远远不够，缺乏相互学习、共同探讨的"大设计"协作意识；另外，某些从业者为了短期利益，向社会提供不负责任的设计作品。这些问题都需要加强业内的交流、合作与自省，我们应积极向国外学习先进的理念与模式，并结合本土实践情况，建立起适应于中国模式的设计项目与团队管理机制，要培养大批具有实战经验的设计管理人才，逐步创立一批本土设计管理咨询公司，并逐步提高和强化行业协会的引导与管理功能。在学术界和教育界，尽管设计管理的重要性已经被大多数设计教育工作者认可，但设计和管理学科的学者对彼此的研究范畴都不够重视，在各设计学科研究者之间的交流和学习也还远远不够。

案例 24：加布里埃·香奈尔——香奈尔黑裙

加布里埃·香奈尔（Gabrielle Bonheur Chanel，1883—1983，图 6-1），1883 年出生于法国的索米尔，是法国著名的时装设计师，是香奈尔品牌的创始人。从一个贫穷的孤女到一个著名的时装设计师，从 20 世纪初期一直到她的死亡，她都在不停地创造奇迹，不仅仅是她开创的事业，还有她充满艰辛的奋斗历程，她终生未婚，感情世界却多姿多彩，这些都是一个又一个诱人的谜团，引诱着后人去探询和发现。

图 6-1 加布里埃·香奈尔

提到香奈尔就会想到黑色，因为问世第一件香奈尔服装就是黑色的，之后能看到黑色用在帽子、连衣裙、夹克或是手包、项链，黑色几乎成了香奈儿品牌的主色调（图 6-2）。其实，用黑色作为女性服装并非有利，黑色往往让人联想到死亡、恐怖，经常被用在丧服上，而且黑色会让服装具有向内收敛的效果，不容易像三原色那样去表现华丽。不过天才大多不走寻常路，香奈尔颠覆了人们对黑色的基本理解，她用黑色激发出女性本身

图 6-2 香奈尔黑裙

隐藏的优雅与性感，散发着一种有品位的优雅的视觉效果，创立了全新的香奈尔风格的时装哲学。其实，香奈尔选择黑色并非偶然，这与她的人生经历有关。

香奈尔的出生一直是个谜，有人说她是私生子，她自己也一直讳莫如深，深藏这个秘密。只知道，她父亲是个做小买卖的小贩，与她的母亲珍妮同居后生下了她。在她12岁时，母亲去世，父亲将她送进了孤儿院。孤儿院里管理严格，纪律分明，使这个天性活泼又固执的小女孩很难适应，修道士和修女们简单的黑色服饰就是这个时候走进了她的视线，并成为日后香奈尔服饰的重要灵感来源。

在香奈尔离开孤儿院之后，就开始了无依无靠的下层人生活，她曾在低档次的酒吧里做歌手和跳舞，因为她经常唱的一首歌，所以就得到"Coco"这个爱称。在当时的法国，没有背景的女孩想进入上流社会，必须做有钱人的情妇。香奈儿在当歌手的日子里她遇到了骑兵队的一位军官艾迪安·巴尚，使她的人生发生了巨大的转变，艾迪安·巴尚把她接入豪华的别墅，彻底地改变了她土里土气的外表，并让她学习进入上流社会的礼仪与教养。她还学会了骑马，把男士骑马裤修改后穿在身上，这在当时引起了极大的争议。她的这些生活经历构成了香奈儿品牌创作理念的根源——以男士服饰为出发点，追求舒适、高品位的设计。

在第一次世界大战期间，香奈儿展示的女性套装（图6-3），基本没有装饰，以自由、柔软、方便为主，她厌恶传统法国高级女装"前挺后撅"的累赘与拖沓，摒弃紧身束腰，代之以纺织品套装，减少了繁复。这种膝盖以下5~10厘米的裙子，最大的优点是不用勒紧腰部，不用塑身衣，这受到上班一族女性的喜爱。将男士服装的构造特征运用到女士服装里，使男女服装存在相似性，这种相似的、具体结合的产物，形成了现代女性时装，也就是香奈儿套装的模板。

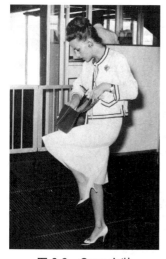

图6-3 Coco套装

我们现在穿的衣服的基本样板，无论是夹克、裤子还是裙子等这些现代服饰的大体框架都是从香奈尔那个时候开始的。西方服饰的最大特点是侧重腰部，将衣服分为上、下两部分，称为上装和下装。下装部分包括裤子和裙子，比起19世纪深受中世纪流传下来的英国帝制影响的长款女性服饰，活动起来要方便得多。这也是香奈尔成为那个时候的焦点人物的原因。

鲍尔·卡柏是她人生中最重要的人，他有品位，有能力，香奈儿的很多灵感源自于与他的交流，在鲍尔·卡柏的帮助下，香奈儿在巴黎开过一家小小的帽子店，她的艺术之路也始于此，法国社会当时的帽子以华丽为主，可香奈儿的帽子简洁大方，更有时代感，推出的新样式也很受电影、杂志和社交界的推广，影响了当时的流行趋势。与此同时，她与鲍尔·卡柏的情人关系也被很多人知道，她被迫离开，移居在法国北部海岸的杜维尔，在那段时间里开创了自己特有的服饰世界 Deauvile Look（图6-4）。Deauvile Look 是将男士内衣用的廉价布料用在女士服装上，做成简单的上衣和直裙，带有休闲的乡村运动感，加长的珍珠项链和晒黑的皮肤成为她推出的流行新元素。这些尝试打破了很多固有的观念，1923年美国的时装杂志 Bazar 用洋洋洒洒的6张纸来介绍 Deauvile Look，由此迎来了有名的"Deauvile Look 时代"，香奈儿也从此进入了世界级设计师的行列。

如果没有智慧的反省和哲学的背景做基础，或没有深刻的设计内涵，设计就只不过是个奇特的东西罢了，幸运的是香奈儿结识了埃米尔·左拉、马奈、莫奈、毕加索、达利、哈迪桂、雅各布等艺术人士和新思潮人士，与这些具有先进思想人士的交流，使原本就见解独特的香奈儿达到了更富有深度和内涵的境界，她看到了新时代的到来，各个领域都发生着巨大变化，特别在造型艺术上，最显著的特征是以媒介为导向的

图6-4　Deauville Look

形式主义渐渐消失，替代它的是实用主义的造型精神。各种造型运动在那个时候相互影响，但是追求简洁实用依然是当时社会的主基调，这时黑色和白色也被广泛应用，这些调子与香奈儿的时装基调一致。

1924年，她加入了新思潮的行列，实现了全新的造型精神，实现了造型与理论上的双重成功。第一次世界大战后，他的设计理论被统称为"香奈儿的时装哲学"。如果没有这些理论，她不可能成为如此知名的设计师，正是因为她将时代精神融入自己的服饰里，她的时装才有生命力，如她所言"样式是一时的，精神才是永恒的"。她还用自己的方式教会女性拥有自己的自由和独立的生活，慢慢演变为体现女性解放和展现女性自由的象征。

案例25：克里斯汀·迪奥——New look

1905年克里斯汀·迪奥（Christian Dior，图6-5）出生在法国的格兰维尔一个富有的商人家庭，父亲从事肥料生意，母亲玛德林（Madeleine）是一个温柔典雅、气质高贵的妇人，母亲优雅的形象一直是迪奥源源不断创作灵感的源泉。1910年，迪奥随家人迁往巴黎，巴黎浓厚的艺术氛围，卢浮宫精美的艺术品对迪奥具有极大的吸引力，最终使迪奥对美学产生兴趣。

1920—1925年，迪奥听从家人的意愿进入科学政治学院攻读政治学，以便将来成为外交家或继承父业。但他却更希望走艺术的道路，于是他做画商，当自由设计师，也做过服装店的助理设计师及服装设计师，还经历过人生中最黑暗的时光，没有固定住所，时而与朋友同住，时而露宿街头，饥一餐、饱一餐。尽管如此，迪奥始终没有放弃。当迪奥因找不到工作而陷入深深失意时，一位时装界的朋友建议他画一些时装设计图，不料却大受欢迎，每一份设计稿都充分展露出他独特的设计才能，他能紧紧地抓住生活中的时尚

图6-5　克里斯汀·迪奥

动态，并将其表现得栩栩如生。

多年的尝试与失败使迪奥日渐成熟，他清楚地意识到了自己的天赋。他是一个天生的设计师，从没学过裁剪、缝纫的技艺，但对裁剪的概念了然在胸，对比例的感觉极为敏锐。1947年迪奥开办了他的第一个高级时装展，推出了名为"新风貌"（New Look，图6-6）的时装系列。该时装具有鲜明的风格：裙长不再曳地，强调女性的曲线美，急速收起的腰身凸显出与胸部曲线的对比，长及小腿的裙子采用黑色毛料点缀细致的褶皱，再加上修饰精巧的肩线，颠覆了所有人的目光，打破了战后女装保守古板的线条。这种风格轰动了巴黎乃至整个西方世界，给人留下深刻的印象，使迪奥在时装界名声大噪。New Look 意指带给女性一种全新的面貌。迪奥在他的四十不惑之年，凭借 New Look 一鸣惊人，成为高级时装界的大师。

图6-6　New Look

20世纪50年代迪奥推出的"垂直造型"及"郁金香造型"是他提倡时装女性化这一设计理念的表现。1952年迪奥开始放松腰部曲线，提高裙子下摆。1953年更是把裙底边提高到离地40厘米，使欧洲社会一片哗然。1954年设计的收减肩部幅宽，增大裙子下摆的"H"型。这些简洁的直线型设计，依旧体现着他那种纤细华丽的风格，并始终遵循着传统女性的标准。

迪奥设计风格以美丽、优雅著称，采取精致、简单的剪裁，以品牌为旗帜，以法国式的高雅和品位为准则，坚持华贵、优质的品牌路线，迎合上流社会成熟女性的审美品位。他成为战后时装界的精神领袖，迪奥每一次时装发布都会成为流行趋势，哪怕只是些微妙的变化，也会引起西方社会的骚动。

案例26：三宅一生——三宅褶皱

三宅一生（图6-7），1938年出生于日本广岛。在

图6-7　三宅一生

东京的多摩美术大学攻读平面造型设计,但是他真正的梦想是成为一个时装设计师。1965年他到了时装之都巴黎继续求学,1966年开始在Guy Laroche工作,1968年加入Givenchy,在这里体验到了一个真正的服装设计师所要面对的服装世界。

1970年他真正开始成立自己的工作室,并于1971年发布了他的第一次时装展示,发布会在纽约和东京同时举行,并获得了成功,他也从此步入了时装大师的设计生涯。1990年"三宅褶皱"(图6-8)首次在世界亮相,在世界服装界引起巨大冲击。因为三宅褶皱协调了服装与人体之间的关系,体现出服装的液体性和艺术性,从根本上动摇了人们对服装的偏见,使服装在最大程度上具备了它所能有的功能,一件液体似的服装,没有经过立体裁剪,也是日本传统服装区别

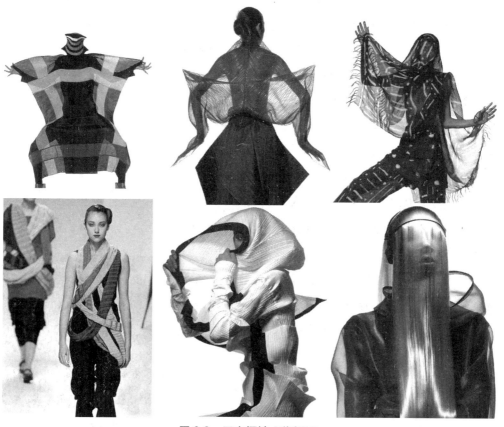

图6-8 三宅褶皱(附彩图)

于西方服装的特点，因此三宅一生的服装在建筑和哲学等其他领域也受到了好评，还受到了艺术家的待遇。

他以极富工艺创新的服饰设计与展览而闻名于世。创建的品牌根植于日本的民族观念、习俗和价值观，成为名震寰宇的世界优秀时装品牌。他的设计思想几乎可以与整个西方服装设计界相抗衡，是一种代表着未来新方向的崭新设计风格。在造型上，他开创了服装设计上的解构主义设计风格。借鉴东方制衣技术以及包裹缠绕的立体裁剪技术，在结构上任意挥洒，释放出无拘无束的创造激情，往往令观者为之瞠目惊叹。他将自古代流传至今的传统织物，应用了现代科技，结合他个人的哲学思想，创造出独特而不可思议的织料和服装，被称为"面料魔术师"。

"三宅褶皱"是三宅一生最重要的成就，灵感来自于传统和服。或许我们不知道，和服具有平面性，即使裁剪也是平面性的裁剪，与西方的立体式不同。从平面变化为立体，衣服与身体产生空间，只有衣服与身体结合的时候才能形成新的立体形态。这种衣服的魅力在于衣服与身体之间流露的疏密程度，一点都不会有不舒服的感觉。衣服与身体之间的空间使行动更加方便，更具容纳性。但是三宅一生并不是以追求和服的形态为目的，虽然思考的角度也是从形态和色彩着手，但最终目标是对和服的理念与结构进行改革。以皱纹作为素材，与和服没有一点形态上的相似，却包含了所有和服的内涵。

西方人把三宅一生的服装称为解构主义造型，但若是要探究日本传统或者说东亚文化的核心应该是"自然"，所以我更愿意理解为三宅一生在追求无秩序中蕴含的生命感与不规则中的自然，或者是具有禅意的空灵与包容。

案例27：亚历山大·麦昆——时尚顽童

亚历山大·麦昆（图6-9），1969年出生于伦敦东

图6-9 亚历山大·麦昆

区一个出租汽车司机之家，是家中6个孩子中最小的一个，从小就帮他的三个姊妹制作衣服，并决定日后要成为服装设计师。16岁那年，麦昆在完成了普通级学业之后，并没有像他的哥哥、姐姐们那样继承父业，进入出租汽车司机行业，而是到以度身订造的手工闻名于世的伦敦名街 Savile Row 受训，受雇于 Anderson & Sheppard 成了一名裁缝师学徒。此裁缝店专为名人如苏联总统戈尔巴乔夫、英国的查尔斯王子等设计及制作服装。在那里他学到了弥足珍贵的传统英式手工技艺，从廓形塑造、打样到缝制，无所不包。这使得他成为罕见的无须样板，即可在模特身上缠裹面料，信手裁出样衣的设计师。在他后来惊世骇俗、天马行空的设计底下，无一例外的是扎实精湛的剪裁功底。

20岁的时候，麦昆决定前往米兰，投身名师罗密欧·纪礼（Romeo Gigli）门下，为其负责服装的图案设计制作。1991年他进入伦敦中央圣马丁艺术与设计学院，荣获艺术系硕士学位。伦敦中央圣马丁艺术与设计学院是培育时尚设计师的摇篮，John Galliano、Paul Smith Zac Posen Riccardo Tissci 等时尚界的大师们有一半出自这所学校。1992年毕业后麦昆自创品牌。从此开始他那爆发式的、划时代的时尚职业生涯，直到他四十岁那年自杀，一代巨星陨落。

麦昆的一生有两个重要的女人，第一个是他的母亲，母亲是他在浮华时尚圈中的支柱和知音。母亲醉心于追溯家族先祖的历史，麦昆从小耳濡目染，他的作品往往涵盖宗教、战争、政治和社会变迁。"高原强暴"（Highland Rape）主题系列设计的灵感就是源于母亲的家族史。

第二个就是伊莎贝拉·布罗（Isabella Blow，图6-10），英国帽子女王，一位没落的贵族。她本人极爱时装，是个前卫时装试验主义者。凭借对时装的

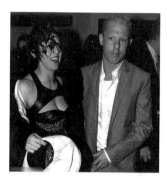

图6-10 伊莎贝拉·布罗

天赋和敏锐的洞察力，布罗充当着自由撰稿人的角色，为多家独立杂志提供稿件和撰写专栏，例如，*Vogue* 和 *Tatler* 杂志。都说她是麦昆的伯乐，她以 5 000 英镑买下麦昆毕业设计中的所有作品——尽管当时伦敦中央圣马丁学院的学费才 4 000 英镑，还成功建议他将原名"Lee"改为了"Alexander"。

后来布罗更是邀请麦昆搬到她家暂住，当时她收纳门下的还有 Philip Treacy 和尚未成名的 Hussein Chalayan，以及鞋履设计师 Manolo Blahnik。她自称是"在森林中嗅闻松露菌的猪"，她一生的最爱莫过于收集天才，她一直致力于让具有天赋的年轻艺术家与金融资本相互联合。麦昆早期的服装作品充满争议性，包括他设计的骷髅围巾、驴蹄鞋等（图6-11和图6-12），他因此又被称为"顽童"和"英国时尚的叛逆份子"。虽然他是少年得志，并成为上等人御用的设计师，但他却是来自中下平民阶层，并以此为荣。他的反叛个性也表现于不屑中产阶级的矫情造作，所以他的衣衫总是在尊贵中隐现堕落气质。

这是他 1997 年的作品（图6-13），与摄影师尼克·奈特（Nick Night）的合作可谓珠联璧合，哥特、黑暗、死亡、野蛮、暴力，各种负面的东西到了他们

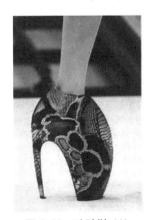

图6-11　驴蹄鞋（1）

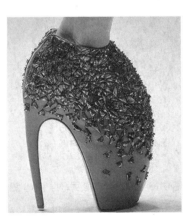

图6-12　驴蹄鞋（2）

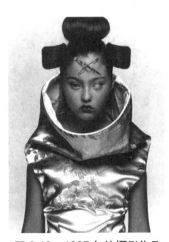

图6-13　1997年的摄影作品

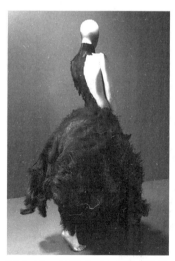

图 6-14 比约克 *Homogenic* 专辑封面

手中，重新诞生出美丽。但有时候太过了，反而会给人带来视觉上的刺痛感。冰岛著名女歌手比约克（Bjork）1997 年专辑 *Homogenic* 封面（图 6-14）也是由麦昆设计。麦昆认为设计是用来表达的，所以他的秀场往往惊艳无比，高科技的运用在麦昆的秀场上也比较常见。Spring（图 6-15）的灵感来源于《飞越疯人院》一部影视经典，模特们都打扮成精神病院里的疯子，由羽毛和玻璃组成的红色礼服给人留下深刻的印象。2008 年春夏秀场（图 6-16）有些特别的意义，麦昆采用了 Philip Treacy 的帽子与服装搭配，正是要缅怀那个将他从名不见经传的学徒带到高级成衣设计殿堂的"帽子女王"——已故的伊莎贝拉·布罗。2010 年春夏的成衣发布（图 6-17），舞台为网络直播而专门搭建的，表现超现实主义的星际时代，被蒙上梦幻的色彩，以"柏拉图的亚特兰蒂斯"为主题的系列充斥着强烈的色彩冲击，各种各样的蛇皮、鲨鱼皮纹理让人有些晕眩。结合了技术与艺术的顶峰，魔幻主义和未来主义并存，但可惜的是这场秀也成为他的谢幕大秀。

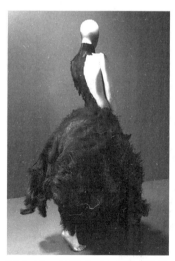

图 6-15　1999 年春夏秀场服装

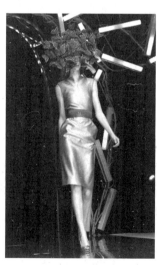

图 6-16　2008 年春夏秀场服装

图 6-17　2010 年春夏成衣发布

案例 28：吴海燕——东方丝国

吴海燕（图 6-18），1958 年出生在西子湖畔，1980 年考入浙江美术学院染织专业，1984 年毕业于中国美术学院工艺系，因成绩优异、热爱教学而被留在母校任教。1983 年她第一次去敦煌，目睹了敦煌文化，对她产生巨大震撼，使她深深感受到了盛唐文化的博大和浩瀚。从那以后，她便开始思考中华文化的问题，想在服装中把那种博大的精神表现出来，这种想法一直在胸中酝酿。1992 年她开始崭露头角，作品《远古情怀》（图 6-19）获首届全国服装设计绘画艺术大赛一等奖；1993 年，在中国第一次与世界合作举办的首届"兄弟杯"青年服装设计师大赛上，她的作品《鼎盛时代》把大唐的气象、中华文化的精华展现在世人面前，圆了她心中多年的愿望，该作品获得了世界专家的认

图 6-18　吴海燕

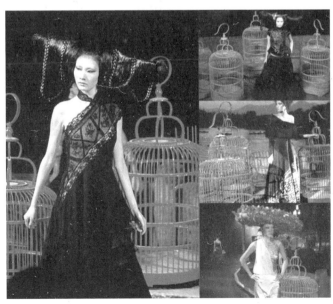

图 6-19　《远古情怀》

可，获得了大赛的金奖。1999年作品《起承转合》获第九届全国美术作品展览金奖。2001年获第五届中国服装设计唯一金奖，是中国服装设计师的最高荣誉。2004年获第五届浙江鲁迅文学艺术奖突出成就奖。就这样，她一步步地走向了艺术的辉煌。

 吴海燕毕业留校的时候中国服装业正迅猛发展，服装教育却严重滞后。此时，国门已洞开，国外的东西不断传入，她如海绵般吸收国外的时尚，每逢国外同行来中国做学术报告，她便会抓住一切机会求教。渐渐地，她对服装设计体系有了较为清晰的认识。教学上，她把教学和实践紧密结合起来，使二者齐头并进。2000年，吴海燕在北京成立了中国第一家综合性的设计公司，把流行趋势的研究与市场生产结合起来。2001年12月，中国国际时装周在北京798厂房举行，吴海燕奉献了一场特别的时装发布会，将其命名为《观点2002》（图6-20）。虽天寒地冻，但这场时装秀仍引来了诸多名人。吕燕和李欣是在法国发展的名模，她们听说吴海燕筹办这样一场时装秀，马上主动请缨，免费演出。不经意的一场秀事，却开创了中国LOFT时尚设计的先河。从此，这一大片废弃的厂房被国际国内时尚艺术界人士关注，短短几年迅速成为著名的"798"艺术社区，2007年，中国服装设计师协会也进驻"798"艺术社区，这里成为中国服装设计师常年发布时装秀的场所。她还设立了多个工作室，在排版的模式上做到了与国际接轨。她把实践中的经验、最具有前瞻性的设计观编成教材传授给学生，而市场上的残酷竞争又促使她用智慧去总结新的经验，然后再应用于教学之中；而教学使其不停地总结，把实践变成理论。

 吴海燕在专业上达到了炉火纯青的时候，其名字也传遍了中国，成了顶尖的设计师。大师自有大师的敏锐和深邃，也自有其独特的眼光和境界。她认为艺

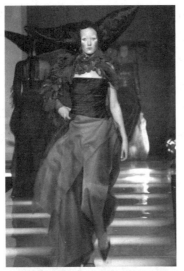

图 6-20 《观点 2002》

术引领设计，设计引领生活。现在就立足于学术的前沿思考、展望着服装发展的方向。她想借助于服装这一无声的语言展现中国的民族精神，使每一个华夏儿女都具有民族责任感，然后再把这种精神推向世界。她认为民族精神指的是一个民族固有的、稳定的态度，是骨子里永远也抹杀不了的精神和韵味。要发扬民族精神首先要进行创新，艺术的生命在于创新，创新还需要与先进文化"沟通"，需要与时俱进。她认为未来中国的服装既要体现大东方的民族精神，也要像欧洲那样更加艺术化，为生活增添斑斓的色彩，带来无穷的享受。

2001年杭州西湖西泠桥头，50名女模特展示了吴海燕设计的120套丝绸创意时装。这是中国美术学院与杭州市政府合作的时装秀《东方丝国》第一回。5年后，吴海燕又在杭州古街——河坊街举行了《东方丝国》第二回——"天下河坊"时装秀（图6-21），这场时装秀更具原创精神——中国的丝绸、中国的设计、中国的加工、中国人的精神。杭州丝绸与女装的组合使杭州女装业迅速崛起，杭州丝绸与女装产业年产值已达200亿元。2004年，中法文化年推出个人作品展演专场，还应邀参加日本东京时装节、马来西亚时装节等著名时装展演。吴海燕认为，一个设计师，左手得抓住中国传统文化，右手得抓住世界时尚文化，把传统文化活化于当下，使作品"以民族精神为魂，以传统文化为根"。

 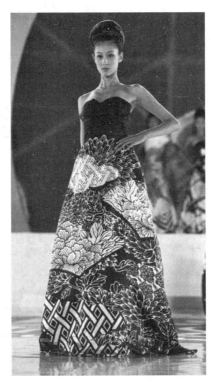

图 6-21 《东方丝国》第二回时装秀

下篇　设计能力培养

第七章　辨识目标

　　一种科学理论通常遭遇到的命运是：开始它被当作异端邪说，后来又成为一种迷信。

<div style="text-align:right">——托马斯·亨利·赫胥黎</div>

　　人类已经登上了飞速行驶的列车，可是，方向在哪儿？

<div style="text-align:right">——某哲学家</div>

本章导读

　　具备设计能力对于设计师固然重要，但如何运用自己的设计能力，却比具备设计能力更重要。辨别方向、选择方法的能力将决定设计师能走多远、取得多大的成果。本章将运用价值理性分析与判断的方法对人们所从事的设计活动进行评估，希望能够围绕设计价值判断的不同观点展开思辨与讨论。

第一节 我们为什么设计？

有一件令我印象深刻的事，我有一位朋友是从事文具用品设计的，有一段时间他设计的产品很好销，原因是他巧妙地把文具和玩具功能结合在一起，使儿童乐此不疲。过了两年，家长反映学生成绩普遍下降，学校老师查问了原因，原来是儿童痴迷于这种欺骗性很强的"文具"——表面上学生们在上课，实际上是在玩玩具。从设计的角度来看，我的那位朋友的设计"创意"无可厚非，但他的设计"创意"带来了负面影响，受到了人们的道德谴责。可见，设计师是否具备设计能力是一回事，如何运用设计能力又是另一回事。

人们常常以乐观的口吻谈论设计，赋予设计行为许多改造社会的理想色彩。毋庸置疑，设计是人类将美学原理渗透到日常生活中的一种努力，她给人们带来美观、丰裕、效率、舒适等人们所期盼的愿景。人们看到的往往是设计带来的硬性指标：比如她能带来成倍的生产增长率、能改变地区与城市面貌、能攀升新的商品销售记录、能给人们带来的实际好处，等等。而设计带来的软性效应，如设计带来的社会面貌、文化意识形态、个人价值观与生活方式的嬗变，甚至设计带给人类的异化等副作用，往往会因其潜在性而被人们忽视。如果我们采用宏观的历史叙事方法，即"以大观小"的方法对人们的设计行为进行全面的审视，将有助于我们加深对于设计在人类整个文化构建与文明进程所起作用的认识，有助于我们对于设计理论的澄清与追问，有助于我们避免在设计评价中采用非此即彼的简单线性思维。而对设计行为产生的社会影响，不管是有益的，还是有害的，就会有清醒的认识。

英国哲学家伯特兰·罗素（Bertrand Russell，1872—1970）在他的《西方的智慧》一书中指出："在柏拉图的哲学里，道德和科学最终会走到一起，善和知识被认为是一回事。柏拉图的看法，未免太乐观了。……科学的一面是关于方法，正是由于人有社会性，他就遇到了道德问题，科学与知识能够告诉他用什么方法最能使他达到某些目的，它所不能告诉他的是，他应该正确追求这个目的，而不应该追求另一个目的。"早在两千多年之前的孟子就说过："矢人岂不仁于函人哉，矢人惟恐不伤人，函人惟恐伤人。巫，近亦然，故术不可不慎。"（战国《孟子·公孙丑上》）。孟子的原意是：不是制箭的人比制盾的人不仁义。制箭的人就怕箭不伤人，而制盾的人就怕盾保护不了人。医生也是这样，希望有人生病。所以，运用技术一定要小

心啊！东西方的智者都向人们提出了运用技术方面的警告，关键的是我们是否对此引起足够的重视。

无任何功利目的的科学探索的过程是善的，伴随着产生的成果也可能是善的，但不能保证这种善的成果不被有知识的人加以歪曲利用（有知识的人如果应用熟练技术干坏事，其破坏性更大）。培根的名言："知识就是力量"，在当时的历史条件下是正确的，现在我们要把这句话补充为"正确应用知识才是力量"。由于片面迷信科学与知识的力量，放弃了对于人们利用知识行为的价值判断，曾使得我们一度迷失方向。在科学技术价值中立的神话已经被打破的今天，如何正确地应用科技知识与科技成果，同样是人类当前面临的挑战。

从学科的属性来讲，设计学科是一门综合性的应用技术学科，兼具技术服务与商品经济的属性，直接参与市场经济的运行。人们往往认为：设计学科本身具有的市场属性决定了设计必然随波逐流，无法保留自主意识，那一双"看不见的手"同样也在设计领域起着作用。有人就此单方面强调它的市场属性而忽略它的社会属性，着意回避政府力量与社会力量的介入。

1776年，英国的经济学家、市场经济的开山鼻祖亚当·斯密（Adam Smith，1723—1790）在他的著作《国富论》中指出，屠夫、酿酒师、面包师提供给我们面包，不是出于他们的良知，而是希望从我们这儿得到回报。他认为，人类活动的主要动机是谋求个人利益，人们往往通过利己的商业行为，达到有利于社会的共同目的。同时他认为，市场经济是一双无形的手，能够自发地调整与平衡社会各方的利益。亚当·斯密的经济学理论在某些方面与社会达尔文主义的理论不谋而合，主张通过人类社会自由竞争，弱肉强食，达到发展社会生产力的目的。作为一名资本主义自由市场经济的积极倡导者，经过二百多年市场经济的实践检验，亚当·斯密的某些理论被证明是正确的，而某些理论被证明是错误的。事实证明，完全的自由市场经济将使市场进入无序、混乱的状态，利己主义的不加限制的膨胀，会导致社会机体遭受到极大的危害，而把自然界的所谓"丛林原则"引入人类社会的观点，则差一点把人类误入歧途。目前，世界上发达资本主义国家汲取了20世纪30年代发生的全球经济危机的严重教训，部分接受了社会主义国家干预市场的做法，即调整社会各方的利益，缓解了社会矛盾与社会冲突。因此，在目前的世界范围内，完全的自由市场经济并不存在。事实上，在对待现代化与工业化的问题上，西方的学术界一直持有不同的观点与态度，既有热烈的赞扬，又有冷静的批判。

与一位商业小贩讨论人类的可持续发展，似乎有些遥远，而设计师则不同，

其行为对于社会经济生活介入的程度要远远高于一般的商业行为。大范围如地区与城市面貌的改变，小范围如每家每户的日常生活，都与设计有千丝万缕的联系。当下的社会生活也为设计介入社会、介入政治、介入民主进程创造了前所未有的条件。政府官员在做出城市建设的重大决策前，会邀请设计专家提出建议、拿出方案。尽管目前设计师大部分时间扮演的仅仅是技术顾问的角色，设计师的意见大部分处于被参考的地位，但较之以往长期的长官意志的做法，已经有了很大的变化。某些利民工程，如城市规划、城市广场建设、城市公共建筑建设、公共设施建设、新农村建设，是由政府官员、设计师、相关专家、市民代表组成集群共同参与，部分重大项目也采用发达国家发布新闻、号召市民集体评选设计方案的做法。这些变化说明各级政府在当下市政建设方面加快了民主化决策的进程。在这种情形下，设计师肩负着重大的社会责任，如果设计专家仍然以局部利益为重，仍然把公益性建设项目看作是短视的经济行为，其危害是极大的。就好比一架天平，一头是百姓的福利、后人的评价、设计界在公众的形象；一头是经济效益与局部利益。孰轻孰重，时刻在考量设计师的职业道德水准。

也许有人认为，某些以人为中心、以艺术为中心、以自然及可持续发展为中心的设计，如城市规划、市政建设、公共建筑、大量消耗自然能源的设计，与社会人文学科的价值评价有一定关系。但是，生活中还有大量的日常消耗产品设计、工具与设备的设计、非审美性设计，它们处在价值评价的灰色地带，还有某些行业有自己的特性与要求。如设计的商品销售不出去，就不是好设计；玩具与游戏软件的设计，如不能使人爱不释手，甚至沉湎其中，就不是好产品。假如一定要引入价值理性的评价，就有些勉为其难，甚至不能成立。持有这样观点的人自然会发问：既有面向人、面向人的审美的设计，也有面向机器、面向功能、面向消费的设计。面向人、面向人的审美的设计，其利害关系在空间和时间上马上就会反映出来，社会的敏感度也高；而面向机器、面向功能、面向消费的设计，其利害关系在空间和时间上则不会马上反映出来，社会的敏感度也不高，甚至在短时期内得不到反映，这是由设计的特殊行业特性决定的。然而，人类社会是一个整体，在空间的横轴线上，A点到B点，不管有多远，是一个整体；在时间的纵轴线上，从过去、现在及未来，也是一个整体。从这个原理出发，那么，人类的任何行为都会产生各个方面的影响。例如，A生产出一只瓷器的碗，首先要能够使B使用起来方便和喜欢，在生产的过程中，C提供原料，如瓷泥、煤、水、电等。生产出瓷碗以后，再由D运输和销售。瓷碗在使用过程中摔破后，还需E清除。其过程涉及能源、市场、就业、环境保护等社会生产的各个环节。产品生产过程能否实现循环经济、延长使用期限，

在一定程度上已经形成了我们所说的社会学的关系，不能说与我们的社会一点关系都没有。

从本质上来讲，设计行为有利于人类生存、生活，有利于提高生产力与经济效益，总体上只要人类的正当要求是合理的，适度的设计活动不会走向其反面。然而，这仅仅是理论上的假设，在当今的实际社会生活中，只考虑局部利益、个人利益、短期利益，而不考虑整体利益、长期利益的行为，事实上是存在的。在某种程度、某一方面来讲，甚至出现"正不压邪"情况，原因在于"人们在破坏与自然和谐关系的时候，所获得的利益是具体的，而且谁最具破坏性，谁就有可能获得最大的利益。相反，自然对人类的报复却是宏观的，可谓人人有份，在这种矛盾关系中，宏观的理智与科学几乎无法与具体利益的追逐抗衡。"[①] 而对这种近乎本能的获利冲动，人类一方面要制定相应的法律法规规范人们的行为，使得在律法层面上保护人类的整体利益和长期利益。而另一方面，对人的行为要正确引导与教育。它是减少人类原始破坏性的重要手段。由此看来，设计行为中的价值中立论是不存在的，有的专家甚至认为设计学包含了许多社会学的内容，设计行为已不单纯是一般的经济行为，而是一个国家物质文明与精神文明的体现，也是保证人类可持续发展的重要手段。在坚定科学主义发展观的同时，必须保持必要的忧患意识，必须由人文精神引领具体的设计行为。

我国的设计教育中也存在严重的功利主义倾向。"设计的技术化倾向的教育思维已经成为设计发展的阻碍。经济的高度发展不断刺激着社会的新的消费模式的生产，设计师疲于奔命或仅仅满足于客户的一般要求，中国的现代设计长期间在低水平上重复，与之相应，现代设计教育也以培养市场需要的设计从业者为目标，致使高等设计教育沦为职业教育，有许多有识之士痛心疾首，感到中国设计离市场太近，缺乏理想，缺乏创意，已经使原本最有活力的中国当代设计停滞不前。"[②]

近年来，一些与设计艺术相关的价值问题突显出来，诸如设计的环境污染问题、设计资源有限问题、信息技术的负效应问题、人的内心情感的失衡问题等，已成为一个时代性的、全球性的设计文化现象。它们早已不再是30年前中西设计价值观那样的中西文化的冲突，而是一个世界性的设计价值观的激烈冲突，不论是在中国还是世界其他地区，都处在这一深刻的设计价值观的变革、转型和重建之中。

① 王文涛．再论和谐[N]．人民日报社论．2008-3-6.
② 摘自杭间《新生活，新概念，新设计》丛书"序"。

而对中国设计来说，旧有的中西设计价值观的冲突未曾解决，新的矛盾冲突接踵而至。在当今激烈的商品市场竞争中，由于极端的个人主义、功利主义、享乐主义影响下产生的大量破坏自然生态的设计，过于追求商业利益的设计，使人们的社会生活受到大面积的磨损，设计处于失范的状态。"假如我们不能立足于当代社会发展和人的现实和谐，对设计实践和面临的设计价值困境做出深刻的反省，并以价值研究这一新角度、新思路去认真地总结和归纳设计实践，确立合理的设计价值观。那么，无论是中国设计的现代转型，还是各类设计问题的解决，都有可能不得要领、原地踏步，最终延迟转型过程和问题的解决"。[①]

第二节 主动设计——系统思考

"苹果"创始人乔布斯的伟大之处在于，他有一股魔力能够洞见未来的技术趋向，并且能够"创造"用户自己都不了解的需求，并且通过对细节和美的惊人苛求，成功地将概念、技术、设计等一一实现，从而做出让用户都无法想象、无法抵御的产品。他说，"大多数时候，你没有把设计给用户看之前，用户根本不知道他们想要什么。"正是这种伟大的创新与追求完美、注重细节的追求，使世界和人们的生活变得越来越美。在这里，世界最一流的公司，需要的只有两点：智慧的创造性的头脑和对于潜在客户的无限忠诚！而这一切的基本出发点只有一个：最完美地、主动地服务于个人。乔布斯的行为具有颠覆性意义。我们在此前讨论过设计的起源是由于由"事"发生的需求，先有"事"后有"物"。而乔的行为恰恰是反起道而行之，即先造"物"后有"事"。用已经为你量身定做的"物"来规范你的做"事"方式。我们实际上已经处于"被"设计和"被"使用而不自知。

我国从国外引进设计教育的观念和模式时间并不长，要求在三十年里需要走完西方发达国家一百多年走过的路，其困难程度可想而知。尽管我们已经"恶补"了三十年，但在一些基本观念上并没有弄清楚。长期以来，我们强调的是设计被动地满足消费者的需求，消费者需要什么我们就设计制造什么。似乎这一切都是那么合情合理，也无人怀疑这有什么不对、这样做有哪些后遗症。然而，当世界各大著名品牌全面进驻中国，中国成为世界最大的制造车间时，我们这才发现我们产品的设计创意只能跟在别人后面亦步亦趋。我们的设计师缺少一种主动创造、敢为天下先的精神，设计师往往要等待客户上门请求解决问题才现身。中国的企业似乎也习惯

① 李立新. 价值论：设计研究的新视角 [J]. 南京艺术学院学报（美术与设计），2011(2).

于"拿来主义"的思维与行为方式，甘于做"贴牌公司"，对设计师也提不出具体的客观要求。这样一来，由于国内的设计师的创造是被动的、有限的，于是就难以使自己的设计走在时尚的前面，更不用说创造出自己的品牌了。

问题在于出现这样的局面不仅仅是由现实社会造成的，设计教育观念的落后也是重要的原因之一。在很长一段时间内，老师在课堂上就是这样教学生的。比较典型的说法诸如"设计是为了满足人们不断增长的物质与文化的需求""在满足使用功能的基础上，达到形式与内容的统一""消费者需要什么我们设计什么"，等等。学校的教育也是一个社会的、文化的缩影。我们的社会本就不太提倡反叛的思维，求同性多于求异性，顺从多于质疑；善于学习不善于创造，善于继承不善于颠覆。在学校内的课堂上，虽然反复强调创造的重要性，却总是满足于学生做一些修修补补的设计，很少鼓励学生另辟蹊径、敢于反叛前人的设计（按理说现代设计对于国人来说是新的事物，没有传统也就没有包袱，应该比那些设计发达国家更放得开）。设计教育的种种不足带来的后遗症直到今天才严重地显现出来。当然，仅仅停留在批评和批判的层面是远远不够的，在批评和批判的基础上，还要具备能够提出建设性、开拓性、创造性的建议和方案。从某种程度上讲，批评与批判总是要比提出有效建议容易得多。在现实生活中，我们往往把这样的任务交给了新闻媒体和所谓的"公共知识分子"，他们是一群非常善于批评、质疑的人，但这仅仅完成了改良社会现实一半的任务，更重要的任务是针对已经遭到批评和批判的事与物如何进行改良、改造，如何创想出有效的、可操作的方法改变现状。因此，现实要求我们除了提出不足，还应指明出路，这是今天我们每一位负责任的设计师所必备的素质。

与此同时，国内设计教育界有那么一批有识之士，他们首先发现了这一问题。中国美术学院设计学院破天荒地成立了一个系——综合设计系。她的办学宗旨的重要一条就是：发现设计需求，培养主动设计人才。训练学生能够在没有出现问题的时候发现问题，在没有出现需求的时候创造需求，希望通过办学的方式扭转长期以来培养被动设计人才的局面。

在产品生命周期中，从产品流通到废弃物处理、能源再生和再利用是产品功能实现的过程，形成产品外部系统。影响产品外部系统的因素是多方面的，诸如市场销售环境、消费者的状况（包括年龄、性别、消费理念、文化品位、风俗习惯等），以及国家的政策法规等，这些都可能对产品功能的实现产生影响。同时，由于产品实现其功能的过程往往是产品与不同生活方式的人之间交互作用的动态过程，不同的消费者在不同环境中对同一产品的理解和使用方式

也不尽相同，这就使得产品的功能意义复杂化和多样化。

产品系统设计的思维方式主要体现在从产品内部系统的要素和结构之间的关系、产品与外部环境之间的相互联系、相互作用、相互制约的关系中综合地考查对象，从整体目标出发，通过系统分析、系统综合和系统优化，系统地分析问题和解决问题。

以木椅为例，通常有造型、构造、连接等结构关系，以及材料、色彩、人体工程学、价格等要素特征，这种将功能转化为结构、要素的过程就是系统分析。结构和要素的变化都可以使方案呈现出多样化的特征，在多种方案中，需要在错综复杂的要素中寻找一种最佳的有序结构——特定的"方式"来支配各要素，用最符合设计定位的方案形成新产品，这个过程就是系统综合和系统优化。

记得在20世纪末，一位英国的设计师为了帮助那些生活在第三世界的人能够每天听到世界的新闻，他设计了一款经久耐用的收音机。然而在实际使用时发现了一个问题，那就是当地人买不起电池，也没有充电的设施。于是，他设计了一款可以手动发电的收音机，在产品的试用期就收到了当地居民的追捧。他的设计为此赢得了许多次国际大奖。这一事例说明设计产品并不局限于产品的功能、美观、适销，更重要的是使用它的人及使用的行为方式。有时候这样的设计还需要考虑当地的文化和环境。美国的一个医疗机构为印度提供成人用的测试听力的装置和开发助听器，由于当地的成年人文化水平不高，难以看懂仪表字母与数字，医疗机构要求设计人员深入当地社区去了解居民的生活，与其他设计不同，设计人员不是从技术入手，而是从人和文化入手，设计出当地人愿意使用和方便使用的产品，即用图画的形式传达设计用意，用模型演示操作程序。最终获得当地居民的欢迎。它用事实告诉我们，只有当这种设计思维从设计师的大脑中变成每个人手里的东西时，设计才能产生它的最大影响。

今天的设计已经成为全人类关注的公共领域，关乎人类今天和未来的生活福祉。人们在思考如何使人类的文明成果能够让每个人平等地分享；不再让设计成为追逐资本和利润的附庸和消费主义的牺牲品；让高度发达的科学技术不再侵害我们的身心，而是惠及人们的日常生活；不再因人性的贪婪而失去安全的自然环境。

我们讨论设计思维的意义在于它有可能提供给我们一个全新的处理问题的方式。在快速变化的时代，需要提出新的解决方案和新的想法。与其循规蹈矩地使用常规的方法，不如采用一种新的不寻常的方法，去探索新的可能性、新的解决方案、新的前所未有的想法。

第三节　不仅仅解决问题

在社会管理、经济管理领域，永远都存在着两个重要目标——解决问题和改进创新。很多人往往会想当然地认为是一回事，实际上它们的差别非常大。无论从态度上还是方法上，解决问题和创新是两个完全不同的领域。对于一个企业来讲，当你解决了所有问题时，并不意味着你就能得到一个新的结果。相比较而言，解决问题是消极被动的，改进创新则是积极主动的。美国创新思维研究学者爱德华·德·波诺（Edward de Bono，1933—　）在他的《这才是思维》一书中指出："假如一条船破了一个洞，这是一个需要解决的问题，但是你解决了这个问题并不意味着船本身会有什么进步。对一家企业而言也是这样，一家濒临倒闭的企业被派驻了一位救火队员型的经理人，他可以成功地将这家濒危的企业扭亏为盈，但并不意味着他能帮助这家企业发展成一流的企业。"我国海尔集团总裁张瑞敏也不得不同意，拯救一家企业和发展一家企业完全是两个阶段的事情，不能混为一谈。

设计活动首先是要发现问题，这是毋庸置疑的，发现了问题后及时地提出问题，对此问题进行的质疑和评判等行为也是必要的，继而产生解决问题的诉求也是积极的，但是有两个问题我们不得不关注。

问题解决并不适用于新产品研发等创新领域。人们假设解决了某种问题便能得到一个新的产品概念，但那不是事实。iPhone 解决了什么问题了吗？人们往往习惯于进行事后分析，他们会说 iPhone 的确解决了许多现实问题，例如，手机功能过于单一、不方便使用等问题。但是，人们忽视了提出问题和解决问题的时间次序问题。在 iPhone 的开发初期，它的一切设计的目的是解决什么问题吗？实事求是地讲，那个时候设计师还看不见"问题"在那儿。设计师考虑更多的是如何创造出新的价值。把问题解决当成创新的手段，这是创新的一个严重的误区。事实上有很多新产品，不仅创造了新的价值，也创造了新的问题，如果把目光聚焦在问题的解决上，就不可能创造出世界上全新的、独一无二的产品，也不可能创造出全新的应用体验。在还没有移动通讯的时代，很少有人觉得没有手机会有什么问题，即便是现在，没有使用过手机的人也不会认为没有手机会成为一个问题。但是一个人一旦开始使用了手机，并且适应了此种通讯方式进而养成了习惯，那么，他就无法习惯没有手机的生活，这是解决了他的问题还是给他带来问题呢？所以，一味地使用批判的眼光看问题，以"没有问题是最大的问题"作为研发新产品的训词，是不可靠的，也是无法产生革命性创新的。

批评和质疑通常与抱怨紧密相连，或者说，批评会激发出人们的不满情绪，这也是推动事物和社会改进的前提，有它积极的一面，但是它有天然的缺陷，那就是情绪化，并且人们会把批评和质疑自然地与改变相连，以为有了批评和质疑就可以改变现状。实际上，批评和质疑一旦离开了理性的判断，偏离了客观事实，是无法改变现状，更无法创造出任何新事物的。如果一位企业高管、设计教师向他的下属或学生在毫无目标的情况下要求他们"发现问题、解决问题"，是一种"无的放矢"的做法，注定不会有太好的收效。即使是批评和质疑，也是需要有前提和对象，需要"有的放矢"。此时应该换一种思路，采用"愿望体验"的方法也许更有效。"愿望体验"一词虽然并不严谨，但它却根植于人性的深处，利用每个人潜藏在意识深层的愿望开发新产品，也许是一条有效的路径。现在，很多企业把设计的重点由开发新产品转向提供新的服务与体验项目，效果甚佳。

通过以上事实，我们大致可以了解到真正的新产品开发的特殊思维方法了。

第四节　做生活的引领者

你是让自己的设计追踪设计潮流，还是让设计潮流追随你的设计？这似乎是每一位设计从业人员必然面临的问题。在弄清楚这个问题之前，我们首先要知道什么是设计潮流，或者说什么是时尚？设计潮流是如何形成的？根据观察，设计潮流的形成有以下几个方面：①新颖的或怀旧的是符合当前消费者心理需求的产品；②某一位著名设计师为一位著名的公众人物设计的某一款服装、某一件家具，由于两者都是名人，很快就会形成一股争先模仿的风气；③著名公众人物（如政治家、娱乐界和体育界明星等）的特殊消费爱好也会引领消费潮流；④有势、有权、有钱"三有人士"的常用的消费品牌；⑤新奇的、为年轻人所钟爱的时髦用品；⑥对即将出现的新的生活方式提出具有预告性质的产品，并且证明该产品行之有效（上述看法仅限于国内）。

实际上，时尚和潮流形成的原因还远不止这些。不管你愿意不愿意，我们就生活在崇尚时尚潮流的现实中，你可以鄙视它、漠视它，但你却不能绕过它。在由美国著名设计师马特·马图斯的《世界趋势之上》一书中，他认为时尚是："当趋势集中于表现趋于雷同时，也正是创造时尚的大好时期……。创新不是来自跟随，而是来自知道很多信息。设计师必须把趋势看作一种信息，而非提供选择的清单。你一定得弄清楚它们来自何方，是什么正影响着这种趋势；然后寻求趋势之后的因素，将这些新的影响因素串联起来，就可能形成新的趋势。"从他的关于时尚的表

述中你可以体会到，时尚和设计潮流与当前的存在物处于一种辩证的关系，没有所谓的"现存"之物、"时尚"之物的区别。相雷同的东西多了，说明大家都在逃避创造追随大潮，这时候反倒是引领时尚作品出现的最佳时机，设计师的独立思考、敏锐的观察力和灵敏的嗅觉将起到决定性的作用。而最时尚的事物到了受追捧的顶峰时，也是它走下坡路的开始。

在我们的思想观念内及学生所受到的设计教育训练内容，大部分是如何适应和满足市场的需要、客户的需要，学校教的往往是如何进行市场调查、用户调查的方法等。当然，这些内容也是设计的重要部分。但是，在如何引领生活潮流、设计潮流的教育和训练方面，我们的设计教育缺少很好的对策。我们的现代设计教育也已经有三十年时间，理应培养出一部分著名品牌设计师、精英设计引领者、观念新颖的设计理论家。而现实是我们的设计师绝大部分还是被潮流裹挟而行，即使是年轻人也充满了被潮流抛弃这样的担心，这里面是不是需要我们检讨是否教育出现了问题。我们是不是过于推崇"学习型"的设计教育，是不是缺乏"颠覆性"的设计教育和批判性思维习惯的养育，无意中培养了大量具有追随型人格的设计人才。而追随型、应用性设计人才不仅过去有，将来也还会有，只有那些能够引领潮流的设计人才才是现在和未来的稀缺人才。走出校门的设计学生很少人有耐心观察顾客，了解他们的思想，当他们选择设计这条路时。总是在寻求捷径，模仿成功的设计，或者再添加几个功能，仿佛这样就能使自己的设计作品在琳琅满目的产品中脱颖而出。事实上无助于设计创意的发展。

我们来看一看国外的设计公司是怎么做的。OXO 是一家著名的设计公司，他们的设计人员发现了厨师使用传统烹饪量杯时存在的问题。大多数厨师在量杯中添加少量液体后都要把头扭到杯子侧面去看刻度，然后再反复添加或倒出一些液体，来确保得到合适的量，厨师们对此毫无怨言，认为大家都那么做应该没错。"如果你问他们需要什么，可能永远也得不到答案。"一位设计师说。OXO 公司的设计师设计出一种新型量杯，杯壁内侧带有一个连接杯子底端和杯口的环形狭长刻度表，刻度表和杯子底部及杯口形成一定角度。这样，厨师们可以不必扭头去看杯子旁的数字而可以直接阅读刻度了。这款产品为公司赢得了很好的声誉和商业的成功。从这一个例子来看，设计出能够引导市场消费的产品，并不是完全靠听取意见得来的，也不是销售财务表能告诉你的。我们要做的是消费者想要的但还讲不出的事。我们可以通过这个例子看看我们到底缺少什么？OXO 公司的设计师们因此认为："产品调查不会产生最好的产品设计。它们来自实践者、艺术

家们。"是属于那些先于顾客理解自己所需的人。

实际上，生活中的设计师本身也是顾客，当他在享用其他设计产品的同时，他是在体验其他设计师为他提供的服务。同时，他的设计作品也被别人享用。法国年轻设计师克里斯多夫·马歇在谈到他的设计时说："通过我自己的体验来进入设计，可以更贴切地贡献自己的努力。"他认为，作为个体的他也是人群中的一部分，个体的体验也能够体现共性和普遍性。位于美国加利福尼亚州的克里夫设计公司能制造出世界一流的健身器材产品，很大原因是它的员工们也是其使用者。公司里作为自行车手、跑步运动员、三项全能运动员、攀岩手、滑雪运动员，以及参与任何你能想到的户外运动的员工们非常清楚顾客想要什么。因为他们本身就是顾客，遇到的也是大致相同的问题，因此，正确的个性常常是大多数人所共有的。有时候，设计师可以抛开他人完全以自我视角，围绕自身需求来设计，这样的创意往往会个性鲜明，反而受到大多数人喜欢，自然而然就会成为时尚产品。

日本当代著名设计师深泽直人是一位设计天赋杰出的设计师，在接受设计委托后，他会与委托方进行彻底的沟通，了解了委托方的真实想法后，他会凭直觉在不长的时间内提供出高质量的设计稿，而且几乎百发百中。当有人问他有什么秘诀时，他说：我能从谈话中想象出对方需要的东西。当我把设计物放在他面前时，我已经有九分的把握定稿。与他同时代的许多设计师可没有像他那么幸运，一般来说，多少都会有若干次修改。

中国美术学院设计艺术学院客座教师方振华要求员工在承接设计委托项目以后，除了仔细了解客户的背景资料，包括他的性格爱好、需求、经济状况、人员构成等之外，还要仔细聆听客户的要求。等到进入构思阶段，设计师已经把委托方的意愿了解得清清楚楚，甚至有些委托方没有完整表达出来的愿望，也能够通过设计师手中的笔体现出来。他把这种设计方法称之为"走在客户之前"。如果客户看到的是能够满足他的内心需求的设计方案，再加上团队专业的精神和丰富设计经验，要拒绝接受设计方案也很困难了。

创建新型的客户体验也成为增加设计新兴点的来源。著名设计师凡史杰认为设计不仅是一个美学范畴。"我创建奇巴（设计事务所）不是为了制造东西"。凡史杰最为奇巴自豪的作品是将总部设在波特兰的安快（Umpqua）银行的各个分行设计成顾客"喜欢逗留"的地方。大部分的银行给人的感觉都是高效、冷冰冰的。顾客们排着队在ATM机上存钱取钱，或者在防弹玻璃窗口前等候办理更复杂的业务。而安快银行认为，想要增长业绩，就得让交易节奏慢下来，让客户能在银

行里转转，和员工聊会儿天。于是，在奇巴的帮助下，他们开始重新考虑银行的设计。他们把银行设计得像酒店大堂，在这里顾客们可以坐在沙发里和理财师聊天，并且免费提供咖啡和无线上网。这不仅仅是更换家具和窗帘这么简单，而是用设计来阐述银行的品牌价值。结果，这个分行在开业的第一个星期就吸收了100万美金的存款。

我国青年产品设计师王荣国在他的一篇文章中深有感触地写道："我把创意理解为：外观、材料、颜色的突出表现；创新理解为：如果我们原来有通话的手机，后来出现音乐手机、拍照手机、滑盖手机等，这种在现有的基础上进行创新的行为；创造理解为：假设这个世界上没有自行车，而你创造一辆自行车。相对于市场接受度而言，创意性产品比创新性产品容易接受；创新性产品比创造性产品容易接受。即使给你世界上最好产品，你也不敢说会卖得好，并赚到钱。产品不是商品，商品包括：品牌、品质、渠道、促销、性能、外观、广告、价格、包装等行为。起初，我给一些企业设计的创造性产品，我们都认为是非常好的产品，但就是没有成功。现在我明白了，不是所有的企业都适合做创造性产品，需要企业具备整体布局能力和开拓能力"。①

乔布斯的苹果创造的奇迹留给人们太多的启发。美国伊利诺大学设计学院院长崔可·惠特尼对 iPod 的产品战略分析可以让我们了解乔布斯如何发现产品的。以前设计发展的过程比较简单：分析→创造，看起来很理性。而新的设计发展的模式是建立一个小矩阵，横轴还是分析→创造，纵轴则是抽象→现实。横轴依赖于对现实的调查和分析，纵轴则抛开这些直接创造现实。以苹果的 iPod 为例，其原型是 MP3，但又不是 MP3 的延续——消费者想要的不仅仅是一个新的 MP3，而是享受音乐。"正因为如此，我从不依靠市场研究。我们的任务是读懂还没落到纸面上的东西。"② 所谓"还没落到纸面上的东西"是否就是关于未来未知的抽象形态。这种抽象形态可以是产品，也可以是服务、体验、互动等未知领域。

世界上有四个苹果，第一个苹果诱惑了夏娃，第二个苹果砸醒了牛顿，第三个苹果握在乔布斯手里。那么，第四个苹果会在哪里出现呢？

① 王荣国. 一个设计师的十年自白 [J]. 设计在线，2011.
② 方晓风. 设计的乔布斯定义 [J]. 装饰，2011.

案例29：弗兰克·劳埃德·赖特——有机建筑

弗兰克·劳埃德·赖特（Frank Lloyd Wright，图7-1）是美国著名建筑师，在世界建筑界享有盛誉。作为著名的现代建筑先驱，20世纪最有影响的建筑师之一，在他超过70年的建筑师生涯中，不仅设计了一系列具有个人风格的高质量作品，还影响着整个美国建筑的进程。尤其是他的流水别墅、威利茨私人住宅等作品成为现代建筑的杰作。

图7-1 弗兰克·劳埃德·赖特

1867年6月8日，赖特出生于美国威斯康星州的乡村小镇，曾攻读土木工程，但成绩平平，差3个月毕业时离开学校。在建筑界业内，赖特和建筑师们共同组成了草原学派（Prairie School）。虽然赖特本人并不喜欢被贴上这样的标签，可实际上他已经成为这个学派的领导人。赖特对于传统的重新解释，对于环境因素的重视，对于现代工业化材料的强调，特别是钢筋混凝土的采用和一系列新的技术，比如空调的采用，他开始在公众场合做演讲，写一些文章以表达他对建筑看法。

赖特认为：我们的建筑如果有生命力，它就应该反映今天这里的更为生动的人类状况。建筑就是人类受关注之处，人本性更高的表达形式，而赖特的草原式的住宅正是反映了人类活动、目的、技术和自然的综合。它们使住房与宅地发生了根本性的改变，花园直接伸入了起居室，使居室就如同在自然的怀抱之中。赖特认为住宅不仅要合理安排卧室、起居室、餐厨、浴厕和书房，使之便利日常生活，而且更重要的是增强家庭的内聚力，他的这一认识使他在新的住宅设计中把火炉置于住宅的核心位置，使它成为必不可少但又十分自然的场所。

威利茨私人住宅（图7-2）位于伊利诺伊州，建于1901年，是第一幢结合了草原式别墅全部特征的别墅。

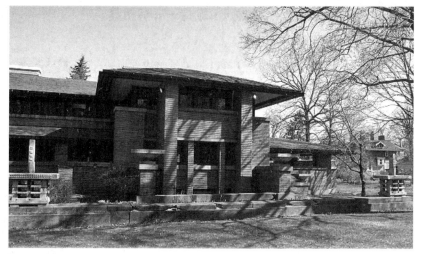

图7-2 威利茨私人住宅

赖特坚信"建筑的内部空间比它的围墙更为重要",带有斜脊延展的屋顶、宽阔的屋檐和低矮的围墙,这些都恍惚是从自然中提炼出来的,房屋中间的壁炉又给建筑带来了厚重感。当时,大量移民从国外涌入美国,经济危机爆发,社会剧烈动荡,与自然相融合的草原住宅颇能满足一些中产者对平静单纯生活的憧憬,赖特因此声誉鹊起。

赖特的建筑作品充满着天然气息和艺术魅力,其秘诀就在于他对材料的独特见解。建筑师应与大自然一样地去创造,一切概念意味着与基地的自然环境相协调,使用木材、石料等天然材料,考虑人的需要和感情。

流水别墅(图7-3),现代建筑的杰作之一,别墅共三层,面积约380平方米,位于美国匹兹堡市郊区的熊溪河畔。溪水由平台下怡然流出,建筑与溪水、山石、树木自然地结合在一起,像是由地下生长出来似的。整个别墅以二层(主入口层)的起居室为中心,其余房间向左右铺展开来,外形强调块体组合,两层巨大的平台高低错落,一层平台向左右延伸,二层平台向前方挑出,几片高耸的片石墙交错着插在平台之间,很有力度。赖特运用悬挑和锚固的手法使空间在

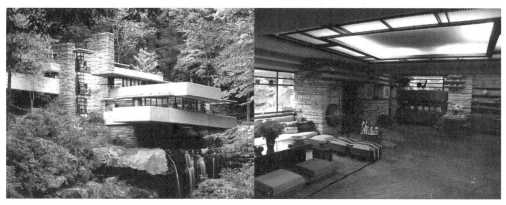

图 7-3 流水别墅

多重楼层中相互伸展穿插,借用钢筋混凝土和玻璃的材质特性,造就"空间的虚实关系"。别墅的室内空间处理也很适宜,室内空间自由延伸,相互穿插;内外空间互相交融,浑然一体。在材料的使用上,流水别墅也是非常具有象征性的,所有的支柱都是粗犷的岩石。流水别墅是有机建筑的一个代表性作品。

在赖特眼里,空间不仅是一种消极空幻的虚无,而是视作为一种强大的发展力量,这种力量可以推开墙体,穿过楼板,甚至可以揭开屋顶,所以赖特越来越不满足于用矩形包容这种力量了,他摸索用新的形体去给这种力量赋形,海贝的壳体给他这样一种启示,运动的空间必须有动态的外壳——一种无穷连续的可追溯性。

古根海姆博物馆(图7-4),这座极其漂亮、无与

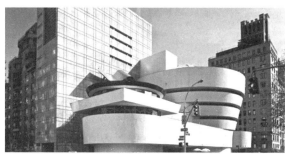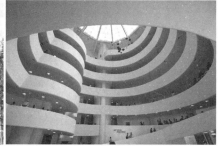

图 7-4 古根海姆博物馆(附彩图)

伦比的建筑建成于 1959 年，坐落在纽约一条街道的拐角处，看上去就像一条巨大的弹簧。建筑外部向上、向外螺旋上升，内部曲线和斜坡通到六层。螺旋的中部形成一个敞开的空间，从玻璃圆顶采光。展厅是环绕圆形建筑的螺旋线，从底层盘旋而上，没有阶梯，表达了对远方和广阔空间的追求。赖特的建筑是深深植根于美国本土意识及民族心理的建筑，他给予这样一个立国不足三百年的"移民国家"以最纯粹和集大成的建筑美学和遗产——草原风格和有机建筑，而其中最本质和骨髓的建筑哲学无疑是赖特毕生致力的"建筑空间"的索求与探寻。

案例 30：勒·柯布西耶——功能主义之父

图 7-5　勒·柯布西耶

勒·柯布西耶（Le Corbusier，1887—1965，图 7-5）是 20 世纪在现代建筑过程中起过决定性作用的人，是现代建筑运动的激进分子和主将，被称为"功能主义之父"。他和瓦尔特·格罗皮乌斯（Walter Gropius）、路德维格·密斯·凡·德·罗（Ludwig Mies van der Rohe）、弗兰克·劳埃德·赖特（Frank Lloyd Wright）并称"现代建筑派或国际形式建筑派的三巨匠"，确立了以水泥和钢筋为主材料的新建筑模式，也就是 20 世纪之后的现代建筑，什么是现代建筑？简单地说就是我们今天所住的房子的模样。

柯布西耶出生于瑞士拉绍德封，钟表工人家庭。1919 年先后到布达佩斯和巴黎学习建筑。1920 年，在他还是一名艺术家的初期，就意识到自己的一生即将从事建筑而非艺术。1927 年他定居巴黎，同时从事绘画和室内设计，与新派立体主义的画家和诗人合编杂志《华丽精神》。柯布西耶受到过很多专家的影响，最初影响他的是著名的建筑大师奥古斯特·贝瑞（Auguste Perret），并教会他如何使用钢筋混凝土。1965 年 8 月

27日，勒·柯布西耶在法国南部马丹角游泳时去世，时年78岁，是自杀还是意外，留给世人一个谜。

柯布西耶的全部生涯几乎都与住宅设计有关，而且他的最大贡献也是住宅。住宅是人和空间最初也是直接发生关系的载体，因此通过住宅设计可以衡量一位建筑家是否优秀。这些作品看出他对几何美学的兴趣，而这种美学是由黄金分割比得来的启示。

萨伏伊别墅（图7-6）是第二次世界大战前最著名的建筑，该建筑被认为是一种样板式的公寓，在大型的公寓建筑中可成为一种模式。别墅位于巴黎近郊的普瓦西（Poissy）设计于1928年，并于1930年建成。宅基为矩形，长约22.5米，宽为20米，共三层。底层三面透空，由支柱撑起，内有门厅、车库和仆人用房。二层为起居室、卧室、厨房、屋顶花园和一个半敞开的休息空间。三层为主人卧室和屋顶花园。这幢房子表面看来平淡无奇，实则有复杂的内部结构，并隐含着复杂的建筑理论。

外部造型的对比强烈：首先，一楼细长的柱子形成线性感，与二楼四方形的平面感形成"线"与"面"的强烈对比；接着，上层的白色墙与下层阴暗的影子形成强烈的明暗对比；再次，一层空旷，二层饱满，形成了空间上的虚实对比。

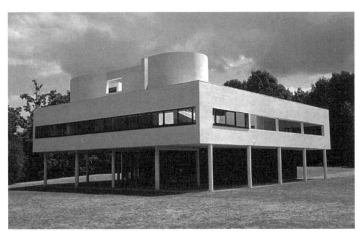

图7-6　萨伏伊别墅

图7-7 萨伏伊别墅室内斜坡道

内部空间连接的对比：首先是一楼和二楼的空间连接对比，一楼空旷但中间也有立方体型的空间，与自然空间的敞亮形成对比，斜坡道（图7-7）是一楼和二楼的连接通道，也算一个独立的空间，从一楼的灰暗空间到斜坡路的细长空间再到宽敞的二楼空间，体现了空间上的节奏感；其次，二楼是既开放又明亮的空间，大面积四方玻璃窗，给人以将外景引进室内的错觉。半敞开的休息空间（图7-8）又仿佛进入室外空间。三楼的屋顶花园（图7-9）与外景融为一体。

朗香教堂（The Pilgrimage Chapel of Notre Dame du Haut at Ron-champ，图7-10）位于法国东部索恩地区

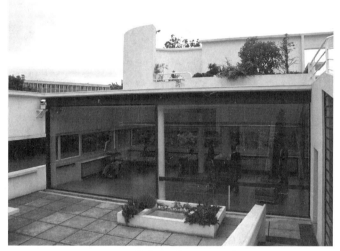

图7-8 萨伏伊别墅半敞开空间

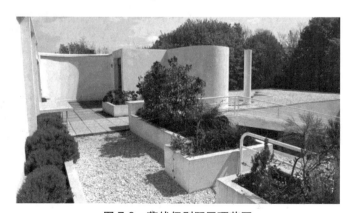

图7-9 萨伏伊别墅屋顶花园

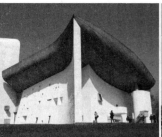 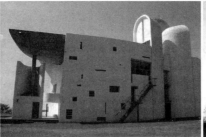 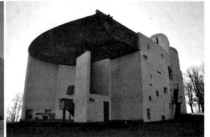

图 7-10　朗香教堂

距瑞士边界几英里的浮日山区，坐落于一座小山顶上，于 1955 年落成。朗香教堂的设计对现代建筑的发展产生了重要影响，被誉为 20 世纪最为震撼、最具有表现力的建筑。墙面是倾斜的，屋顶呈弧状朝向天空，有人说这屋顶象征着船。建筑体的很多部分是不规则的、自由的，与萨伏伊别墅比起来有着天壤之别。这件作品既不是完全的现代主义，也不属于后现代主义，这座奇怪的建筑简直是现代建筑的圣地，也是许多建筑学徒们巡礼的地方。柯布西耶把自己的朗香教堂建筑评论为"视觉上的交响乐"，如同一件抽象的雕塑。

西方的建筑史上对建筑正面的强调由来已久，但是朗香教堂这种四面八方都是正面的设计还是首例，这不是灵感层面的事，这是柯布西耶试图在表现建筑的本质。他认为建筑的外表并不重要，内部空间才是建筑的根本，这种蜕化正面的做法在西方建筑史上具有里程碑的意义。

进入内部昏暗的空间，外部空间的喧闹瞬间消失，几缕阳光从错落不等的狭小窗户顺着水泥墙壁倾斜下来（图 7-11），这种抽象的空间立马把人们带入了神圣的宗教意境，这种抽象的空间立马把人们带入了神圣的宗教意境。

进入 20 世纪后西方建筑开始全面革新，这种变化在历史上极为罕见。哥特式、文艺复兴式、巴洛克式是西方古典建筑的代表，具有与公元前古希腊罗马建

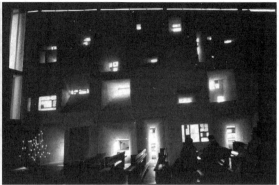

图7-11　朗香教堂内部

筑相似的气息,强调"装饰",并宣扬装饰风格不仅规定建筑的样式,还有建筑的本质。这与我们现在看到的毫无任何雕刻或花纹的建筑简直天壤之别。

　　德国建筑师阿道夫·路斯(Adolf Loos)在他的著作《装饰与罪恶》中,批判了中世纪建筑中的装饰,华丽装饰的背后隐藏着无法攀登的上流社会与必须服从的宗教约束,这种装饰是压倒群众的工具。现代建筑就是在这种与中世纪建筑对立的情况下登上了历史舞台,并强调现代建筑以舒适和安全为唯一目的,密斯·凡德罗等人以几何式和功能主义做武装,渐渐地让盒装建筑成为人们生活场所的建筑产物,也成为现代主义建筑的典范,这种观念不仅改变了建筑的样式,也改变了人们的生活方式。

　　柯布西耶也否定装饰,支持现代建筑,但是第二次世界大战后他渐渐抛开了只要取消装饰就能实现建筑现代化的单纯想法,他在试图解决建筑最本质的问题。而事实上,到后期,他的建筑逐渐超越了规范的几何学,倾向于自然表现如1956年的印度昌迪加尔的法院大楼(图7-12),这种看似规则又不规则的造型给人留下深刻印象。这或许是因为他本人是个立体派的缘故,他与毕加索等立体派巨匠有着深厚的友谊,举办过众多绘画与雕塑作品的

展览会（图7-13），同时他也设计家具（图7-14）。第二次世界大战后不仅是他的建筑，连他的思想也发生改变，就是这种改变，让他成为有争议的人，从严格信奉几何式、否定装饰的主张到倾向于自由奔放的、不规则形态的建筑主张，似乎是前后矛盾的，因为后者让人觉得倾向于另一种装饰。所以那时很多建筑师认为他是个彷徨而没有主见的人，而且他似乎还背叛了现代建筑。

以人为主体的建筑设计离不开对人活动空间作为对象进行研究，所以柯布西耶认为建筑师的任务不是要建造漂亮的建筑，而是制造出人类所生活的"空间"。这就是为什么在分析萨伏伊别墅的时候，我们需要格外关注空间的对比，才能体会到萨伏伊别墅建筑的精髓。其实在西方建筑中从古至今都是以样式为重心的，只有东亚建筑是以空间为重心的。所以"以空间为重心"在西方建筑上是一次革新，在东亚视角上却是古典。

图7-12　印度昌迪加尔的法院大楼（附彩图）

图7-13　柯布西耶的绘画作品

图7-14　柯布西耶设计的家具

案例31：贝聿铭——现代主义大师

图7-15 贝聿铭

贝聿铭（图7-15）是美籍华人建筑师，1917年生于广州，祖辈是苏州望族，10岁随父亲来到上海，18岁到美国，先后在麻省理工学院和哈佛大学学习建筑，于1955年在纽约开设了自己的建筑设计事务所，并成立了贝聿铭设计公司。他是最后一个现代主义建筑大师，在大众的印象里他是一个注重抽象形式的建筑师，喜欢用石材、混凝土、玻璃和钢等建筑材料。作为20世纪世界最成功的建筑师之一，他设计了大量的划时代建筑，曾荣获美国建筑学会金奖、法国建筑学金奖、日本帝赏奖，以及第五届普利兹克奖，他在美国设计的近五十项大型建筑中就有二十四项获奖。

1964年为纪念已故美国总统约翰·肯尼迪，政府决定在波士顿港口建造约翰·肯尼迪图书馆（图7-16）。图书馆建造时间长达十五年，1979年才落成，由于设计新颖、造型大胆在美国建筑界引起轰动，被公认是美国建筑史上最佳杰作之一。享有"一曲灯光和大理石、色彩和玻璃、绘画和雕塑的建筑交响乐"的美誉，1979年更是被美国建筑界成为"贝聿铭年"，授予他该年度的美国建筑学院金质奖章。

1979年，改革开放刚刚起步的中国政府邀请贝聿铭设计香山饭店（图7-17），是贝聿铭在北京设计的两幢建筑中的一幢，采取了一系列不规则院落的布局方

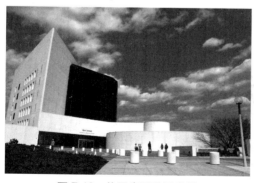

图7-16 美国肯尼迪图书馆

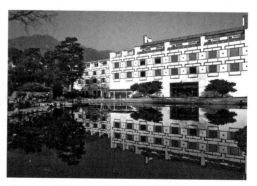

图7-17 香山饭店（附彩图）

式，将中国的江南园林与现代主义建筑进行了完美的衔接，香山饭店与周围的水光山色，参天古树融为一体，是一座具有浓郁中国风格的建筑，规模虽然不算大，却体现出了浓浓的中国风情。

晚年的贝聿铭仍然接受了多个项目，例如，卢浮宫玻璃金字塔（图7-18）、中国银行大厦、苏州博物馆和伊斯兰艺术博物馆。最引人注目的是法国总统密特朗邀请贝聿铭翻修卢浮宫，他将一个玻璃金字塔搬到了法国人的圣地——巴黎卢浮宫。90%的法国人反对金字塔方案，一些批评者指责这个新入口是一颗假钻石，破坏了卢浮宫的整体结构被人扣上了破坏法国文化的帽子，可是如今，卢浮宫的玻璃金字塔成为20世纪人类最伟大的建筑作品。

1990年完工的香港中国银行大厦（图7-19）也同样备受挫折，这座大楼地上70层，地下40层，总建筑面积12.9万平方米，楼高315米的建筑，加顶上两杆的高度共有367.4米的大楼，建成时为香港最高的建筑物，也是世界第五高建筑物。然而迷信风水的香港人认为它是不吉之物，因为它是在香港的主要建筑中唯一没有考虑风水意见就动工的大厦，香港人硬说大厦像个三棱的刀，其中一面"刀锋"直指港督府。贝聿铭在设计这座大楼时曾不远万里地向香港的风水大师学习，特地设计出建筑的外形像竹子，寓意"节节

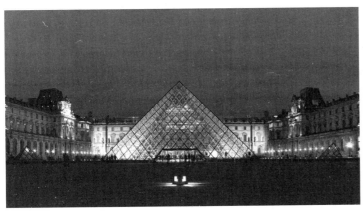

图7-18　卢浮宫玻璃金字塔

图7-19　香港中国银行大厦

高升"，以平面为例，大楼是一个正方平面，对角划成4组三角形，每组三角形的高度不同，如同节上升的竹子，象征着力量、生机、茁壮和锐意进取的精神；基座的麻石外墙代表长城，代表中国，中国银行大厦以一种挺拔俊逸的态势直指蓝天，成为当今香港的象征。这座大厦让时年65岁的贝聿铭面对的更是一个国家的重托，用贝聿铭的话说它代表着"中国人民的抱负"。中国银行大厦不仅是贝聿铭所有建筑作品中最高的一座，也象征着他事业的巅峰。

90岁高龄的贝聿铭再次回到中国的时候接受了从选址起就颇受争议的苏州博物馆新馆（图7-20），历时3年修建。苏州博物馆是他的封山之作，他将自己多年积累的建筑智慧结合东方的传统美学及对家乡的情感全部融汇在这座建筑里，在这里他反复运用几何形的手法，追求精致、洗练的造型，结合了传统的苏州建筑风格，把博物馆置于院落之间，使建筑物与其周围环境相协调。在这里借景是中国传统造园中常用的手法，达到极致，对于贝聿铭来说，这是一条眷恋的、虔诚的心灵归乡之路。

图7-20　苏州博物馆新馆（附彩图）

日本美秀（MIHO）美术馆（图7-21）是日本人小山美秀子为藏品所建，建筑整体为3层，实用面积9 241平方米，该项目位于森林法保安林区域、沙防法指定区域、自然公园法县立公园第3种特别地域。经过反复考察，贝聿铭为世人营造了这样的一个画面：一段长长的、弯弯的小路过后，到达一个山间的草堂，它隐在幽静中，只有瀑布声与之相伴……远离人间的仙境的建筑。

日本美秀（MIHO）美术馆在结构设计上有几大亮点：美术馆最大限度地保护了自然景观，通过跨越两个山脊的隧道及吊桥，这座吊桥是专门为美术馆单独研制的，可称举世无双，而与其相连接的隧道是为了保护自然坡面和树木生长，搭建的平台也可以减少对周围水土和植物的影响，出来缓缓前行便会看到美术馆的主入口。美术馆是一个高科技建筑，整个结构采用非对称多悬斜索结构，由一条定制的曲线型钢作为主要支撑结构，形成一道完美的弧线，其次，在正立面主入口处门庭的钢结构是整个建筑结构技术的集中体现，采用了专门针对该项目研制的"九梁节点"，另外，细部设计和材料运用也非常准确，如建筑室内空间的玻璃屋顶及钢结构和墙体、灯具的设计、室外空间的钢桥和隧道、植物配置等，都体现了极高的工艺

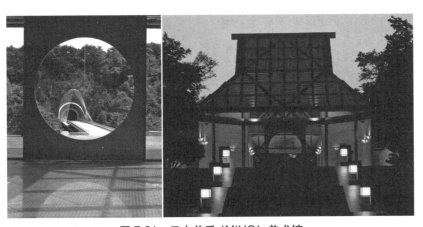

图7-21　日本美秀（MIHO）美术馆

和科技水平。美术馆更别具一格之处在于80%的建筑都埋藏在地下，原因在于日本人的自然保护法的诸多限制。但这也造就了它的不平凡，从远处眺望，露在地面的部分屋顶好似与巍峨的群峰相接，和自然之间无比和谐。

案例32：桢文彦——混沌主义

图7-22　桢文彦

桢文彦（Maki Fumihiko，1928—　，图7-22）是日本著名建筑大师、战后现代主义建筑大师。作为20世纪60年代新陈代谢派的创始人之一，其作品不但保留了日本建筑的传统，又有对新领域和新风格的开拓与创新。他一生致力于发展现代主义的风格，坚持从现代主义的起源思考，注重用精细的手法来展现建筑和城市的理性思维，不盲目追求后现代主义的流行形式和表现，通过开放性的设计，突出对细节和质感的讲究。

桢文彦是在东京和美国接受的教育，所以他能够把以变化为导向的日本文化和以物体为导向的西方文化在他的设计中结合起来，且没有产生那种庸俗的或是形式化的历史主义建筑。作为一位知名的学者和实践设计师，桢文彦已经把自己的实践跟大量的学术研究结合了起来。将两种很矛盾的对立在实践中统一了起来：一方面，是对既理性又恰当的建筑手法的伦理性追求；另一方面，则是承认现代世界条件并且直面信息爆炸和不断升级发展的那种能力。所以，他的作品有着一种焦虑和乐观的不和谐和矛盾的混合。一方面，他持有极其怀疑的态度；另一方面，他也在投射希望的思想。

所谓的矛盾的两方面，其实就是设计界所谓的混沌学，提到桢文彦不得不提混沌学。混沌学最大的贡献是把人们从机械的宇宙论转变到有机主义新视野。混沌学家基本上认为现代主义建筑的秩序感是粗俗的、

简单的、乏味的。同时,他们对建筑师固有的尺度感也提出了质疑。曼德勃罗就认为,令人满意的艺术没有特定尺度,因为它含有一切尺寸的要素。当你走进时,它的构造就在变化,展现出新的结构元素。混沌学使现代主义建筑师和建筑理论家陷入了某种窘迫状态,然而,混沌学所蕴含的深刻的洞察力和对传统思维的颠覆力,在使建筑师因陈旧的思维定式深感汗颜的同时,不能不对这种振聋发聩的理论心悦诚服,并且迅速开始寻求新的路径。

他的螺旋大厦不仅采用了分形维度,更采用了多种异质元素的拼贴和混合。桢文彦解释说,"我的螺旋大厦隐喻城市意象:一种主动将自身献出,供人切成碎片的环境,然而正是从这种肢解中,它获得了生命。"桢文彦显然想以建筑自身的复杂性和多元性来构拟社会形态的复杂性和多元性,像许多混沌学追随者一样,桢文彦虽然似乎把建筑师的业务拓展到哲学家或文学家的范围,然而这丝毫没有损害建筑本身的形式意义和功能意义。因为在这里,混乱与秩序并存,片段性与整体性同在,在一种雅化的秩序原则的统帅下,混沌赋予建筑一种深奥的美,一种有张力的美。

桢文彦理论的现实性缘于对"群形式"的研究,他指出了基于混沌学产生的"群形式"是一种由内而外,基于人的行为生成的形态,根据功能而形成的空间进行排列和连接,他们可以不断成长为一个系统,这种形式组群在把各个部分连接起来,松散的集合中形成一种内聚性,这种松散的集合暗示着一种更多是感觉上的,而不是材料上的秩序(图7-23)。建筑实体保留了一种处于变动中的模糊性,混沌思维为当代建筑师开创了一个新的天地。这也正是原广司、高松伸、屈米、盖里、埃森曼、李伯斯金等建筑师以不倦的探索精神使混沌思维贯穿于自己的设计中的一大原因。

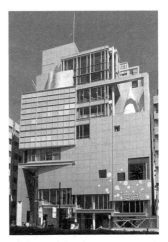

图7-23 东京华歌尔公司大楼

案例33：弗兰克·盖里——解构主义

弗兰克·盖里（Frank Owen Gehry，图7-24）是当代著名的解构主义建筑师，以设计具有奇特不规则曲线造型雕塑般外观的建筑而著称。1929年生于加拿大多伦多的一个犹太人家庭，17岁后移民美国加利福尼亚。盖里的设计风格源自于晚期现代主义，其中最著名的是位于西班牙的毕尔巴鄂市的建筑——毕尔巴鄂古根海姆博物馆。

盖里的作品相当独特，极具个性，造型别致，他是把建筑工作当成雕刻一样对待的人。擅长采用多种材料、运用各种形式，并将幽默、神秘及梦想等元素融入他的建筑体系中，在他的一生中设计过购物中心、住宅、公园、博物馆、银行、饭店、家具等，他使建筑和艺术之间得到了平衡，因此被誉为"建筑界的毕加索"。他被认为是世界上第一个解构主义的建筑设计家，号称解构主义建筑之父。他早期的作品大胆地运用开阔的空间、各种原材料及不拘泥的形式来进行建造，这是他生活在洛杉矶时深受洛杉矶城市的文化特质及当地激进艺术家的影响。

1961年起盖里开设自己的设计事务所，之后曾在多所大学建筑系任教。在20世纪60年代和70年代前期，他的作品与当时盛行的现代主义建筑并无明显的差别，那时他的名声也不显赫。70年代后期开始，盖里建筑作品渐渐引人注目，特别是1978年在加利福尼亚州圣莫尼卡的盖里的住宅完工之后，引起了人们的注意。

圣莫妮卡盖里的住宅（图7-25）是一幢普通的荷兰式两层小住宅，木结构、坡屋顶、位置在两条居住区街道的转角处。盖里大体保留原有房屋，东面扩建部分是一小狭条，成为进入老房子的门厅；西面扩建部分是一狭条，是老房子的又一门厅，面对内院；北

图7-24　弗兰克·盖里

图7-25　圣莫妮卡盖里的住宅

面临街的一边扩充最多，三面扩建的面积共约74平方米。中间一段为厨房，厨房东面为餐厅，西面为日常用餐的空间。但在东、西、北三面扩建单层披屋。所用的材料：瓦楞铁板、铁丝网、木条、粗制木夹板、钢纤玻璃等，全都裸露在外，不加掩饰。这些添建的部分形体极度不规则，不同材质、不同形状硬撞硬接。最引人注目也是盖里最得意的一笔是厨房天窗的奇特造型。天窗用木条和玻璃做成，好像一个木条钉成的立方体偶然落到凹入的房顶上，不高不低，正好卡在厨房上空。其余的屋顶上安置着若干铁丝网片，使添建部分的轮廓线益加复杂错乱。盖里是以一个先锋艺术家的视角去建造他的住宅，一切尝试在外人眼里都是怪异的。这使得人们议论纷纷，冷眼看这个奇异的"垃圾堆"，即便如此，这是盖里历史性的一刻，他为盖里赢得了社会和大众的关注，也奠定了盖里今后建筑风格的走向。

盖里对于鱼的喜爱仿佛是来自年幼的记忆，他热爱鱼身体那完美的曲线，最开始他试图去模仿，为此做了很多美丽的装饰鱼灯，最有代表性的是巴塞罗那奥运村里的鱼形雕塑。有人对盖里的鱼做了这样一种解读，说这是一种"犹太文化的诠释"，犹太人的宗教里鱼是生生不息的象征，他们的救世主曾经化身为鱼来解救他们。日常生活中吃的鱼也是有鱼鳞的，而且必须是活着的，否则就是对神灵的亵渎。这是一种地域文化的体现，正如盖里所认为的与地域文化相结合是体现建筑形态语言的重要部分，与此同时，该建筑也比较容易被当地所接受。所以盖里在日本神户做了这样一条具象的"鱼"以融合日本本土文化（图7-26）。

而古根海姆博物馆（图7-27）是盖里的代表作，馆体共五层：地上四层和地下一层。整个结构体是由盖里借助一套为空气动力学使用的电脑软件逐步设计而成。博物馆在建材方面使用玻璃、钢和石灰岩，部

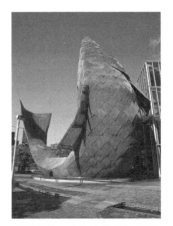

图7-26　日本神户鱼形餐厅

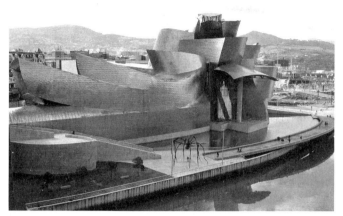

图 7-27 古根海姆博物馆

分表面还包覆钛金属，与该市长久以来的造船业传统遥相呼应。博物馆全部面积占地两万四千平方公尺，陈列的空间则有一万一千平方公尺，分成十九个展示厅，其中一间还是全世界最大的艺廊之一，面积为 130 公尺乘以 30 公尺见方。博物馆展厅分为永久性作品陈列厅、临时性作品陈列厅和精选当代艺术家作品陈列厅三大部分。永久性作品陈列位于第二、三层南面的连续规整排列的方形展厅里，临时性作品陈列位于首层，而精选当代艺术家作品则遍布在整个博物馆内一系列梭形空间里。梭形的空间跳跃分布，以便参观者可以同时参观三种不同类型的艺术品，避免不同艺术品之间画上严格的分界线。而耗资 2.74 亿美元的沃特·迪士尼音乐厅（图 7-28）是他最巨大的成就。他的建筑，让人们更多的是惊叹于它们的造型，就像一件雕塑，同时会产生疑问这是如何设计出来的？古根海姆博物馆的设计过程和手法同盖里以往的诸多建筑一样，都是借助先进的电脑设备辅助完成的，这样可以更具象的在环境中把建筑全貌与想象的世界融合。勾勒出大概的草图，用模型将这些疯狂的想法表达出来，当模型粗具规模后便使用三维空间数字仪将它输入电脑成为数字化的电脑模型采用电脑的手段对模型进行空间分析、结构分析、细部及光线的分析等。最

图 7-28　沃特·迪士尼音乐厅

后从电脑模型中转换出所需要的各种二维空间图形。在整个过程中，盖里所使用的软件 ICATIAI 原本是用于航空工业的，电脑的介入让原本局限的空间表现力得到释放。要知道自文艺复兴以来大部分建筑师仍然沿用图纸与建筑模型的方式来表达建筑形式，古根海姆博物馆这样的扭曲错位的雕塑型建筑的诞生还是取决于科技的进步。

案例 34：安藤忠雄——空间理念

安藤忠雄（图 7-29）是日本著名的国宝级建筑师，不过他从未受过正规科班教育，也没有大学毕业，在成为建筑师之前，他是货车司机兼拳击手。可他却开创了一套独特、崭新的建筑风格，成为当今最为活跃、最具影响力的世界建筑大师之一。

图 7-29　安腾忠雄

安藤忠雄选择建筑这一行业跟一个人有关，那个人就是勒·柯布西耶，据说安藤忠雄是看到了柯布西耶的作品集，并深深地被打动。他说，"一个自修的年轻人只能去研究勒·柯布西耶的建筑。"当别人在学校里苦读的时候，他则游遍各地，7 年里接触了各种著名的建筑，在实践中不断磨炼自己。在他游历的日子里，他不

图 7-30　住吉的长屋

知到过多少次朗香教堂，可以说朗香教堂是他建筑生涯中一个重要的起点。而且安藤忠雄把勒·柯布西耶留下的"空间和构造形式理念"作为建筑遗产的根基。

住吉的长屋（图7-30）至今依然被称为经典建筑，也是安藤忠雄的代表作。面积57.3平方米，长14.1米，宽3.3米。要求在不使用外部空间的前提下充分利用窄小的空间，并保持内部空间足够的宽敞，这是相当困难的设计要求。安藤忠雄的想法是："这栋房子是三幢联立住宅中间的一个矩形插入体。我的基本构思是嵌入一个混凝土盒子，并在期间创造一处世外桃源，和一个由多样化空间和动态直线组合的简洁构成。"于是这个建筑从外面看起来就是水泥建筑被嵌在旧木建筑中，厂屋的正面是一堵墙，没有任何装饰，也没有开窗。他认为简陋的外部只是希望人们能把注意力集中在内部空间里。果然屋内风景的确非常令人惊喜，露天的设计让每一间屋子都有充足的阳光，使用的玻璃墙也使房子更宽敞明亮，一楼有饭厅，上楼梯通向二楼，二楼是两间房被桥连接着。

这种设计做到了与杂乱的外部空间隔离开来，同时又腾出了内部敞亮的空间，使一楼厨房、中庭、客厅三个空间能形成明暗、宽窄的对比效果，让人们能体会到空间移动的感觉（图7-31）。正是这种丰富的空间感，使他的建筑感动了很多人。从性能与空间的角度上看，住吉的长屋中最引人注目的就是这个褒贬不一的中庭。看起来什么用没有，但是就因为腾出这么一个新空间，就能把房间的长度设为总长度的1/3，这样房间的长宽比就保持了一定的平衡，而且由于它对两个房间的连接，也因此使空间形成流动感。而且中庭因为露天的关系，如同自然的天窗，不仅能解决采光问题，还能让房间显得比实际面积更宽敞。

当然也并不是所有人都赞成这种空间分割法，毕竟顶部开放的中庭空间抵用了用来布置起居的房间，

图 7-31　住吉的长屋一楼

而且碰到下雨还会体会到生活上的不便利。比起生活的便利，安藤忠雄似乎更加重视空间内容的设计，也因此招来不少质疑，那么给居住者带来不便的房子究竟是不是好的建筑设计呢？安藤忠雄的解释是"没有一开始就舒服而方便的房子，那得需要长时间的适应，我觉得当人们感到舒服的时候其实失去了活力，这就是我所要针对的。"这种有意为之的不方便，原来为的是让人们能更多地享受阳光、接触新鲜的空气，从而体验到生活的乐趣，让生活在都市里的人们尽可能地接近大自然。

1988 年的水之教堂（图 7-32），"与自然共生"为主题而设计，教堂的正面由一面长 15 米、高 5 米的巨大玻璃组成，当巨大的玻璃完全打开时，教堂与大自然混为一体，教堂前的这个水池是人工水池特意设计而为之。他认为，当绿化、水、光和风根据人的意念从原生的自然中抽象出来时，它们即趋向了神性。1988 年的风之教堂（图 7-33），继续"与自然共生"的主题，依照地面的平斜程度构建而成，按照山坡的模样设计与周边景色浑然一体。这里就是因地制宜地利用大自然原本的样貌作为设计灵感，依照山坡模样设计而成的这座教堂，内凹的绿地部分就自然形成了一个天然的庭院。

图 7-32　水之教堂

图 7-33　风之教堂

1991年的真言宗本福寺水御堂（图7-34），位于淡路岛，建筑物上层是一座莲花池，底下是一座神寺，整栋建筑物透过清水模面墙由上倾斜而下，水御堂其实是藏在莲花池之下，要进入建筑物需要经过莲花池中央的楼梯拾阶而下，犹如进入水中。莲花池畔宁静中带有禅意，神寺里又透露出一股不可侵犯的庄严，僧侣们在寺庙里修行，头顶着一片莲花池，这意境超脱无比。

桂离宫（图7-35）是日本17世纪的古典建筑，不带一点装饰的房屋与赋有大自然气息的庭院和谐地融合在一起，成为日本的代表性建筑，这种建筑特征与安藤忠雄的建筑风格极其相似。与其说安藤忠雄是现代主义建筑的开拓者，不如说他是受日本传统观念影响的结果，安藤忠雄是用"日本传统"来提升自己。他以传统建筑的理念为核心，向多元化方向发展，这一切要归功于他对日本传统与现代化的充分理解。东亚建筑最大的特征在于"空间"，但这其中还包括许多其他理论及技术要素，比如因地制宜，迷宫似的构成，视觉空间化等，无论如何，一个靠自学成才的建筑师能表现出如此超凡脱俗的能力，着实不可思议。

图7-34 真言宗本福寺水御堂

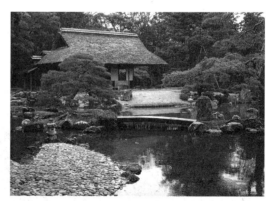

图7-35 桂离宫（附彩图）

第八章 厚积薄发

宁可原创失败,也不要模仿成功。

——霍曼·米弗尔

本章导读

创新与创造是设计学科与设计活动的重要特征与核心要素,其创新与创造的主体是设计师。设计师的创新与创造能力,决定设计作品的高下优劣。设计师的创新与创造行为与其他学科的专业人员有很大的不同,设计的作品兼具艺术审美和使用功能、满足需求与引领需求、解决问题和开发新品的要素。本章就设计创新型人才的发现、创新型人格的确立、创新型行为的培养等方面展开讨论,从营造创新型设计人才的培养环境、社会制度,到创新型设计人才必须具备的个体特征、学校教育所起的作用,以及设计师创新行为的心理过程,尽可能全面地阐述设计师与设计团队在设计创新过程中经历的种种境遇。

第一节　营造有利于创造的环境

如果说设计活动纯粹是为了满足生活需求的话，那么，今天设计与生产的日用品与住房样式已经足够满足人们的生活。那么，为什么我们还要孜孜不倦地追求设计与物质生产的极限呢？这似乎是一个永远解答不了的斯芬克斯之谜。人的天性中是否有创造的本能？人们的自身价值是否要通过自身的创造行为来体现？目前还没有人能给出明确的答案。但我想，人类是一种喜欢探险的动物，需要不断地挑战自身、超越自身的局限来证明自己的存在价值。设计行为是否就是这样适合冒险的对象呢？当设计成为自身的一种本能的需要时，即使没有人逼迫他们，他们也会做出惊人之举。"设计师进行创新，不是因为他们的工作，而是因为他们不能抑制自己的创作冲动。无论身处何处，他们都会创新。这也许是 Google 公司、耐克公司和苹果公司能处在世界创新高峰的真正原因。他们总是研发更好的产品，没有人告诉他们你们可以停止创新。同样道理，对于小公司也是如此。这些小公司无意中忽然发现创新理念上的提升却为他们带来巨大的市场。而这是一小群想象力丰富的设计师和刚刚开业的创作团队所梦寐以求的"。① 除了设计师自身需要具备灵活而有弹性的设计思维和源源不断的创意，营造有利于创造的环境也是非常重要的。我们常常听到设计师们抱怨，他们的设计公司主管常常要求他们准时上班、准时下班，即使没有什么事也要坐在办公室闲聊。为此，有些优秀的设计师被迫离开了他们热爱的岗位。而有些懂行的公司总管，他们采取的往往是弹性的工作时刻表制度，有的公司甚至允许设计师在家里完成任务。他们深知设计工作的特殊性，在大部分时间里，设计师表面上无所事事，实际上是在为创意做准备，而创意有时候是突如其来的，设计师必须马上投入工作才能迅速抓住灵感。为此，有些有名的设计公司会营造一种有利于设计人员进行创造的工作氛围，他们允许设计师带他的心爱的宠物上班，或在办公室楼道内溜冰，或在办公室的墙上贴满了各种涂鸦作品。公司经常有各种体育活动和娱乐活动，有专门的咖啡厅供设计师聚首讨论。目的只是为了提供给年轻设计师有利于产生创意的轻松环境。

在教学过程中也会有这样的体会，为了提高课程的效率，活跃课堂气氛，会提前约一些学生用一些各式各样的图形和色彩布置教室，哪怕贴一些电影和商品广

① [美]马特·马图斯. 世界趋势之上[M]. 焦文超，译. 济南：山东画报出版社，2009：201.

告,这比学生走近空荡荡的教室要好很多。有些实践课就走出教室带学生到户外,或者到实践公司和博物馆去上课,要比长期待在教室里上课效果好得多。

美国创造学家 S. 阿瑞堤(Silvano Arieti)在他的《创造的秘密》一书中提到的有利于创造的"九个积极的社会因素":①文化(或一定物质)手段的便利。有好的学校、图书馆、博物馆、信息咨询中心、研究所可方便获取知识和信息;②对文化交流的开放。可以在国与国、城市与城市、机构与机构之间平等、自由、无障碍地开展交流和讨论;③注重正在生成的而不只是注重结果。允许创造失败,允许否定和自我否定;④无差别地让所有人自由使用文化手段。共享知识,共享信息,在知识面前人人平等;⑤适度的社会变动的刺激。适度的社会变动有利于观念的冲突、思想的碰撞,有利于产生新思想。如西方17世纪的启蒙运动时期,中国的"五·四"运动时期;⑥接受不同的甚至相对立的文化刺激。鼓励开展正常的学术争论、学术批评,鼓励多元文化并存;⑦对不同观点的容忍及其兴趣。对不同甚至对立的思想观点、文化习俗采取宽容的态度;⑧重要人物的相互影响。有思想、有创造力的人与人之间的互动;⑨对鼓励和奖励的提倡。创造及营造宽松而友好的工作环境、人际环境。①

营造和谐、愉悦、充满信任和鼓励的人际环境有利于创意的产生。近年来国内外认知心理学研究成果表明,人的情绪会直接影响到创造力的发挥。当人处于紧张、焦虑情绪时,虽然有利于集中精力完成任务,但不利于创意的产生;当人处于沮丧、愤怒、绝望的情绪时,既不能集中精力完成任务,更不能产生新的创意。因此,有经验的公司管理人员和创意导师为了使员工和学员源源不断地生产出创意,有时候会特意安排一段时间以鼓励为主,对创意不加评价和批评,以培育创意人员的自信心,充分调动创意人员的积极性。当然,在获得了一定数量的创意方案并进入创意深化和实施阶段,就有必要增加客观的判断性评价。

那么,是否压力越小越好呢?据心理学家的研究报告声称,适当的压力有助于个体集中精力进入竞争状态。例如,运动员参加正式比赛,往往取得的成绩比平时训练更好。这时候,适当的压力起到了正面的作用。同样,给设计师一定的时间压力、难度压力,也有助于增加项目的挑战性,更能够揭发出设计师攻克难关的斗志。但是,过于持久的、难度超过可控范围的压力,对于任何个人、设计师都是一场灾难。科学家的研究结果表明,如果小孩长期处在压力下不断受挫,那么长大后,他们面对压力时往往会更加敏感,更容易被各种负面情绪所困扰。任何个人、

① [美] S. 阿瑞提. 创造的秘密 [M]. 钱岗南,译. 沈阳:辽宁人民出版社,1987.

设计师如果长期处于见不到希望的压力、焦虑、恐惧的状态下，那么，不仅创造力将受到影响，严重的话，甚至会影响正常的生活。我们不可能指望在暴虐的、非人性暴政统治下能够诞生伟大的诗人和科学家，如同在法西斯集中营里诞生一位诺贝尔奖获得者一样不可能。

我们今天正处在极力提倡创造性的时代，按理说应该是最有利于创造性发挥，但希望民族创造性的大释放是一回事，能不能做到又是另一回事。要达到民族创造性的大释放还需要遵循创造科学的准则和规律。目前，如何有效地营建有利于创造性人才成长的环境已经成为教育界的当务之急，但依笔者所见，如果缺少最起码的自由思考空间。再怎么提倡创造性效果也很有限。

第二节 设计思维的培养

人的思维能力的提高依靠的是人的大脑，因此，我们首先要了解我们大脑的结构和它们是如何工作的。人的大脑奥秘首先是由病理学家发现的。1861年法国医生布鲁卡解剖了一位患失语症病人的大脑，发现该病人大脑左半球额叶的神经细胞严重破坏，说明这个病人失语是由于他的大脑皮层受损伤的缘故，从而证明脑的一定部位与语言表达能力有关系。当有人左脑受到损害时，就会出现语言与思维混乱、计算能力下降、空间识别能力变弱的症状；当人的右脑受到损害时，就会出现形象记忆能力、绘画能力、直觉能力、判断能力就变弱的症状。因此，科学家认为：左脑发育良好的人，逻辑思维能力、语言能力、数学、几何学能力等较强；右脑发育良好的人，直觉能力、形象记忆力、判断力等较强。当人的大脑在工作时，左右半脑是同时进行的、交替使用。设计活动也同样需要大脑左右两方面的配合运作才能完成。美国心理学家霍华德·加德纳（Howard Gardner）认为人的智能形式有六种：语言、逻辑数学、空间、音乐、肢体运作与人际关系。也就是说，人的智能并不是单独表现为认知、思考、寻找到答案的智能形式，而且还有运动、想象、直觉判断的智能形式。设计师需要具备这种全面的智能形式，设计师的培养也需要依照上述的六种、甚至更多的智能形式进行训练。

从学生的设计作业，到设计师的作品；从一般的爱好者作品到专业人员的作品，我们可以看出这种巨大的区别。没有经过严格而专业的设计训练，其设计作品与需要解决的中心问题往往距离很远，而哪些经过严格而专业训练的成熟设计师的作品，往往能一下子就抓住问题的中心并加以有效的解决。

改革开放三十年多年来我国的设计教育虽然取得了惊人的成绩，但如果经过冷

静地观察和思考，你会发现现在仍有许多令人担忧之处。我国设计教育的不足有以下种种表现：重知识的灌输、技能的传授，轻视思维的训练和观念的建立；不敢挑战权威和前辈，不敢超越名人、大家；注重结果忽略过程，重视形式和表面效果；不肯放弃狭隘的专业观念等，不愿做跨界的尝试，躲避失败不敢"试错"。下面我们来一一讨论列出的问题。

（1）允许"异类"的存在，营造宽容的环境。设计是一项创造性特征极强的行为，至始至终都受到思维的指导、想象的牵引、理智地判断。思想的不自由，社会环境的不宽松，人的思维必然受到无形的限制，就不能辩证地看待世界上许多暂时不理解的事，所谓的"异类"就没有生存的空间。这样的结果就会不利于新思想、新观念的诞生，甚至会扼杀一切新思想、新观念的出现。因此，让对立的思想自由交锋，让"异类"合理存在，是创造活动必需的前提。

（2）从理论上讲，所有的已被承认的所谓"成功人士""成功之作"。都已经成为过去，因此，对那些"成功人士""成功之作"并不值得你顶礼膜拜而不敢越雷池半步。对权威机构、名人名作、著名论断我们需要持尊敬的态度，而表示尊敬的最好方式就是超越被尊敬之人之物。人类的进步本来就是由不断超越站在你面前的各种"伟人"组成的，因此，根本没有必要过分倡导极力推崇"伟人"的文化。

（3）改变注重结果忽略过程的思维方式，允许"错误"的存在，允许有失败的试验。在我们的文化里，始终都有简单的"成功"或"失败"二元两极的思维在起作用。在社会、政治、经济领域里，"成者为王败为寇"要么成功，要么失败；设计领域里的设计评价也是这样，要么是成功的设计，要么是失败的设计；要么是有用的设计，要么是无用的设计，它们之间的关系似乎永远是僵硬的、不能转化的。因而，我们的文化里充斥着害怕失败、害怕被忽视的因素。实际上，正是在设计的试验过程中，成功与失败、有用与无用完全有可能相互向对方转变，完全有可能出现许多新的设计可能性，真正的设计师，真正懂设计教育的专家，他们深知设计过程的重要。我们的学生表面上是动手能力差，实际上是内心害怕失败；学生表面上不会提问题，实质上是怕问错问题。于是，我们的学生说得多、写得多；做得少、闯得少；订计划的多，执行计划的少。当然，形成上述现象的原因是多方面的，但我认为忽略过程、注重结果是主要原因。另外，对有争议的事不要过分急于做评价，很多事情要过一段时间才能认识清楚。急于作结论是对创意性活动的最大伤害。因此，对那些"失败的设计"和"失败"的设计师持敬重的态度是非常重要，没有他们的"失败"我们不可能得到如此多的启发。

美国设计理论学者史蒂文·海勒写了《设计灾难》一书。在书中阐述了如何从

正反两面认识设计失败给个人和世界带来的影响,他认为古老的失败定律在设计中任然起重要作用——"从失败中学习""从失败中获利"有可能成为一种新式的推动社会发展的力量。值得注意的是,他非常客观分析了种种所谓设计"失败"的案例,有些根本不是真正的失败而只是错位。例如,对"公众需要和品位"的误判,造成了前提性失败。也就是即便你的设计很好,但由于超越了公众的接受程度,也会导致"失败";对"达成预期目标"的误判,造成了结果性失败。即设计没有达到你预期的目标。于是他认为:有些设计的失败不是真正的失败,而仅仅是时间的错位、思想的超前或是意外的结果,也就是人们常说的:"在错误的时间里做了正确的事"。在其他学科,如文学艺术学科、自然科学学科,比较能够宽容错位的发生。如有些艺术家的艺术作品过世后才得到承认;"日心说"过了一百多年才被人们接受。而在重在"生效"的设计学科领域,宽容度要小得多。

美国罗德岛设计学院希望他们的毕业生能够挑战市场和公司的常规,敢于冒险。"你可以是公司团队中的颠覆分子。"罗德岛设计学院工业设计系主任莱斯利·丰塔纳这样对学生说。他认为这一点很重要,因为不愿打破常规的决策者在将来很难给公司带来明显的进步。一般来说,学院的教学并不会去教学生如何看产品销售报告,而是要求学生了解社会、社会生活、大众心理及人接受人类学课程,作一些人类文化调查,采访一些顾客,尽量弄明白他们的需求,包括他们说不出的需求。另外一些大学,他们安排的设计实践课程达到一半以上,学生有机会直接到设计现场体会什么是设计,并告诫学生并不能仅仅考虑如何满足目前的市场需求,更多地考虑那些看不见的、连他们自己也说不清的需求。

第三节　把知识转化为能力

有一位创造心理学专家曾经做过这样的实验:先在黑板上画上一个圆点,然后分别让儿童组和成人组根据这个圆点进行发散性思维。结果,儿童组得分明显要比成人组得分高。成人组由于受知识、经验、理性的无形束缚,居然在与儿童组的发散性思维对局中败下阵来。而儿童组由于没有任何思想束缚,反而在想象力的比赛中取胜。上述现象在心理学研究中可以得到理论证实。英国心理学家卡尔·西门顿(Simonton)是一位"知识抑制论"者。他认为知识对创造性活动起抑制的作用。他利用档案法研究了300多位出生在1450—1850年间具有杰出成就的人物后发现,当以成就水平与教育水平两个变量绘制函数图时,它们之间的关系呈倒"U"形曲线,且成就水平的峰值出现在教育水平的中间位置。在较低或较高的教育水准上,

都表现出较低的成就水平。因此，西门顿认为较高的知识水平（从研究生教育开始）对创造性的发挥具有消极影响。另一位英国心理学家卢钦斯（Luchins）认为：过去的知识和经验对创造性思维既有有利的一面，又有不利的一面。他运用认知心理学中"迁移"理论解释此现象。迁移理论认为，过去已经学习过的或者已经掌握的知识对以后的学习仍然有帮助，这是一种"正迁移"现象。如我们学习和掌握了素描造型方法，对色彩训练仍然起到正面的帮助作用。但在创造性的发挥方面，会出现"负迁移"现象，即知识和经验愈多，对创造性发挥妨碍愈大。在思维定式形成之后，很多人会固执地按照以往的知识和经验处理信息和面对新出现的事物，因此会出现越是资深专家、高学历者，越难以超越自己的原因所在。当然，相对于"知识抑制论"，也有专家提出"知识促进论"，认为知识对于创造性发挥具有促进作用，问题在于用什么样的教育有效地运用现有的知识和经验。

按常理说，一个人专业知识越丰富，创造能力越强，可是在某种情况下恰好相反。上述例子确凿地证实了这一点。如果我们按照常理推论，设计专业本科生的专业知识拥有量无法与设计博士生相比，博士生的创造力应该比本科生强许多，可事实往往并非如此。这种现象说明专业知识不能与创造能力画等号。奥地利裔美籍经济学家约瑟夫·阿洛伊斯·熊彼得在他的《经济发展理论》中曾经讨论过经济创新的问题，并且精辟地指出："一切知识和习惯一旦获得以后，就牢固地根植于我们之中，就像一条铁路的路基根植于大地一样。它不要求连续不断地更新和自觉地再度生产，而是深深沉落在下意识的底层中。它通常通过遗传、教育、培养和环境压力，几乎没有摩擦地传递下去"。他接着说："科学史对于下面这一事实是一个巨大的证明，那就，我们感到极其难以接受一个新的科学观点或方法。思想一再地回到习惯的轨道，尽管它已经变得不适合，而更适合的创新本身也没有呈现出什么特殊的困难。固定的思维习惯的性质本身，以及这些习惯的节约能力的作用，是建立在下面这个事实之上的，那就是，这些习惯已经变成下意识的，它们自动地提供它们的结果，是不怕或不接受批评的，甚至是不怕或不在乎个别事实与之发生矛盾的。但是恰恰因为这一点，当它已经丧失了自己的用处时，它就变成了一种障碍物。"[1]。这种现象不仅反映在作为个体的个人，同时，也反映在作为集体的国家、民族、团体。有着悠久而丰富文化遗产的国家，有着曾经辉煌过去的团体（如企业、组织、机构），如果处理不好继承和创新的关系，也会造成止步不前甚至倒退的现象。

如果不能把知识转化为创造能力，那么，知识还是知识，它并不能自动转化为

[1] 李义平. 创新与经济发展——重读熊彼得的 [J]. 经济发展理论，2013(2).

创造力。中国古代智贤之士曾经告诫说:"尽信书,不如无书",西方也有"博学不等于智慧"的诫言。而如何把知识转化为创造力,高等设计教育应该责无旁贷地担当起来。

我国著名的美术家、设计家韩美林曾受命画"百鸡图",画到一半时画不下去了。于是,他灵机一动,叫来了二十个小孩,分别要求他们每人画出三十个他们心目中的公鸡的图形。画得好的小孩可获得糖果的奖赏。结果,十几分钟后他就得到几百个公鸡的图案,在此基础上他挑选和完善了图案,圆满完成了"创作"任务。幸运的是那三十多个小孩没有向他提出获得知识产权保护的要求。

无独有偶,在大西洋彼岸美国的华盛顿"塔克马玻璃博物馆",在那儿有一个叫"孩子们设计的玻璃"计划。计划中有一项内容是让孩子们画出他们自己心中的玻璃艺术。后来,据一些在那儿常驻的专业玻璃艺术家说,正是这些孩子们的想法激发了他们有史以来最棒的点子。因为孩子们的思想不受局限,他们不会考虑设计后玻璃如何加工,他们只是将最好的创意展现出来。当成人们设计玻璃艺术时,往往首先考虑是意大利式的花瓶,或者是法国风格的玻璃盘。但孩子们的想法超越了固有的思想,而成人往往低估儿童的创造智慧。

艺术设计的专业特征就是非常强调专业活动的创造性,几乎无法脱离创造性来谈论艺术设计的专业特性。专业知识固然重要。然而,只有在设计实践中创造性地运用了知识,才能够说专业知识起了真正的作用。尽管我们知道创造性人才的教育与培养对于设计专业非常重要,但是,实际上还完全没有摆脱单纯的知识传授与技能训练的状况。目前,我们对从事设计专业学习的学生的学习心理、思维方式、性格特征、行为模式缺乏研究,尤其是缺乏任何让学生主动思考问题、主动发现问题、主动寻找解决方案的具体教学方法。由于过去的设计教育专业划分过细、过窄,教师队伍中能够做到对跨专业知识进行融会贯通的教师不多。对最新科技成果了解的教师也不多,教师如果无法对学生进行触类旁通式启发性的教育,也就无法教学生如何灵活地运用所学的知识。具体现象有如下几点:①在课堂学习与训练中,往往把人类的知识成果简单地灌输给学生,而没有把人类形成知识成果的过程展示给学生看;②把现有的貌似绝对正确的答案告诉学生,缺乏让学生在两个以上相左的答案中进行比较、甄别、遴选的机会;③缺乏培养辩证思维的意识与训练方法,存在着非此即彼,不左即右,非白即黑等简单化的思维定式等;④解决问题的方案与办法不多,视野不宽,思路不够多样。

要改变此类不利于学生创造性才能发挥、不利于培养创新人才的教育指导思想与教学方法,需要我们做以下的教学改进工作:①把人类形成知识成果的过程完整

地告诉学生，使学生从中得到有益的启示，并沿着前人创造活动的道路继续前行；②把若干组相互矛盾、相互对立的问题同时展现在学生面前，让同学自己去辨别，锻炼学生的思辨能力；③营造宽松的环境，激励学生进行思想的交锋；④教师的任务只是设定目标、指出方向，解决问题的过程以学生为主，教师不过多地包办代替；⑤只要不超出教学大纲的范围，允许学生自己主动提出训练课题，自己制订计划、安排时间；⑥评价标准不以教师个人为主，民主进行作业的评定。由学生自己制定作业的评价标准，自己给自己作出评价，相信持续地经过几个阶段、几年、甚至几十年的教学实践，情况一定能改变。

第四节　设计师必须具备的能力

一、观察与感知的能力

人们对于观察有很多误解，以为人天生就具有观察的能力。如果说人类天生具有无目的的、低层次的观察能力，这一说法无可非议。但是，要是说到人类有目的的、高层次的观察，不经过一定的知识储备、经过一定的训练、运用一定的方法是很难做到的。首先，观察受到人的认知的限制。如你到一个陌生的城市去旅游，你对该城市了解得越少，你观察到的事物就越少，反之，你了解得越多，观察到的也就越多；阅读过古典小说的人也有这样的体会，你的阅历越丰富，历史知识越多，你在古典小说中发现的东西就越多，这是其一；其二，人的视觉是有选择的，观察是人的一种视觉行为，所以，观察也是有选择的。在生活中我们常常有这样的体会，你到商店或超市去买东西，如果你的目的性很明确，例如，你要买一双鞋，你会直奔买鞋的柜台，其他东西好像不存在一样（当然不是指闲逛的人）；其三，观察是发现问题、解决问题、产生新观念的第一步，就像一个人在黑暗的夜里走路，人的观察就像一只手电筒发出的光柱，每一次照射只看到某一个局部，只有反复地照射，尽可能照到更多的地方，才能全面地观察到事物的全貌。从上述三点来看，观察远没有人们想象的那么简单。

作为一名设计师或准设计师，必须经过专业的观察训练。在高等设计教育的课堂上，就已经开始这方面的训练，主要训练的是审美的观察、发现的观察、功能的观察等。但仅仅有这些还不够。在观察事物之前，你还需要认真地做好观察的准备，弄清楚为什么要观察，如果你从事的是委托改进设计的任务，你的观察目的非

常明确，那就是仔细、深入观察使用人目前是如何使用该产品的，从而找出问题的所在加以改进；如果你从事的是开发性的设计任务，在此之前也没有多少可借鉴的经验和资源，你需要在观察中结合联想思维，认真研究和想象人们在特定空间内可能发生的行为，假设出人们的种种需求，然后加以一一论证。最后找到人们真正的需求。

1. 换一种眼光观察

在现实生活中，人们习惯于把没见过的新事物当成旧事物的延伸。由于新事物的不确定性和模糊性，很容易使人产生观察的惰性而回到原来的认识上，用老的经验代替新的体验，久而久之就会被概念和经验所困而导致思想僵化在设计师的实际工作中，他们的经验是不管碰到什么样的问题，首先要做的是就是不带偏见地观察对象，不管是否有人已经下过什么定义，设计师的任务是给眼前事物重新定义。譬如，椅子的一般定义是：由耐压材料组成的、可支撑人体重量的、能够提供人休息的一件物品。如果换一种眼光观察，我们也可以把它定义为抵抗地球引力的一种装置。这样一来，不但人可以使用，任何物体都可以利用。椅子形式也可以悬挂的、漂浮的、充压的等。而要重新定义事物必须先从重新观察事物开始。如果说创新的基本原理是对现有的事物重新赋予新的内容，那么，我们应该从重新赋予观察新的内容开始。

2. 比较观察

比较观察，顾名思义就是在观察某一件事物的同时，为了更深刻地了解事物的本质，需要把它与周围近似的事物放在一起进行比较、分析，经过比较、分析，更能够体现当前事物的特征和本质。如同我们认识色彩、用色彩表达构思常用到的方法，当多种色彩难以区别的时候，只有通过比较才能确定如何给色彩定性。

3. 动态观察

持续观察要求在不同时间、不同地点、不同条件下对同一事物进行不间断的、持续的、反复的观察，以了解事物的发展变化规律。比如你延续三个月的时间观察一棵树上的季节变化，你就能观察到树叶的颜色变化、形状变化、树皮表面的变化、树上昆虫和飞鸟的更替变化。如果不做持续观察，你就不能得到全面的知识。

4. 全面观察

我们人类的观察有一个特点，那就是只看想要看的东西，对不想看的东西会视而不见；只想看新奇的东西而不喜欢看熟悉的东西，就像人们喜欢回忆幸福的时光而忘却不愉快的经历；向往接受新知识、新事物一样，这是人类与生俱来的观察心理盲点。如果你想得到全面的观察和认识事物，那就要有意识地克服这样的盲点。

要能够客观地、不带偏见地用新的眼光观察眼前熟悉而平凡的事物，会发现以前从来没有发现的新奇之处。

古代哲学家托马斯·阿奎那（Thomas Aquinas，1224—1274）把视觉、听觉、触觉、味觉、嗅觉称之为外部感觉，而把综合、想象、辨别、记忆统称为内部感觉。当人的外部感觉与外在世界的事物发生接触时，就会形成一些他称之为"感觉印象"的东西，然后外部感觉就会将这些感觉印象传递给内部感觉，内部感觉便将这些印象进行加工，使之成为形象。观察是一种全面运用人的感觉器官（主要是人的视觉器官）的初级认知活动，这样的感觉经过了"外部感觉"和"内部感觉"以后，进入了更高一层次，那就是"知觉"。"知觉"实际上已经具有了知识与经验的要素，而我们所说的感知，实际上已经包含了"观察"的行为，它们之间的关系是互渗的、交叉进行的。

二、发现与感悟的能力

人们常常以为发现能力是人的天性，可以不经过训练就可以得到的，其实并不然，根据教育学家的观察和调查，受到的教育程度越高，发现的内容就越多。发现往往与观察相联系，观察越敏锐，发现就越多。发现还与好奇性有密切联系，往往好奇性越重的人，发现的也就越多。科学家为什么发现的自然奥秘比一般人多，那是因为他们怀有较平常人更多的好奇性。

1. 发现问题的能力

有人说：所谓学问，都是问问题"问"出来的。没有问题也就没有学问，当人们发现大海的潮水与月亮的圆缺时间有一致性，人们就产生了一个问题，为什么海潮涨得最高的时候，月亮就越圆？后来科学家通过长期的观察发现是因为月球的引力在起作用。回答了这一问题而产生了一门自然学科——潮汐学。

2. 发现异同的能力

相信我们曾经都做过一种游戏：同样有两幅画，初看很相同，仔细看才会发现里边有很多不同。生活中也有很多这样的例子，同样的一对孪生兄弟，初看没有什么不同，仔细比较才能辨别出他们之间的区别。除了仔细观察外，还要仔细加以比较，才能发现事物间的异同。此外，我们还可以借助高科技技术去发现大自然的秘密。大家一定看过电视"Discavery 节目"频道，是否还记得显微镜下的微观世界，用慢速摄影机拍摄的高速飞驰的子弹；用快速摄影机拍摄的缓慢成长的植物。奇妙的景观实际上就在我们身边存在着。我们常常听到身边的人抱怨，周围的景物平淡

无奇、枯燥乏味。可是，就是在同一个城市生活，作家就能发现很多有意义的事，画家能够画出美丽的风景作品，而一般人却往往熟视无睹，视而不见。罗丹说过：生活中不是缺少美，而是缺少发现。

3. 发现可能的能力

在日常生活中，碰到我们不理解的事及费解的事，我们经常会脱口而出：这不可能！这是人人都容易犯的毛病。这是因为人们往往只满足于获得某个问题最大的可能或一个正确的答案，而不再对其他的可能性和答案做深入细致的研究，有一些问题和可能性就被主观愿望所遮蔽了。发现可能也需要"换位思考"。有一位家具设计师受托设计儿童家具，为了真切感受儿童的使用心理，他就爬在地上体验儿童的视觉生活。他设计的儿童储藏柜都是在家具的底部——只有爬着才能够到的地方，而这些地方往往是一般人成年人注意不到的。在生活中，我们往往自己生了病才感受到病人的诸多不便，为什么不在健康的时候"换位思考"，把自己摆在病人的位置思考设计呢？

4. 发现关系的能力

事物与事物之间的关系有的看得见，有的看不见。经过专业训练，我们既要具备能够发现看得见关系的能力，又要具备能够发现看不见关系的能力。例如，"2010年上海世界博览会"的荷兰国家馆的设计，设计规划团队明显高人一筹。他们充分考虑中国参观人数多的特点，在展出期间，考虑了超大参观人流量如何集聚、如何疏散？馆内的空气如何流通？如何使参观人群既能够看清展品，又不停留过多的时间等诸多问题，通过设计和规划，以保证参观人群的流畅运行。这都是物与物、人与物的关系设计，如果忽略了这一层看不见的关系，设计的智慧就无法体现。

除了以上看不见的关系，还有诸如事物的因果关系、表里关系等，它们也是另一种看不见的关系。世界上很多事物仿佛只是露出十分之一的"冰山一角"，更多的部分是隐藏在事物的可见外表之下。因此，发现尽管首先依赖直觉，同时也需要理智加以引导。

科学界的许多发明其实就是发现。如电的发明，实际上是发现自然界已经存在的电物质而已，原子、中子、暗物质的发现，其原理也是如此，即使是经过无数次的实验研究出一种化学材料、一种有效的药物，也是发现另一种自然界人为造就的可能性而已。都是通过发现而得到感悟的产物。许多著名艺术家在谈到艺术创作得奥秘时，都认为"发现"发挥了很大的作用。西班牙画家毕加索曾经说过："我的作品没有创造，只有发现。"

会发现并不意味着一定会顿悟，有很多人也发现苹果从树上掉到地面上，也有很多人发现锯形的草能割破手指，但为什么就只有牛顿发现"万有引力定律"而其他人熟视无睹？为什么只有鲁班从锯形草中得到启发，发明了锯子而其他人没有这样做呢？这说明以知识和思考为基础的观察与一般以本能为基础的观察是截然不同的。

三、分析与综合的能力

分析就是在思维中把同一个事物分解成各个部分、阶段、方面，或者把事物的个别特征及同其他事物的个别联系等区分开来，获得对事物某些侧面或联系的认识。分析往往与综合相对应，综合就是在思维中把事物的各个部分、各个阶段、各个方面及个性特征结合起来，把事物作为多样而统一的整体来看待。分析有针对事物的组成部分的分析，有针对事物的表象与本质的分析，有针对事物的客观存在与主观感受的分析。任何复杂的事物，总是由不同的部分组成的。我们在生活中一定有这样的体会，表面上看来很复杂的事情，分析过后觉得也没有想象的那么复杂，表面上很繁重的任务，把它分解了一件一件地去做，也没有想象的那么难。任何事物也都有表象与本质的区别，只有经过分析，才能分清什么是事物的表象，什么是事物的本质。例如，天空下起了雨，表面上是雨水从天而降，实际上是地面温度产生的暖气流与高空寒气流交汇的结果。任何事物也都有客观存在与主观感受的区别，而且常常会不一致。主观感受要么过于夸大客观事实；要么缩小客观事实；要么高估客观事物的影响；要么低估客观事物的影响。前者容易使人在事物面前瞻前顾后、顾虑重重；后者又有可能使人盲目自信，做超越自身能够做到的事。我们这里特别强调分析的重要性，就是要尽可能地使人对事物的判断更接近事实，从而避免因错误的判断而得到错误的结果，给我们的设计事业带来损失。

分析思维贯穿于整个设计过程和各个设计阶段。在前期设计调查阶段，面对庞杂的原始资料和素材，需要做去伪存真、由表及里的分析整理工作，才能精确地挑选出对设计有用的信息；在进入设计阶段，运用什么样的设计手段开始设计，制订什么样的设计计划才能更有效地达到目的，同样也需要运用大脑的分析和判断；最终设计方案的选择也需要通过准确的分析、比较、判断后确定最佳方案。

分析也有正确与不正确之分，前后一致的分析是站得住脚的分析；而混乱的、前后矛盾的分析就是站不住脚的分析。分析思维还有助于透过复杂纷纭的假象直接触摸到事物的本质。在多个矛盾体中抓住主要矛盾，其他问题就会迎刃而解。

综合是与分析相对应的另一种重要思维形式。如果只有分析而没有综合，思维就形不成体系而显得琐碎。它留给我们的提示是：分析也要适可而止，要适当掌握分析的度，超过了一定的度就会"过犹不及"。例如，我们都熟悉的中学语文的作文教学，很多有血、有肉、有情的名家散文，经过老师丝丝入扣、条理清晰的分析后，会变得索然无味。为什么？因为好的散文是一个整体，阅读它的时候需要整体地阅读和领会，时髦地说，是一种"全息"理论。我们喜欢看《红楼梦》，却不喜欢看关于《红楼梦》的分析文章，也是这个道理。因此，如果缺少"综合"而全面的掌握、分析就达不到原来的目的。

"综合"又是设计的一个重要特点。设计反复运用也就是材料、形态、色彩、结构、工艺、功能等有限的几种元素，但设计师的"综合"手段却是无限的。这与厨师的工作性质极为相似。全世界的可支配的菜料和佐料也就那么几十种，可经他们组合和烹饪后，会变化出千万种食谱来。同理，全世界的设计师用的都是相同的设计元素，但没有两件设计作品是完全相同的。它说明"综合"的能量有多么巨大。

四、想象与验证的能力

科学也需要想象，不然不可能产生任何发明创造。但科学的想象是一种有待验证的"假设"和"猜想"，"假设"和"猜想"只是手段和方法，"验证"后得到的实证才是科学研究的目的。例如，爱因斯坦经过观察发现，宇宙中引力的产生于物体的大小有关，于是他想象处于不同引力中的光速也会弯曲，有的时间会变慢，有的则变快。限于当时的条件，人们无法证实他的"猜想"与理论模型，后来随着观测技术的发展，在几十年以后验证了其理论的正确性。设计中的想象与科学的想象不一样，它是对目前世界上还"子虚乌有"事物的想象，其特点是人还没有进入真正的体验，却要在想象中体验"物"的存在及与它产生的关系（这一点，有点像哲学中的先验论）。它不需要验证什么，但需要创造之物与想象之物相吻合。因此，创造出和目的性的"物"才是他的目的，其他都是手段和方法。

我们已经运用大量的篇幅讨论过想象思维了，在这里我们再简要地提一下想象思维的特征。想象思维的其中一个特点是它的"发散性"。美国创造学家奥斯本曾竭力推荐这样的创造方法。但是，在我们的实践过程中却发现，尽管有很多经过"头脑风暴""发散性"性思维激发出来的创意非常吸引人，但很大一部分是不能实现的，成为"飘在云层上"的创意，于是人们又提出了"收敛法"加以修正。"验证法"不仅强调收敛，而且强调要经过实践验证的收敛，从某种程度上

"验证法"比"收敛法"的要求更严格、更理性。

人的本性往往喜欢天马行空地畅想而不愿做具体的落实工作，在进行团队合作的设计工作时，"发散思维"往往会受到大多数人的乐意接受，而"验证法"则像一个讨厌的警察在旁监视一样无趣。设计师的职业特征是必须兼顾两者，不能偏袒任何一方。在实际的设计实践中，设计的"想象与构思"大部分运用草图的形式和电脑虚拟空间的形式得到发展；而设计的"验证"需运用产品模型和产品样品的形式验证其合理性。

验证需要有科学的辅助手段，主要运用以下几种手段。

（1）使用人与物（用品）的关系、使用人与机器（工具）的关系的验证，需要运用人机工程学的知识和测验标准进行科学测验。

（2）工艺的可行性与合理性。即依照现有的工艺水平能否制造出构想的物件。

（3）成本的控制。使产品或建造物的生产和建造成本控制在预算之内。

（4）使用的检验。对产品或建造物进行使用测验，检验其效果。

五、表达与沟通的能力

巴比塔是《圣经》故事中提到的一座通天塔。古时候，说着同一种语言的天下人计划造一座直达天庭的高塔。塔越造越高，上帝被惊动了，他嫉妒人类的团结一致，于是施展了魔法，把人类的语言分成了好几种，从此人们不能通过交流来共同努力，巴比塔也就再也建不成了。交流的障碍和信任危机导致了巴比塔的悲剧。几千年过去了，人类社会不断发展，科技不断进步，但巴比塔的困境仍然存在。

这一则《圣经》故事传达出如下信息：①语言是沟通的基本工具，失去了语言交流，沟通无从谈起；②人类一旦能够做到及时沟通，团结一致，就能够做到连上帝也害怕的事；③不管社会经济、科学技术如何进步，沟通和交流的障碍仍然是当今人类主要的问题。

设计的沟通主要通过言语、文字、图表、图像、模型。设计师的职业特点必须要与不同专业的人进行交流与沟通，因此，对设计师的语言能力、制图能力、模型制作等的表达能力提出了很高的要求。有人把设计师的语言能力、制图能力、模型制作通称为"设计语言"，其要义就在于它们在传达设计构思过程中的重要性。好的设计必须有恰当的语言来传情达意。目前，在国内的设计院校普遍都重视设计表达课程的训练，原因正是如此。

"罗德岛设计学院里讲得最多的就是学生们应成为'T'型人（'T'中的竖线代

表他们所学领域的专业知识,例如,医学、金融、艺术。横线代表他们和其他领域人的合作)。他们的目标是培养一批有时间思维的'T'型人,懂得彼此领域的知识,能综合相互之间的观点,从交集中发展出见识。"[1]大家看到上面的文字不要仅仅以为是指"跨专业"的设计实践,它还有希望能与其他专业的人士合作共同完成目标的含义。与其他专业人员合作是设计专业最明显的特征。在合作过程中,只有能够清晰、明确地"表达",才能够达到"沟通"的目的。

第五节 设计教育的驱动力

15世纪以前,在现代教育发源地的西方,建筑知识与造物工艺知识都是以师徒传艺方式在工匠、承造商和手工艺人中代代相传,并没有正规的学校。最早开办建筑学院的目的是对中世纪遗留下来的建筑行会和其流毒对抗。雕塑家乔瓦尼担任校长,尽管当时的教学计划流传下来的并不多,但可以肯定的是,学院培养了大批著名的艺术家、建筑师,如1475年入学的达·芬奇,1480年入学的米开朗琪罗和小登加罗大师。建筑教育史学家认为,这座建筑学院的意义在于它证明学院式教育在培养建筑师、画家和雕塑家方面,具有传统师徒传授所不可替代的作用,它也证明建筑设计教育和艺术教育原本为一体。

在文艺复兴时代,随着"艺术家是天才"这样一种崭新观念的形成,一种与艺术家这一新的身份相适应的艺术教育模式应运而生。有关建立某种学院的想法诞生了。艺术被看成是一门独立的理论学科,在很多方面与文学是平等的。在整个文艺复兴时期,大多数艺术家都仍然是在作坊中接受技艺训练的,学院主要是提供理论方面的教育。总的来说,较之中世纪,文艺复兴时代的艺术家具有更多的人文学科知识。

当美的艺术开始脱离手工艺而独立存在时,业余艺术教育也开始得到社会的承认。由于视觉艺术涉及文学及科学方面的知识,所以富有的绅士们发现诸如绘画之类的科目可以适当说明自己的身份。

意大利文艺复兴的传统延续到17世纪的法国,当时巴黎集中了舞蹈、芭蕾、历史和考古、科学和音乐等多个专业学院。1671年路易十四开办了法国皇家建筑学院,布朗代尔担任院长,他每星期举办两次公开演讲,开设的课程有数学、几何、机械、军事建筑、防卫工程、透视和砖石技术。1717年开始改为2~3年的课程。学院只有讲座课程,没有设计教室,演讲内容有建筑史、建造学、透视和数学,学生在建筑师

[1] [美]杰伊·格林. 设计的创造力[M]. 封帆,译. 北京:中信出版社,2011:173.

私人事务所内学绘图和设计，与阿尔伯蒂一样，学院的目的是反击当时法国的建筑行会，将建筑师从工匠提高到哲学家的思想水平。自1819年学正式改名为国立巴黎高等艺术学院（下称"巴艺"）建筑教育中演讲课与设计课的分离也源于此。这种传统延续至今，尽管学生数量增加，"房师"由现代的设计教师和教授代替。

虽然"巴艺"本身有绘画和雕塑专业，艺术不是一个独立的或主要的建筑学专业课程，但是"巴艺"建筑学将设计图视为艺术作品，并极尽艺精艺巧绘之能事，建筑图之所以非常重要是因为每年举行的学生作品竞赛，这种竞赛尤如今天的给学生打分，一张好的表现图能吸引评委的注意，但后来"巴艺"的绘画艺术却因为其忽视空间和构造等现代主义建筑所强调的空间内容而倍受批评。这类批评至今仍不绝于耳。但实际上这些批评缺少理论依据，有些属于主观臆断。

"巴艺"之所以重要，不仅在于它20世纪20年代以前对教育思想的长期主导地位，而且在于它坚持将建筑学带出建筑行会、商业性建筑师和建筑职业团体（现代中世纪行会）的控制，并将建筑学变成精神追求，这也是为什么"巴艺"将建筑图作为艺术品，而不在乎是否能实现。

在欧洲，较早建立设计学科学院的还有英国皇家艺术学院，设计学科在它的发展初期，都是在美术学院的基础上建立起来的。在1860年前后建立工艺学校，日后发展为伦敦的皇家艺术学院，目前是英国重要的设计学院之一。皇家艺术学院在英国研究生教育中最早设立了艺术设计史专业，该专业把艺术的产品和物质文化作为共同的对象加以研究。这是它与其他学院不同的地方。

在艺术设计教育的历史进程中，不能不提到位于德国魏玛的包豪斯设计学院，在人类设计教育史上，这是一座不能忽视的里程碑。有关包豪斯的文章和书籍很多，现就包豪斯最重要的几个特点阐述如下。

包豪斯成立于1919年，那是德国在第一次世界大战结束之后成立的一所设计学院，也是世界上第一所完全为发展设计教育而成立的学校。包豪斯学院通过10年的努力，成为欧洲现代主义设计的中心，虽然这所学校在1933年被强行关闭了，但是它对于现代设计教育的影响却是巨大的。

包豪斯是由德国现代主义设计、现代建筑的奠基人沃尔特·格罗皮乌斯（Walter Gropius，1883—1969）于1919年创立的学院，从他担任校长起，到1927年离开学院，基本是把学院从一个子虚乌有的概念变成一个坚实的设计教育基地，成为现代建筑、现代设计的发源地和现代设计师的摇篮。作为包豪斯的奠基人，格罗皮乌斯只是想通过建立一所艺术与设计学院，达到他个人进行微型社会实验的目的。后来，学校的发展与格罗皮乌斯最初的主张有巨大的不同。真正对世界产生巨大贡献

的是包豪斯的思想与实践。大约从1923年起，学院开始走向理性主义，比较接近科学方式的艺术与设计教育，开始强调为大工业生产的设计。原来的那种个人的、行会的浪漫主义色彩逐渐消失，因而，包豪斯的变化是顺应了社会大环境的改变的。

包豪斯的存在时间虽然很短，但它对现代设计产生的影响却非常深远。从具体的影响来说，它奠定了现代设计教育的结构基础。目前世界上各个设计教育单位，乃至艺术教育院校通行的基础课，就是包豪斯首创的。这个基础结构，把对平面和立体结构的研究、材料的研究、色彩的研究三个方面独立起来，使视觉教育第一次比较牢固地奠定在科学的基础之上，而不仅仅是基于艺术家个人的、非科学化的、不可靠的感觉基础之上。包豪斯同时还开始了采用现代材料，以批量生产为目的的，具有现代主义特征的工业产品设计的基本面貌，迄今对工业产品设计依然产生着深远的影响。包豪斯对于平面设计的功能化探索和现代主义设计面貌的教育，也依然成为现代平面设计的一个主要的和重要的根源。包豪斯广泛采用工作室制进行教育，让学生参与动手的制作过程，完全改变以往那种只绘画、不动手制作的陈旧教育方式；同时，包豪斯还开始建立与企业界、工业界的联系，使学生能够体验工业生产与设计的关联，开创了现代设计与工业生产密切联系的历史。

中国的艺术设计教育可以追溯到20世纪20年代，在开设美术教育的同时，也开设了手工工艺课与实用美术课。当时的设计教育由于受历史条件的限制，大部分学校强调绘画、雕塑所谓"纯美术"学科与工艺、设计等"实用美术"学科的联系，其设计教育明显受日本的影响较深。在设计教育的初始，通过从日本引进的图案教学发展自己的艺术设计教育，对现代设计的理解基本停留在功能与装饰上，从名称上我们可以看出当时理解的局限性，例如，"实用美术""工艺美术"。新中国成立后，中国的现代设计教育进入了新的发展时期，由于当时的历史原因，原来从西欧、美国、日本引进的多元的设计教育理念一下子被苏联的教育体系取代，这种一边倒的情形一直延续到"文革"结束后，尽管在社会主义建设的实践中做出了很多成绩和贡献，但其教育理念仍然停留在"工艺美术"与"实用美术"的理解程度上。我国引进德国的包豪斯教育也有过一段曲折的历史。早在20世纪30年代，艺术设计大师陈之佛从东瀛留学归来后在杂志上曾专门介绍德国的包豪斯情况。我国著名艺术设计师教育家庞薰琹1925年赴法国留学，曾赴德国参观"包豪斯"，回国后也曾介绍过"包豪斯"。由于受到历史的局限及认识的局限，均没有全面地、实质性地了解包豪斯的办学理念。我国设计艺术界真正做到对现代设计的全面理解，应该从20世纪70年代末、80年代初改革开放的时候算起，只有在这个时期，才真正开启了中国现代设计教育的新纪元，也正是在这个时期，设计教育才真正地从培养艺

术家、工艺家的方式转变为培养现代设计师的方式。

在中国，引入现代设计与现代设计教育的时间并不长，"跨越式发展"使得我们对西方的现代化来不及仔细分辨、冷静思考，致使我们盲目追随、妄自菲薄，忘记了自己的优秀传统文化。某些方面出现"牛体不为马用"的尴尬现象。现在，该是到了我们冷静下来，从多个角度检讨我们行为的时候了。不要再迷信"跨越式发展"，扎扎实实、一步一脚印地进行学习与消化、继承与创新的工作。

2011年5月，中国杭州市政府花费巨资购得德国20世纪30年代包豪斯学校的全部藏品，陈列于中国美术学院博物馆，供全国的艺术设计从业人员与学生参观学习研究之用。此大手笔在国内艺术设计学界产生轰动效应。面对来自异域的设计精品，有识之士在心灵震撼的同时，适时提出了构建中国自身设计教育体系的倡导。此建议颇有见地。近年来中国的经济建设取得丰硕成果，2010年位列世界第二大经济体，成为世界经济中不可忽视的力量。与此不相适应的是，中国的文化影响力显然没有同步跻身国际前列：国内的校园内没有陈列中国设计师作品的博物馆；设计教育采用的专业术语还是沿用翻译过来的欧、美、日专业用语；举办权威性国际设计赛事大都还不在中国；世界著名的品牌设计还没有中国设计师的参与。具有责任心、使命感的同道学人，纷纷为通过设计提升国家软实力而著书立说、出谋划策。2012年5月，中国美术学院艺术设计学院综合设计系举办了"跨界·综合——两岸四地设计教育高层论坛暨艺术院校学生优秀设计作品展"，试图率先从地域性设计文化中寻找到中国当代设计的原动力和自信心，旨在以当代中华文化圈中的核心区域为中心，把中国传统的设计智慧和当代设计实践的影响力扩展到东南亚和世界其他地区。这是一次跨地区的设计文化交流盛会，也是宣传当代中国设计文化、扩大中华文化在世界范围内影响力的举措。

无论在哪个国家，培养设计人才的学院所发挥的作用是不可抹杀的。设计学院的作用并不仅仅是为社会输送设计专业人才，它还是传承设计文明、诞生设计新思想、新理念的地方。在学院培养的毕业生里边，一部分人将成为从事设计实践的设计师；另一部分人将成为引领设计潮流的设计思想家、设计教育家。人类的设计文明就是由这两部分人共同向前推进的。

第六节　有创造力的个性

设计工作需要那些具备卓越创造力的人担任，而具有卓越创造力的人到底是怎么样的人？他们的思维方式是怎样的？与他们的个性有什么样的联系？这都是难以

回答的复杂问题。许多学者试图给有创造力的个体下个定义，或者想区分出使一个人能具有创造力的那种个体特征。有人从智力角度研究，有人从血型角度研究，有人从性格角度研究。无疑，这是一个非常吸引人的，也有广泛现实意义的研究课题。在对有创造力的个体所进行的研究中，能够看出有两种主要的方法：第一种方法是从总体着眼，也就是从创造个体的整体上或至少从他们的大多数上来对这种个性进行研究；第二种方法是从这种个性的具体成分上进行研究。

一、作为总体的个性

作为一个有创造力的人，是属于能够自我实现的人。有的创造性专家认为想发现一条通往创造力的方便之路而去探寻追溯它们是徒劳无益的。他们认为，研究这一课题一定要把个体创造者置于群体创造者中进行考察。无疑，他们是一群富有个性的人，某些方面可以看作是一群特殊的人。但他们对创造的追求是无法做出规定的，这种创造是天生的，抑或必须间接通过训练与培养获得？谁也难以下定论，只有从总体上对创造力强的人加以解释，才能解开这个谜团。

我们曾经讨论过设计师与其他专业人员思维的不同，同时，它对创造力的要求也是不同的，因此每个专业都有每个专业的创造形式的特点。如设计师的创造力主要体现在创造性地解决问题，创造性地运用知识去引领生活时尚，创造性地提出新的生活与消费方式，创造性地设想即将出现的事物并制造出来，创造性地预见未来的生活并做好准备。这就是作为设计师人群总体的个性要求。此外，创造性人格还有许多有待澄清概念的地方。如才能与天赋、人才与天才、能力与才干等，如果不加以区分，很可能出现概念混乱。根据美国创造学家西尔瓦诺·阿瑞提的分析，它们有以下几方面的区别：①有才能的人解决问题的能力强，而有天才的人创造性地提出问题；②有才能的人善于执行和维持规则，而有天才的人创造规则；③有才能的人善于总结和积累经验，而有天才的人有预见未来的能力；④有才能的人思想具备现实性，有天才的人具有思想的超前性；⑤有才能的人思维依据逻辑于经验，有天才的人思维依据超验的直觉。才能、能力、人才可归为一类，天赋、才干、天才可归为另一类。

根据这样的分类。是否也可把设计师分为才干型设计师和天才型设计师。才干型设计师满足和迎合需求，天才型设计师制定和创造需求；才干型设计师运用规则，天才型设计师创造规则。

二、创造个体的人格特征

美国认知心理学家托兰斯（Tuoless）考察了大量的研究成果并汇集成 84 个特征的表格，目的在于区分有高度创造力的人与缺乏创造力的人，其中大部分特点对于许多人都是适合的。比如说，一个具有高度创造力的人是利他的、精力旺盛的、刻苦勤勉的、百折不屈的、自我肯定的、多才多艺的，但也常常伴随着另一些特质，如有怪癖、好极端、易冲动，易受神秘难解事物的吸引。他们能够蔑视常规、独立思考与独立判断，但也会因此与周围环境、周围的人们产生矛盾。历史上天才遭受摧残的事例比比皆是，原因在于这部分人往往比一般人更敏感，更容易对现实存在的人和事产生不满，更容易牢骚满腹、扰乱秩序、喜欢挑剔、刚愎自用和固执。根据英国心理学家费斯特（Feist）的文献回顾，仅关于创造性的研究报告就多达 188 项。费斯特综合分析这些研究报告后，概括了相对于普通人群的艺术家和科学家人格特征，并比较了艺术家和科学家的人格特征的共同性与独特性。

关于艺术家的人格特征，费斯特指出：①对经验的开放性、幻想性和想象力。高创造性艺术家更具有艺术倾向，更富有想象力和直觉性，对生活中的新经验抱有更加积极和开放的态度；②高驱力与高雄心。高创造性艺术家具有更为强烈的雄心，他们表现出更高的内驱力、较强的成就倾向和事业心；③高怀疑、不遵从与独立。高创造性艺术家更倾向于表现出对社会规范的怀疑和对他人的不信任、难以合作，表现出明显的反抗既成规则的倾向；④高焦虑、情绪敏感。高创造性艺术家情感表达丰富、敏感；他们表现出各种精神病理（酒精与药物滥用、精神失调、焦虑症、自杀及其他身心问题）的比例明显高于其他人群；⑤冲动、缺乏责任感。高创造性艺术家普遍具有反抗、不妥协的倾向；⑥内向、自我中心。高创造性艺术家普遍表现出内向的性格特征，独立思考、特立独行，具有善于独处并远离他人的能力。

关于科学家的人格特征，费斯特指出：①对经验的开放性和思维的灵活性。高创造性科学家具有更为显著的对经验的开放性和思维的灵活性。灵活性代表思维和行为的灵活性和适应性；②高驱力、雄心和成就感。高创造性科学家具有更高的内驱力、事业心和追求成就的人格倾向；③高支配、自负、敌意和自信。著名科学家长期享有众多的资源，因此在竞争性情境中，他们表现出更强的支配性、自负、敌意和自信的倾向；④高自主、内向和独立。杰出的科学家往往表现出更孤独、不善

交际和内向的特征，他们是独立的、好奇的、敏感的、聪明的，在智力工作中能够获得更多的快乐。①

对此，我们也要进行反思，我们在羡慕、赞叹乃至激励创造性人才高智商、高内在动机、高雄心、高成就感、高自信等正性特征的同时，在多大程度上认可、宽容或接纳其内向、独立、好冲动、反抗、不妥协等负性特征？

设计工作由于兼具艺术创造和科学发现、发明的特征，设计师的人格特征也必然需要具备所有高创造性人格特征，我们对设计人才人格特征的宽容程度，实际上就反映出社会对于高创造性人才的态度。

事实上，目前我们教育的目标和教育评价系统是基于培养"完人"的教育理想设计的，千差万别的人才类型差异和迥然不同的人格特征差异被粗暴地抹平了，有些教育单位甚至把那些所谓"离经叛道"的学生和教师视为有"人格障碍"的人对待。说明在科学地对待高创造性人才类型方面仍然有许多"启蒙"的工作要做。艺术家与科学家都是由具有非凡创造力的人组成的群体，如果能够发挥他们的优点，避免缺点，或者把缺点转化为优点，无论对个人、对社会都是有益无害的。

三、设计师的创造力、智力与智力教育

许多研究人员调查过智力与智力教育与创造力之间的相互关系，迄今为止还没有对这个问题得出一致的意见。尽管创造力强的人具备智力，但研究人员发现，特别高的智力并不是创造力的先决条件。在生活中，我们也可以发现，一位饱读诗书的博士级人士，其创造力并不一定比一位本科生强多少。相反，多余的知识和理论还极有可能抑制个人的创造力。原因是他的自我批评意识过于强烈，过于信任理性而对自发产生的灵感采取不信任的态度，或者是他对于文化环境所提供给他的知识和信息接收得太快了，以至于他不太相信现实发生的变化，我们已经讨论过，根据逻辑和数学规律来进行推论的那种能力也许对哲学家、科学家有利，但未必对有创造欲望的人有利，许多艺术家没有进入专业学校学习。生活中有很多歌唱家不识歌谱，但并不妨碍他发出美妙的歌声；许多文学作家并不是大学中文系毕业，但并不妨碍他们创作出那些比中文系毕业生还要好的作品。美国心理学家盖泽尔（Getzel）和杰克逊（Jackson）对儿童的创造力（天赋）和智力进行了仔细的研究，然而得出结论是他们能够鉴别出两种类型的学生：一类是具有很高智力但并不伴随有很高

① 林正范. 大学心理学 [M]. 杭州：浙江大学出版社，2010.

创造力；另一类是具有很高创造力但并不伴随很高的智力。盖泽尔和杰克逊把两类学生的学业成绩进行了比较：一组学生在智力上超过了传统衡量标准（智商测试）20%以上；而在创造测试中并没有超过20%。另一组学生在创造力测试中超过20%，而在智商测验中不到20%。虽然两组学生在智商上相差23分，但在学业成绩上并没有多少差别。

那么，创造力能否通过后天的教育和训练得到提高呢？美国塔夫斯大学（Tufts University）的前院长罗伯特·斯滕伯格（Robert Sternberg）博士数年前在波士顿成立了PACE（Psychology of Abilities，Competencies，and Expertise）中心，斯滕伯格博士想发现影响智商的主要因素，同时寻找能适用于学校教学的提高学生智商的方法。他进行了一项叫作"彩虹计划"（The Rainbow Project）的研究，在"彩虹计划"中，他发明了一套用于提高学生创新能力的课堂教学方法，以及针对相应的创新能力、应用能力、分析能力等方面的测试。例如，一道创新能力测试题是：给学生看一幅漫画，然后让学生给漫画加上字幕。而应用能力测试题可能是：给学生看一部电影，讲一个学生去参加一个全是陌生人的派对，问这个学生该怎么办？

斯滕伯格博士想知道通过对创造力的教学，能否使学生在该科目学得更好，提高学习的乐趣，更重要的是，能否通过学习的内容举一反三，在其他的科目也取得进步。他通过不断变换教学和考试内容，来避免应试化的教学，取得了惊人的成果。不管是在创新能力还是传统的应用能力上，那些进行了创造力教学的学生在分数上都高于那些进行普通教学的学生。他们的能力得到了全面提高，即使是在完全不同的 项测试中，他们都取得了更好的成绩。从此实例看来，通过一定的训练方法人的创造力还是有望提高的。当然，也有的学者不赞成这样的观点，他们认为人的创造力是天生具备的，只是我们片面注重知识教育而使创造力受到抑制。

北京大学元培学院副院长卢晓东先生曾经利用出国做访问学者的机会，访问了加州大学系统中3所研究型大学，分别是加州大学圣巴巴拉分校（UCSB）、洛杉矶分校（UCLA）和伯克利分校（UC Berkeley），有机会与三校一些参与管理和领导工作的教师对话，深入了解其教育体系的方方面面。其中，大学如何培养拔尖创造型人才是卢先生关心的主题。针对钱学森之问，卢先生所访问的学者们都给出了他们的回答。如果说对于我们而言"钱学森之问"还是一个问题，那么对于他们而言这已经是经验之谈了。卢先生认为归纳起来有三点非常关键。

（1）跨学科的教学。跨学科的知识背景帮助学生从不同角度看待问题，帮助学生超越既有知识范式去思考。在伯克利的本科教学安排中，有新生研讨课、伟大思想课程、线性跨学科课程计划、辅修/双学位教育及独特地将跨学科教育和本科生

科学研究紧密结合在一起的"本科专业跨学科研究领域"。这些制度结合起来共同实现这一目标。

（2）大学的考试。大学的考试中应该有一些题目具有开放性答案。这样的考试学生要想得 A+，伯克利同事们的标准是，学生必须发现并且阐释一些对于教授而言新的观点，并且找到材料支持自己的论点。在开学之始，所有学生都知道这样的标准。这样的考试成为对学生普遍的挑战。

（3）如何配备师资。当伯克利有一名教授退休后，学校需要引入新的教授，他最好与退休的教授不同，能够带给学校新的研究思路和视野，开出新的课程，帮助教师和学生从新的角度理解和思考世界。加州大学的创新学院还实行这样的举措，即一年以后，就在大学生中将那些创新能力强一些的学生选出来，给他们提出更高挑战，并让他们在大学亲自参与到创造进程中，使其创新能力及早开始呈现。挑战和参与创新是创新学院的核心哲学，这些核心哲学已经开出了绚丽的花朵。

加州大学几位学者对"钱学森之问"的回答，提醒我们应该继续反思我们现有的教育观念。回答钱学森之问的教学策略，是否应该超越孔夫子"因材施教"的传统束缚呢？因为"因材施教"只强调了"教"的因素，强调了既有知识的权威和条件限制，但忽略了学习者要成为什么人。韩愈在《师说》中说，"师者，所以传道授业解惑也"。但老师是否更应该成为学生的挑战者？我们是否给予学生足够的挑战？是否激发起他们的好奇心、持续的学习和探索欲望？是否使他们具有了生机勃勃的学习动力和生命力？当他们具有不同于传统的构想时，我们如何保持宽容并提供足够的支持？

在现实生活中，我们也会发现这种现象。在学校的班级里，在校就读的优秀学生毕业以后，其事业往往被那些当时成绩稍逊于他的同学超越，虽然原因是多方面的，但是也能说明一些问题。在我们目前的教育体系内，不管是国内还是国外，其评价学生的标准往往是从获得多少标准化知识来衡量，其结果是使那些敢于提出疑问、不愿意按部就班完成作业的学生处于不利的地位。而作为一个发展正常的人、能够有能力做出更多贡献的人，除了智力外，还需要创造力、理解力、情感感受力、沟通力等。而这些品格和素养，在目前的教育体系中难以得到体现和评价。

无独有偶，目前国内在校的学习设计的学生都是从美术类转学而来，他们中大部分出于对艺术设计的爱好，也有一部分是因为不适合国内应试教育模式而改选就读，他们的创造力往往比传统意义上的智力更强，可惜的是，往往连他们自己也不自信，还以为他们的学习能力真有问题。进入大学学习后，由于长期的应试教育扼杀了自由的想象力，其结果是创造力的训练严重受阻，标准化的智力训练也遇到困难。这种扬短而避长的本末倒置的教育害了一大批年轻学子。我们在大学里竭力

提倡增加创造思维的训练课程,尽管如此但也收效甚微,长期形成的应试思维模式,已经使大部分学生难以转变。

案例35:扎哈·哈迪德——上帝的曲线

扎哈·哈迪德(Zaha Hadid,图8-1),是伊拉克裔英国女建筑师,2004年获普利兹克建筑奖。1950年出生于巴格达,在黎巴嫩就读过数学系,1972年进入伦敦的建筑联盟学院AA学习建筑学并获得硕士学位。此后加入大都会建筑事务所,执教于AA建筑学院,并成立了自己的工作室。

图8-1 扎哈·哈迪德

扎哈·哈迪德的设计一向以大胆的造型出名,被称为建筑界的"解构主义大师"。这一光环主要源于她独特的创作方式,她的作品看似平凡,却大胆运用空间和几何结构,反映出都市建筑繁复的特质。对扎哈最直接的影响是伦敦的建筑联盟学院。她在那里学习时,该学院可以说正是处于黄金时期,堪称全世界的建筑实验中心。学院继承"建筑图像派"的传统,学院的多位师生——库克、库哈斯、楚米、寇斯,将对现代世界的感动转化为他们作品的主题与造型。他们勇于作为全新的现代主义者尝试捕捉不断变化的能量,增加新视点,企图为现代性提出新视点。

盘绕元素一再出现于扎哈的作品中,也曾出现于卡迪夫湾歌剧院中(图8-2),这种盘旋的语汇界定了大厅空间。银河SOHO(图8-3)位于北京城内罕有的大型地块,占地5万多平方米,总建筑面积33万平方米,是集商业办公于一身的大型综合项目。这座优美的建筑群不但营造了流动和有机的内部空间,同时也在与此毗邻的东二环上形成了引人注目的地标性建筑景观。建筑白色的曲线形塔楼与天际线完美融合,四个螺旋形体量之间由一系列天桥连接,人们可以通过室内交通空间在

图 8-2　卡迪夫湾歌剧院

图 8-3　银河 SOHO

四座建筑物之间穿梭，这个多功能建筑综合体建成后将包括零售商店、办公空间以及观景空间。近年来，她在世界的各个地方留下了自己的痕迹，中国的广州歌剧院，也是扎哈的代表设计之一，现在是广州市七大标志性建筑之一。伦敦南部布利克斯顿地区的伊夫林格雷斯学院，是扎哈第一个在英国完成的项目，被设计成横跨跑道的建筑。从这些建筑上我们能看标有扎哈个人显著标签的独特风格。

　　扎哈的工作就是设法在建筑空间内找到当代信息科学和电子科学的规律，以大量的资料相互作用、模拟产生效果，这些都是以强烈且十分有效的造型实现

的。"流动感"在她的许多设计方案中表现得十分强烈，产生了一个散发着巨大能量的空间，因显得无"重力"而诱人。扎哈设计的流线型香奈儿白色展览馆（图8-4）

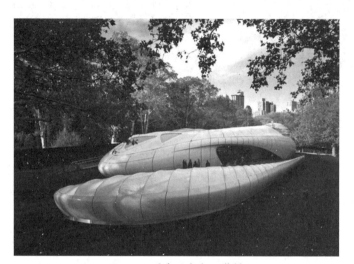

图8-4 香奈儿白色展览馆

是一个呈几何形状的环形曲面，其圆形的环面正是最基本的展览空间，为参观者带来置身其中的感受，与展览产生互动的效果。展览的外形是从香奈儿著名的菱格纹手袋中获得的灵感，采用自然组织的模式充分展现了整个城市的地貌——线条的流动美，其奇妙之处在于如何把身心的感受转化为感官的体验。另一作品西班牙萨拉戈萨桥（图8-5），和人们脑海中的大桥不同，其整个桥体、桥梁呈现曲线，保持了扎哈的风格，体现出柔和的线条美，桥亭由四座互相搭接的菱形切面网架构成，跨越Ebro河面不断地弯曲扩展，将城市与展览现场连接起来。除此建筑外，扎哈还设计了不少极富想象力的作品，比如轻盈的漂浮楼梯（图8-6），使整个展览馆变得非常通透，每一个悬挂的台阶都以优雅的曲线围抱着中间，台阶之间的裂缝透出美丽的光，洁白的材质更增添了神圣感。扎哈设计的圆游艇（图8-7），游艇外部由一系列有机的圆形组成，内部丰富的空间，白色的墙面，流线的造型，达到了功能与形式的完美结合。

图8-5 萨拉戈萨桥

图8-6 漂浮楼梯

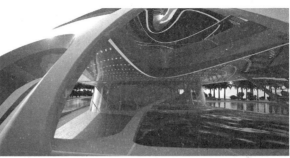

图 8-7 圆游艇（附彩图）

扎哈还跨界到时尚和产品领域，比如水流般的桌子 Aqua（图 8-8）。在运动过程中未知力的作用下，自然形成了极具动态感的桌子，桌面和桌腿一体化，无边无际，桌腿正上方的桌面更像三个深渊，离奇的视觉享受把人们带入一个自然的场景中。梅丽莎鞋（图 8-9），这是扎哈在体现鞋子的有机形态，流畅而优美，安稳地贴合脚的轮廓，跟传统鞋子保守的形态不一样，加入了芭蕾舞鞋的元素，显得更加轻盈灵活。她还携手泳衣品牌 Viviona 推出泳衣设计（图 8-10），通过黑色的泳衣和镂空所裸露的肌肤演绎出重复渐变的图案，加上她标志性的弧线元素，简约而时尚。此外，Caspita 限量版网状金丝新款戒指（图 8-11）也出自她手，戒指的设计灵感源于自然界的细胞结构，由两层多边形构成。该系列包括黑金、白金、黄金和粉金，有的还在部分

图 8-8　水流般的桌子 Aqua　　　　　　　图 8-9　梅丽莎鞋

图 8-10　泳衣设计

图 8-11　Caspita 网状戒指

网格上镶嵌了钻石，整体设计呼应 Caspita 珠宝的品牌"金句"——"见所未见"。

案例 36：隈研吾——使建筑消失

隈研吾（Kengo Kuma，图 8-12），日本著名建筑师，1954 年出生于日本神奈川县辖区，享有极高的国际声誉，他的建筑融古典与现代风格为一体，曾获得国际石造建筑奖、自然木造建筑精神奖等，出版了《十宅论》《负建筑》《再见·后现代》《建筑的欲望之死》《自然的建筑》等著作。

曾经，他和许多日本建筑师一样，是西方现代主义和后现代主义的服膺和追随者，然而，日本泡沫经济以后，让他的建筑理念有了大的转变：从《十宅论》到《新建筑入门》，到《反造型》，再到《负建筑》，他的建筑理念变得越来越清晰，越来越和西方的现代主义和后现代主义建筑理念背道而驰，凝结了他理念的"负建筑"和"反造型"两个词不胫而走，成为流行语。他认为，强建筑之脆弱与它的"恶"紧密相连：首先是体量庞大，越大越招摇，越大越碍眼；其次是物质的消耗，体积越大，消耗物质越多，而地球资源却日渐枯竭；再有就是建筑物的不可逆改性，一旦完

图 8-12　隈研吾

成，寿命比人长得多，它坚固的外表仿佛在嘲笑人类短暂而脆弱的生命。而所有这一切的根源，是因为强建筑的理念奠基于"建筑为主、环境为辅"的关系之上。他指出，从一开始，建筑就背负着必须从环境中突出自己的可悲命运，而20世纪的建筑思潮，就更是强化了建筑与环境的割裂。隈研吾决心摒弃强建筑的理念，提出了他的"负建筑"和"弱建筑"的理念，那就是要把建筑作为配角，而要把环境放在主要位置。他认为，"弱建筑"或许更经得起冲击，还能让现代人感受到传统建筑的温情和柔美。他期望用现代高科技和地域性的自然素材相结合，使这个并不年轻的理念在现代社会中得以再生。

Z58水玻璃（图8-13）是一个老办公楼的改造方案，坐落于上海的番愚路58号，毗邻"国父"孙中山家族的美丽花园，其前身是上海市手表五厂的厂房，完全让人感觉不到是一老建筑改造。正立面的镜子般的花栏正是隈研吾最擅长的"使建筑消失"，建筑空间的高潮是建筑的顶层，一间立于水面上的房间，与周围很协调。门厅像是一个被分离的室外空间，空间很静谧。一侧是沿街的镜子立面，一侧是用条形绿玻璃条做成的肌理效

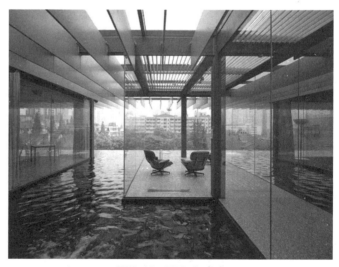

图8-13　Z58水玻璃

果，玻璃条截面是切角后的正方形。门厅的交通很简洁，一条小径通达办公区和电梯，周围是人工水面。

在东京银座旗舰店（图8-14）的改造项目中，隈研吾的做法是尽可能地运用了建筑学的解决方案，而不是仅仅装点门面。他细心地关注到介于建筑与其地界范围之间的80厘米的间隙，在这个间隙中间，292个由特制的玻璃面板组合起来有了钻石切面的质感。面板的外框和铰链是通过用于汽车的工业锁扣制成的，这个小细节再一次向我们证实了建筑的高度精确性与安全性。这些面板最后通过四条结构支撑腿固定到建筑上，整体上看上去就像从地面上生长到建筑上的聚生的寄生植物一般。通过在仅仅80厘米的空间中加入这样的新的建筑构建，他成功地带来了现有建筑与其周围环境之间的巨大变化，提升了银座地区的优雅氛围。

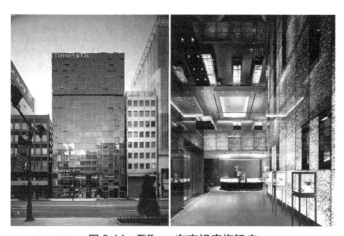

图8-14　Tiffany东京银座旗舰店

对于室内的营造，他意图通过引入外部的自然光创造一个体贴而半透明的氛围。为了精确地吸收柔和的光线并且通过反射制造出一种柔和的阴影，设计师仔细结合了材料与细节，希望通过材料表现出光的气质。同时，在室内运用了大面积的石质墙，以及类似云母的抛光地板能够很好地透光、反射与折射。每个元素都旨在为顾客留下深刻而持久的印象。

安藤广重美术馆位于日本的马头町枥木县（1998—2000，图 8-15）。这是为纪念浮世绘大师而建立的，屋顶、墙壁、隔断、家具等建筑上绝大部分都是用杉木做的百叶来实现，最大可能地不用混凝土，而是用百叶这种元素使建筑与周围环境相融合，从而达到让建筑消失的目的。具体的做法有用新开发的不燃杉木的技术，运用计算机的构造解析技术使构造体在尺度上与百叶的纤细形态相接近。

莲屋（图 8-16）是一个邻近水，在深山中的房子。在房子和河流中间注入清水，种上莲花，将居处托向河面，直达彼岸，从而使得这个居所借由莲花表达它的存在。建筑本身可看作是空洞的组合，这种以轻型多孔墙体转借石块肌理的策略，允许墙壁灵活应对来自外界的应力和运动。建筑物基本上被分成两部分，中间是洞形

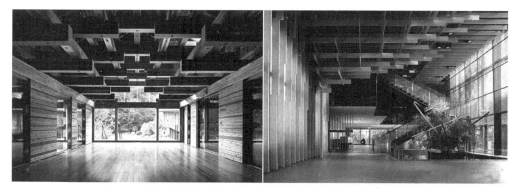

图 8-15　安藤广重美术馆

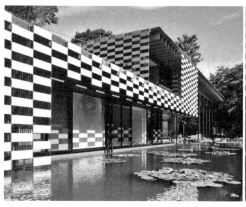
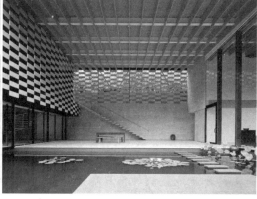

图 8-16　莲屋

露台，用来连接房子背后的树林和河对岸的树林。墙面被设计为布满坑洞，以厚重的材料——石头，来创造一面灵动的墙，风可以从中吹过。制作"洞"的部件是：薄薄的石灰华板，20cm×60cm大小，30mm厚，再加上直径8mm×16mm的不锈钢栏杆，这些布满孔的外墙看起来像是西洋棋棋盘。这一次，隈研吾借助不锈钢管和石头来衬托莲花花瓣的轻盈。

银山温泉浴场是隈研吾设计的坐落在落雪地带的山谷的一个木制四层温泉旅馆（图8-17）。再次修整时最大限度地使用原有的百年老店的木材，同时加入一个庭房来改变内部空间结构。这个庭房由精致的4mm宽的竹子做外层环绕，同时一种最初在中世纪被采用的几乎透明的玻璃，被用在面向外面的入口处。这些既非透明也不是密封的竹子外层，以柔和的光线和内部阴影，营造出一种温泉内温暖放松的浴室效果。

包豪斯国际家居研发中心（图8-18）选址于浙江

图8-17　银山温泉浴场Ginzan浴室

图8-18　包豪斯国际家居研发中心

嘉兴，是 THEBHS 包豪斯公司 2011—2013 年重要的项目之一。旨在建造一座集展览、设计、研发、休闲为一体的国际性家居研发会所，因而在设计主题上，隈研吾事务所首要考虑的是如何去设计一个地标性建筑。结合中国江南水乡的秀美环境及建筑周边河水环绕、视野开阔的实际情况，隈研吾事务所提出了以"山峰"为主题的设计概念，将建立一座最高点高度24m的建筑。雕塑建筑仿佛层层"山峦"环绕在湖边，以达到建筑与周围景观之间的和谐统一感，并将通过富有特色的建筑材料塑造出优雅个性的"形态与轮廓"。

案例37：王澍——瓦爿墙

图8-19　王澍

王澍（图8-19）祖籍山西省吕梁市交口县野家坡村，中国美术学院建筑艺术学院院长、博士生导师、建筑学学科带头人、浙江省高校中青年学科带头人。2012年获得了普利兹克建筑奖，成为获得该奖项的第一个中国人。2013年，美国《时代》杂志发布全球100位最有影响力人物名单，王澍入选。中国美术学院象山校区、宁波博物馆、杭州南宋御街、上海世博会滕头馆、苏州大学文正学院图书馆、五散房等都是他的建筑作品。王澍的建筑观：我不做"建筑"，只做"房子"。房子就是业余的建筑。

业余的建筑是无限接近自发性秩序的建筑，在他的视野中，自发的建造、违章的建造、临时的拼接有着和专业建筑学平等的地位。业余的建筑只是不重要的建筑，专业建筑学的问题之一就是把建筑看得太重要。但是，房子比建筑更基本，它紧扣当下的生活，它是朴素的、琐碎的。他说，在做一个建筑师之前，我首先是一个文人，建筑只是我的业余活动。比建筑更重要的是一个场所的人文气息，比技术更重要的是朴素建构手艺中光辉灿烂的语言规范和思想。业余的

建筑首先是一种态度、一种批判性的实验建筑态度，但它可能比任何专业建筑学的实验更彻底、更基本。

王澍，学贯中西，所以他更能从比较中去感知那远去中国的美。古人造园的足迹也影响着他的建筑，鼓励他去承袭与发展我们的华夏建筑。他认为，把建筑看得太神圣是会曲解建筑、扭曲建筑的。我们应该抱着平常心，真心诚恳地对待建筑。是先文化，再建筑；而不是为了建筑，去套文化，谓之概念。

以旧材料纪念过去，同时又采用现代形式这是王澍最典型的做法。"这几年，大量古旧建筑被拆除，出现大量砖瓦废料，从2000年开始，我们就有重点地回收旧料、循环利用。中国民间早就有对材料循环利用的可持续建造传统。"王澍说。王澍和许江设计完成的《瓦园》(800平方米)，在一片建筑中，以花园的形态出现。他们在地面上用6万片旧青瓦搭出了屋顶。6万片旧城拆迁回收的青瓦、3 000根竹子，王澍团队和3名来自浙江乡村的泥工、瓦工和竹工花了半个多月时间，几乎在全手工的状态下造出了一个800平方米的建筑。

在2010年的世博会上，王澍设计的宁波滕头馆(图8-20)，是一栋由回收旧砖瓦做成的建筑。为了表达他的生态理念，王澍用"瓦爿墙"(用青砖碎瓦甚至破碎的缸片垒加起来的墙壁)来装饰滕头馆的三面墙体。"瓦爿墙"是用回收的50多万块旧砖瓦做的，这

图8-20　宁波腾头寸馆

些旧砖瓦都是从宁波的象山、鄞州、奉化等地的大小村落收集来的，其中的元宝砖、龙骨砖、屋脊砖都有着超过百年的沧桑。

王澍对瓦片的情结可以追溯到2004年，由他设计完成的中国美术学院象山新校区一期工程。为了发挥建筑材料的可再利用和经济实用性，他从各地的拆房现场收集了700万块不同年代的旧砖弃瓦，让它们在象山校区的屋顶和墙面上重现新生。

宁波博物馆（图8-21）的外墙是最吸引眼球的地方。"你仔细看看，可以发现如果是直壁，采用的是浙东地区的'瓦爿墙'；如果是斜壁，采用的则是特殊模板成型的清水混凝土墙。"戴宗品道出了细微处的奥秘。宁波博物馆的瓦爿墙有其传统根基，历史上，以慈城地区为代表的瓦爿墙随处可见，是宁波地域乡土建造的特有形式。宁波博物馆的瓦爿墙材料包括青砖、龙骨砖、瓦、打碎的缸片等，大多是宁波旧城改造时积留下来的旧物。其中，青砖的数量最多，它们的"出生"年代也多为明清至民国时期不等，甚至有一部分是汉晋时代的古砖。不少青砖上，还镌有"福寿"等铭文，龙骨砖是传统建筑中用来压脊的较大的砖，带拱，与青砖拼砌，形成错落。龙骨砖与零碎的瓦片和缸片一起，成为外墙的"装饰图案"。博物馆工作人员

图8-21　宁波博物馆

介绍说:"我们大概测算了一下,每平方米需要100块左右的旧砖旧瓦,整个博物馆的瓦爿墙的面积是1.3万平方米左右,也就是说,宁波博物馆所用的旧砖瓦在百万块以上。"宁波博物馆在全国建筑界上是第一个如此大规模地运用废旧材料的建筑。

2004年建成的宁波美术馆(图8-22),建筑总面积约24 000平方米,美术馆的基座采用宁波传统建筑中常用的青砖,基部采用特质的城砖砌成,与周边老外滩的砖砌建筑保持一致。基座中嵌有洞窟,取材于敦煌,暗喻所在地轮船码头曾是宁波人乘船前往普陀山进香的始发地。上部则为钢木结构,喻示船与港口的材料,将废弃的航运码头改造成大型当代美术馆,空间格局的保留保存了城市人的记忆,入口的青砖高台大院修补了破损的城市结构和肌理,穿越美术馆的城市街道则尊重城市的结构,大量的钢材与木材的交替使用,凸显了城与港交错的场所性质。

宁波美术馆外立面的木墙和钢柱,色调单纯,尺度超常,带给你视觉的冲击和不同凡响的感受。整个建筑的体量在浑然不觉中增大了许多。

王澍认为,中国建筑中最经典的就是合院住宅。皇帝住的故宫、佛教的寺庙、官府的衙门、读书人的

图8-22　宁波美术馆

学堂等，都是合院住宅。所以他将这种经典引入了"钱江时代"这个项目，在设计"钱江时代"时，基本的思路是在二十几层的高层住宅上重新实现合院住宅。中国传统的四合院住宅，蕴含深刻的风水理论，"钱江时代"垂直院宅相当于进一步立体化了的合院。我们可以看到五散房的一个茶室（图8-23）也是采用三合院的形态，6米高院中围着一个3米高的青砖台，种着两棵大树，树影随风移动。

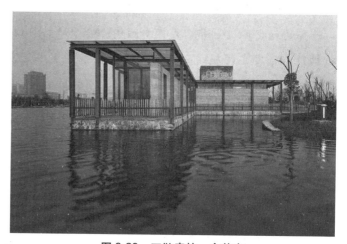

图 8-23　五散房的一个茶室

案例 38：高文安——MY 系列

图 8-24　高文安

高文安（Kenneth Ko，图 8-24），生于 1943 年，在近 40 年的设计生涯中，他设计了超过 5 000 个室内设计项目，被誉为香港室内设计之父，24 岁墨尔本大学建筑专业一级荣誉毕业；30 岁创办高文安设计有限公司；40 岁成为李嘉诚、成龙、梅艳芳等香港知名人士的座上宾；50 岁开始健身，成为专业级健美男士；60 岁开创自有品牌 MY 系列，70 岁获香港室内设计协会终身成就奖。

高文安的设计理念主要有三点：①珍视传统文化。他的设计糅和中西文化，将中国文化渗入室内环境中，加上西方的科技及舒适特质，拼凑出独特风格的设计作品；②巧于改善空间。这不仅是他的理念，也是他的设计天赋，受益于他的建筑学背景。高文安认为室内设计的宗旨就是创造舒适的安乐窝；③重视真实生活。注重人与建筑环境的有机结合，他认为所有的设计都是为了服务人而存在的。位于故宫神武门内东长廊的北京故宫面馆（图8-25）是高文安的代表作之一，前后用了2年时间，项目面积350平方米，2009年8月完工。

该面馆是精心设计的集餐饮、设计、文化于一体的综合展示空间。高文安用其数十载的专业经验赋予中国传统文化全新的生命价值，旨在以设计的视角展示和推动传统文化。其中古代宫廷特色的装饰元素被融入平易近人的餐厅设计之中，京味浓郁的鸟笼、座

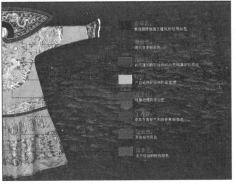

图8-25　故宫面馆

礅、雅致的宫灯、竹篮等，处处散发文化气息，营造出独特的怀旧氛围。为了尽可能展示建筑六百年前的历史状态，保留原有实木架构。店中的柱子也做了洗漆处理，将油漆一层层抹去，露出原来楠木的裂痕，力求原汁原味。这一大胆构想成为故宫面馆最大的设计亮点，最大限度地体现了故宫古建筑与古文物的精髓。作为官式木建筑的顶峰之作，故宫主要采用中国北方地区大量使用的"抬梁式"大木结构体系。为了更好地凸显出餐厅中间原有的实木梁柱与支撑屋顶的实木架构，设计保留了原址建筑内的"七梁八柱"。

高文安对设计的细致要求表现在每一个细节之处，面馆的餐具亦别具匠心，与古韵悠悠的氛围相得益彰，成为空间细节设计的不可或缺的一部分。特制的筷子前后两端两色，前端有细碎的荔枝纹，是为了夹面条时防滑。清代朝服里丝线的八种颜色被抽离出来，如粉、绿、蓝、红、青等，餐盘的色彩也各藏深意，比如百草霜的颜色，是敦煌魏碑壁画及建筑彩绘的色彩，而藏蓝色则是清代官吏的朝服色等。盛面用的方形青瓷大碗瓷质细腻、线条明快、造型浑朴、色泽纯粹，与整体空间的怀古色调遥相呼应，表现出厚重的历史感与沧桑斑驳的古风。

高文安在60岁的时候自创了品牌MY系列，旗下有MY NOODLE、MY COFFEE、MY BAKERY、MY FLORAL、MY MARTINI等9种生活品牌，在自己开创的品牌里，高文安更加容易施展自己的才华。其中MY GYM健身中心（图8-26），不仅对外开放，也对内部员工开放，高文安本人是健身爱好者，53岁时还出版过自己的写真集，他觉得健身能带给自己一种健康的自信，能让自己在面对工作时更加坚定，工作思维更加清晰，现年70多岁的高文安仍在坚持健身，将这种坚不可摧的毅力与高度自律的精神用在设计上，使他成为一种设计精神的象征。

图 8-26 健身中心

图 8-27 山西大院

山西大院（图 8-27）是高文安继成功活化深圳厂房、成都宽窄巷子、北京故宫面馆后的又一力作。山西大院项目是再现古迹的大项目，高文安认为设计需要融汇中西古今，特别是在设计界有所建树以后，更要把传承中国传统文化作为己任。自 2003 年正式进入内地发展以后，高文安倾力打造了一系列传统文化项目，旨在通过项目建立传播中国传统文化的有力平台。他对山西大院的项目十分重视，带领设计团队一次又一次赴山西实地考察，对一砖一瓦、构造格局、风水讲究和历史典故一一品读研究。硬山半坡顶的使用便是将古建中的风水文化元素抽取出来，古代人讲究水即是财，为了水不外流而多在边房屋顶采用内向单坡顶，雨水都向院子里流，也就合了财不外流的意思。在继承传统晋商文化的同时，形式上添加现代元素，做出了一套既能很好地保持传统建筑基本原貌，又能

有效融合现代建筑元素与现代设计因素的两全方案，这也正是高文安的一种精神，一种对生活的态度。

案例39：梁志天——港式简约

梁志天（图8-28），1957年出生于中国香港，是香港十大顶尖设计师之一，拥有香港大学建筑学学士、城市规划硕士多个学历，积累了丰富的设计经验。1997年创立了梁志天建筑师有限公司及梁志天设计有限公司。他善于运用光影和空间元素表达对人的体贴，能为生活的每个角落营造舒适与和谐。在建筑方面，在衡量实际环境及楼宇用途的基本原则下，他往往能在符合经济和美学原则中取得平衡，尽量发挥楼宇的独特个性。

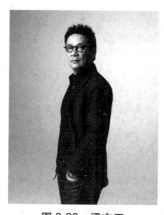

图8-28 梁志天

其室内设计一直以简约风格著称，融合亚洲文化以及艺术于生活之中，并将"以人为本"作为首要的设计理念，凸显屋主的独特风格、个性、喜好及文化背景以达到"天人合一"的完美境界。他擅长艺术对比，喜欢深灰与洋红、黑与白、白色与驼色、白色与皮革、白色与金属等对比，用灰色系列作为基调，共存于一个空间。在界面形态上，他喜欢将不同的材质饰面和镜面玻璃按黄金比例搭配得恰到好处。在家具配置上，他主张整体家具概念设计，在整体空间规划时一并考虑。他为美兆家具公司设计的系列家具充当了简约空间的当家"花旦"，墙面悬挑家具、墙面书架、展柜、衣柜和摆设支点架等，这些家具就好像在墙体上长出来似的，与他设计的整体系列家具融为一体，可谓梁氏一绝。

他的代表作天汇（图8-29）位于港岛半山传统尊贵地段，居高临下俯瞰维多利亚港的璀璨夜色，为城中最知名的豪宅之一。他以现代的手法、雅致流畅的笔触，为项目设计多个风格不同的样板房，透过灵巧的空间规划、不同建材的配搭及细部处理，刻画出非

同一般的高贵时尚格调，为豪宅设计再度立下崭新定义，更于2015年4月创下亚洲分层住宅价格纪录。该作品曾获2011年"上海国际室内设计节"金座杯设计大奖，并获2014 Andrew Martin International Interior Design Awards。

图8-30是他为迪拜棕榈岛亚特兰蒂斯度假酒店设计的元餐厅，元餐厅是一家中式餐厅，梁志天用现代的设计手法，从中国传统四合院汲取灵感，在国际设计大赛"Commercial Interior Design Awards 2014"中，一举夺得中东区休闲娱乐组别的年度室内设计大奖。元餐厅整体布局和谐对称，在设计师的现代演绎中，透过引人注目的设计元素，营造热情时尚的氛围，配合幽韵十足的家具饰品，将优雅隽逸的中式意蕴和雍容典雅的高贵气质展现得淋漓尽致，为宾客呈现一方精致华美、风雅备至的饕餮圣地。

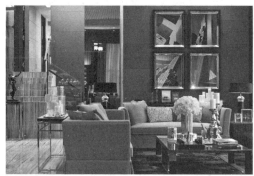 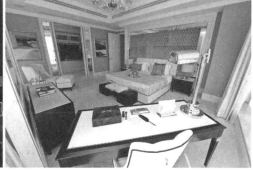

图8-29　香港天汇样板房（附彩图）

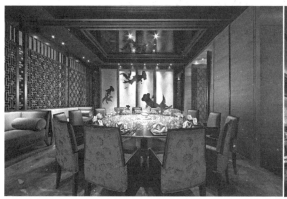

图8-30　迪拜棕榈岛亚特兰蒂斯度假酒店的元餐厅（附彩图）

稻菊餐厅（图 8-31）也是梁志天先生的作品，展现了现代东方美学艺术，"稻菊"是日本知名的百年天妇罗料理店，设计参酌三百多年前的江户文化，以当时鼎盛贸易所形成的多元文化为蓝本，呼应国际商旅的宏观视野。同时，采用现代摩登铺陈空间个性，提供商旅人士一处写意的用餐环境，以期能跳脱传统日式料理餐厅偏爱古典和风的设计窠臼。本作品以咖啡、黑和金色作为主色调，搭配精心布置的艺术品、充满戏剧感的灯光效果及线条明快的家具，令充满现代感的空间溢出无限禅意，并以空间述说了一个见证时代变迁的历史故事，为客人呈献雅致的东瀛美食空间。

曾成功打造过上海外滩 3 号的李景汉，把前门 23 号原美国驻中国公使馆改造成世界顶级餐厅、奢侈品旗舰店、当代艺术中心、多功能剧场和商务俱乐部等，对老空间及政治背景进行国际化、商业化的改造。于是前门 23 号，号称见证和滋养中国新一代的精英意识和顶级生活方式的地方，ZEN 蝶 1903（图 8-32）也因此而得名。走进这间以蝶为主题的餐厅，在地毯上、餐椅上、墙壁上、水晶吊灯里甚至菜单上都能看到无数美丽蝴蝶的身影，可以看出设计师的良苦用心。

日本权八居酒屋曾经是日本首相宴请贵宾的场所，尊贵显赫，极具日本风味。设计师刻意选用粗质感的木材和石材，搭配喜气洋洋的红色调子，贯彻日本总店朴实自然的风格，又采用崭新的空间布局，因地制宜，令地道的居酒屋呈现出独具一格的面貌。进入餐厅，先看到走廊一隅的荞麦面制室，感受日本饮食艺术精致和细腻的一面。主餐区以木色为主，迎面的传统炭烧烧烤亭以深浅不一的木料搭建而成。旁边靠墙的赏酒亭，以朱红色墙作为背景，前方的木架放置包装精美的日本清酒，宛若置身于繁华的东京银座。香港权八餐厅如图 8-33 所示。

赏酒亭后为半月形的用餐区域，设计师应场地需要，

图 8-31　稻菊餐厅

图 8-32　ZEN 蝶 1903

图 8-33　香港权八餐厅

图 8-34　黄山雨润涵月楼酒店

设计弧形布局，并充分发挥空间的优势，以天然木柱和木梁搭建而成的木构架装饰上空，下方放置木质餐桌和餐椅，加上不规则的吊灯，丰富了室内的视觉效果。

黄山雨润涵月楼酒店（图 8-34）占地 10 万平方米，是当地最大的度假村。酒店毗邻黄山屯溪机场，坐拥连绵翠绿的高尔夫球场，其得天独厚的地理位置，使住客能真正远离都市喧嚣，享受温馨与宁静。该酒店梁志天以现代中式设计为题，选用大量天然黑麻石、黑檀木等石材和木材，加上富有东方气息的家具及摆设，令整个度假村处处洋溢着古朴的中式意韵，同时与四周的山水景观完美契合。作品曾获 2014 的 IIDA Best of Asia Pacific Design Award 设计奖。

案例 40：凯莉·赫本——低调奢华

凯莉·赫本（Kelly Hoppen，图 8-35）是英国著名的

图 8-35　凯莉·赫本

商业室内空间设计师,以豪华、奢侈、简约、时尚、中性为主要风格。1997年获得"安德鲁·马丁"国际设计师奖,随后奖项不断,"Ella室内设计奖""Homes & Garden Awards""GRAZIA年度设计师",直到重量级的奖项欧洲妇女联盟颁发的最杰出女性企业家奖,让她与世界女性精英联系在一起,成为欧洲杰出的女性之一。

她从17岁开始经营室内设计公司,到现在管理平均40项的国际性项目,包含了各种室内外的高档私人、商业空间和品牌家居设计、产品设计等。赫本在设计中常思考探索如何将中西方文化融合在一起,她的设计作品中往往会有这么几个关键词:自然、有机、奢华、简约,接下来让我们来感受一下这位女设计师不同寻常的天赋。

赫本崇尚自然,她认为这才能符合大家都在追求的和谐,所以赫本喜欢使用木和织物。乔治王时代风格的联排经典奢华别墅设计是赫本的家,黑白标志的主题风格贯穿于整个家居之中,时尚经典。你会发现一抹绿色会为别墅带来一点灵动。房间一角,纯白的色调,非常简洁(图8-36)。

赫本也非常善于融合复古元素和现代摩登,她那无人能及的美学品位,受到无数国际名人的喜爱。英国威廉王子及对时尚品位要求极高的贝克汉姆夫妇、

图8-36 凯莉·赫本家装设计

艾尔顿强等巨星，在他们的私人住处都有收藏赫本的作品。加上她对东西方文化的钟爱，时常将东西方复古元素融合在一起，化为时尚简约的低调奢华，并神奇地将原本冲突的古典风格和现代极简巧妙地融合为具有灵魂的居家氛围，创造出赫本式独一无二的风格，内敛优雅同时又带有个性，让居住在其中的人舒适地感受它的低调奢华。

在赫本看来，真正的奢华设计是在理念上使设计的奢华达到一个空前高度，这是赫本追求的真正的奢华。重视整体生活风格呈现的赫本，会根据居住者的个性出发，量身订制专属的家具和生活用品，从颜色、布料、家具、气氛、壁纸、卫浴，全部一手打造，才能达成她高标准的空间氛围，素有"中性色系女王"之称的她，对色调的要求特别细致，善于以白、咖啡色及灰褐色系等中间色彩，加以简单且个性鲜明的线条点缀，让空间就像穿上顶级时装，在细节微调的变化中展现自在优雅的完美体现。

赫本设计的墙纸有很多，它们都很简约，但赫本能将这些最简单的图形做到创新。图8-37是英国皇家御用设计师赫本为格兰布朗独家设计的墙纸版本，别具特色的宽条纹设计尤其吸引眼球。

案例41：彼得·沃克——极简主义

彼得·沃克（Peter Walker，图8-38）1932年出生于美国，是当代国际上享誉盛名的景观设计师，具有多重身份，是"极简主义"设计代表人物。彼得·沃克从事了50多年的景观设计，有着丰富的景观设计实践经验。他的设计能够很好地体现简洁现代的形式，在其中又包含浓重的古典元素，萦绕着神秘的氛围和原始的气息，他将传统的景观设计和自己对艺术的追求糅合塑造成为具有全新含义的具有个人特色的独特

图8-37 墙纸

图8-38 彼得·沃克

图 8-39　唐纳喷泉

产物。著作有与梅拉尼·西蒙合作完成的《看不见的花园：寻找美国景观的现代主义》。

哈佛大学的唐纳喷泉（图 8-39）是彼得·沃克的代表作之一。该喷泉位于一个靠近哈佛校园的人行道交叉路口，能够让人们想起当年殖民地的居民辛苦地清理耕种农田的历史身影。圆形石阵横跨了草地和混凝土道路，包围着原有的两棵树木。石身的一部分被埋藏在地下，而这些石块就像是缓慢地顺势蔓延到草地中一样，在绿草间大树下延伸，与环境自然融合，宛如一体。采自于 20 世纪初期的农场的 159 块花岗岩，能够唤起人们对英格兰拓荒者的记忆。石阵的中心地带设置水池，其中装置了雾喷泉，水雾从 32 个喷管中喷出，从池中腾腾而起的水雾形成了虚无缥缈的景观。在春、夏、秋三个季节，水雾就像龙隐没在云中一样在石上翻腾，模糊了石头的边界，若隐若现。在冬天，天气渐渐寒冷，水雾冻结时，利用了建筑中的供热系统喷雾。所有的季节，唐纳喷泉都在被高强度的使用着，各样的活动围绕着唐纳喷泉开展，强化了喷泉的存在。

索尼中心 Sony Center（图 8-40）位于德国柏林波茨坦广场北部的一块三角地上，这里在第二次世界大战前曾是繁荣的城市艺术文化及交通中心，战后荒废了多年，两德统一后，又对这个地方进行了重新开发。

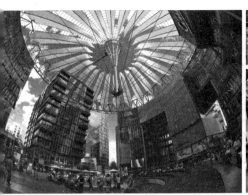
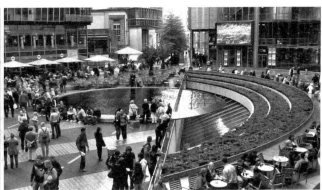

图 8-40　柏林索尼中心

现在这一带已经成为柏林新面孔的代表地区，在这里，摩登建筑群与古典城区交互辉映，令人耳目一新。其设计方案采取了整齐划一的欧洲传统街区形式，以小方块建筑为城市建设的基本单元，充分满足居住、商场、公司集团驻地及音乐厅、剧院等多层次需求。索尼中心群体之间紧密相连，强调了建筑作为一个整体的形象，它的建筑设计理念大胆前卫，几栋风格迥异的大型玻璃建筑围成一个小型广场，一个巨大的圆形穹顶在空中将它们联系成为一个整体，远远望过去仿佛是一个外星飞碟落在建筑上一样。

日本的造园艺术深受禅宗的影响。宋、元以来，日本禅僧以禅宗崇尚自然、仰慕山水灵性、对园林浓缩自然天地的艺术形式有着特殊的情感。因此，日本禅僧常常以禅寺庭院模仿杭州、苏州名园，陶冶情操，体会从小空间进入大空间，由有限进入无限，达到"空寂"的情趣，其中最具特色的要数"枯山水"造景艺术。彼得·沃克接手的日本崎玉广场（图8-41），位于东京北部的一个火车站的上方，是连接新城与老城的枢纽。广场造型类似不远处的冰川神社，不同的是这个广场位于一个购物中心顶层，形成一处绿色屋顶，能够方便熙熙攘攘的行人。广场表面平坦，下方是1.5米的特制土壤和定制的支撑系统，还种植了高度相近

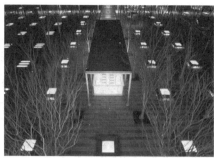

图8-41 日本崎玉广场

的光叶榉树。在崎玉广场的设计中,沃克将极简主义与禅宗园林思想相结合。无论是树木的运用,还是广场中方形座椅的大量重复、铺装的简单重复、喷泉的简单重复运用等,都体现了极简主义用最少表示最多、突出内容来表示焦点等思想。

案例 42:玛莎·施瓦茨——超现实主义

图8-42 玛莎·施瓦茨

玛莎·施瓦茨(图8-42)是20世纪中后期现代景观艺术的标志性人物,现为哈佛大学教授,拥有景观建筑师和艺术家的双重身份,以不走寻常路和挑战传统的设计手法而享誉国际景观建筑界。

1950年,玛莎出生在美国费城,作为费城一对建筑师夫妇5个女儿中最年长的一个,在美学的氛围下成长,从小的愿望就是成为一名艺术家。她的双亲都具有俄裔的犹太血统,施瓦茨家的姑娘们全都受到设计艺术方面的熏陶,按照建筑师、设计师和画家的成长方式接受教育。玛莎从小到大也在艺术的各个领域挥洒自己的青春,她会钢琴、长笛,还学习芭蕾。起初,她在费城艺术学院选修课程,1973年就读于密执安大学艺术系并获得学士学位。这时她开始接触大地艺术,并开始对景观设计产生了最初的兴趣。1974年她转入密执安大学景观设计系学习。然而,在那里环境主义思想占主导地位,这与玛莎感兴趣的艺术构思与形式截然不同。在第一

年的学习结束时，她参加了SWA组织的在加利福尼亚的暑期活动，并且在那里遇到了他未来的丈夫彼得·沃克。"彼得是第一个与我谈到艺术和景观联系的人，于是我想，这也许是我可以做的事情。"1977年她进入SWA公司，在沃克手下工作。1990年，为了两人各自事业的发展，玛莎建立了自己的设计事务所。从1992年起，她就成为哈佛大学设计研究生院的兼职教授，也被许多大学邀请为客座评论人。几年来，不管是个人还是合作，玛莎设计了众多偏离主流观点及表达方式的作品，她非常喜爱使用特殊的材料以怪诞的表达方式进行设计，而她的这些"非主流"作品成为保守传统、恪守准则的人的众矢之的。

为什么玛莎的作品总是引起争议呢？一个重要的原因就是她设计的作品不仅挑战了景观的设计准则，也挑战了景观的定义。玛莎认为景观是一个人造的或人工修饰的空间的集合。它是公共生活的基础和背景，表明了我们的身份和存在及我们对历史的强调。她把园林看作是建筑印记以外的任何事物，可以是道路、高速公路、停车场等，它存在于城市的每一个角落，并不一定只是划分完整的一块土地。同时，她认为景观是一种文化的人工制品，理所当然地应该用现代的材料制造，比如她会考虑用廉价的人造植物代替天然植物，来反映现代社会的价值和需求。

从她的作品中我们可以看到波普艺术对她的影响，玻璃、陶土罐、五彩的碎片、瓦片、人工草坪随处可见。玛莎的面包圈花园（图8-43）让我们记忆深刻，将甜甜圈这种非常生活化的食物作为组成园林景观的一部分，用廉价的、易维护的且经过海焦油涂抹之后的具有防水特性的面包圈来营造一种家庭的温馨感，用一种看似十分怪异的表现手法营造出一种家庭的和谐氛围，将生活与艺术紧密相连。在1987年建成的西雅图监狱庭院（图8-44）中，她搭建了一种犹如梦境、舞台布景般的场

景，场地全部用混凝土和彩色陶瓷片构筑，为来此探访的亲友和律师提供了一个温馨快乐的交谈场所。

作为玛莎的爱人兼同行，沃克对于玛莎的职业生涯起了非常重要的影响，当然很多时候他们的设计互相影响和借鉴。"我们都把对方作为衡量的标准，每个人的意见对对方都十分重要。我们既渴望又害怕对方的评价。"沃克说。具体来说，沃克的景观设计表面看起来是几何形状的、注重功能的、现代感的，但是它主要是受到了极简主义艺术的影响，并非大众化的，在其简单的背后支撑着的是昂贵的材料、精湛的工艺与对细节的苛求。而玛莎恰恰相反，她的作品虽然色彩丰富绚丽夺目，如迈阿密国际机场隔音墙（图8-45），但却都是及其廉价的材料，艺术形式是大众化的，所以从这个意义上来说，她的作品是现代主义的、平民化的。在价值上表达的是关注人的超现实主义艺术，以及享受景观变化的行为艺术。

图8-43　面包圈花园

图8-44　西雅图监狱庭院

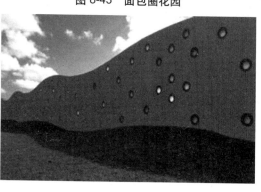

图8-45　迈阿密国际机场隔音墙

第九章　思维训练

思想形成人的伟大……。人只不过是一根芦苇，是自然界最脆弱的东西；但他是一根能思想的芦苇。

——布莱兹·帕斯卡尔

本章导读

本章谈论的是设计思维与设计认知心理学的区别，设计思维与设计观念、设计理念的区别。这种有根据的比较能够帮助读者清晰地分别两者间区别，更能够加深印象、便于记忆。运用表格和图形化表述，也利于概括和提炼出事物的本质和基本原理，更便于读者理解。

第一节　认识大脑

　　人脑是宇宙间结构最复杂、功能最高超的器官，脑科学是一门高度综合的学科，目前的研究方法涉及范围较广，从形态到机能，从一般生理学到电生理学，从常规的生物化学到分子生物学，从手术下的观察到无创伤活体脑成像技术，以及当代物理学、化学方法及计算机科学技术都综合运用在脑科学研究上。当代大脑科学的研究有两个显著特点：一是对脑研究由宏观深入到微观，在细胞与分子水平把功能与结构研究结合起来，研究神经元、突触及神经网络的活动规律；二是对脑的研究已经突破了感觉与运动等一般生理功能的控制，而把复杂的、高级的精神意识纳入了科学研究的轨道，探索大脑与行为、大脑与思维的关系。总之，要在局部深入了解的基础上，解决脑的整体功能问题。

　　对于人的大脑究竟还有多少难题没有解决，在脑科学家中也存在不同的意见，美国脑科学家 Konrad Kording 等人认为，脑科学研究面临的问题过于复杂，处理难度相当大。他说道："与（大脑）这些问题相比，谷歌的搜索问题简直就是小儿科。大脑里的神经元细胞可能就和世界上的网页一样多，但是这些互联网网页之间也就只有那么几条单线联系，可每一个神经元细胞都要和成千上万个神经元细胞联络，而且还是非线性的网络联系，如果要解析整个网络，其难度可想而知。"[①]

　　《学习的革命》一书由美国教育学博士珍妮特·沃斯（Jeannette·VOS）等著名教育学家编著。1998年译成中文之后在我国引起巨大反响，其影响甚为广泛，《学习的革命》一书最突出的特点是把20世纪脑科学的研究成果大量的创造性地运用到教育领域。特别是针对儿童大脑生理具有先天差异的个体特点，提出"每个孩子都是一个潜在的天才儿童，每一个人都有他所倾向的学习类型和气质性格"的观点。因其观点是立足于现代神经生理学的实验基础上，所以更具可信性和易操作性，对于正处在由应试教育向素质教育转型期的我国教育界有重要的借鉴意义。由于该书所涉及脑科学的部分很广泛，内容庞杂，论著者将这些问题扼要总结为八个要点，即：一个生物钟，二个大脑半球，三个脑部位，四个思维类型，五个感觉形式，六个学习原则，七个智力中心，八个理解方式。现分述如下。

　　（1）"一个生物钟"。该书第四章写道，在被测试的超过100万的学生中只有大

① 自段晖. 脑科学发展的三个阶段 [J]. 生物探索, 2003(5).

约 1/3 的学生愿意在早晨学习，而大多数人选择上午或下午，还有许多人直到上午 10 点以后才开始有处理困难材料的能力；说明脑内有调控时间节律的生物钟存在，而这些生物钟的调定点因人而异。有些人适于早晨学习，但另外的人可能深夜学习的效果更好。

(2)"二个大脑半球"。人类具有两个大脑半球，尽管在很早以前就为解剖学家所了解，但直到 20 世纪 80 年代美国神经生理学家罗杰·斯培理（Roje Speri）因对裂脑人的研究而获得诺贝尔奖之后，世人才开始了解左脑和右脑的不同功能：大脑左半部分主要起到处理语言、逻辑、数学和次序的作用，即所谓的学术学习部分；大脑右半部分处理节奏、旋律、音乐、图像和幻想，即所谓的创造性活动。所以，传统的课程设置主要利于左脑的开发而忽视对右脑的开发。

(3)"三个脑部位"。大脑许多不同的部位一起使用来存储、记忆和重获信息，而这些主要部位是脑干、小脑、边缘系统和大脑皮层。尤为重要的是，大脑的情感中心与大脑中处理记忆存储的部分连接得很紧密，当你情感投入时，你学习时就能记得更牢。这里所说的情感中心就是边缘系统。

(4)"四个思维类型"。该书列出定量化测试人脑不同思维类型的方法。测试的结果可以把人群分成四种不同的思维类型：①具体有序型。他们以有序的线性的方式加工信息，能够轻松地记住具体的信息公式和规则；②具体而随机型。他们经常有直觉的突现，有强烈的发现和创造欲望；③抽象而随机型。这些人在自由宽松的气氛中能更好地发展他们的真正的世界是感觉和情绪的世界；④抽象而有序型。他们喜欢用概念思维，他们的思维方式是逻辑的、理性的、理智的，因而适于进行科学研究。

(5)"五个感觉形式"。几乎所有事物都是通过五大感官被我们感知到的，在生命早期，婴儿尝试用触、嗅、尝、听、看五种感觉方式学习周围的事物，因此对幼儿的早期教育应提供足够的视觉、听觉和触觉方面的刺激。例如，婴儿需要看对比明显的东西（大小、高低），需要看轮廓鲜明的图像，需要看黑白对比、色彩对比强烈的事物，而不应该让婴儿长期处于色调柔和的环境中。

(6)"六个学习原则"。根据在多所学校的教学实践，所有最好的培训和教育课程都包含有六个关键的原则，如果所有六个原则被教师出色地组织好，就会使学生学得更快、更好、更轻松。这些原则是：①最佳的学习状态；②能调动所有感官的授课方式，即轻松有趣、丰富多彩，又快速而令人激动的；③创造性和批判性的思考；④用游戏和幽默表演来激活脑力，加强对材料的掌握；⑤经常的练习和复习；⑥庆祝每一个成功，以深化大脑中的印象。

(7)"七个智力中心"。如果选择一种理想的教育制度,它应该是:发现每一个学生的学习类型和才能的综合状况——教育需要适应它而不是让它适应教育,同时鼓励所有潜能的多方面发展。该书引用了哈佛大学教育学教授霍华德·加德纳的关于每一个人至少有七种不同智力的学说:①语言的智力,即读或写的能力;②逻辑数学的智力,即推理、计算和逻辑思维能力;③视觉空间的智力,即画画、摄影以及雕刻的能力;④身体动觉的智力,即运用四肢和躯干的能力;⑤音乐的智力,即作曲、唱歌及演奏乐器的能力;⑥人际交往的智力,即与人相处的能力;⑦进入他人内心的智力,即善于观察、理解他人的能力。总之,每一个孩子都是一个潜在的天才——只是表现为不同方式和类型。

(8)"八个理解方式"。该书指出成功的人实际具有八种相异的思维类型:①外向思维型:多存在于管理部门、军事策略部门;②内向思维型:对他们自身的目的感兴趣而且坚定不移;③外向情感型:对别人极其感兴趣;④内向情感型:把外界的问题看成自己的责任而承受;⑤外向感觉型:运动爱好者,喜欢寻求刺激、追求快乐;⑥内向感觉型:认为外界事物不完美而无兴趣,转向自我追求内在完美;⑦外向直觉型:兴趣转移很快,有征服和建造新世界的梦想;⑧内倾直觉型:他们擅长从内心引发无穷的思想,常见于一些空想家和梦想家。

以上从八个方面概括了《学习的革命》一书中有关脑科学在教育方面应用的内容,使我们看到,教师面对学生的职责已大大超出"传道、授业、解惑"这一狭隘模式,素质教育有着非常深广的、十分人性化而又极富有科学性的内容。

人脑的奥秘是否能由人脑自身来加以揭示,这是一个长期争论的哲学问题。但通过实践证明,回答是肯定的,即使不能彻底了解,也可无限地逼近,特别是近5~10年来的研究进展,使我们坚定了这方面的信心。

第二节 设计思维导图

思维导图又叫心智图,是表达发射性思维的有效的图形思维工具。思维导图的创始人是英国心理学家、教育家东尼·巴赞。它简单却又极其有效,是一种革命性的思维工具。思维导图运用图文并重的技巧,把各级主题的关系用相互隶属与相关的层级图表现出来,为主题关键词与图像、颜色等建立记忆链接。思维导图充分运用左右脑的机能,利用记忆、阅读、思维的规律,协助人们在科学与艺术、逻辑与想象之间平衡发展,从而开启人类大脑的无限潜能。思维导图因此具有人类思维的强大功能。

思维导图是一种将放射性思考具体化的方法。我们知道，放射性思考是人类大脑的自然思考方式，每一种进入大脑的资料，不论是感觉、记忆或是想法——包括文字、数字、符码、香气、食物、线条、颜色、意象、节奏、音符等，都可以成为一个思考中心，并由此中心向外发散出成千上万的关节点，每一个关节点代表与中心主题的一个连接，而每一个连接又可以成为另一个中心主题，再向外发散出成千上万的关节点，呈现出放射性立体结构，而这些关节的连接可以视为您的记忆。

　　设计课程中的思维导图训练，侧重于从形象开始，到形象结束。例如：从一枚鸡蛋开始联想，向若干个向度发展。其目的是让学生在看似普通的物件上联想到更多的东西。它不完全像东尼·巴赞的思维导图那样是为了帮助思维有序化和提高想象力，有时是为了达到挖掘形象思维潜能的目的。譬如：从鸡蛋联想到鸡，这是较容易做到的，而从鸡蛋联想到"达·芬奇画蛋"就需要一定的知识储备和联想能力；从"达·芬奇画蛋"联想到"先有蛋还是先有鸡"的哲学问题，则更进一步；有的学生从鸡蛋联想到太阳系——把两种看似互不关联的事物连接在一起，那是思维导图中最上乘的解答。

　　思维导图训练不仅训练了学生联系不同事物内在关系的能力，更训练了学生多向度思考与联想的能力。学生可从鸡蛋的物质属性，联想到鸡蛋的质量、重量、数量、形态、色彩、心理感受、历时性、空间、文学描述、哲学思考等向度。

　　最新的心理学实验成果表明，思维的形成和运作一部分是依靠语言，另一部分则依靠图像，图像既包括具象图像，也包括抽象图像。思维导图是一种能帮助你清晰思考的一种图像工具，有助于整理你的思路，归纳、分析和帮助你产生出解决问题的方法。在一部名为《脑海漫游》（美国）的科教片中，其实验结果告诉我们，人的大脑也有视觉的能力，并且，人的眼睛有可能仅仅只是一个接收图像的器官，真正的图像运作、存储、价格、整理、组合、创造是在人的大脑。着就颠覆了以往我们关于视觉的传统观念。为了证明其原因，以人的日常做梦为例，不管是夜晚做的梦还是白天做的梦，人的眼睛是不起视觉作用的，所有的图像都产生于人的大脑。由这一实验事实再联系到阿恩海姆的"视觉思维"的研究成果，大致可以得出人的大脑是视觉处理终端的结论，其意义在于我们需要充分信任大脑图像视觉思维的能量，挖掘图像视觉思维的潜力，尤其是在艺术与设计领域，充分调动大脑的作用，用图像语言帮助你思考、整理、组合、产生新图像、图形、图景。

第三节　设计意图（构思）视觉化

为了了解设计意图的视觉化过程，首先要了解视觉的想象是如何形成的。想象是人脑对已有表象进行加工改造，创造出新形象的过程。人的大脑在反映外界事物时，不仅能再现过去经历过的事物形象，而且还能在已知经验的基础上，形成从未感知过的或现实中还未存在的事物，这种新的、想象中的形象的特征是形象性和创造性。想象的基本材料是各种事物的表象，任何形象都不是无中生有、凭空产生的，构成新形象的一切材料都来都来自过去的视觉经验。这样就自然引出"意图"是如何产生的问题？

意图的产生是在头脑接受了新的信息以后的自然反应，新的信息中有需要解决问题的信息，有各种需求需要得到满足的信息，有对原有的方案不满从而产生新方案的信息等，有了上述信息的刺激，头脑中自然产生各种意图和构思。产生了意图与构思以后，设计师就要采用形象的图形、图像方式展示出来，一来可向别人传达自己的设计意图，二来也为自己对设计方案做进一步修改提供基本的图像依据。

草图无疑是设计师展示设计意图的第一步，有关设计草图与设计师思维的互动关系，在前面的章节中已经讨论过，此处不再重述。实际上，意图视觉化的历史也可追溯到人类早期的"结绳记事"，后来出现的各种公式图表、各种数据图表、模型、思维导图、视觉艺术品、虚拟现实（计算机技术）、互动技术都具有思维意图视觉化的特点。

从事传统中国画创作的画家，非常重视画面意象获得的途径及逐步完善的方法。它强调人的主观思维与客观画面的相互互动、相互启发、相互生成。他们认为，也许50%以上的创意是来自创作过程中的无数个偶然。有的画家甚至坦言，最后定稿的一幅作品，并不是原初想创作的那幅作品，而是从创作原初作品过程中受到启发和灵感触动创作出来的。有的画家甚至由一幅画得到启示，创作出一个系列。设计师也有类似的经历。笔者目睹过设计师同行的设计过程，自己也曾参与项目设计，起初对设计对象并没有完善的未来图景，唯有通过草图、模型的不断修改，才慢慢接近心中想要的那个"愿景"。

事实上，我们对人的大脑意象的产生、意图如何视觉化的研究，还处于初级阶段，不仅仅是设计领域、绘画创作领域，还有自然科学、社会科学、发明创造、技术运用领域，大量的创新都源于最初的"意图"，每一个领域的创新"意图"均有自己的特点。艺术设计领域常常用"意图"描绘大脑产生的新的意象，而某些科学、哲学探索领域用"意念"描绘大脑产生的新的想法。

第四节 设计课题化训练

所谓课题，是指在从事科学研究过程中，首先要在提出问题的同时，能够发现和确定课题。狭义地说，课题是指研究和论著的题目；广义地说，课题是指选择研究领域、确定科研方向。

选择研究课题是科学研究过程中的第一步，也是难度较大的第一步。它来自于社会生活与社会实践中出现的需要解决的问题，一部分课题是纯粹的基础研究，是属于科学领域原理部分。如基础物理研究课题、基础化学研究课题等，也有可能出自于科学家个人的兴趣，如大陆架漂移研究，某一花卉植物的花开花落等，更多的课题产生于需要及时做出应答的自然科学、工程技术和社会科学领域。如地质构造与能源开发研究，既有基础理论研究内容，又有应用性研究价值；自然生态体系与经济发展关系研究，既具有学科研究的特点，又具有跨学科研究的特点。所以选一个什么样的题目研究本身，就是一项研究工作，好的研究选题，既有理论性又有应用性；既有前瞻性又有现实性；既有学术贡献又能解决实际问题。因此，选什么样的题目，也反映了课题人的学识水平，反映出课题人对本学科是否了解，对学术问题是否敏感，对课题研究是否具备前瞻性眼光。

课题的类型。课题的类型有很多种类，有新老、大小、难易之分。有一类课题是老课题，这类问题已经有许多人研究过，但并没有得到完全的解决。对待此类问题，有利的一面是文献资料较为充分，可引用的文章、出版物很多，不必为搜集文字资料而苦恼，不利的一面是对待这类课题要有出新的观点、要有创新的内容就很难。要想在这一类课题中有所突破，必须具备下列两个条件：一是要有新的资料，二是要有新的研究方法。如果不具备这样的条件，就不要贸然选择此类课题。还有一类课题是新问题。对待此类问题，有利的一面是课题新颖、创新点多，容易产生新成果，同样也有它不利的一面：缺乏文献资料支撑、写作方法参考，所有的内容都要自己去构建和完成。

美国教育家厄奈斯特·巴伊尔认为，教学研究与发现、应用、综合等类型的研究同为学术工作，它们既相互独立又相互交错，教学研究能力与教学设计水平，体现了一个教师自身最基本与最重要的素质。于是，对教学的设计其本身也可以成为一个有意义的学术研究课题，教师不再满足于只是诠释一个既定的教学大纲，辅导学生完成一成不变的作业，而是要演绎出属于个人的、独特的教学系统。所谓教学设计，其核心即是指课题设计，一个教师的独特的课题设计与教学方法，是学术性的具体体现。设计一个课题需要清楚地表述教学的目的、教学的方法和具体实施的

方案，因此，"课题设计是比教学实施更高一个层次的教学水准与教学能力的体现。为某门课程设计出原创性的、系统性的课题，反映了教师的专业素质、知识结构、职业水准及敬业精神，成为一个教师的教学素质、水准、能力的重要的表现方式，成为他的学术研究的最具体意义的体现，应该成为一种职业的设计专业教师的看家本领，甚至体现了教师作为一个教育家的可能"。[①]

学院中的专业与社会上的行业，在同一设计名称之下存在着特定的差别。"行业"着重设计的应用，设计成为可供批量生产与实施的方案，设计行为体现出商业性与实务性，设计实践具有市场化与经济色彩，知识与技法的运用效应在很大程度上取决于生产者与使用者的态度及价值观。而教育中的"专业"一般着重学科本体内容的整理，进行学理的研究，将知识秩序化、形态化，经过课程与课题的设计，将一个设计门类整合、升华为一个学科。教学中的习作往往具有实验性与前卫性，设计表现为某种虚拟性与游戏性，使学生将获得的知识及技能内化为专业素质，并对以后的设计实践与社会实践产生作用力。因此，课题的设计研究对学院的专业建构具有重要价值。衡量一个学院、一个专业对设计教育发展的贡献，重要之处无疑是看它是否发展出与其设计与教育理念相一致的教学方法，或者说是通过对课程的操作方式与实施程序，使特定的设计理念、知识体系的传授成为可能"。[②]

课题化训练与其他训练方法一样，只是设计教学过程中采取的一种方式和手段。本身就不能把它当作目的来对待，也许，随着学科的变化和发展，还会产生出新的教学与训练方法。

第五节　思行合一

设计学科思维特性及与自然、社会科学学科思维的不同。为了深入探讨设计学科的实践特性，有必要再次重温设计思维的特征。

（1）设计学科与自然科学、社会学科不同点在于，后者是研究自然与社会现象发生的"必然性"；前者却要探讨人类未知世界的"或然性"，也就是未来有可能发生的事。自然科学探索的未知世界是已经存在的事物，是不依人的意志为转

[①] 邬烈炎．三个案例与一种教学方法——关于整合艺术设计课程结构的实验与构想[N]．南京艺术学院学报，2006(1)．

[②] 同上。

移的客观存在。而设计艺术探索的未知世界却是飘忽不定的，存在着许许多多的可能性。

（2）具有鲜明的"默会知识"的特征。所谓的"默会知识"是指那些被西方传统知识认识论忽视的知识，譬如，感悟的、经验的、技艺的、特殊的、口语化的、实践的等知识（与理性的、逻辑的、实证的、沉思的、抽象的、普遍的、理论化的知识相对应），并试图把他们放在同等重要的地位。

（3）设计学科对实践有较高的依存度。设计学科不是一门纯理论性学科，即使是那些设计史论学科、理论研究，也难与设计实践摆脱干系。由于有了上述特点，因此，设计学科中的理论与实践、思与行、形而上思考与形而下行动关系密切，不可分离。

实际上，任何学科的思与行两者是不可分离的，人的所有行为过程都有"思"的成分，"思"的过程也有行为的冲动与行为结果预想；设计的起点始于"思"，终于"行"；所有的"思"都要经过"行"的验证才能有效；所有设计的行为都要经过反思获得准确的价值评估，以有利于积累经验、总结得失与教训，为今后从事相类似的工作提供某种借鉴。

中国千年前就有"学而不思则罔，思而不学则殆"的古训，已清晰地阐明了"思"与"学"的辩证关系。思与行同样也处于相类似的辩证关系。如果我们把它改成"思而不行则殆，行而不学则罔"，其学理也完全相同。中国古代教育思想中竭力倡导"知行合一"，它与现代教育倡导的"思行合一"并不矛盾。没有知识积累的基础，就没有思想的材料，也就谈不上"思"与"行"的结合。不过，由于受到历史条件的限制，"知行合一"的认识有其局限性。"知能达智"就表现出古人机械反映论的缺陷。

例如，设计（思）与施工（行）密不可分，无论对于建筑还是工业设计。严谨的设计师们总是思行合一，完美的设计往往也是由内而外。结构设计必须考虑施工方法、施工内力与变形，而施工方法必须应符合设计要求。这样才能够满足结构的强度、刚度和稳定性要求。这不仅包含了对当下状况的考虑，更包含了前瞻性的思考。谨慎的设计实施与"落地"，并不会限制我们的奇思妙想，相反，它会使我们梦想成真，推动"思"与"行"的前进。在课堂教学中，也要培养学生这种辩证的思行观。要把那些前瞻性的、目前暂时还实现不了的创意构思与不切合实际的"胡思乱想"区分开来。前者是基于观察过去和当下的现实后做出的关于未来的预想，也是符合事物发展的逻辑并可以依照计划一步步地实现的，例如，各种智能化建筑与服务设施的未来发展，不用怀疑其实现的可能性；后者是基于不经调查和思考的

灵光一现，或者不考虑时间、空间、物质材料、工艺技术等条件，因而极有可能经不起推敲甚至根本实现不了。

由于自然科学家们采用的方法是通过归纳、演绎的逻辑方法得到客观事实的证实，因此，其思维形式最终表现是"聚焦"式，所有的"过程"都会趋向一个目标，要么是解开了自然的某一种奥秘；要么是解决了一些难缠的问题；要么通过科学实验意外获得意想不到的结果。包括哲学在内的社会科学、人文学科以分析、概括、归纳、总结，从个别的、特殊的事实中找到一般的、普遍的原理，用来指导以后的实践，其知识有鲜明的"陈述性"特征。作为一种理论语言，是经过许多推导"过程"后的高度概括，由于过程中的语言推导内容是为最后的"原理"服务的，因此，一旦获得了"原理"，过程就显得微不足道的了。设计学科除了具备上述一部分知识性质外，面对更多的情形是艺术创作中对未来的不确定性，任何一个过程中的节点都有可能发展出另一种结果。其原理就像画家作画，只有第一笔画了以后，才知道如何画第二笔，如果把每一笔都作为一个过程，那么第二笔的选择，就是一种过程的选择。每一次落笔就有发展到另一种结果的可能。笔者曾经历过一件印象很深的事：有几次请了学生助手帮助完成设计项目，助手只能按照你的要求复制出你希望得到的设计，很难把每一个修改的过程发展出新的不同凡响的设计构思。回想起以前自己曾经帮助其他老师设计时的情境，一点也不奇怪为什么那位同学只能亦步亦趋。作为一位主创人员，你可能在每一个过程中捕捉到产生新创意的机会，也有可能你是在别人停下脚步的地方重新起步，有可能你在陷入困境后绝地反击，很多时候是你无法事先预想的。而这一切，作为一名助手，是无法感同身受的，也不可能如你所愿能够源源不断地产生新的想法。

在课堂教学过程中，会发现学生在作业汇报中会有偏离原有构思轨道的新想法，很多情形下也是在过程走向中的节点变异。对此，教师应该多加理解，并试图把自己放在学生的位置上思考。有时候会要求学生尽可能多地画出草图，也是为了保留学生构思过程中想法的一种有效方法。

另外，有关陈述性知识与过程性知识的区别，有学者试图从中国成语中的"熟能生巧"中证明，也有学者从艺术创作中从"有法"到"无法"过程得到解读。就如同小学生学习写作文，前期的学习程序必须从拼音、学习字、词、句、段开始，然后学习语法，模仿作家写作。此时处于学习的"陈述性知识"阶段。小学生掌握了以上的知识后，就可以按照文法创造性发挥，由此进入第二个阶段"过程性知识"活用阶段。画家的训练过程也有类似之处，画家学习绘画始于"有法"的技法训练，终于"无法"地进行绘画创作。

案例43：华特·迪士尼——动漫商业神话

华特·迪士尼（图9-1）是美国著名动画大师、企业家、慈善家、导演、制片人、编剧、配音演员、卡通设计者，以及举世闻名的迪士尼公司的创始人。1901年出生于美国伊利诺伊州的芝加哥，有三个哥哥和一个妹妹，父亲是西班牙移民。华特获得了56个奥斯卡奖提名和7个艾美奖，成为迄今为止世界上获得奥斯卡奖最多的人，并授予法国军团荣誉勋章，美国国会金质奖章，还收到过联合国创造的米老鼠奖章。

图9-1 华特·迪士尼

华特小时候没有什么玩的，便在草稿纸上画农场小动物。母亲发现了儿子绘画的天赋，给他买了一本画册，他便整日临摹，越画越好。15岁那年，华特就认为自己将来有可能当一名画家。不过在他16岁那年，正好赶上了第一次世界大战，他谎报年龄后成为一名国际红十字会的志愿兵，回到芝加哥后经人介绍在一家名叫普雷斯曼鲁宾的广告公司画图。

1922年，华特建立了欢笑动画公司，那年他21岁，经历了一段十分艰苦的时期。为了实现他漫画家的梦想，他住在一间破烂不堪的屋子里，有一天，当华特辛苦伏案画画的时候，有一只小老鼠瑟瑟缩缩地爬到桌子上偷食面包屑。当小老鼠发现华特没有赶它走或置它于死地时，就大胆地与他逗乐，甚至淘气地爬上他的书桌，仿佛在看他画画似的。在寂寞和苦闷中，这一大一小的生灵建立起了深厚的友谊。在短短的两个月时间里，那只小老鼠成为华特忠实的小伙伴。它虽然淘气，却也很温驯，更会撒娇，有时甚至蜷伏在华特的手掌心里睡大觉。华特很喜欢看着它，观察它的一举一动，甚至还学习小老鼠皱鼻子、努嘴巴的可爱小动作，这就是后来我们熟知的老鼠米奇的原型。1923年，华特带着一些绘画材料、兜里的40美元和一部完整的动画真人电影前往洛杉矶，准备

在好莱坞发展，这一走，开启了他在好莱坞43年的事业生涯。

1928年，华特开始了第一部米奇系列动画《飞机迷》的制作。到第三部米奇系列动画《威利汽船》时，华特给动画配了音，创作出了世界上第一部有声动画。彩色电影拍摄技术兴起后，华特又在1935年推出第一部彩色米奇动画《米奇音乐会》。然而自卡通动画片诞生之日起，它就一直被当作普通电影放映前的余兴节目，不管一部动画片有多么受欢迎，始终都还是影院节目单上的配角。华特想从根本上扭转这种局面，制作一部与普通电影长度相当的长篇动画电影，他最终决定拍摄《白雪公主》。参照的是三四十年代影星 Marge Champion 创作的白雪公主形象（图9-2），外貌是根据一位十四岁的女孩子的模样描绘的，王子则以一位18岁的男孩儿作模特，皇后是参照奥斯卡影后 Joan Crawford 而创造的（图9-3），她美丽而邪恶，身姿婀娜。最让华特和他手下的动画师们伤脑筋的是设计七个小矮人的形象——他们既要个性鲜明，同时还要观众感到他们是一个整体。华特开始设计了50多个名字和个性，最后从中挑选了"快乐""瞌睡虫""博士""害羞""神经""怪人""第七个"作为小矮人们的名字。迪士尼公司历时3年的动画片《白雪公主》花费近200万美元，然而首轮发行总共获得800万美元的收入。该片不但赢得了市场，还获得了当年奥斯

图9-2　白雪公主真人原型

图9-3　白雪公主里的皇后原型

卡最佳影片奖，这是动画影片首次获得这一奖项。主办方还特意准备了一尊极具象征意义的奖杯——一个大金像上带有七个小金像，用以表彰华特为动画电影做出的创造性贡献。

1940年，华特推出第二部长篇动画电影《木偶奇遇记》，同年推出世界上第一部使用立体音响的电影《幻想曲》，第三次获得奥斯卡特别奖。1946年推出了第一部真人与动画结合的电影《南方之歌》，1950年再次推出了一部长篇动画《仙履奇缘》，从此华特的动画制作进入黄金时期。在接下来的十多年里，陆续推出了《小飞侠》《小姐与流浪汉》《睡美人》《101忠狗》《森林王子》等多部脍炙人口的影片。

华特除了在电影动画领域的贡献之外，他还向我们展示了卓越的经商运营理念，他是第一个在世界上开创主题乐园（图9-4）的人，第一座迪士尼主题乐园于1955年在美国加利福尼亚州阿纳海姆创建，之后规划的位于佛罗里达州奥兰多的迪士尼世界，总投资40 000万美元，总面积达124平方公里，拥有4座超大型主题乐园，分别是未来世界、动物王国、好莱坞影城、魔法王国，还有3座水上乐园、32家度假饭店

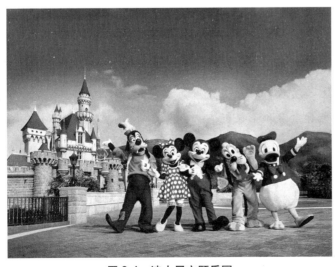

图9-4　迪士尼主题乐园

及784个露营地。迪士尼动画王国是通过制作并包装源头产品——动画，从米老鼠开始，构造环环相扣的产业链，先后打造影视娱乐、主题公园、消费产品等环环相扣的财富生产链，从而写就了最伟大的动漫品牌商业神话。

案例44：手冢治虫——日本动画鼻祖

图9-5　手冢治虫

手冢治虫（1928—1989，图9-5）是日本动漫艺术的代表人物之一，是历史上著名的漫画家、动画制作人。他开创了全新的日本漫画蒙太奇叙述方式，扩张了新漫画的表现力。代表作有1947年发行的漫画《新宝岛》、1952年的《铁臂阿童木》，以及1953年的《缎带骑士》。他的漫画作品《火之鸟》至今被普遍认为是日本漫画界最高杰作。他不仅擅长艺术创造，在企业管理方面也是能手。他开创了助手制度与企业化经营的新方式。1961年成立"虫Production动画部"之后，将漫画变成动画，出品了日本第一部电视动画系列片《铁臂阿童木》，还有日本第一部彩色电视动画系列片《森林大帝》。同时，为建立日本卡通工业梦想，他不断将其产值的大部分投资于培养动漫画人才。他的《铁臂阿童木》对第二次世界大战后日本精神世界的构建起到巨大的推动作用。

手冢治虫主要的创作题材是对生命的关注、成长主题及人与自然关系等。他的作品体现了一个东方智者对现实和未来的思考，作品大多内涵丰富、耐人寻味，充满了浓郁的人文色彩。在他的作品中，主人公往往拥有复杂的内心世界，表现出深刻的人性与哲思，故事也表现出强烈的戏剧性。他善于将电影叙事法运用到漫画中，创造性地把电影镜头，比如变焦、广角、俯视等方式，通过静态的画面组接起来，彻底摆脱了传统漫画经常采用的四格漫画、连环画等表现形式，

图9-6 《新宝岛》

使漫画的镜头感更强,叙事更流畅。同时他也扩展了漫画的内容,奠定了日本漫画题材的广泛性。

《新宝岛》(图9-6)是日本第二次世界大战后第一部长篇故事漫画,从小就深受舞台剧和好莱坞电影影响的手冢治虫,在本书的表现形式和画面风格上进行了革命性的大胆改变,电影的构图和蒙太奇手法被大量运用,广角、变焦、俯视等镜头语言遍布全书。手冢治虫还吸收了美国漫画和迪士尼的分镜头概念,像分格叙述、气泡式的对白框、速度线所展现的动感场景等,都第一次出现在日本漫画里。画面中声音表现以"拟声词"视觉化的方式呈现出来,使无声的画面出现了音响效果。还有那惊险刺激、快速跃进的故事节奏,这一切结合在一起,让凝固的画面奇迹般地动了起来,在娱乐性和观赏性方面都远远超过了传统的连环画和剪纸画。

《三眼神童》(图9-7)是一个具有传奇色彩的漫画故事。一个天真烂漫的国中生,因为第三只眼的出现与消失,牵动了整个世界的动乱与和平。将幽浮、恐龙、超能力等奇妙怪诞融合在一起,剧情明快活泼,主人公的刻画极具魅力,使这部少年漫画作品赢得了大批女性读者的青睐。《缎带骑士》(图9-8)使情调单

图9-7 《三眼神童》

图9-8 《缎带骑士》

一的日本漫画更新了色彩，确立了日本漫画意识形态中的重要组成部分，即少女漫画意识形态。它的对话如诗歌般富有韵律感，情节快速展开，主人公蓝宝石也成为"男装丽人"的代名词。《缎带骑士》是日本漫画史上第一部少女漫画，作品中第一次将女性提升到主要的地位上来，着力赞颂了女性坚强、勇敢、自尊、自立、理智、机敏的品格。

《铁臂阿童木》（图9-9）讲述了21世纪的少年机器人阿童木的故事。该作品以其丰满真情的叙事、细腻精致的手法，影响了包括宫崎骏在内的一大批观众。由其所创造的"三帧"模式更是很好地解决了资金不足的问题，他认为：只要故事好，就算是两张纸片也一样可以吸引人。因此手冢治虫减少角色的动作，赋予作品很强的故事性，与观众形成强烈的内心情感呼应，这种方式至今仍然被日本动画界使用。《火之鸟》（图9-10）由多个独立成篇的故事组成，联

图9-9 《铁臂阿童木》

图9-10 《火之鸟》

系各篇主线的是一只轮回转生、人类饮其血可得永生的火鸟。"只要生饮不死鸟之血，就能获得永恒生命"。作品从这句话展开，通篇讲述追求永恒生命之人的故事。以古代日本为舞台，经过奈良时代、战国时代一直延伸到遥远的未来。讲述的是人类的死亡与生命的再生以及任何时代都利欲熏心、执着于生命的愚蠢人类的故事。

《森林大帝》（图9-11）是一个关于动物、自然与人类的故事，讲述在非洲中东部的雨林和热带草原中，以雷欧为核心的白狮子与动物们为化解与人类的冲突、建立理想森林国度而不断成长奋斗的传奇。《森林大帝》的结局设计颇有新意，作者本想设计一个圆满的结局。但后来还是让主人公雷欧牺牲了生命，这样做反而将生命循环往复、生生不息的理念表达了出来，在迪士尼经典动画片《小鹿斑比》中也采用了同样的手法。《怪医黑杰克》（图9-12）是手冢治虫批判社会现实的名作。作品围绕主人公接手的一系列医疗案例而展开故事，并向人们展现"生命的尊严"的意义所在。这里的主角不再是宽厚、善良和单纯的，我们也不能单纯地用好人和坏人来界定。

"手冢治虫动画"是当代经典动画之一，已经成为一个知名的动画品牌。他赋予动画作品厚重的思想主题，使他的作品明显地区别于其他娱乐性动画片，已然成为世界范围内的文化现象。

图9-11 《森林大帝》

图9-12 《怪医黑杰克》

案例45：宫崎骏——动画传奇

图 9-13 宫崎骏

宫崎骏（Miyazaki Hayao，图 9-13）出生于 1941 年，是日本著名动画导演、动画师及漫画家。他获得过美国奥斯卡提名、第 6 届荣誉奥斯卡终身成就奖和第 87 届奥斯卡金像奖终身成就奖。可以说，宫崎骏是日本动画界的一个传奇，他被称为日本动画界的黑泽明，是第一位将动画上升到人文高度的思想者，也是日本三代动画家中承前启后的精神支柱人物。宫崎骏的动画片是能够和迪士尼、梦工厂共分天下的一支重要的东方力量。

宫崎骏在家排行老二，学的是政治，在大学里他就表现出对漫画的极大兴趣。1963 年，宫崎骏进入东映动画公司从事动画师工作。1971 年，加入手冢治虫成立的"虫 Production 动画部"；1982 年，宫崎骏开始创作连载漫画《风之谷》并发表在 Animage；1984 年执导《风之谷》，该片获得罗马奇幻电影节最佳动画短片奖等 4 项大奖。1985 年，他与高田勋、铃木敏夫共同创立吉卜力工作室。之后我们就看到了《天空之城》《龙猫》《幽灵公主》《千与千寻》等获奖无数的优秀动画片。

《千与千寻》（图 9-14）是宫崎骏 2001 年的作品，作品的主人公是一个普通家庭的小女孩，讲述的却是在神灵异世界里发生的故事。该片荣获第 75 届奥斯卡

图 9-14 《千与千寻》

金像奖、最佳动画长片奖及第52届柏林电影节最高荣誉"金熊奖"等9项大奖。一如宫崎骏过去的作品，《千与千寻》的各角色鲜活分明，内容丰富而有深度，也表现出强烈的环保意识，特别在人性的探讨上，吻合当下的现实社会，加上画面有趣生动，配合剧情的含意，观众无不为其整体表现而赞叹不已，如片中的汤屋，浓缩了日本特色文化，充满万千神隐的孤立世界。在宫崎骏的笔下，汤屋就是一个充满诱惑和欲望的神隐世界，一切的生产、生活和现实世界一样，有着自成方圆的规矩，在权力掌管者汤婆婆的控制下运转。影片中的汤屋就像现实社会，而主人公却能在其中找到真善美。

千与千寻是主人公在两个世界不同的名字，现实中，她有些懒惰和胆小，而在神隐世界里，她变得坚强、勇敢。影片中的河神形象受到了广泛的关注，并被视为人们的行为污染了河流而使得河神被误认为腐烂神。正是千寻这个小女孩净化了他。预示着人类破坏行为造成的后果，需要人类自己来解决。如何在适应社会的过程中不丧失自我，在千寻的结局中我们看到了宫崎骏最为理想的社会模式。他将自己对现实社会的不满一笔一笔地穿插在了影片中，深刻、隐晦又夹杂着与众不同的黑色幽默。

《龙猫》（图9-15）是宫崎骏在1988年完成的动画，到现在已经有30年的历史。在细心回味该作品后，我们体会到《龙猫》特有的魅力：丰富的想象力、深沉的人文主义色彩、优美和谐的视觉效果。人文主义色彩可以说是宫崎骏作品中最能够让人回味和引起沉思的原因。从整个故事的叙述中，我们不难发现作者对大自然的热爱和对宁静乡村生活的憧憬，宁静、充满生机和神秘的大自然是该片着力描绘的背景。龙猫在影片中具有的保护自然、赋予生命等能力也是环保理念的体现。《龙猫》吸引人的地方还在于

图9-15 《龙猫》（附彩图）

故事中许多隐喻和象征，作者讲故事的高超之处在于没有留下明确的结论，这样能够给观众留下许多想象的空间。

从宫崎骏的原画中可以看出，作者对于画面的构图是抱着严谨、认真的态度完成的。用绘画构图标准来衡量这些原画时，会发现每张原画的构图基本上已经达到无法删减或添加的程度，可见作者对构图要求之高。该影片在处理画面的色调上，紧紧围绕着乡村的宁静来处理。以冷色蓝、绿色为基调来进行渲染，再赋予小面积的暖色作为点缀，从而使画面色调既统一又不缺乏对比。音乐作为渲染气氛的手段，在《龙猫》中得以充分的体现。提到宫崎骏的音乐作品，不得不想到久石让（图9-16）。久石让是著名的日本作曲家、钢琴家。从《风之谷》至《崖上的金鱼姬》24年间的所有长篇动画电影，他是不可或缺的重要人物。久石让获得7次日本电影金像奖最佳音乐奖，具有重要的影响力。《天空之城》的主题曲《伴随着你》流传最广，很多国家地区都有不同版本。他的音乐曲风简单、声调朴素，却能给人不同的心灵体验。

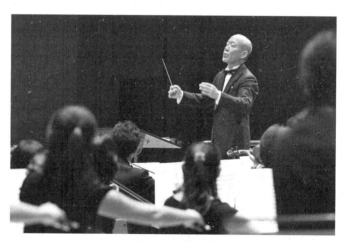

图9-16　久石让

案例46：大友克洋——阿基拉

大友克洋（Katsuhiro Otomo，图9-17），1954年出生于日本宫城县登米市迫町，日本漫画家、动画制作人。他的漫画作品在物体的质感与运动的速度感方面有着高超的表现技巧，其影响力仅次于"漫画之神"手冢治虫。大友克洋1973年在增刊ACTION上发表处女作。1983年作品《童梦》获第4届日本SF大奖，是第一位获此殊荣的漫画家。

图9-17　大友克洋

迄今为止，大友克洋参与制作了5部商业动画片。代表作是1988年摄制完成的《阿基拉》（图9-18），从背景到道具，无不体现大友克洋强调真实的这一特色。大友克洋作品最突出的特点是对凡人英雄的塑造和对机器人的迷恋。在他的英雄观中，英雄是从传统向现代转变的英雄，他们身上既有古代英雄的痕迹，也有与古代英雄完全不同的凡人英雄的品质。他在《阿基拉》《老人Z》《大都会》和《蒸汽男孩》中，塑造了四个凡人英雄。在《阿基拉》中是不良少年金田，《老人Z》（图9-19）中是医校女生晴了，《大都会》（图9-20）中是外来者建一，《蒸汽男孩》（图9-21）中是两代科学家之后——少年雷。这些英雄形象既没有超人的体能，也没有超常的智力。而且，这些英雄都不是为了群体的利益挺身而出，行

图9-18　《阿基拉》

图9-19　《老人Z》

图 9-20 《大都会》

图 9-21 《蒸汽男孩》

为多是间接和被动的,这与宫崎骏影片中的英雄有很大不同。

　　大友克洋对机器或者说科技十分迷恋,这种感性的迷恋伴随着理性的恐惧,是一种从手冢治虫身上继承而来的矛盾的情感,也是现代主义意识形态混合的产物。在《阿基拉》《老人Z》《蒸汽男孩》(图 9-21)等影片中大量存在各种机器和科技元素,这些东西在影片中大都最终不得不面临毁灭的结局,这也成了他故事中主要的矛盾冲突。真实性也是大友克洋作品的另一大特点,他自己也说:"我的漫画,在人物、背景的细微部分都画得非常真实,动画也延续这个特色。

我的作品，不会像一般漫画给人平板的感觉，而是有深度的空间，产生慑人的真实感。"《回忆三部曲》是继《阿基拉》后，大友克洋和两位新晋动画家森本晃司、冈村天斋集体创作的一部三个单元的动画集。其中《大炮之街》由大友克洋本人亲自执导，22分钟的故事，以一个场景一个画面交代，单是拍摄台都要长达10米，是动画史上的大胆突破。大友克洋除了创作漫画外，亦有从事插画和广告创作，其中Kaba画集，就收录了他出道至1989年的作品，部分还未公开过。

案例47：特伟——水墨动画

特伟（图9-22），广东中山人，原名盛松，1915年生于上海。特伟是中国著名动画艺术家、动画电影"中国学派"创始人之一，他是水墨动画片的创造者之一。他从小家境富庶，酷爱连环画，后来因父亲事业走下坡路，特伟初中就辍学了。然而，他一直没有放弃对画画的热爱，并走上漫画的工作岗位。20世纪30年代，他逐渐成为上海滩漫画界的知名人物，解放后他在长春电影制片厂负责组建了美术片组，直到1957年担任上海美术电影制片厂厂长。

图9-22　特伟

《骄傲的将军》（图9-23）是1956年上海美术电影制片厂出品的动画，将中国传统的京剧元素引入动画制作中，在角色造型、语言动作和背景音乐方面充分吸取和利用中国京剧中的造型、语言、音乐等元素特征，将国粹京剧与众不同的特质和韵味体现得淋漓尽致。《骄傲的将军》的制作成功不仅让世界认识了中国传统的艺术特色，也对我国动画片今后走民族化道路的发展方向给予了很大的启发，所以称为美术片民族化的开端。

1960年的《小蝌蚪找妈妈》（图9-24）是我们耳熟能详的一部国产优秀水墨动画影片，影片虽然只有14分钟，但是它的传播效果和影响却是无人能敌的。

图 9-23 《骄傲的将军》

图 9-24 《小蝌蚪找妈妈》

这部动画水墨绘画质量高，也是科普启蒙、寓教于乐的好教材。水墨这种形式在题材、内容和形式等多方面都呈现出了鲜明的艺术特征，也开辟了一种新的美术片样式，具有极高的艺术价值。该片也因此获得过瑞士洛迦诺国际电影节、法国戛纳国际电影节、南斯拉夫萨格勒布国际动画片电影节等奖项。

1963年的《牧笛》（图9-25），以牧童的故事为明线，以笛声为暗线，讲述了一个小牧童在放牛时睡着了，梦见自己的牛离开了，寻牛过程中，他吹起自己用竹子做的笛子，牛听到了笛子声回到了他的身边，梦醒后他用笛声引着牛回家的故事。《牧笛》是中国水墨动画的一次升华：有山、有水、有花、有鸟、有人。整部作品完整展示了中国水墨画的意象美，获1979年丹麦顾登塞国际童话电影节金质奖。

1984年，特伟与严定宪、林文肖合作了《金猴降妖》（图9-26），突破了原先《大闹天宫》里的孙悟空形象，创作出一个更加细腻写实、性格饱满的齐天大圣。1988年与阎善春、马克宣合作的《山水情》（图9-27）成了中国水墨动画片的绝唱，也是中国动画彻底商业化之前的最后一部艺术精品，播出后一举拿下多个国际动画大奖。该片表达了中国的道家师法自然、与世无争思想和禅宗明心见性的灵感。最大的特点在于充满了隐喻性，充满了中国式的优美韵味。

图 9-25 《牧笛》

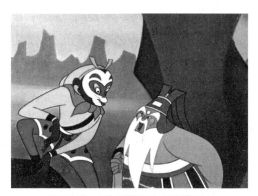
图 9-26 《金猴降妖》（附彩图）

图 9-27 《山水情》

知名国画艺术家参与动画创作，融入了中国传统文化精髓，提升了动画片的文化层次，在技术上突破了当时动画技术的范围，形成了中国学派（China School），为当时世界首创。虽然中国动画师们探索出一套模仿水墨效果的专门技法，但是由于技法过于复杂，成本较高等原因，不适合进行产业动画的生产。

动画作为一种符合大众审美的艺术表现形式，越来越受到大家的欢迎，不仅是让孩子们，也让成年人感受到了活泼可爱的动画形象和富有感染力的故事情节所带来的艺术魅力。说到中国动画，就不得不提《大闹天宫》《黑猫警长》《小蝌蚪找妈妈》这几部能勾起几代人美好回忆的经典作品。这些经典动画片一方面以其独有的中国原创动画形象和家喻户晓的故事情节陪伴了几代人的成长历程，时至今日仍令人难忘。另一方面，这些动画片在创作和拍摄的过程中独具匠心地运用中国国画的技法，通过水墨晕染的表现手法，表现浓、淡、干、湿，

形成与众不同的画面效果，可以说，这几部经典作品的成功，在很大程度上源于中国元素在动画创作和拍摄上的成功运用。

案例48：索尔·巴斯——动态图形鼻祖

索尔·巴斯（Saul Bass，1920—1996，图9-28）历史上被认定为平面设计师，创作了许多具有创新精神和值得收藏的电影海报。他生于纽约市，少年时曾经在布鲁克林学院学习绘画，之后在纽约做过一段时间的自由设计师和艺术策划，1946年迁居洛杉矶，并创立索尔·巴斯设计公司。他曾为著名企业机构AT&T、美国联合航空、美国铝业、美能达相机等设计标志，他设计的企业标识在各行业都享誉世界，每天都在我们的生活中出现（图9-29）。

他是英国皇家艺术家协会名誉会员、纽约ADC会员、AIGA金牌获得者，他是日光舞电影学校的董事、国际设计会议理事。其作品被美国近代美术馆、国会图书馆、布拉格美术馆、以色列美术馆等永久性收藏。他的设计充满了包豪斯的风格和俄国构成主义的特点，又具有自己独特的艺术风格，是20世纪50年代国际设计风格运动中平面设计派的重要人物。他设计的电影海报多以简洁的图形元素鲜明地传达主题，包含着浓重的人情味和幽默感。海报是电影的主要视觉形式，索尔·巴斯在电影的宣传海报中常用几

图9-28 索尔·巴斯　　　　　　　　图9-29 标识图

何抽象的手法。如 1995 年为奥托·普雷明格导演的电影《金臂人》（图 9-30）制作的海报，巴斯设计的是一个近乎几何形状的下垂扭曲的手臂，四面用粗糙的长方形包围起来，象征性地指出了吸毒的危害，主题视觉符号的反复出现，加深了观众的感受，获得了强烈的海报效果，作品虽看似简洁、幽默却意义深刻。他将剪影的表现手法与平面设计融合在一起，形成了索尔·巴斯作品的最大特色。在电影《迷魂记》（图 9-31）海报中，用剪影抽象的表现手法置男主人公于画面中心，白色的旋转线条给人以置身于迷离环境的感觉，海报整体设计感觉与电影相得益彰。字形分布较为紧凑，且不对称字形营造出一种不安定的印象。黑白色的强烈对比再加上螺旋结构的运用给人一种眩晕的感觉，浓烈的色彩加以交错的几何线条展现出主题的紧张、神秘。

图 9-30 《金臂人》海报

在《西北偏北》（图 9-32），索尔·巴斯用动态字体制作了行之有效且让人记忆犹新的片头，上下疾驰的文字最终变成了高角度镜头俯瞰联合国大楼那段情节。正是这种大胆革新的作品使得索尔·巴斯成为受人尊敬的平面设计师。随后，在他与大导演马丁·斯科赛斯的合作中，他废除了光学表现技术，改用电脑合成的动态标题技术，从他为电影《赌场》（图 9-33）片头中便可得知。他设计的片头片尾的影片以《卡门·琼斯》《红衣主教》等片最为著名。此外，他还监制和导演了很多电视广告片、动画片和纪录片，如 1963 年的《敏锐的眼光》、1974 年的《第四相》等。索尔·巴斯从事电影片头设计长达 40 年之久，其中包括《斯巴达克斯》《胜利者》《疯狂世界》《赌场》《好家伙》《好莱坞医生》《恐怖角》和《纯真年代》，所有的这些电影，都使用了极富创新的表现方法和奇妙的平面设计。

图 9-31 《迷魂记》海报

在索尔·巴斯的作品里没有那么多的哲学化的东

图 9-32 《西北偏北》片头

西。在《音乐中心同一基金》这幅作品中我们可以感受到其简单、有力、诙谐的艺术形式。他运用幽默风趣的表现手法结合手写字体与明快的色彩来体现主题的韵律感,这种类似的手法常常会在漫画、插画的艺术作品中体现。索尔·巴斯这种设计风格的形成和运用与当时美国的"火箭式汽车"的现象有一定联系。第二次世界大战后,美国曾流行一种流线型汽车造型,宽大而有些扁平的车身,其头部和尾部使人联想到飞行火箭的细节。这对于当时以功能决定形式的现代主义设计家来看,这些细节设计显然是多余的,然而这种车型却受到了大众的欢迎。可见生活在一定历史文化氛围的大众,希望在作品中找到一些文化上的亲近感,能满足他们某些情感、幻想等方面需求的东西,这一点仅用简单的功能分析的方式是难以实现的。

图 9-33 《赌场》片头

第十章　习惯反思

不加思考地接受知识，无疑与让自己的头脑成为别人的跑马场。

——叔本华

本章导读

反思是人们获得正确结论的必要前提，也是人们开始创新活动必要的前提，可以这么说：没有反思就没有创新。然而，并不是所有的创新都是有效和有利于人们的现实生活，人们对创新成果本身也需要进行必要的评估，这也是一种思辨式的反思。本章对人们容易形成约定俗成的思维习惯、容易产生疑问的相互对立的思想观念开展思想交流，对于防止人们从一个倾向转向另一个倾向，或者用错误的方法去纠正错误，会有一定的矫正作用。

第一节　思维的陷阱

近代以来，我们所处的语言环境，从官方到民间，习惯性地把"科学"等同于"真理"。做什么事要"科学地"了，问题就会迎刃而解，一切要"科学地"去处理……无形中把科学等同于正确、等同于真理，这是普遍流行的思维陷阱之一。

"科学证伪不证真"。这是科学哲学对科学的看法之一，是科学只能证伪不能证真。所谓证伪，它不断求证求真，不断否定之否定，往往推翻自己过去的东西。比如说牛顿的一些理论后来被推翻，爱因斯坦的一些理论也被推翻，等等，这很正常。量子力学发展到今天，推翻了过去很多科学理论，它的技术成果也应用到我们生活的方方面面，电视、电脑、手机、互联网无不应用了量子力学的成果。可是量子力学也还没有究竟，还要再发展，否定之否定。科学不等于真理。正确其实很难，谁能真正代表正确？谁能代表真理？那是愿望，愿望不等于现实。既然谈科学精神，就意味着我们随时可能犯错。因为科学并不意味着正确，而是意味着"可错性"，意味着在不断求证中往往否定自己。

孔子说"知之为知之，不知为不知"，其实听起来容易，做起来非常的难。有时候"聪明就是笨"。为何这样说呢？就像我们在这里开着电灯，所以看得到大堂里面的人与物。这个电灯等于我们的聪明，我们的才智，能够认知一些东西。可是，因为我们注意力全部在这里，无形中这里就变成了我们的世界。其实外边天地很大，里面这点亮光，照不到外面的广阔天地。我们平常认知世界的工具就是"灯光"，我们依赖"灯光"，等于盲人朋友依赖拐杖一样。聪明、思维、知识、专家都是我们的拐杖。我们依赖思维、依赖聪明、依赖知识、依赖理论、依赖专家、依赖向导、依赖老师……其实都是盲人依赖拐杖。这个"拐杖"并没有从根本上改变我们的盲目，并没有让我们自动打开慧眼。但是我们依赖之后，习以为常，会把"拐杖"触摸的片面境界，当作真实的世界，甚至把它当成自己生命世界的全部。我们会把聪明当成智慧，把思维当作精神，把逻辑当作理性，把自以为是当作正确，把知识理论当作现实，把自己认定的道理当作真理，把电灯照亮的这个小空间，当作整个世界。所以说，聪明就是笨。灯光范围以外的是无边的黑暗，那是聪明所不知道的。我们知道的极其有限，不知道的却是海量的。对一件事也一样，所谓"万事谁能知究竟，人生最怕是流言"，真的全面透彻了解一件事很难，大多是片面偏差

的，甚至完全扭曲颠倒的。可是大家常常听到好多人讲话（我们自己也一样），包括很多专家学者或政治家、企业家们，讲话非常斩钉截铁，认为他讲的那些就是绝对正确的，好像只要按他这个话去做一定行的，其实未必。这是看不到自己所不知道的东西，把局部的所知当成了全体。这是一种普遍的思维陷阱。所以要做到"知之为知之，不知为不知""戒慎乎其所不睹，恐惧乎其所不闻"，是非常的困难，包括对自己我们同样所知太少，随时被莫名其妙的念头带着乱跑而不自知。所以说，"慎独"的功夫包括了"善护念""格物致知诚意正心"，而不仅仅是一个人独处时的戒慎自觉。

虽然上述有些"思维陷阱"现象超出了设计思维活动范围，却完全可以引以为鉴，避免犯性质相同的错误。

第二节　重新定义　重估价值

记得有一本教人们如何产生创意的书（不仅仅谈设计，也谈其他生活中的事）。书中谈到，如果一位设计师要使自己富有创意，那么，首先要对现有事物的"定义"，不管是用什么名词命名，都要持怀疑态度，都要质疑其合理性。后来，我把这种思维方法用到设计教学上，效果果然不一样。比如，我们面对一只喝水的杯子，如果要设计一种与众不同的杯子，那就要学生忘掉通常人们概念中的"杯子"及忘掉关于杯子的种种定义。你可以把杯子仅仅当作一只盛水、盛物的容器而已。喝水的方式你也可以有很多种选择，可采用喝、吸、灌、按压等方式。有的学生甚至把杯子当作花盆，在上面挖孔当灯具，把各种大大小小的杯子当作乐器等。杯子的底部通常是平的，有一位同学却设计了一个底部是尖锥形杯子，在桌面上挖了放尖底杯子的孔。这样的杯子就不会滑动，适合在颠簸的场合中使用。还有一则例子，如果我们忘掉关于"凳子"的定义，只是把它看作是"能够支撑重量把人托起"的支架，那么，就有无数种把人托起的方法，也不一定非得要用凳子腿，可以采用悬挂、充气、定向增压、借助其他物体等办法也能达到支撑重量的目的。笔者有幸承接到一个特色街道改造项目。有一位投资商在杭州城区要建一条以电影为主题的特色街，需要设计师提供有电影行业特色的标志性公共艺术品。接到这一项目的时候，设计构思可以沿着多种设计路径展开。最终，我选择在电影街的入口处，放置一列与20世纪初同龄的三节老火车。从表面看来，火车与电影似乎没有什么联系，但是，如果我们对电影进行重新定义，就会发现它们之间有共同之处。首先，电影是时间的艺术，火车也曾是以速度快著称；两者同时诞

生于蒸汽机时代；它们都是工业化的产物；电影与火车都是一种历史的见证物。另有一个更重要的原因：这条街地处已经废弃的老火车货运站。这一方案最终得到委托方的采纳，设计方案成果的根本原因在于公共艺术品与行业特征、地理环境建立了内在的联系。

还有一种情况，你对待事物的态度将决定它的价值。比如，面对一斤大米，第一个人仅仅把它煮成米饭；第二个人把它包成粽子；第三个人把它酿成了酒。很明显，三个人对大米的不同态度决定了大米最终的价值高低。

对已有定论的事物采取重新定义的方法，对已有丰富生活经验的成年人有一定的难度，难度在于它要求人们换一种视角、换一种思维思考似乎已经非常熟悉的对象。我们知道，人的思维有一种顽固的思维定式，极其容易接受文字和语言的暗示。一旦形成了思维定式，要转变对事物的概念比原先没有其概念更困难。只要看一看改变我们生活中已养成的习惯是何等困难，就可得知其中的难度。

重新定义、重估价值思想的产生，其源头是怀疑的、批判的理性精神，而怀疑的、批判的理性精神是一切科学与思想进步的重要思想利器。在设计领域，怀疑的、批判的精神主要体现在对人类已取得的设计成果采取重新评估的方式。如果我们认为前人的成果已经登峰造极的程度，那还要我们后人设计做什么？如果我们对著名品牌产品、对著名设计师充满崇拜，我们怎么可能向他们提出挑战？世界上的事物都处在不断的变化中，我们今天碰到的问题、需要解决的问题、遇到的挑战是我们的前人不可能遇到的，需要用我们的智慧去迎接挑战才能像他们那样去创造历史。

重新定义、重估价值还有一种普通的含义就是"回归日常"。受到各种"伪学说"的影响和极权主义的高压，人们原有的正确认识会被扭曲而去听信妄言。现实中的"皇帝的新衣"故事比比皆是、层出不穷。有时候我们还要花大力气做返璞归真的工作。现在高层领导要求基层干部"讲真话"，实际上就是要求你讲日常的"人话"。因为真理往往是最朴素的。比如，设计的本意原来是为了人们生活得便利和舒适，而有的设计却迎合有些人盲目攀比、炫耀、展示特权的不健康心理，使原本良好的设计初衷变了味。本来是最普通的日常知识，现在却要花大力气纠正，确实值得人们深思。

最近国际金融领域发生的一件事提供了很好的佐证。当1998年美国房地产刮起的"金融衍生产品"风暴时，即使不是经济学专业人士也看得出这里边的问题，从常识上来讲，也是行不通甚至非常荒唐的。那么，为什么那么多高智商专业人士也相信，或者说假装相信这些鬼话？人们分析是因为人性中存在致命的弱点——贪

婪，是贪婪或自认为会侥幸逃脱厄运的自私心理蒙蔽了人们的眼睛。所以，只要我们保持独立思考的习惯，不盲从、不轻信任何"未成验证的真理"，不从自身利益出发思考公共事务，就有可能避免做那些违背常识的事。

重新定义、重估价值也是批判性反思的一种方式。2012年传来了中国本土建筑师王澍荣获"世界普利兹克建筑奖"的好消息。有专家评论说：王澍不追随西方，却获得西方的尊重。没有出洋留过学的他接受的是中国本土的传统建筑设计教育。对西方现当代建筑思潮持清醒的批判态度，反而使他获得全世界的尊重。我们可以从王澍现象中可以获得一些重要启示：①要保持设计师的独立思考精神，坚持自己的价值观，哪怕处在孤独和一片反对声中；②解决世界上设计问题的方法可以有很多种，"另类"是人们强加给少数持正确设计主张的人的不公平称号；③冷静和理智的思考是维护设计灵魂的护身符；④追逐西方"发展主义"的"先进"城市发展理念并不适合中国国情；⑤基于中国传统和谐文化的建筑与城市设计思想依然有旺盛的生命力。在20世纪20年代，中国有一位当时被人不公正诟病的保守派人物辜鸿铭，在西方世界生活了近20年，回国后一反当时流行的西方月圆论，著文犀利批判西方文化，竭力宣扬古代中国传统文化的优越性。他的行为使得西方人对他另眼相看，专门成立机构研究他的一系列批判西方文化的言论。无独有偶，2012年3月29日《南方周末》报上刊登了一则消息：芬兰为了成为名副其实的"世界设计之都"，芬兰成立了"国家形象策划"组委会，组委会邀请了一些国内著名设计师和设计公司为其策划"国家形象"，令人大跌眼镜的是选中的方案竟然是讽刺"国家形象"的招贴画。这是芬兰Tsto公司的创意："我们挑选了每个芬兰人都熟悉的一些文化符号，靠'反设计'美学加以调侃，把看上去不搭界的东西放在一起，出现了预想不到的效果。"

第三节　关系的互补设计

所谓关系，就是事物与事物、事件与事件、人与人、人与物、人与事件之间的相互关系。我们生活其中的自然界和人类社会，原本就是由各个事物组成的相互有机联系的复杂体系。由于人类的认识存在阶段性认知水平的局限，只能从认识单个事物开始认识自然世界与人文世界。到目前为止，我们仍然不得不承认世界上还有大量我们没有认识和掌握的事物。在空间方面，自然中的甲事物与乙事物也许存在相辅相成、相互依存的因果关系；也许是若即若离或貌合神离的隐性关系。在事物的现象与本质、表面与内在方面，我们往往注意看得见的现象关系，忽视看不见的

本质关系。人与人之间表面的人际关系很容易察觉,而人与社会、人与历史、人与时空、人与意识形态的深层关系就很不易察觉。在时空方面,相隔较近的两个事物与事件较易察觉它们之间的关系;相隔较远的两个事物与事件就较难察觉相互之间的关系;相隔时间较近发生的事件与事件产生的关系较易察觉;相隔较远发生的事物与事件之间的关系就很难察觉。

中国古代哲学家老子在他的《道德经·第十一章》(《中华传世名著精华丛书》,山西古籍出版社,1999年9月,第一版)中用大量的篇幅讨论自然与人文界的有与无、虚与实、盈与亏、满与缺、阴与阳、少与多的辩证关系。"然埴而为器,当其无有,埴器之用也。凿户牖,当其无有,室之用也"。意思是"黏土制作的器皿,在那空虚处才可以容纳东西;人们造房子,只有内部空虚才能住人。"他在此说明实体的"有"之所以能够实现使用功能,正是因为"无"起着关键的作用。西方的启蒙运动哲学家狄德罗曾经说过:"美即关系"。他认为美的事物一定能体现出主观与客观、形式与内容的相互辩证关系。我国传统中医理论特别强调人的身体是一种相互之间紧密联系的有机体,特别反对西医"头痛医头脚痛医脚"的分隔医治方法。中国古人把人的身体看成是一个浓缩了的"小宇宙",它们之间不可分割、相互关联、浑然一体。他们对看不见的关系的领悟比对看得见的关系的领悟还要深刻得多。

"隐性关联"一词最初源于建筑学领域。所谓的"隐性关联",一是指建筑师对建筑设计对象所处的地域传统文化的深层认知与把握;二是对当地传统建筑的典型形象、结构、空间模式以抽象和象征的手法进行变异,使其作品与原型保持着某种"隐性关联"。艺术设计创作过程中的"隐性关联",是借用建筑学的学术用语用来说明两种具有"同构"的相似特点,从修辞学层面也可解释为作品的"隐语",是指作品(无论是建筑作品或公共艺术作品、设计作品)背后与公众、与社会生活的看得见与看不见的关联。有时候,这种看不见的关联甚至能确定其作品的命运。

知名英国雕塑家雷蒙·马松(Raymond Mason,1922—2010)在英国伯明翰创作的雕像《前进》(*Forward*)是一件极具争议的作品。该雕像位于伯明翰世纪广场,与1991年建成。它采用玻璃纤维材质,人物造型较为具象,呈奶油色,以红色沟边。这个雕像由当时伯明翰市政府的一个大型公共艺术计划提供资助,作为其市中心的城市更新项目一部分。因此,雕像也自然会带有那个后工业时代的特点。艺术家的创作是希望表达伯明翰由工业时代向新世纪"前进"的意念,试图重塑城市的意象和身份认同,并对它将来的经济发展产生正面影

响。尽管这个艺术品成为伯明翰市一个新的标志性图像，游客也普遍认为该艺术品比这个广场上的其他艺术品更具有吸引力，然而一些当地人却不喜欢它。从建成那刻起，该雕塑就饱受尖锐的批评声。对具有世界知名度的雷蒙·马松而言，这是个很难解释的现象。在其他国家和地区，其作品的接受程度要比伯明翰高得多。

英国学者豪尔（Tim Hall, 2003）曾把这个作品作为经典案例进行剖析。他认为，在20世纪90年代的伯明翰，该雕像处于两个相互冲突的背景之中。其一，是当时的大型城市更新计划，试图复兴衰落的内城，在其中推进城市景观形象方面的变化。其二是伯明翰市工业时代遗留下来的历史遗产，这种特征和身份在该市具有强大的影响力。而这两种背景则造就了两类艺术品的受众，他们具有截然不同的期望值，会从不同的角度看待公共艺术品。正是这种不同背景之间的张力造成了该雕像在探索当地工业历史时显示出来的不和谐。豪尔认为，雷蒙·马松巧妙地处理了这个尖锐的矛盾，超越了那个年代对工业的普遍性看法（即把工业等同于污染、机械和冗长），直接在该雕像中附加了很多正面的价值：如手工艺、个人奋斗等概念，而这些价值不光对当地居民，对外来者也是很具有吸引力的。正如该雕像揭幕时雷蒙·马松的一席话："在那个历史时刻，伯明翰是独一无二的……正是它建立起一种精致手工艺和精良机械的传统。这是我们不应该遗忘的……如果我们忽视了那个产生人类传奇作品的伟大时刻，这会是一种极大的遗憾。"

深圳市从1998年至2000年实施的大型公共艺术项目《深圳人的一天》，在国内也引起了广泛的关注。《深圳人的一天》这个项目最大的特点是在整个策划、组织、实施的过程中，采用与以往不同的方法，所以有别于一般的城市雕塑项目。《深圳人的一天》选择了1999年11月29日这一个没有任何"说法"的日子。这一天，由雕塑家、设计师、新闻记者组成的几个寻访小组，遵循陌生化和随机性的原则，在深圳街头任意寻访到了几位各个社会阶层的人们，征得他们的同意，雕塑家按照在找到他们的时候的真实的动作和衣饰，采用翻制的办法，完全真实地将他们铸造成等大的青铜人像，并铭示他们真实的姓名、年龄、籍贯、何时来到深圳、现在做什么等内容，竖立在园岭街心花园。作为个铜像背景的是四块黑色镜面花岗岩浮雕墙，上面雕刻有《数字的深圳》等一系列关于1999年11月29日这一天深圳城市生活的各种数据，包括国内外要闻、股市行情、外汇兑换价格、农副产品价格、天气预报、晚报版面、甲A战报、深圳市地图、电视节目表、1979—1999年深圳市民生活大事记等。环绕塑像和浮雕墙的，是一个占地6 000多平方米

的园林，这里有座椅，有让市民休息的凉亭，还有蜿蜒曲折由青石板铺砌的散步小径……。

《深圳人的一天》的策划者在这个公共艺术的项目中提出的口号是"把雕塑家的作用降到零"，也许你是一个有着无比创造能力的造型高手，但是在这里，雕塑家被告知，千万不要试图表现什么，或者体现什么，不要手法、风格、个性，雕塑家的任务就是原样地复制对象，把自己定位在一个翻制工的位置上。《深圳人的一天》强调严谨、理性的方法论意识，使它的每个结论都有数量的依据，始终贯穿了一个公共艺术工程必须尊重民意的思想。过去，许多以人民的名义进行的社会公共项目由于没有引入民意调查和统计学的方法，完成以后，老百姓的意见究竟如何，没有任何量化的数据。《深圳人的一天》项目完成后，规划师和雕塑家又针对社区居民和参观者进行了一次社会调查问卷工作，对于项目的社会效果和公众反映进行了解，调查分为"总体环境与空间评价""铜像的评价""被调查者的背景资料""意见与建议综合"四个部分。许多观众提出了许多好的意见和建议。这种具有社会学特征的尊重民意、重视数目与量化依据的思想，使公共艺术呈现出更丰富的社会与人文学科性质。①

还有一种所谓互补的关系，就是相互对立、相互补充，以两者的共存为前提的关系。在方法论方面，是指将两类或两种相互排斥或对立的概念或事实在一定的理论框架内有机地统一起来。从而建构起互斥和包容的事实或概念在内的更为完整、更为正确的解决问题的方法。我国著名的学者刘大椿在他的《科学活动方法论》中指出："在进行方法论的比较过程中，我发现有一个重要的有关方法论的宏观规律，即从不同的视角出发，难以避免地会提出内容与形式恰好相反（互斥）的方法论思想体系。但是，不管你愿意还是不愿意，不管这些互斥的方法论是否彼此斗得你死我活，到头来你都会看到它们之间存在着一种互补关系，我称之为'互补方法论'"。②

我国工业设计师和设计教育家何晓佑在他的《论互补设计方法》一文中指出："设计一方面需要深刻的认识和丰富的想象力，同一方向的研究视角不易使我们的思想推向深入。另一方面，很多事物看上去显得那么矛盾。设计要建设'物'的文化，又要发展'人'的文化；设计要使商业利益最大化但又不能损害消费者的利益；网路信息无处不在，而人们的私密空间却越来越没有保障；汽车给我们提供了方便

① 孙振华. 方法论意识 [J]. 雕塑，2003(5).
② 刘大椿. 科学方法论·互补方法论 [M]. 南宁：广西师范大学出版社，2002：297.

的同时也夺去了我们的健康；传统文化显得那么过时，但它很可能成为未来社会的一部分……。"①

第四节　设计中的文化冲突

英国作家C.P.斯诺在他所著的《两种文化》一书中指出：社会人文学科与自然科学学科已逐渐形成两大阵营，两大阵营各成体系，缺乏交流，双方都认为掌握了认识世界的钥匙，但由于其研究对象、思维方式的不同，已经造成了两大阵营之间的冲突，这种冲突即所谓"两种文化"的冲突。"非科学家有一种根深蒂固的印象，认为科学家抱有一种浅薄的乐观主义，没有意识到人的当代处境；而科学家则认为：文学知识分子都缺乏远见，特别不关心自己的同胞……"②我们暂且不论这样的称谓是否合适，然而社会人文学科与自然科学学科的不同特征与存在的分歧确实存在。社会人文学科面对的研究对象是人与社会、人与人、人与自然的关系，自然科学学科面对的研究对象是自然中的事物及它们之间的关系；社会人文学科面对的研究对象是动态的、难以量化的事物，自然科学学科面对的研究对象是相对静态的、可量化的事物；社会人文学科运用价值理性分析、研究事物，自然科学学科运用工具理性分析、研究事物；由此而带来的研究方法、价值取向、观察事物角度的不同是显而易见的：自然科学学科往往以乐观的发展主义观点看待事物、预测未来，社会人文学科往往以反思、批判的观点看待事物、预测未来；自然科学界认为：尽管人类面临着种种困难与挑战，但是，目前由科学技术造成的危害，也可以依靠科学技术加以消除，假如人类想要走出由科技带给人们的困境，那么，解铃还须系铃人，最终还需要科学技术的帮助。社会人文学界则认为，近代科技所取得的成就，并没有从根本上把人类带出愚昧与野蛮，也没有从根本上提高人类生活的幸福程度。

国内外有一些学者持有这样的观点：在科学历史发展的开始阶段到近代科学初期，科学与人文这两种文化基本处于某种浑然一体的状况。这种状况可以从文艺复兴时期多才多艺的集科学家、艺术家、工艺家于一身的大家身上找到，他们既是人文学家，又是科学家，如意大利画家、科学家达·芬奇，雕塑家、建筑家米开朗琪罗等。进入了近代科学，科学与人文才逐渐地分离开来。科学传统也逐渐从精神传

① 何晓佑. 论设计的互补方法[J]. 南京艺术学院学报（美术与设计版），2011(3).
② [英]C.P. 斯诺. 两种文化[M]. 纪树立，译. 北京：三联书店，1994：5.

统转向技术传统，与具有人文传统色彩的科学渐行渐远。这一特征同样可以在大学的课程设置中反映出来，早期的大学（又称神学院）主要传播的是与哲学有着千丝万缕关系的神学和自然科学的教育内容，而近代大学逐渐增加了应用科学与技术的教育内容。这样一来也必然加速人文学科与科学学科的分离。

现代科学技术的突飞猛进，根植于人类的两种本能：一种是求知的本能，一种是占有的本能。求知欲促使人类发现了许多自然界的奥秘，发现了地理与物理的许多"新大陆"。占有的本能激励人类运用自己的聪明才智，把认识到的自然规律应用在改造自然的活动中，取得了许多发明创造，生产出了大量的财富。但是，这些生产与创造活动如果没有得到价值理性的指引，很有可能走向人类所希望的反面，千百年来的人类进化史已经充分说明了这一点。自然科学技术理性的价值观反映在设计领域，即强调设计中的科学理性的重要作用，认为解决人类社会与人们生活中的问题，都可以应用科学的设计方法加以解决。在具体的设计方法中，强调功能与功效的作用，要求严格按照分类学的原理，理性地、逻辑地分解设计的对象和步骤，达到人与机器、技术与艺术、投入与产出的效率最大化。以功能主义为倡导的现代主义设计思想，统领了人类近半个世纪，在人类迈向现代社会的过程中扮演了极其重要的角色。它带给人们有利的一面，即设计利益的民主性享有，设计与生产的标准化带来了生产的高效率，高效率的生产丰富了人们的物质生活。与此同时，它也带来了普遍代替特殊，共性取代个性，社会责任淡漠，历史文脉中断，加剧人与自然关系紧张的危害。后现代主义设计思想的出现，表面上是对现代设计运动的反驳，实质上是社会人文学科价值理性的回归，反映在人们的设计活动中，即重视传统文化的延续，个体情感体验的价值，设计的社会效果以及人与自然的联系等。北欧的斯堪的纳维亚设计、意大利的"孟菲斯"小组的设计，出现在现代主义设计如日中天的20世纪六七十年代，他们的设计重视人的情感，人的活动，人的心理因素，传统与民族文化特点的设计，从另一方面反映了人性的本质的需要。

设计是一门横跨上述两大学科的应用学科，两大学科的思想成果与思想交锋不可避免地会反映在设计学科中，也许把设计中的乐观主义归源于科学界的发展主义，把设计中的反思诉求归源于社会人文界的批判意识，难免有些简单化。但是，在国内的设计界确实存在这两种声音，并且，乐观的发展主义发出的声音要远远高于社会批判意识的声音。目前的中国设计界与设计教育界还未完全走出重工具理性、轻价值理性的樊篱，这是否是两种文化分离在当下中国设计学科的反映呢。

第五节　设计的智慧

人类的思维有时像"钟摆"一样，当发现原有的想法和做法有过错时，往往会为了改正错误而采取"矫枉过正"的行为，就像俗话说的"做过了头"。于是人们的实践总是在"钟摆"的中心轴左右摇摆，偏离了人们的初衷。在设计领域，这样的现象同样存在。譬如，我国在改革开放初期，深感我国包装设计太落后，影响到我国的出口贸易和人民的生活。于是，国家有关部门把提高包装设计水平当作一项国策来对待，不久后包装水平飞速提高。时过境迁，三十余年过去后，我们却发现现在的包装不是做得不够好，而是"做过了头"，造成了包装的大量浪费。"过犹不及"的包装现象引起人们新一轮的质疑，有的包装成本竟然占商品的2/3甚至更多，上演了新版的"买椟还珠"现象。

革命领袖列宁曾经说过："任何事物都会走向它的反面。"中国古代成语曰："物极必反"，它的思想无疑来自中国道家学说的创始人老子"反者道之动"（《道德经》第四十章）。意指任何事物的某些性质如果向极端发展，这些性质一定转变成它们的反面。因此，古代智者常常告诫人们凡事要行"中庸之道"（中：不偏不倚；庸：普通而平常）。孔子学说认为："道"的本质也就是"中和"。而"中和"的内容往往可延伸到生活的各个方面。例如，时间的"中和"，意指办事情要选准时机，所谓"天时、地利、人和"，过早过晚都不好，即"时中"。此外还有情感的"中和"、欲望的"中和"等。很显然，凭借他们的智慧已经看到了事物的两面性及人们认识事物方面存在的"钟摆"现象。我们常常会用惯常的思维，如对与错、是与非、正与反、左与右的"非此即彼""非白即黑""非友即敌"的绝对思维去观察、评价、思考问题。这种言论的偏激思维不仅使人显得幼稚（与历史上的农民起义式思维相似），而且会带来巨大的损失。哲学中的辩证法已经告诉我们：世界上的任何事物本身是复杂的，是处在不断变化中的，对它的价值判断也会随着立场、时间、观点的不同产生难以预测的变化。正如人们所说的"此一时，彼一时"。大家都熟知的"塞翁失马，安知祸福"的故事，非常能说明这样的道理。有时候好的动机会带来坏的结果。如家庭教育中对子女的过度呵护，其结果反而不利于孩子的成长；如一些地方政府为了发展当地旅游产业，搞了许多人为的"景点"，破坏了生态环境。他们本身的动机和愿望是好的，但带来了很不好的结果。有时候，坏的动机也会产生好的结果。不齿的行为也会产生好的效果，如在日常生活中，谎言是为人不齿的行为。但在残酷的谍战中，"谎言"却是智慧和美德的体现；在鼓励患病者恢复健康的过程，说一些"善意的谎言"却是一副治病的良

药。由于人们认识的局限,有时还会以一种错误去纠正另一种错误,就像我们前面所讲的,当出现包装不足时,用一种过度包装去改变它,其事物必然走向其反面。再举一个当下的例子:当代"新农村建设"如火如荼,许多地方政府为了让农民脱离土地的束缚,脱离贫困,让农民过上"现代化"生活,安排他们住进了现代化程度较高的公寓楼。从设计的角度上来讲,公寓本身没有问题,但却忽略了原住民,特别是老年人的那种与土地的难以割舍的情感,于是出现了一系列的社会问题。

一、创新与守旧

"创新"与"守旧"是一对矛盾,在设计领域同样存在着"创新"与"守旧"的辩证关系。成熟的设计师不会一味地强调"创新",他往往会根据实际的设计对象、具体分析、具体对待、具体解决,他会充分照顾设计对象的生活习惯、生活记忆,结合当地的传统与风俗等因素谨慎地设计。

设计史论家杭间认为:"好的设计是一个合适的设计,创造不是设计的最高标准。……所以创意能解决由日常生活的重复单调引起的问题。创意不是本质,创意是外在的东西。"[①] 创意的确能减少人们日常生活中的庸常感,因为人的天性是"喜新厌旧",不管是视觉的、观念的、物质的,如果一味地迎合这种无法满足的人类天性,也是值得怀疑和需要警惕的。我们提倡的"创新"是在价值理性指导下的创新,尽最大可能减少创新的负面作用;我们提出的"守旧"也是在价值理性的判断下的选择,最大限度地发挥它的"矫正器"的正面作用。

二、传统与现代

所谓传统,是传承和统一前人社会经验和概念的共识,是历史传承而来的思想、道德、风俗、艺术、制度、习惯等。所谓现代,是指截至现今的近期一段历史时期,是近代和现代的合称。

2006年1月11日,北京奥组委面向全球征集2008年北京奥运会奖牌设计方案。中央美术学院接到标书后,迅速筹建了以肖勇、王沂蓬、杭海为主导的奖牌设计小组。应该说,奥运会奖牌的设计课题,仅是确定了设计研究的主题,由于奥运奖牌

① 杭间. 设计的善意 [M]. 桂林:广西师范大学出版社,2011:12.

设计这一主题中包含着思想文化、国家形象、美学特征等许多的内容，涉及众多的方面，需要将较为宽泛的文化、美学等因素转化为比较具体明确的、可操作的设计问题。同时，作为一个设计招标项目，也必须要有一个清晰的定位和明确的方向。于是在查阅分析国外历届奥运会奖牌设计文献之后，将侧重点放在中国的传统文化和传统艺术上，从中吸取最具代表性、富有艺术审美与文化价值的符号或元素。由此设计了三个研究方向：①尝试新的独树一帜的设计；②在造型上有大胆的突破；③传统元素的运用，使之具有现代感。刚开始时发动学生一起参与设计，分4个小组，分头到图书馆收集有关中国文化的资料，同时也把设计思路铺得较宽，请来专家讲中国文化和文化特色。在广泛调查、仔细分析、认真考量之后，发现玉石最特别，玉文化最有特色。可以这么说，自新石器时代直到近现代，玉在中国文化中体现完美的文化上的价值，将玉石嵌入奖牌可能会有所突破。有了好的构思后，还需从工艺、材质、审美和奥组委要求作最佳的调配。首先，奖牌的玉石如何配置，中国的玉有好几百种，如何优选需要慎重考虑。最后决定：金牌用白玉，银牌用青白玉，铜牌用青玉，再与三种金属配合如何使之恰当。最后还要做设计实验，如跌落实验。实验之后加宽了金属边，以防玉的受损。同时还需设计奖牌盒带、证书等，这是一个系列设计。主体奖牌直径70mm、厚6mm，奖牌正面为国际奥委会规定的图案：插上翅膀站立的希腊胜利女神和希腊潘纳辛纳科竞技场，奖牌背面镶嵌着取自中国古代玉璧龙纹造型的玉璧，背面正中的金属图形上镌刻着北京奥运会会徽。奥运奖牌是一件把奥林匹克精神与中国优秀文化和谐结合的艺术品，设计新颖、工艺精湛、制作精美，代表中国人民对世界各国、各地区运动员的尊重，体现了我们"以人为本"的思想。国际奥委会的评语是：北京奥运会奖牌将被证明是一件艺术品，它们高贵，是中国传统文化和奥林匹克精神的成功结合。

三、个性与共性

个性与共性，初看起来似乎是一对难以调和的矛盾，其实不然。个性可分为"个人个性"和"集体个性"。在设计领域，"个人个性"体现在较少依赖合作的项目，如海报设计、陶瓷设计、时装设计、建筑设计（尽管有合作，但主次分明）；"集体个性"较多地体现在集体合作程度较高的产品设计、景观设计、展示设计。我们知道，任何创作和创造都会带有个人的印记、个人的信息，这就是个性产生的重要原因。设计作品尽管可以保留作者的部分个性，然后，与艺术作品比较还有很

大距离。原因很简单，因为你的设计作品必须要有人欣赏、有人投资、有人生产、有人使用。但这并不意味着设计中的个性无法存在，或者说，设计师个性的创作对集体协作是一种妨碍。恰恰相反，设计师富有个性的创意会引发集体更丰富的创意，离开了个人的创意也就没有集体的创意。例如，电影也是集体合作程度很高的一门艺术，但并不影响导演个人风格的展现；建筑也是集体合作程度很高的设计门类，也并没有影响建筑师建筑设计风格的展现。它们既是集体个性的体现，更是个人个性的体现。

集体的个性也会与个人个性产生转换。在设计教学中我们常常有这样的体会，如果把一个班分成三个小组，那么，如果小组的每一个成员都在踊跃地自我表现，这个小组反而没有集体个性。相反，如果小组的每一个成员都能够克制自己的表现欲，朝着同一个目标努力，小组的集体个性反而很突出。如同我们到达一个古村落，虽然房子与房子之间样式与色彩差别不大，但整个村庄很整体、很统一、很有个性；我们到了现代都市，每一幢房子都在表现自己的"个性"，其结果城市反而没有个性。这是设计中所谓个性的悖论。

四、物质与非物质

近年来，越来越多的人关注起"非物质"议题，在社会科学界和文艺界俨然已成为一门显学。说明人们已经认识到单从物质方面来讨论人类文化与文明，很容易失之偏颇。设计学科更是如此。物质与非物质的关系，实际上就是物质与精神的关系。一般来说，总是先有物质再有精神，所谓"存在决定意识"，有了生产力才有生产关系。但在特别强调创造性的学科里，有时往往先有"精神"活动（构思），再有物质（产品生产）。在已经生产和营造出来的产品与环境中，评价设计物的利与弊、好与坏，也可以从物质和非物质两个方面来评估。首先，在物质还没有"呈现"的时候，任何物质形态还处于"孕育"状态，此时的物质创造（创物行为）还处于非物质状态，设计师运用表象或意象进行构思和形象推敲。物质生产（造物行为）完成后，在使用该物质时，物质还会对人的行为产生反作用，在方便人们生活的同时。反过来规范人的生活。这种规范有时是积极作用，有时有消极作用。例如，汽车的设计制造，原本是为了方便人们的生活，由于过度地依赖汽车，已经造成了一系列问题，如城市交通堵塞、城市空气污浊、人们缺乏运动带来的健康问题等，这也是一种"非物质"的系列社会效应。评价某一件单个的产品，人们再也不会单纯地从产品和建筑的功能方面进行考量，设

计物给人们带来的行为影响及精神影响越来越受到人们的重视。

今天人们的生活已逐渐迈入情感消费时代。设计界新近出现的"交互设计""体验设计""快乐设计"等，就是针对当下人群中出现情感消费诉求的积极回应。在建筑的居住和产品的使用中感受到对使用者的尊重、体贴、关爱，已逐渐成为考量设计是否成功的关键。譬如，人们对进医院看病、打针、吃药，从本能上会产生逃避的意愿，尤其是儿童。那么，经过设计师的设计，能否使人们的看病、打针、吃药变得更人性化、更舒适、更有乐趣呢？曾经有一位设计师把儿童的药品以玩具的形式让他使用，让服药的过程变得更有趣。通过一些实例证明，我们完全可以运用设计使原本乏味而痛苦的经历变得更有趣，其设计对象也并没有年龄区别。这是否也是一种"非物质"的设计呢？

五、高科技与手工艺

高科技在带给人们极大便利和舒适享受的同时，也给人们带来人的机能退化、人被机器和科技反控制的危险。这是当时科技革命发起者们根本没有预见到的情景。在科技发达国家的科幻电影里，人类甚至被自己所制造的机器人和控制系统打败，这不是危言耸听，生物界禁止科学家从事人体单细胞繁殖研究就是一例（按照目前的科技水平及发展速度，不远的将来人们完全有可能人造出一位希特勒式的"超人"）。我们自己在高科技的诱惑下，也变得越来越物化，人的机能也越来越退化。人变得懒得行动和思考，情感变得越来越粗糙。这都是我们今天为高科技付出的代价。我们应该引起足够的警觉。

设计物与人们的生活息息相关，防止高科技带来负面影响，设计可成为第一道防线，人们可以利用设计加速高科技的进程，也可以利用设计矫正高科技带来的发展方向的偏移。我们可以设想一下所谓的高科技人间"乐园"：我们的城市日新月异，一年大变样，两年换个样，每当我们回老家却再也找不到儿时曾经玩耍的地方，所有的城市没有过去，只有现在和将来，所有的城市已经被高科技化了，变得分不清彼此。老人们一出门就找不到回家的路。那是一座多么乏味而令人厌倦的城市啊！再来看我们的生活，在高科技"乐园"里，人们已经被高科技所控制，什么事都要按照程序进行，没有期待，没有惊讶，没有情感依托，人变成程序的元素，人的行为变成程序的节点，这样的世界你能忍受吗？相反，在传统的手工艺里边，却蕴含着丰富的人文的基因、集体的记忆、精神的寄托。而祖祖辈辈流传下来的手工艺作品，人们已经自觉地把它视为自然与人文的一部分。

我们处在日新月异的技术时代，尽管技术进步主义受到人们的质疑，可科学技术依然以强大的力量旁若无人地向前发展。设计物作为大众生活依赖的物质形式，必然会与强大的高新技术联姻进入大众的公共与个人生活领域。在一些设计领域，如"交互设计"，我们甚至无法分辨什么是科技、什么是设计。使人着魔的电子游戏软件设计、高智能化的人工物设计、高科技电影大片，已经分不清是科技人员的成果还是设计师、艺术家的成果。高科技以"低调的奢华"面目出现在设计领域，倒逼着从事设计专业的人员重新考虑设计与科技的关系。

你可以把传统的手工艺视为"落后"文化的遗产，但这却是倍感温馨的、令人留恋的、挥之不去的遗产；你也可以把高科技视为"先进"的产物，但这是一种有可能使你物质化、科技化和情感异化的力量。孰轻孰重，需要我们做出慎重的选择。

我不禁想起了古希腊的一个神话，说的是雕刻家皮格马利翁（Pygmalion）创作了一尊美丽的女性塑像，而他却爱上了自己的作品，神魂颠倒，不能自拔。这被称作"皮格马利翁效应"。我们爱我们自己的创造物，但这种爱应当是理智的，爱科技而不惟科技，用科技而不失理智。

六、制约和自由

在现实生活中，可能没有人会喜欢制约。然而在设计中，制约却是重要的成功因素。实际上我们就生活在自然的制约之中，我们呼吸空气，空气就是一种制约；正是因为有了地球引力的制约才使我们不至于脱离地面。各种类型的设计一样会受到各种制约。建筑设计受到建造空间、使用功能等制约；城市规划受到自然地理空间、人文社会环境等制约；产品设计受到目标用户、材料、成本、功能等制约；包装设计受到材料、成本、目标人群等制约。设计离不开制约，各专业的设计师也必须面对各式各样的制约。好的设计往往就是在各种制约中产生。真正优秀的设计师一定会正视这种制约，甚至乐意接受和挑战这样的制约。

大家都知道，华裔著名建筑设计师贝聿铭的名字是与卢浮宫的玻璃金字塔联系在一起的。20世纪80年代，在法国卢浮宫的扩建改造方案的竞选中，贝聿铭的方案脱颖而出。贝聿铭在有着近八百年历史的卢浮宫动土，其制约因素之多是可想而知的，设计方案的竞赛就是设计师化不利为有利的智慧竞赛。他的成功也就是克服制约的成功。二十年以后，他又受邀设计苏州博物馆，这一次挑战的难度一点也不亚于卢浮宫的改建。苏州博物馆新馆选址位于全国重要的历史保护街区范围，紧

靠世界文化遗产拙政园和全国重点文物保护单位太平天国忠王府。具体在忠王府以西，东北街以北，齐门路以东和拙政园以南地块，占地面积约10 750平方米。该地块被贝聿铭先生称为"圣地"，在这一地块上设计博物馆是"人生最重要的挑战"。他深有感触地说"在这里设计博物馆很难很难，既要有传统的东西，又一定要有创新，传统的东西就是要运用传统的元素，让人感到很协调、很舒服；创新的东西就是要运用新的理念、新的方法，让人感到很好看、有吸引力，因为时代是在发展的"。按照贝聿铭先生的设计思想和专家组提出的"中而新，苏而新"的设计思路，经过一年的紧张工作，终于在2003年完成了概念性方案例。设计和初步设计。该馆自2006年开馆以来赞誉声不断。这又是一次成功超越制约条件的经典设计案例。

七、有用和无用

在人类探索自然和人文未知领域时，是很难先验地确定什么学科是有用、什么学科是无用的。在一定的条件下，有用和无用，两者常常会相互转化。在漫长的科学探索的历史中，很多科学家的科学发现往往是在他们好奇心的驱使下完成的。例如，哥白尼发表的日心说，是在晚上观察天象时发现地球是环绕着太阳自转这样一个事实后得出的结论，而在他之前，人们凭经验都以为太阳环绕着地球转。当时他也没有考虑日后有什么巨大的实用价值；从牛顿的"万有引力定律"到爱因斯坦的"广义相对论"，从宇宙物理学到看不见的量子力学等，几乎都是出自人类探索自然与宇宙奥秘的好奇心。至于后来人们利用发现的物理原理发明了核武器、人造卫星等，并不是当年科学家探索的初衷。

在好几年以前，有一次我打开电视看到国外的一个电视科教片，拍摄组跟踪观察和拍摄沙漠中一个非常罕见的小动物十几年时间。以一般人看来，他们似乎在干傻事：面对一只似乎无用的小动物花费那么多的时间、经费，而电视的收视率断定也不会高。可是，大概经过一年以后，据说从这一研究课题里科学家得到启发，发明了可高能蓄水的一种材料，它就是从沙漠小动物的皮肤结构中得到的灵感而发明的。

在我国理论界的很长一段时期，有一股强大的"理论联系实际"思潮。当然，有些学科必须要"联系实际"，如政治学、经济学、管理学等与日常社会生活密切相关的理论学科。但是，如果一味地要求所有的理论学科都要"联系实际"，把它作为是否具有学科价值的标准，就有可能陷入功利主义的泥潭。如果

在一个国家、一个民族、一个社会中的文化里有过于强调实用的倾向，就难免会出现短视的行为，出现价值标准模糊、是非判断不清的弊端。不仅不能推进科学的进步，甚至会令社会停止进步而出现倒退现象。而由一帮没有理想、没有理性精神的人群组成的社会去面向未来，完全有理由怀疑其对人类能够做出什么贡献。

在设计中还存在大量的既矛盾又统一的相互对立的辩证关系，如现代与传统、作用与反作用、个人与集体、情感与理智等。我们同样可以采用上述方式进行分析和讨论。

具有反讽意义的是，在英语词典里，Craft（工艺、手艺）、Artifice（技巧、技能）名词中都有"诡计""机巧""阴险""设陷阱"的含义。看来这并不是偶然，从一开始，技艺和技巧就有双重性质，它们有可能为人们造福，也有可能给人们带来祸害。既然设计是"艺术与科学技术的结合"，那么科学技术的"双刃剑"效应也会在设计实践中反映出来，人们通常认为科学技术是中性的，是无所谓对与错、害与利、正与反，主要是看它由什么人用的，是用在什么地方和什么事情上的，把这一观点移植到设计领域似乎设计者就可以推卸责任。但我们不能忘记，设计行为本身已经是一门应用性学科，它对科学技术的选择已经具有价值判断的性质。譬如，有一家房产公司的建筑外墙要选择一种涂料，除了色彩的选择外，设计师还要考虑涂料对生态环境的影响，不能因为成本问题、收益问题选择有问题的涂料。在城市规划过程中，也有许多观点"中立"的城市建设理论，但规划师必须根据当地的情况有选择地采用其中的一种。

中国哲学家赵汀阳在他的"现代性的终结，全球性的未来"为题的一篇演讲中说道："为什么对于今天的问题，思维容易受挫，事情容易想错？这是我们今天试图在一起共同思考的问题。思维失效在学术征兆，我相信有目共睹，典型表现在经济学、政治学、哲学及历史学等领域的话语变得非常可疑。比如说，十年前经济学是很受信任的，但是最近几年尤其是金融危机之后声誉受挫，人们发现经济学家并不那么可信。这不是经济学家的错误，而是长期以来一直使用的那些现代思维框架、概念和方法论可能不再适用于新游戏，至少不足以反思新游戏。"有一位经济学家纳西姆·尼古拉斯·塔勒布指出："现代知识论的追求本身就非常可疑，现代试图预知未来，确定一切情况，然后建立坚不可摧（Robust）的秩序或系统，以便应对一切挑战。可是人算不如天算，一旦遇到未知的挑战，就变得非常脆弱而崩溃。"塔勒布说，真正能够保证有效生存的思维必须是"反脆弱的"，能够在不断受挫中受益，能够不确定地应对不确定性，也

就是像生命而不是像机器那样去生存。塔勒布的反脆弱思维几乎就是老子那种"行道如水"的方法论的当代回声。在一个充满变数的时代，这种思维应该是更有效的。

为什么人们总是忘记应该像一个灵活多变的生命那样去思考？问题在于，一个时代都有其既定利益的受益者，于是，正在终结的时代的主流观念总是拒绝思想，总是希望人们不要去思想，而去遵循既定观念。每个时代的既定收益主体希望人们不要去想新的问题，不用去颠覆秩序，这样才能够维持自己的收益。因此，在一个时代终结的时候，人们总是迅速捍卫某一个对自己有利的立场，回避反思，回避新思想，回避新问题，而直接把立场当成结论。这就是今天在网络和微博或其他言论空间所看到的那种无思想状态。只有立场，缺乏理性论证、分析和灵感，这就是一个时代正在终结的不思症状。

我国佛教里有一首绝妙的诗，其中有两句是这样写的："人在桥上走，桥流水不流。"前面只是一句普通的平淡无奇的陈述句，后面一句"桥流水不流"，那才是令人拍案叫绝的妙句。在桥头、在岸边，我们盯着流水看，会产生岸流水不流的错觉。这不就是生活中的相对论吗？生活中的辩证法会对我们产生很多启发，就看我们能不能发现和顿悟。

柏拉图在《普罗泰格拉篇》中讲了一则寓意深长的神话。当诸神创造了世界上各种动物之后，委托普罗米修斯和厄庇墨透斯适当分配给每一种动物一定的能力。厄庇墨透斯负责分配；普罗米修斯专司检查。但是，厄庇墨透斯在分配时出了差错，他把一切能提供的力量都分配给了野兽而把人给忘了。普罗米修斯发现了厄庇墨透斯的过失，为了拯救人类，他从火神赫淮斯托斯和智慧女神雅典娜处偷来了火种和技艺，使人能借此获取各种生活资源。从此，人类与动物遵循迥然不同的进化法则：动物依靠生理机能和性状的特化适应自然，人类则依靠智慧和知识改造自然。这则寓言至今仍然对我们有启发，人类的思维就像黑暗中的烛光，有了烛光人们才能在黑暗中行走，哪怕只是很微小的烛光。然而，人类的思维并不是一开始就很成熟，它的进化也经过了漫长的时期。

中国当代语言学家周有光在与《读书》编辑谈话中，曾经把人类的思维进化概括为三个阶段，即神学思维阶段、玄学思维阶段和科学思维阶段。

（1）神学思维阶段是指处于幼年时期的人类，对于周围发生的一系列不能够理解的自然形象，都把它归结为神的意志在起作用。

（2）玄学思维阶段是指人类进入具有自我意识的思考阶段，处在这一时期的人

类尽管产生了自我意识，但对于事物的解释往往从主观的猜想出发，或者从个人的局部经验出发得出结论。

（3）科学思维阶段，主要是指人类迈入启蒙时代以后的阶段，以"百科全书"派为代表的启蒙主义思想家，主张运用人类的分析和逻辑智慧，对客观对象进行实证和试验，高度运用人的理性而摒弃头脑中没有根据的臆猜与妄想。

法国社会学家路先·列维-布留尔（Lucien Levy-Bruhl，1857—1939）认为，"原始人"（即神学思维、玄学思维）的思维是具体的思维，亦即不知道因而也不应用抽象概念的思维。这种思维只拥有许许多多世代相传的神秘性质的"集体表象"，"集体表象"之间的关联不受逻辑思维的任何规律所支配，它们是靠"存在物与客体之间的神秘的互渗"来彼此关联的。英国17世纪哲学家弗兰西斯·培根在他的《新工具》一书中指出了人类思维的局限："人类理解力的最大障碍和扰乱却还是来自感官的迟钝性、不称职及欺骗性；这表现在那打动感官的事物竟能压倒那部直接打动感官的事物，纵然后者是更为重要。由于这样，所以思考一般总是随视觉所在而告停止，竟然对看不见的事物很少有所观察或完全无所观察"。①尽管人类已经在17世纪后进入科学的理性思维阶段，然后，今天的我们仍然能够发现当初那些已经具备科学思维人们的想法有很多幼稚的地方。例如，启蒙时期的思想家们把理性看作是人类思维的最高阶段；生活在19世纪的人把科学技术的进步看作是医治社会百病的灵丹妙药。同样，在我们身后的后来者也会发现我们一代人思想的局限、难以理解的思维与行为。

设计是人类文明的奇葩之一，她兼具人类物质文化和精神文化的特质。设计有着与人类的存在同样久远的历史，却又与当下的时代同步。其学科特点横跨科学技术与人文艺术两大学科，既可做形而上思考，又可行形而下之道；既可作为纯粹的学科对待，又可作为经济手段运用。很少的学科有如此复杂又如此单纯、如此深奥又如此浅显、如此艺术又如此技术、如此高贵又如此商业。我国设计理论家王受之在他的《世界现代设计史》前言曾坦言："时至今日，从事现代设计史和设计理论研究的专业人员，还是凤毛麟角，不少国家至今还没有这方面的专业人员。从原因上看，道理很简单，设计是一门实用性极强的学科，它的目标是市场，而不是研究所或书斋，设计现象的复杂性就在于它既是文化现象又是商业现象，很少有其他的活动会兼有这两个看上去对立的背景之双重影响。"②上述一席话道出了当前学人的

① [英]弗兰西斯·培根. 新工具[M]. 许宝骙，译. 北京：商务印书馆，1986.
② 王受之. 世界现代设计史[M]. 北京：中国青年出版社，2002.

共同心声。设计活动的本质属性在于它的实践性,我们要从文化的角度去研究它,同时又要从工业生产、科技推动、商业发展的角度去看待它,它的多变而缺乏恒常性,它的时看时新,使得欲对该学科进行深入的学理研究带来困难,而研究设计思维的难度更不会低于研究设计本身。有关研究设计思维的工作应该说还刚刚开始,还处于非常肤浅的表层,还需要有志于此的同道人运用新的方法、新的观念深入研究,需要同道人在设计的实践和理论探索中有所发现、有所发明、有所创造。

在已经屹立两千多年的希腊亚威农神庙的额匾上,有一行"认识你自己"的模糊小字,至今还没有人敢说这句话已经过时。

案例49:米歇尔·冈瑞——天马行空

1963年出生的法裔美籍著名导演、编剧、制作人和演员米歇尔·冈瑞(Michel Gondry,图10-1),被认为是天马行空的短片圣手。冈瑞成长于凡尔赛一个深受流行音乐熏陶的家庭,外祖父是电子乐合成器的发明者,父亲是电子琴销售商,所以他从小就喜欢音乐和其他各种另类艺术,小的时候,冈瑞曾幻想成为画家或发明家。20世纪80年代,冈瑞进入巴黎一家艺术学校学习绘画,接受的是印象派画风的熏陶。在学校里,他加入了一个叫"Oui-Oui"的摇滚乐队,他担任鼓手,同时兼任音乐视频的拍摄。这个乐队并非像我们寻常认为的学生时代的小冲动,曾经在法国小有名气,他们发行了两张唱片及一些单曲。只是1992年,乐队解散了,不过这些视频展现了冈瑞怪异的世界观,或许这是受20世纪60年代及童年的影响。

图10-1 米歇尔·冈瑞

其中一个视频在MTV上播放,比约克看了之后立马联系到冈瑞,让他制作她的第一个单曲音乐视频 *Human Behaviour*,该MV一推出就获得多项大奖。据冈瑞本人

图 10-2 *Human Behaviour* MV 截图

回忆说，他非常荣幸能与比约克这样有灵感的人合作，百分之六十甚至更多的想法都来自她。她的奇思妙想总能让他们找到共鸣，这或许因为两人的成长环境比较相似，她经常用抽象的话语来表达自己，这会很有启发性。比约克建议 *Human Behaviour*（图 10-2）这首歌通过动物来展现人类的疯狂举动，这也正是我们共同希望的出发点。因为得益于充分的资金预算，冈瑞之后又执导了比约克的其他五首音乐视频，无一例外地受到了好评。闻名于二者的合作关系，冈瑞获得了包括 Massive Attack、滚石乐队、化学兄弟等世界上其他艺术家的委任。冈瑞还为 Gap、Air France、Nike、Coca Cola、Adidas 和 Levi 等拍摄了大量商业广告。其中，Levis 501 系列牛仔裤广告使冈瑞成为单支商业广告 a one-off commercial 获奖最多的导演，并被载入吉尼斯世界纪录。

　　自学成才的冈瑞被公认为是影像艺术的先锋，在为法国乐队 IAM 拍摄的 MV *Je danse le Mia* 中，他开创性地使用了无缝转场的"长镜头"技术，在《骇客帝国》中的子弹画面，由多部摄像机同步环绕人物拍摄并连接的技术也是由冈瑞首创，他曾经将这种技术率先运用在比约克的 MV *Army of me*，之后被许多导演借鉴并发扬光大。也许大家记住冈瑞是因为他作为导演拍摄的《美丽心灵的永恒阳光》，但其实他的那些短片作品往往更能代表他的特点，一个小小的创意在短短数分钟的短片里，就能让观众感受到他天马行空的想象力和法式的浪漫情怀，并形成不同于好莱坞的"冈瑞风格"。在 *Sugar Water* 内体现了冈瑞时空交错的叙事技巧，视频里两女子一左一右，一正一反，观众跟随音乐和镜头看二人相接，然后一切逆转，回归如初，超现实主义的叙事方式让我们眼前一亮，为之沉醉。又像 kylie 在 *Come Into My World*（图 10-3）里，没有了性感装束，没有艳丽色调或 close up 的镜头放

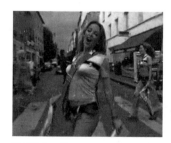

图 10-3 *Come Into My World* MV 截图

缩，只是让凯利在路上潇潇洒洒地走，走出 N 个空间来。充分展示了他对平行宇宙中时空互相叠加的疯狂想象。他用动态控制 Motion control 计算机系统让摄影机在同一时间段内完全重复同一轨迹运动，让米洛分几遍在同一空间内、严格按照指定位置和方式一圈圈地做出不同的动作，最后通过蓝屏抠像技术把这些圈的动作整合起来，形成一个互相影响又能完美衔接的五个叠加空间。

除了他的超现实主义的时空错位叙事手法，在他的 MV 创作中还表现出了他超越常人的童趣想象力，在为 The White Stripes 乐队拍摄的 MV *Feel In Love With A Girl*（图 10-4）中，冈瑞用乐高玩具来表达音乐与视觉的关系。他认为玩乐高积木的过程十分有创造性，因为它能让你感受到从无到有构建一切的过程，电影的剪接与其极其相似。于是我们就看到了新奇的乐高玩具摆拍动画，音乐被分解成一片片乐高玩具的个体，不断地重组、打碎，形成新的含义和图形。

图 10-4 *Feel In Love With A Girl* MV 截图

由于之前的成功，好莱坞抛来了橄榄枝。2001 年冈瑞执导了他的第一部影片《人性》。此片虽然没有取得巨大成功，但是这部影片给冈瑞带来了执导《美丽心灵的永恒阳光》（图 10-5）的机会。现实与记忆的巧妙穿插、真诚与细腻的情感，使得这部独立影片大受欢迎，最终冈瑞借此片赢得了"奥斯卡"最佳原创剧本奖。他的弗洛伊德式的影像思维在这部电影作品上表现出不同的态度，他将大脑的潜意识作为叙事元素和时空背景，把影片中的记忆空间处理得相当漂亮，影片所塑造的意识空间与真实空间之间并无太大的差别。事实上，他在尽可能地把意识空间营造得更真实，他认为只有真实才会带给观众呼应的感受。他还用潜意识与科技的关系来探讨科学与生命的悖论和矛盾，当乔尔后悔删除自己与克莱门蒂娜的美好记忆时，他试图去阻止这个过程，但当仪器不断删除乔尔的记忆

图 10-5 《美丽心灵的永恒阳光》

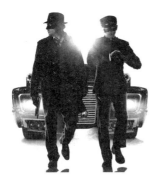

图 10-6 《青蜂侠》

图 10-7 《泡沫人生》

时，他的内心无比恐惧，冈瑞用这个情节来表达人们对高科技社会的恐惧与迷茫，以及与现代文明的对峙关系，然而人类的情感在潜意识当中，它能超越人类自己创造的现代科技文明，影片的结局证明人们内心充满了对美好事物的留恋，因为美丽心灵的永恒阳光永不可消灭，人类最原始的本能是科技无法掌控的。

 除此之外，冈瑞导演的代表作品还有 2003 年的《核桃派》，2005 年自编自导的《科学睡眠》，2008 年的《东京！》《王牌制片家》，以及 2011 年的《青蜂侠》（图 10-6）和 2013 年的《泡沫人生》（图 10-7）等，他的作品无一充满着夸张的想象力，影片的主题大多是在探讨人类精神世界的最深处，对人性的把握和剖析深入而精到。丰富的形式、创新的镜头、怪异的叙事方式、交错的影像思维，造就了与众不同的冈瑞，他以独立影像的致命吸引力，在好莱坞电影界独树一帜。

参 考 文 献

[1] 章利国. 现代设计社会学[M]. 长沙：湖南科学技术出版社，2005.

[2] 尹定邦. 设计学概论[M]. 长沙：湖南科学技术出版社，2003.

[3] 李乐山. 工业设计思想基础[M]. 北京：中国建筑工业出版社，2001.

[4] 王受之. 世界现代设计史[M]. 北京：中国青年出版社，2002.

[5] 杨砾，徐立. 人类理性与设计科学[M]. 沈阳：辽宁人民出版社，1988.

[6] 周至禹. 思维与设计[M]. 北京：北京大学出版社，2007.

[7] 郑建启，李翔. 设计方法学[M]. 北京：清华大学出版社，2006.

[8] 诸葛铠. 设计艺术学十讲[M]. 济南：山东美术出版社，2009.

[9] 陆小彪，钱安明. 设计思维[M]. 合肥：合肥工业大学出版社，2006

[10] 伍斌. 设计思维与创意[M]. 北京：北京大学出版社，2007.

[11] 林惠祥. 文化人类学[M]. 北京：商务印书馆，1934.

[12] 王德伟. 人工物引论[M]. 哈尔滨：黑龙江人民出版社，2004.

[13] [英]伯特兰·罗素. 西方的智慧[M]. 温锡增，译. 北京：商务印书馆，1999.

[14] [英]弗兰克·维特福德. 包豪斯[M]. 林鹤，译. 北京：三联书店，2001.

[15] [美]鲁道夫·阿恩海姆. 艺术与视知觉[M]. 腾守尧，译. 成都：四川人民出版社，1998.

[16] [英]布莱恩·劳森. 设计师怎样思考[M]. 杨小东，段炼，译. 北京：机械工业出版社，2009.

[17] [英] C.P.斯诺. 两种文化[M]. 纪树立，译. 北京：三联书店，1994.

[18] [英]马特·马图斯. 设计趋势之上[M]. 焦文超，译. 济南：山东画报出版社，2009.

[19] [美] S.阿瑞提. 创造的秘密[M]. 钱岗南，译. 沈阳：辽宁人民出版社，1987.

[20] [美]赫伯特. 西蒙. 人工科学[M]. 武夷山，译. 上海：上海科技教育出版社，2004.

[21] [英]彭妮斯·帕克. 大设计——BBC写给大众的设计史[M]. 张朵朵，译. 广西师范大学出版社，2012.

[22] 刘松，王蕾. 我是设计师[M]. 北京：人民邮电出版社，2012.

[23] [英]Nigel Cross：设计师式认知[M]. 任文永，陈实，译. 武汉：华中科技大学出版社，2013.

[24] 张坚，毛宁. 现代设计小词典[M]. 上海：上海人民美术出版社，2006.

[25] [韩]崔京远. 设计·人生[M]. 武传海，译. 北京：人民邮电出版社，2011.

[26] 王萍. 设计的故事[M]. 上海：上海交通大学出版社，2016.